아름다운 사람 이중섭

전인권 지음

문학과지성사
2000

아름다운 사람 이중섭

제1판 제 1쇄__2000년 10월 20일
제1판 제11쇄__2023년 5월 10일

지은이__전인권
펴낸이__이광호
펴낸곳__㈜문학과지성사
등록번호__제1993-000098호
주소__04034 서울 마포구 잔다리로7길 18(서교동 377-20)
전화__02)338-7224
팩스__02)323-4180(편집) 02)338-7221(영업)
전자우편__moonji@moonji.com
홈페이지__www.moonji.com

ⓒ 전인권, 2000. Printed in Seoul, Korea

ISBN 89-320-1193-1

화가 이중섭(1916~1956)은 신화 속의 인물이다. 천재 화가라고도 하며 불과 40살의 나이로 요절한 비극적 예술가의 표본이다. 문학에 이상(李箱)이 있었다면 그림에는 이중섭이 있었고, 유럽에 반 고흐가 있었다면 한국에는 이중섭이 있었다.

이중섭이 하나의 신화로 평가받는 것은 이상한 일이 아니다. 그는 신화적인 삶을 살다 갔기 때문이다. 예술에 대한 그의 순수했던 태도, 그것이 초래한 비극적 죽음, 야마모토 마사코와의 사랑, 그리고 천재적 영감이 넘치는 그림들은 하나같이 그의 신화적인 삶을 증언하고 있다.

1956년 9월, 40살의 나이로 요절하기 전, 그의 앞에는 몇 가지 구원의 길이 있었다. 오래 사는 것이 구원이라면 그런 의미의 구원은 얼마든지 가능했다. 그러나 그는 예술과 인생이 어느 지점에선가 타협 가능하다는 사실을 고려조차 하지 않았으며, 자신이 지켜온 예술의 길을 온몸으로 수호했다. 그런 의미에서 그는 진정한 예술가였으며, 그의 요절은 명백한 예술적 자살이었다.

그러나 그가 신화로 머물수록 그는 우리에게서 멀어져갔다. 한 예술가를 오직 신화, 특이한 사람으로 취급하려는 우리의 습성은 끝내 그를 광기의 예술가, 이해할 수 없는 사람으로 만들어버렸다. 이것처럼 통탄스러운 일은 없다. 그것처럼 이중섭 예술의 본질을 왜곡하는 일도 없다.

나는 이 책에서 천재 화가 또는 신화 속의 이중섭이 아니라, 우리와 똑같은 생각을 했던 친구 같은 화가를 말할 것이

다. 물론 이중섭은 보통 사람들이 가질 수 없는 재능을 가진 천재이다. 그러나 그는 식민지 조선, 해방 후의 남루했던 이 사회를 초월한 천재는 아니었다. 그는 철저하게 우리 곁에 있었으며, 그가 사랑했던 그림의 소재는 우리 모두가 사랑했던 것들뿐이었다.

소 그림, 그것과 동일한 무게로 쌍벽을 이루는 어린이 그림은 식민지 시대에 위협받던 민족의 정체성과 자아를 회복시켜 놓았다. 게와 까마귀는 그 당시 우리들의 삶 그 자체를 증언한다. 더 나아가, 그의 작품들은 예술이라는 좁은 영역을 넘어서 우리 민족이 결코 파괴되고 사멸할 수 없는 성스러운 공동체라는 메시지를 던진다. 그는 너무도 한국적인, 뼛속까지 한국적인 예술가였다.

나는 이중섭이 얼마나 한국적인 예술가인가를 밝히기 위해, 나의 본업을 잠시 제쳐두고 이 책을 썼다. 1976년 시인 고은은 "이중섭 사후 20년이 된 오늘날까지 그의 넋은 봉안되지 못하고 있다"고 말했다. 아니, 그로부터 또 20년을 더해 40년이 넘도록 이중섭은 제대로 이해받지 못한 채 떠도는 영혼이었다. 그러나 나는 이 책에서 이중섭 안에 있는 우리, 또 우리 안에 있는 이중섭을 보려고 했다. 그것이 이 책의 주제이다.

이 책은 많이 부족한 책이다. 비전공자로서 많은 한계를 느껴야 했다. 그러나 비전공자이기 때문에 그림에 대해서는 별로 아는 것이 없는 사람의 입장에서 이중섭을 말할 수 있었다. 이 책이 이중섭과 관객의 사이를 좁히고, 한국 미술을 이해하

는 데 도움이 될 수 있다면 더 이상 바랄 것이 없겠다.

이 책이 나오기까지 도움을 주신 분들께 감사의 말씀을 드리고 싶다. 서울대학교 정치학과의 선생님, 선배, 동료, 후배들에게 깊은 감사를 드린다. 특히 최명 교수님께서는 이 책의 초고를 읽고 교정까지 보아주셨다.

끝으로 이 책에는 소 그림을 이중섭의 자화상으로 보고, 한국의 여러 다른 화가들의 자화상과 비교하는 곳이 있다. 김흥수, 이만익, 임옥상, 방혜자, 노원희, 오수환, 한묵, 김종학, 강은엽, 강명희, 이준, 변종하 선생님과 고인이 되신 김환기, 장욱진, 이응노, 최욱경 선생님의 유족, 또는 관계자들께서는 아무런 대가 없이 자화상 게재를 허락해주셨다. 이분들께 깊은 감사를 드린다.

2000년 9월
전인권

차례

글을 시작하며 이중섭과의 만남

1986년 전시회

나는 미술의 전문가는 아니다. 그림을 잘 그릴 줄도 모르고 그림에 대해 체계적인 공부를 해보지도 못했다. 그러나 어떤 알 수 없는 인연에 이끌려 이 책을 쓰기에 이르렀다. 그 인연은 1986년 9월에 시작되었다.

당시 서소문에 있던 '호암갤러리'에서는 '이중섭 30주기 기념전시회'가 열렸다. 나는 그곳에서 이중섭을 처음 만났다. 그때는 이중섭이란 화가가 워낙 유명하기에 한번 보자는 가벼운 기분이었다. 그런데 나는 그 전시회에서 이중섭과 끊을 수 없는 인연을 맺게 되었다.

이중섭은 흔히 '소의 화가'로 알려져 있다. 1986년 전시회 때도 소그림이 여러 편 걸려 있었다. 많은 사람들이 소그림 앞에서 정신을 놓고 있었다. 확실히 그의 소그림에는 사람을 사로잡는 그 무엇이 있었다. 요동치는 정신이랄까, 그의 소는 소

가 아니라 사람에 가까운 표정을 짓고 있었고, 사실상 이중섭 자신이었다.

그러나 내가 이중섭에 대해 본격적인 관심을 갖게 된 계기는 오히려 군동화(群童畵) 때문이었다. 군동화란 무리 군(群), 아이 동(童), 그림 화(畵)란 한자 뜻 그대로 어린아이가 모여 있는 그림이다. 그는 군동화를 많이 그렸다. 소그림보다도 더 많이 그렸다. 아무튼 나는 일련의 군동화에서 강렬한 인상을 받았고, 그날 받은 바로 그 인상 때문에 이 책을 쓰기에 이르렀다.

「애들과 끈」

1986년 전시회 때 내가 군동화에서 받은 인상을 설명하기 위해서는 거두절미하고 「애들과 끈」(그림-1)이란 작품을 감상하는 것이 좋을 듯하다. 이 작품에는 모두 다섯 명의 아이들이 등장한다. 이처럼 3, 4명 또는 5, 6명의 아이들이 나오는 그림이 이중섭의 군동화다.

그런데 이 작품에는 이상한 점이 있다. 바로 끈이다. 끈은 이 작품에서 가장 관객의 관심을 끄는 대상이다. 왜냐하면 이 그림에 끈이 등장해야 할 아무런 논리적 근거가 없기 때문이다. 그런 점에서 아이들과 끈의 결합은 낯설다. 도대체 여기에 왜 끈이 등장해야 하는 걸까?

또한 「애들과 끈」의 아이들은 모두 벌거벗은 채 고추를 드러내놓고 천진난만한 표정을 짓고 있다. 아이들은 모두 갓난

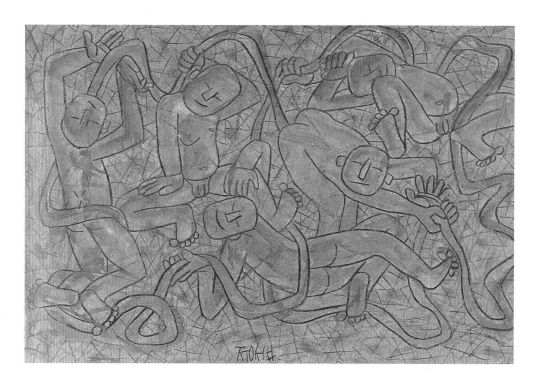

(그림-1)「애들과 끈」

아이 같다. 그들은 머리털도 없고 강보에 싸인 채 눈을 감고 잠을 자는 아기처럼 행복한 표정을 짓고 있다.

그러나 아이들의 표정과 자세를 자세히 보면, 결코 갓난아기가 아니란 것도 알 수 있다. 예컨대, 앉아 있거나 뒤쪽으로 벌렁 고개를 젖히고 있거나 끈을 잡고 있는 자세와 얼굴 표정을 보면, 이 아이들은 제법 큰 아이다운 데가 있다.

이중섭의 다른 작품에 나오는 아이들을 생각하면서 이 아이들의 나이를 추정해보면 열 살 전후로 보인다. 「애들과 끈」이란 제목도 이 아이들이 갓난아이가 아니란 사실을 뒷받침한다. '애들'이란 한창 개구쟁이 짓을 하고 다닐 그런 아이들을 말하기 때문이다.

그렇다면 이 작품에 끈이 나오는 이유를 알 수도 있을 것 같다. 그 나이 때의 아이들이라면 줄넘기나 끈으로 만든 기차 놀이 같은 것을 하고 놀 것이기에, 여기에 등장하는 끈은 그런 것의 변형으로 생각해볼 수 있는 것이다. 하지만 그렇게 생각해도 끈은 여전히 낯선 존재다. 왜냐하면 아이들이 열 살 전후라고 하기엔 너무 어린애 같아 보이기 때문이다.

환동의 미학

내가 이중섭에 대해 좀더 깊은 관심을 갖게 된 것도 군동화의 아이들이 지나치게 갓난아이 같다는 사실 때문이었다. 나는 이것을 매우 중요한 현상으로 받아들였다. 이것이 왜 그렇게 중요하게 느껴졌는지를 한꺼번에 다 설명하기는 어렵다.

여기서는 일단 이렇게 말할 수 있을 것이다. 즉 이중섭의 어린이 그림은 어린이, 심지어는 갓난아이로 돌아가고 싶은 이중섭 자신의 마음을 반영한 것은 아닐까? 그것은 일종의 정신적 퇴행regression 현상인데, 만약 그렇다면 점점 더 어린이로 돌아가고 싶은 '환동(還童)의 미학은 소그림에도 영향을 미칠 수밖에 없으며, 필경은 그의 예술 전체를 지배했으리라는 생각도 들었다.

「애들과 끈」에는 또 다른 특징이 있다. 아이들은 모두 고추를 드러낸 채 잠을 자는 듯 극단적으로 수동적인 자세를 취하고 있는데, 오직 한 가지만이 능동태를 취하고 있다. 그것은 바로 붙잡는다는 행동이다. 다만 그 붙잡는 동작이 너무 조용

하고 은밀해서 특별하게 보이지 않을 뿐이다.

아이들은 끈을 그렇게 중요하게 생각하는 것 같지 않지만, 신기하게도 모든 아이들이 하나같이 끈을 잡고 있다. 그런 의미에서 이 작품에는 미묘한 불균형이 밑바탕에 깔려 있다. 그 불균형의 핵심은 끈이 무엇인지도 모를 만큼 갓난아이처럼 보이는 애들이 모두 끈을 붙잡고 있다는 사실이다.

「봄의 어린이」

위와 같은 관점에서 보면, 붙잡거나 접촉하는 것은 「애들과 끈」뿐만이 아니라 거의 모든 군동화에 나타나는 중요한 요소다. 이 점을 알아보기 위해 군동화의 대표작인 「봄의 어린이」(그림-2)를 살펴보자.

이 작품에는 개미·나비·풀·나무가 등장한다. 그런데 그림 속의 아이들은 나비를 잡으려 하거나, 풀줄기를 껴안거나, 나무를 붙잡고 커다란 동작을 일으킨다. 특히 대상의 강약에 따라 각각의 아이는 나비를 살짝 잡고, 풀줄기를 꼬옥 껴안으며, 나무를 힘차게 잡는다. 대상에 따라 힘을 안배해가며 사려 깊게 잡고 있는 것이다.

그런가 하면 아무것도 잡고 있지 않은 맨 왼쪽 아이는 왼쪽 발을 들어 옆에 있는 친구의 발목에 자신의 뒤꿈치를 슬쩍 갖다 댄다. 조심스러우면서도 은밀한 접촉이다. 이런 걸 보면, 이중섭은 군동화 안에 등장하는 모든 대상들이 서로 긴밀하게 접촉할 수 있도록 배려한 것임에 틀림없다.

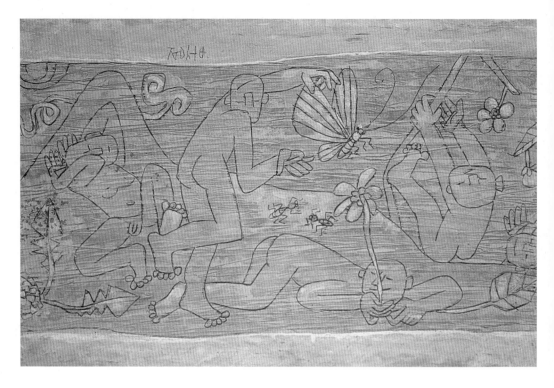

〈그림-2〉「봄의 어린이」

이번에는 「네 어린이와 비둘기」(그림-3)란 연필화를 보자. 여기에서는 어린이와 어린이의 접촉이 한층 활달한 방식으로 이루어지고 있다. 벌거벗은 아이들은 서로 뒹굴며 짐짓 싸우는 것도 같지만, 사실은 매우 평화로운 장면을 연출한다.

그런데 한 가지 특이한 점이 있다. 즉 이중섭 군동화에 나타나는 접촉은 손을 잡고 악수를 한다거나 어깨동무를 하는 것과 같이 우리가 보통 친구들과 나누는 스킨십하고는 다른 데가 있다. 그 접촉은 발꿈치 · 무릎 · 발바닥 등 매우 특별한 곳에서 이루어진다.

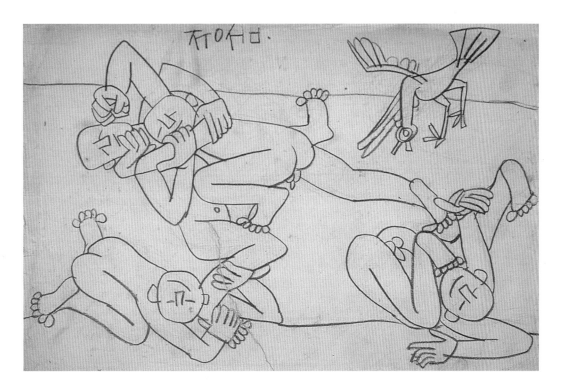

(그림-3) 「네 어린이와 비둘기」

그 이유는 다음의 두 가지 중 하나일 것이다. 첫째, 아이들의 관계가 보통 이상으로 친한 탓이거나, 둘째, 인간적인 접촉을 너무나 열망한 나머지 작품상으로나마 그런 세계를 꿈꾸어 본 때문일 것이다. 그러나 해답이 어느 쪽이든 크게 신경쓸 것은 없어 보인다.

접촉에의 열망

이번에는 「두 아이와 물고기와 게」(그림-4)란 작품을 보자. 이 그림에서는 아이와 물고기와 게의 접촉이 다른 형태로 전

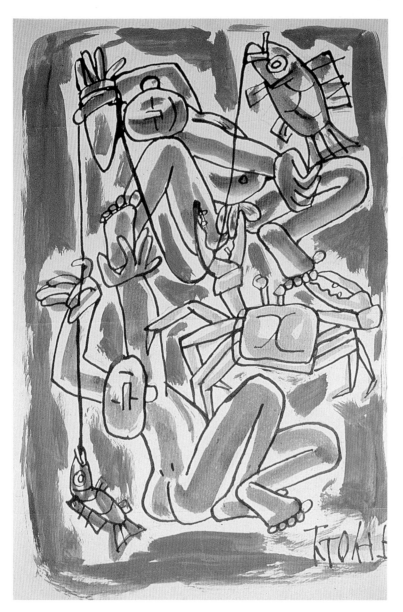

(그림-4) 「두 아이와 물고기와 게」

(그림-5) 「두 어린이」

개되고 있다. 즉 아래쪽 아이가 위쪽에 있는 아이의 발바닥을 쿡 찌르는가 하면, 그렇게 발바닥을 간질인 아이는 위쪽에서 빙긋이 미소를 짓고 있다.

마치 이쪽에서 스위치를 넣자 저쪽에서 불이 들어오는 것과 같은 광경이지만, 두 아이의 관계는 그런 전기적 작용과 달리 우정이 넘쳐 흐른다. 훨씬 유머러스하고 보는 사람들의 기분도 좋아진다. 이런 장면을 보고 있노라면, "도대체 이중섭이란 사람은 얼마나 순수하길래 이런 장면을 생각해낼 수 있었을까?" 하는 궁금증도 생긴다.

또한 게는 아이의 고추를 찝으려 하는 등 여러 개의 게다리를 통해 다양한 접촉을 시도한다.[1] 이중섭의 군동화에는 게가 심심치 않게 등장하는데, 이것은 결코 우연이 아닌 것 같다. 왜냐하면 게는 여러 개의 발을 가지고 있어 동시에 여러 곳을 접촉할 수 있는 능력을 가진 동물이다. 따라서 접촉에 대한 열망을 가졌던 이중섭에게 게는 매우 재미있는 동물로 보였을 것이다.

1 이 작품의 중요한 특성은 상하 구도이다. 이중섭은 그의 작품 전편에 걸쳐 이 같은 상하 구도를 애용했다. 대표적인 것이 닭그림의 〈부부〉(그림-20, 그림-21)와 물고기가 나오는 군동화(그림-73)이다. 또한 〈달과 까마귀〉(그림-106)에도 왼쪽 상단에 작은 상하 구도가 나타난다. 이 같은 상하 구도는 화면 전체에 역동성을 제공하면서 접촉과 만남의 환회를 더욱 극화시킨다. 이러한 사실로 미루어 짐작하면 이중섭이 사람의 접촉과 만남을 얼마나 중시했는지 알 수 있다.

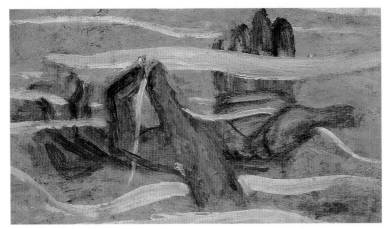

왼쪽: (그림-6)「손」
오른쪽: (그림-7)「손과 비둘기」

또한「두 어린이」(그림-5)란 작품을 보면, 붙잡는 행동이 한 줄로 쭉 이어진 형태로 표현되고 있다. 사실 이 작품의 주제는 오직 붙잡고 연결하는 것 외에는 없다. 우선 한 아이가 한 손으로는 벌을 붙잡고, 다른 한 손으로는 게의 다리에 연결된 끈을 잡고 있다. 게의 한쪽 집게발은 그 아이의 발가락을 찝고, 다른 집게발은 다른 아이의 고추를 물고 있다. 그리고 또 다른 아이는 다시 꽃을 붙잡고 있으며, 그 꽃의 끝에는 꽃잎이 연결되어 있다. 이처럼 그의 작품에서 접촉과 연결은 중요한 요소다.

그런가 하면 접촉 자체가 독립된 주제로 등장하는 경우도 있다.「손」(그림-6)과「손과 비둘기」(그림-7)란 작품이 그 예다. 이들 그림에서 손은 흰 선의 한 자락을 붙잡거나 비둘기에 대고 있다. 특히「손」에서는 접촉이나 붙잡는 모습이 구름이나 안개를 느껴보려는 듯 신비스러운 모양을 하고 있어 다분히 선(禪)적인 느낌을 준다. 이처럼 이중섭에게는 접촉이나

붙잡는다는 것이 선적인 의미를 지닐 정도로 특별한 의미를 지니는 것이었다.

한국적 전형성

이중섭에 대해 처음으로 관심을 갖던 시절, 나는 지금까지 본 것처럼 군동화에는 함부로 지나칠 수 없는 일관된 특징이 있다는 것을 알고 큰 흥미를 가졌다. 즉 점점 어린아이로 돌아가고 싶은 환동의 미학, 꿈꾸는 듯한 어린아이의 표정, 무언가를 붙잡고 접촉하려는 마음, 그러나 결코 그 같은 열망을 성급하게 표현하는 것이 아니라 은근하면서도 점잖게 표현하는 태도 등에 대한 흥미였다.

나중에 생각해보니, 그런 것들이 그렇게 자주 등장하는 이유는 어머니 또는 모성에 대한 갈망 때문이라는 생각이 들었다. 아이들은 갓난아이처럼 고추를 드러내놓고 점점 더 어린아이로 돌아가고 있지 않은가? 이런 아이를 받아줄 사람은 어머니밖에 없을 것이다.

그러나 군동화에 비해 이중섭 예술의 본령이랄 수 있는 소그림은 반대로 힘차고 튼튼하고 강렬한 이미지를 강조하고 있다. 왜 이렇게 대조적인 세계가 한 화가 속에 공존하는 것일까? 그 이유로 소는 어머니를 상징할지도 모른다는 생각이 들었다.

또한 생각이 여기에 미치자 나는 천재 화가 이중섭이 우리와 동떨어진 기괴한 생각을 했던 것이 아니라, 한국적 전형성을 함축하고 있을지도 모른다는 생각을 떨칠 수가 없었다. 요

컨대, 이중섭에 대한 나의 관심은 어떤 천재 예술가의 특별한 정신 세계를 규명해보겠다는 특수한 관심에서 비롯된 것이 아니었다.

훗날 이중섭에 대한 관심이 더해갈수록 나는 그가 한국이란 공동체가 안고 있는 정신 세계를 남김없이 표현하고 있다는 점을 확신할 수 있었다. 그런데 이중섭에 관심을 가졌던 많은 사람들은 이중섭을 천재, 특수한 사람, 이상한 사람, 미친 사람, 이해할 수 없는 사람, 뛰어난 사람으로만 다루었다. 즉 전형적으로 다룬 것이 아니라 예외적으로 다루었던 것이다. 바로 여기에 문제점이 있다.

먼저 이중섭은 한국적 풍토 안에서 이해될 필요가 있다. 왜냐하면 그는 대단히 한국적이기 때문이다. 상투적으로 들릴 수도 있겠지만, '이중섭은 뼛속까지 한국적인 화가'다. 그리고 이중섭이 한국의 일반적 미의식까지 대변한다는 사실은 정치학을 전공하는 사람이 미술에 관한 책을 쓰는 데 따르는 불편한 마음을 어느 정도 해소시켜주기도 했다.

이 책의 내용

이 책은 모두 10장으로 구성되어 있다. 내용적으로는 크게 둘로 나누어진다. 첫째는 이중섭의 작품 세계에 관한 것이고, 둘째는 이중섭의 생애에 관한 것이다. 그 중에서 이 책은 작품 세계를 분석하는 데 더 많은 중점을 두었다. 특히 이중섭 예술을 지배하는 정신적 배경을 규명하는 것이 글을 쓴 가장 큰 목적이다.

이중섭의 생애는 3장과 9장, 10장에 나누어 기술하였다. 생애에 관한 이야기를 여러 장으로 분산시켜놓은 것은 독자들에게 이중섭의 작품 세계를 보다 쉽게 설명하기 위해서다. 따라서 그의 생애에 관심이 있는 독자들은 3장, 9장, 10장을 먼저 읽어도 상관이 없다.

그리고 이 책의 맨 뒤에 「황소그림의 의미와 모성 콤플렉스」를 보론(補論)으로 실었다. 이는 소그림에 대한 정신분석학적 논의일 뿐만 아니라, 한국인의 정신 세계에 관한 분석이기도 하다. 이 부분은 책의 체제상 맨 뒤로 밀려났지만, 거기에 나타난 정신분석학적 접근 방법은 이 책에 나타난 이중섭 해석에 매우 큰 영향을 미쳤다. 많은 분들이 이 부분에 관심을 가져주기 바란다.

제1장 소그림과 군동화

이중섭 신화와 작품 분석

이중섭은 주로 신화와 에피소드를 통해서 이해되어왔다. 그의 이름 앞에는 언제나 천재란 수식어가 따라붙었고, 그의 예술은 이해하기 어려운 것처럼 논의되었다. 예를 들어, 김광균은 1955년 '미도파 전시회' 팸플릿에서 "이중섭 예술의 뿌리는 아무도 알 수 없다"고 말했으며, 고은은 "이중섭 예술은 비평을 할 수 없다"고 고백(?)하기도 했다.

그의 작품 세계가 잘 파악되지 않다 보니, 소수의 견해이긴 하지만, 비판의 소리도 꽤 있었다. 특히 지적 경향을 띠는 평론가들 사이에서 이중섭은 결코 좋은 대접을 받지 못했다. 그들 사이에서 "이중섭은 기행과 일화가 과장되었을 뿐 작품 자체는 그리 대단치 않다"는 견해가 지배적이었다. 예컨대, 식민지 시대의 유미주의, 무분별한 예술지상주의, 타락한 르네상스의 예술 의식 등과 같은 비판이 70년대 후반부터 집중적

으로 제기되었다.

　이중섭을 제대로 이해하기 위해서는 먼저 그의 작품 세계를 이해해야 한다. 그에 관한 신기한 에피소드를 많이 수집해 보아도 작품에 대한 올바른 해석이 결여된 생애 이야기는 속 없는 만두처럼 의미가 없다. 그러나 이중섭 연구사는 작품에 대한 이해보다 "이중섭이 천재인 것은 분명하다"거나 "별것 아니다"는 식의 논쟁이 주류를 이루었다.

　이중섭의 작품 세계를 제대로 이해하기 위해서는 무엇보다 먼저 '이중섭 예술의 전체적인 구조'를 파악해야 한다. 이 점은 매우 중요한데, 그의 작품 세계는 5, 6가지 작품군으로 구성할 수 있다: 1) 소그림, 2) 군동화, 3) 엽서그림, 4) 닭그림, 5) 가족도, 6) 기타 작품. 어떻게 보면 매우 간단하다.

　그러나 문제는 이들 5, 6가지 작품군의 성격들이 매우 다르다는 데 있다. 그 다름의 정도가 완전히 다른 화가의 작품을 보는 듯하다. 그러다 보니 이 5, 6가지 주제군의 작품들이 서로 어떤 관계에 있는지 파악되지 못했다. 내가 보기에는 바로 이 점 때문에 이중섭 연구는 답보 상태를 면치 못했다.

　이중섭의 작품 하나하나는 별로 난해하지 않다. 초등학교 학생이나 문맹자들조차 쉽게 감상할 수 있는 것이 이중섭 예술이다. 그런 의미에서 그는 엄청난 대중성을 확보하고 있다. 그러나 전체를 문제삼을 때는 무엇이 무엇인지 알 수 없을 정도로 그 실체를 파악하기 어려웠던 것이 이중섭 예술이었다. 그럼 먼저 이중섭 예술의 전체적인 구조를 파악하는 데서 이

야기를 시작해보자.

이중섭 예술의 큰 대조

이중섭의 작품들을 반복적으로 감상하다 보면 뚜렷하게 구분되는 대조적인 세계를 만나게 된다. 즉 소그림과 군동화의 대조적인 세계이다. 이중섭은 소의 화가로 알려져 있지만, 어린아이의 화가라고도 할 수 있다. 사실 그는 소보다 더 많은 어린아이를 그렸다. 담배종이에 그린 은지화의 상당 부분도 군동화이다.

그런데 이들 두 주제군의 작품들은 동일한 화가의 작품이라고 여겨지지 않을 정도로 대조적이다. 특히 소그림과 군동화는 이중섭 예술의 가장 중요한 두 축이다. 따라서 이 두 주제군의 작품에 나타난 대조적 특성을 예리하게 이해하는 것은 무엇보다 중요하다.

소그림과 군동화의 대조적 특성에 관심을 집중할 때, 우선 눈에 띄는 것은 소재의 숫자다. 예외적인 경우가 있지만, 이중섭의 소는 대개 한 마리(그림-8)이면서 화면 전체를 압도하며 등장한다. 그것도 부족하여 「황소」의 경우처럼 소 얼굴만 나타나기도 한다(그림-9).

이중섭 소그림 중에 두 마리의 소가 등장하는 경우도 있다. 「투우」(그림-10)에서는 두 마리의 소가 뿔을 맞대고 씩씩거리며 싸우고 있다. 그러나 이 경우에는 종이를 두 장 잇대어 붙인 것처럼 옆으로 긴 그림이 된다(한두 가지 예외는 있다). 다

(그림-8) 「흰 소」

(그림-9)「황소」

（그림-10）「투우」

시 말해, 투우는 상호 독립적인 두 마리의 소를 나열해놓은 것 같은 모양을 띤다. 이런 현상은 이중섭의 인식 체계 속에서 '소는 본래 한 마리'라는 상(像)이 있었음을 암시한다.

이중섭의 소그림은 매우 강렬하다. 언제나 굵은 선과 강렬한 색상과 터치가 강조된다. 또한 소그림에는 어떤 잡물도 끼여들 수가 없었다. 이중섭은 '한국의 소를 그려야 한다'는 자의식이 매우 강했는데, 그의 소그림에는 코뚜레·쟁기·마차와 같은 한국소의 필수품이 거의 나타나지 않는다. 한마디로 이중섭에게 있어 소는 소 자체만이 관심 대상이었다.

시인 고은은 이중섭 소그림의 이런 특성을 가리켜 "소의 종교"라고 일컬었는데, 그것은 참으로 적절한 표현이다. 이중섭의 소는 본연의 모습으로 오로지 한 마리로만 존재해야 하는 절대성과 유일성을 가지고 있었던 것이다.

군동화의 어울림

반면, 군동화에는 그 이름처럼 많은 아이들이 등장한다. 많은 것은 아이들만이 아니다. 앞에서도 보았지만, 「봄의 어린이」(그림-2)에서는 개미·나비·풀·나무가 등장한다. 군동화의 일종으로 분류할 수 있는 「제주도 풍경」(그림-11)에는 많은 게가 나타난다. 게들의 특유한 몸 동작은 게들이 수없이 많아질 것 같은 착각을 불러일으킨다.

다른 군동화에는 꽃·물고기·천도복숭아도 있다. 따라서 군동화에서 많다는 의미의 군(群)이란 표현을 어린아이만 많

다는 뜻으로 이해할 필요는 없다. 군동화의 등장인물이 소그림과 달리 복잡할 정도로 많다는 것은 무엇을 의미할까?

그것은 소그림과 달리 절대적 의미가 없다는 뜻이다. 군동화에서는 모든 것이 어울려 있다. 박용숙의 표현을 빌리면,

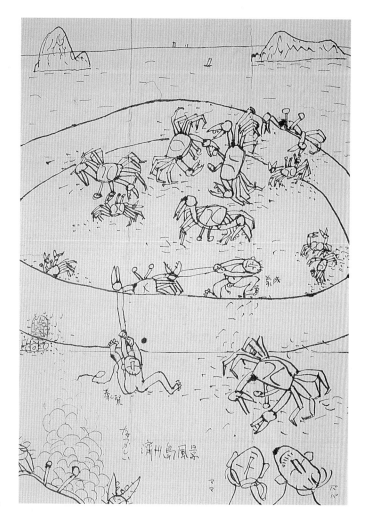

(그림-11) 「제주도 풍경」

"서로가 서로를 즐겁게 하는 공희(共戱)의 세계요, 친교의 동작이 강조되는 상대의 세계"다. 그 같은 어울림의 세계는 한 마리의 소그림에서는 처음부터 불가능한 장면이다.

소그림과 군동화의 대조적 특성은 소재의 숫자에서 그치는 것이 아니다. 이중섭의 소는 대개 금방이라도 폭발할 것 같은 자세를 취한다. 또 다른 소머리 그림인 「황소」(그림-12)와 또 다른 「황소」(그림-13)를 보면 그 같은 상황이 잘 나타나 있다. 또한 소는 그림 밖의 세상에 대해 무언가를 표현하려고 애쓴다. 콧김을 킁킁 내뿜는가 하면 금방이라도 말을 할 것 같다. 그래서 이중섭의 소그림에서는 어떤 외침이나 울부짖음 같은 소리를 들을 수 있다.

그리하여 이중섭의 소는 정물(靜物)이나 동물(動物)이라기보다는 사람에 가깝고, 요동치는 인간 정신을 함축한다. 박용숙은 소그림의 이런 특성을 가리켜 "혼의 치환물"이라고 불렀다. 바로 이런 요소 때문에 이중섭은 표현주의 또는 야수파 계열의 작가라는 평을 듣기도 했다.

반면, 군동화의 아이들은 자기들의 세계에 빠져 있다. 「애들과 끈」(그림-1)에서도 보이듯이, 아이들은 하나같이 눈을 감고 있다. 이중섭의 소와 달리 바깥 세상에 대해 일체의 관심과 경계 의식을 드러내지 않고 있는 것이다. 사실 이 그림 속의 아이들은 아무것도 하지 않는 상태, 완전한 무위(無爲)의 상태에 빠져 있다.

다른 관점에서 말하면 군동화는 순진무구한 어린아이의 세

(그림-12)「황소」

계, 천진과 유아성을 매우 잘 표현하고 있다. 아니 그 정도가 아니다. 사실 군동화는 '어린아이야말로 가장 순수한 존재'라는 한국인의 유아적 이상을 완벽하게 표현했다는 점에서 탁월하다. 그리고 그의 그림에 나타나는 어린아이상은 이중섭이 박물관 등을 다니며 한국적인 상을 얻기 위해 무수히 노력하여 얻어진 결과다.

절묘한 유아적 이상

군동화의 아이들은 몇 가지 공통된 특징을 갖고 있다. 그 중 하나가 아이들에게는, 하나같이 목이 없다는 점이다. 대개는 머리통과 몸통이 따로 논다. 이 점은 그의 군동화 중에서 어느 한 아이를 쏙 빼내어 감상해보면 금방 알 수 있다. 대개는 머리통이 어깨에 얹히듯 놓여 있고, 어떤 경우에는 머리통과 몸통의 방향이 완전히 어긋나는 경우도 있다.

「파란 게와 어린이」(그림-14)란 작품을 보면 젖꼭지·배꼽·고추 등은 분명 관객 쪽을 향하고 있는데, 아이의 턱은 반대쪽을 향하고 있다. 그런데 이중섭의 그림 속에선 이런 것들도 전혀 어색해 보이지 않는다. 이것이 이중섭의 탁월성이다. 또한 게에 매인 실을 잡고 있는 아이의 모습은 참으로 절묘하다(그림-15). 이 아이의 모습은 각종 문화 상품에 많이 이용되고 있는데, 한국적 어린이의 캐릭터를 창조해보려는 사람은 이중섭에게 관심을 기울여볼 일이다.

아무튼 군동화의 아이들이 취하고 있는 자세를 보면, 그것

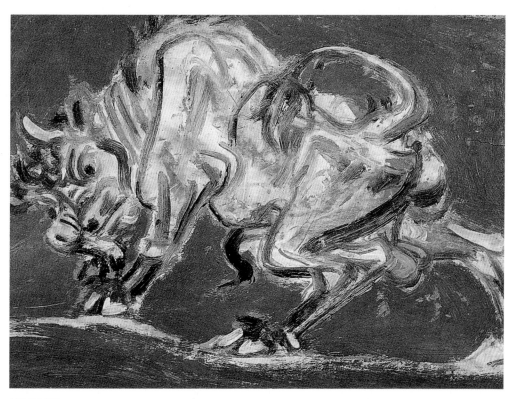

(그림-13) 「황소」

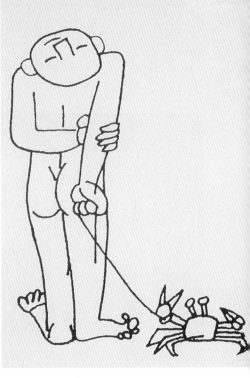

은 반듯하게 앉아 있다거나, 서 있다거나, 걷는다거나, 말을 한다거나, 밥을 먹는 등의 일상적 행위와는 거리가 멀다. 그런 의미에서 이 아이들은 '매우 비효율적인 자세'를 취하고 있는 셈이다(그림-16). 그러면 군동화의 아이들은 왜 이처럼 비효율적 또는 비현실적 자세를 취하고 있는 것일까?

내가 생각하기에 이 아이들은 어리광을 부리고 있는 중이다. 이중섭의 아이들의 몸은 하나같이 약간씩 비틀려 있는데, 그런 자세는 3~5세의 아이들이 어머니나 할머니 앞에서 떼

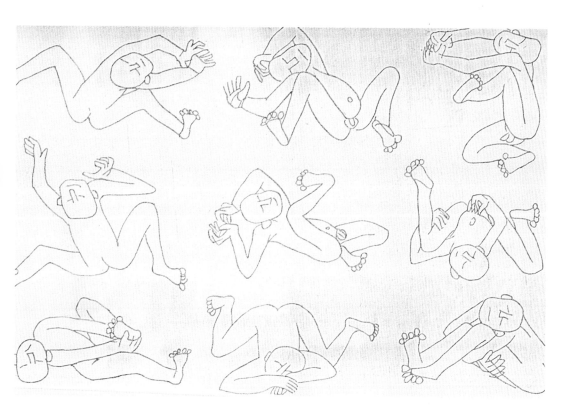

(그림-16) **군동화의 어린이 포즈들**

를 쓰거나 어리광을 부릴 때 보이는 자세와 비슷하다. 그런 의미에서 이 아이들은 행복한 아이들이다. 어리광을 받아줄 사람이 있기 때문이다.

나는 앞에서 이중섭의 아이들이 끈을 잡고 있고, 접촉의 장면이 유난히 많이 등장하며, 또한 군동화는 점점 더 어린아이로 돌아가려는 환동의 미학을 보여주고 있다고 하였다. 이 같은 특징들 역시 모성에 대한 열망과 무관하지 않다. 이런 관점에서 살펴보면 군동화의 아이들은 그 같은 열망을 최고로 만

끽하며 살아가는 아이들이며, 그런 의미에서 최상의 만족 상태, 유아적 이상을 절묘하게 표현하고 있다.

또한 군동화에서도 어떤 소리를 들을 수 있는데, 그것은 아이들의 깔깔거림과 열락의 소리일 뿐이다. 아니면 「애들과 끈」의 경우도 마찬가지이지만 「봄의 어린이」에서 전형적으로 나타나고 있는 것처럼 어떤 소리가 날 것 같은데, 그 소리는 갑자기 음악과 대화가 중단된 영화처럼 화면 속으로 흡수된다. 어떤 경우가 되었든, 군동화의 소리는 소그림에서처럼 밖으로 향하는 소리가 아니다.

아이들은 나비를 잡으려 하거나 물고기와 놀고, 게에 찝히거나 끈을 잡고 있으며, 어떤 행복을 즐기고 있다. 특징적인 것은 그들의 모습이 젖먹이로 돌아가는 퇴행의 과정을 거쳐 고도로 양식화된다는 것이다. 그리하여 군동화의 아이들은 누가 누구인지 알 수 없을 정도로 비슷한 모습을 취한다. 이것은 이중섭의 소가 한 마리로 등장하여 강렬한 개성을 표출하는 것과 큰 대조를 이룬다.

그 밖에도 이중섭의 소가 고개를 쳐든다면, 아이들은 고개를 뒤로 젖힌다. 또한 소가 금방이라도 돌진하려는 데 반해, 아이들은 수동적 사세로 일관한다. 그외에도 색채와 선의 대비 등 여러 가지 대조적 성격을 소그림과 군동화에서 지적할 수 있는데, 그것들의 대조적 특징을 종합하여 표로 나타내면 다음과 같다.

소그림과 군동화의 대조적 특성 비교

	소그림	군동화
소재의 수	한 마리 소	여러 아이
붓질	강한 터치	가는 선묘
주인공의 시선	강렬한 시선을 던짐	눈을 감음
목	목이 있다	목이 없다
머리	고개를 쳐든다	고개를 뒤로 젖힌다
몸	튼튼한 성인의 자세	유아적 자세
말	말을 하려고 한다	침묵한다
소리	소리가 난다	화면에 흡수된다
종합 비교	적극적이며 강렬하다	수동적이며 평화롭다

　지금까지 소그림은 표현주의 경향의 작품이고, 군동화는 민화적 경향의 작품이라 평가를 받아왔는데, 그 같은 평가 속에는 이미 소그림과 군동화가 대조적 세계라는 사실이 암묵적으로 잠재해 있었다. 표현주의란 말 그대로 등장인물의 감정 상태를 강렬하게 표현하는 그림이요, 민화란 우리의 전통 미술 중에서도 통속성(通俗性)과 무개성(無個性), 등장인물과 동식물의 조화로운 어울림이 강조되는 세계이기 때문이다. 그러나 지금까지 평론가들은 이 두 세계가 현저하게 대조적인 세계라는 사실에는 주목하지 않았다.

　그러나 소그림과 군동화의 대조적 세계는 이중섭의 예술을 관통하는 가장 중요한 특징이다. 또 이 같은 대조적 특성은 이중섭의 예술과 생애에 걸쳐 형태를 달리하며 반복적으로 등장

한다. 우리는 이 책이 계속되면서 여러 형태의 대조적 세계나 이원적 특성dual characteristics을 수없이 목격하게 될 것이다. 따라서 두 유형의 그림을 '이중섭 예술의 큰 대조'라고 부를 수 있다.

「소의 말」

지금까지는 이중섭 감상에서 소그림만 강조되었고, 군동화의 세계는 상대적으로 소홀히 다루어졌다. 그러나 소그림 감상을 위해서도 군동화는 함께 이해되어야 한다. 만약 군동화가 없었다면 소그림의 진정한 의미는 반밖에 이해되지 못할 것이며, 그 역도 성립한다. 요컨대, 소그림과 군동화는 대조적 세계인 동시에 이중섭 예술의 서로 다른 두 측면을 상호 조명한다.

그러나 큰 대조는 시작일 뿐이다. 이중섭의 인식 체계 속에는 이원성이 뿌리깊게 내재해 있다. 그 같은 이원성이 얼마나 본질적이며 뿌리깊은 것인가를 보기 위해 「소의 말」이란 시를 보기로 하겠다. 이 시는 1951년 이중섭이 제주도에서 피난 생활을 하던 시절에 방 벽에 붙여놓았던 것이다.

맑고 참된 숨결 나려나려
이제 여기 고웁게 나려

두북두북 쌓이고

철철 넘치소서

삶은 외롭고 서글픈 것

아름답도다
두 눈 맑게 뜨고 가슴 환히 헤치다

이 시에는 「소의 말」이란 제목처럼 소의 이미지와 어울리는 말들이 많이 등장한다. 예컨대, 맑고 참된 숨결, 두북두북, 외롭고 서글픈 것, 두 눈 등은 모두 이중섭의 소그림에 어울리는 말들이다. 많은 사람들은 이런 시를 짓고 소그림을 그렸던 이중섭을 소 같은 사람으로 이해하곤 했으며, 이 시와 더불어 소 같은 그의 성품과 정신 세계를 높이 찬양하곤 하였다.

다른 한편, 이 시는 이중섭의 내면에 깊이 잠재해 있는 이원적 특성을 보여주는 자료도 될 수 있다. 이 시는 모두 4연으로 되어 있고, 네 가지 이미지를 표현하고 있다. 1연에는 맑고 참되고 고운 세계, 2연은 무언가 한꺼번에 쏟아지고 넘치는 다복(多福)에 대한 염원, 3연은 외롭고 서글픈 삶의 고단함, 4연은 이 세상을 참되게 살아가려는 다짐 등을 표현한다.

유의해서 보아야 할 곳은 2연이다. 2연만 보더라도 이미 대조적 특성이 잠재해 있다. "두북두북 쌓이고" "철철 넘치소서"라는 표현은 참으로 대조적이다. 즉 두북두북이 무언가를 천천히 쌓아가는 느리게 상승하는 과정을 나타낸다면, 뒷부분

의 "철철 넘치소서"는 무엇인가 한꺼번에 쏟아지는 급격한 하강의 과정을 표현한다.

이 시의 대조적 특성은 전체를 통해 다시 나타난다. "이제 여기 고웁게 나려"라는 조심스런 동작이 갑자기 두북두북이나 철철이란 큼직한 운동으로 변모한다. "고웁게/나려나려"와 "두북두북/철철"이란 표현만 따로 떼내어보면 그것이 얼마나 대조적인가를 느낄 수 있다.

이 노래의 네 가지 이미지를 다시 한번 분석해보면, 1, 3연이 맑고, 느리고, 외롭고, 서글픈 소의 이미지라면, 2연은 철철 넘치고 무언가 많이 등장하는 세계이다. 그런데 철철 넘친다는 것은 바로 어린이·게·꽃·물고기·나무가 함께 등장하는 군동화에 대한 또 다른 표현이 아닌가! 그리하여 이중섭은 두북두북한 걸음걸이에 희망을 걸며, 그것이 쌓여서 철철 넘치는 군동화의 세계를 염원한다.

그렇다면 이중섭이 염원한 것은 과연 무엇이었을까? 그 해답을 굳이 이 노래 안에서 찾아보자면, 외롭고 슬프지 않은 세계일 것이다. 외롭고 슬픈 세계! 그것은 분명 소의 세계이고, 그의 소가 강렬한 인상을 가지는 이유이다. 반면, 군동화는 외롭고 슬프지 않은, 철철 넘치는 세계이다. 그것을 위해 이중섭은 두 눈을 맑게 뜨고, 가슴을 환히 젖혀야 했다(4연).

「소의 말」이란 시에는 위에서 살펴본 바와 같이 소의 세계뿐만 아니라, 이미 군동화의 세계도 표현되어 있는 셈이다. 또한 이중섭 예술은 소그림에서 시작되지만, 그가 진정으로 지

향하는 세계는 군동화의 세계라는 조심스러운 해석도 가능할 것이다. 이처럼 「소의 말」은 이중섭 정신의 이원적 특성을 잘 드러내고 있으며, 앞에서 살펴본 '이중섭 예술의 큰 대조'가 결코 우연히 생긴 것이 아님을 짐작게 해준다.

제2장 엽서그림과 닭그림

이중섭 예술의 작은 대조

이중섭 예술에는 또 다른 대조가 있다. 엽서그림과 닭그림의 대조적 세계가 그것이다. 이것은 '이중섭 예술의 작은 대조'라고 부를 수 있다. 이것이 작은 대조인 이유는 엽서그림과 닭그림이 시기적으로 볼 때 큰 대조, 그러니까 소그림과 군동화의 사이에 위치할 뿐만 아니라, 소그림이 군동화로 나아가는 과정에서 필수적인 매개물 역할을 하기 때문이다.

엽서그림과 닭그림의 탄생 계기는 단순하고 명백하다. 이중섭이 1940년말부터 1943년까지 연애하던 시절, 편지 대신 엽서에 그림을 그려 애인에게 보냈던 것이 엽서그림이다. 이 그림들은 하나같이 연애와 사랑을 주제로 하고 있다는 데 특징이 있다.

다른 한편, 닭그림은 결혼 생활을 주제로 담고 있다. 이중섭은 6점 이상의 닭그림을 남기고 있는데, 이것보다 훨씬 많

은 닭그림을 그렸을 것으로 추측된다. 그런데 닭그림은 모두 부부 생활을 주제로 하기 때문에 6점만으로도 그 내용을 추측하는 데 아무런 어려움이 없다.

따라서 엽서그림과 닭그림은 연애와 결혼, 즉 마사코란 한 여인이 일차적인 모티프라는 공통점을 갖고 있다. 반면 소그림은 이중섭 예술의 원형prototype 같은 것이다. 이중섭은 어린 시절부터 소그림을 그렸으며, 군동화는 첫아들의 사망 후 이중섭 예술의 본격적인 장르로 부상했던 것이다.

이렇게 볼 때 이중섭의 작품 세계는 자신의 성장과 자의식(소그림) → 연애 및 결혼(엽서그림과 닭그림) → 새로운 가족의 탄생(군동화)이란 개인사와 정확하게 조응한다. 결국 엽서그림과 닭그림은 소그림과 군동화 사이에 위치한다. 엽서그림과 닭그림이 소그림과 군동화의 '필연적 매개물'이란 평가는 엽서그림과 닭그림의 만남 없이는 군동화란 처음부터 불가능했기 때문이다.

엽서그림은 1986년 본격적으로 공개되었다. 공개 당시 그것은, 1940~1943년 동경 유학 시절의 작품 경향을 보여준다는 회귀성 때문에 많은 흥미를 끌었다. 왜냐하면 1951년 이전의 이중섭 작품은 그가 1950년 12월초 남쪽으로 피난을 오면서 북쪽에 계신 어머니에게 맡기고 왔기 때문에 지금은 볼 수가 없기 때문이다. 그러나 엽서그림은 부피도 작고 운반하는 데 어려움이 없어 오늘날까지 고스란히 보관되어 전해져왔다.

그러나 엽서그림은 공개 전시를 목적으로 한 작품이 아니

(그림-17) 엽서그림 「새 사냥」

기 때문에 이중섭 예술의 한 부분으로 볼 수 없다는 견해가 지배적이다. 1986년 간행된 『30주기 기념전시회 도록(圖錄)』에서 유홍준 교수는 "엽서그림 한폭 한폭의 예술성을 따지는 것은 매우 어리석은 일"이란 견해를 제시한 바 있다. 이 같은 견해는 귀기울일 만하지만, 나는 엽서그림이 이중섭의 예술에서 독특한 위치를 차지하고 있기에 귀중한 의미가 있다고 평가하고 싶다.

「새 사냥」과 「두 사슴」

엽서그림 중에서 특히 주목을 끄는 것은 「새 사냥」(그림-17)과 「두 사슴」(그림-18)이다. 6장에서 보다 분명하게 드러나겠지만, 이들 두 그림은 의미상으로 볼 때, 90점에 이르는 이중섭의 엽서그림을 대표하는 것으로 볼 수 있다. 특히 「새 사냥」은 남녀간의 연애를 주제로 한 그림으로서는 최고의 아름다움을 보여주는 걸작이다. 그럼 「새 사냥」과 「두 사슴」을 감상해보기로 하자.

두 그림은 모두 연애를 주제로 하고 있다. 「두 사슴」이 연약한 동물을 통해 여성적 방식으로 연애 감정을 표현했다면, 「새 사냥」은 남성적 관능미를 강조하고 있다. 아무튼 두 작품에서 주목할 만한 특징은 두 주인공이 서로의 시선을 외면하고 있다는 점이다.

「새 사냥」에 등장하는 남녀의 시선을 보라! 남자는 활시위를 당기는 듯하지만 시선은 허공에 던지고 있다. 그러나 허공

(그림-18) 엽서그림 「두 사슴」

에 맞추어진 남자의 시선은 일종의 트릭이다. 왜냐하면 그의 모든 관심은 여자에게 쏠려 있는데 짐짓 딴청을 피우고 있는 것이 분명하기 때문이다.

반면 여자의 시선은 남자를 향하고 있는 듯하다. 그러나 자세히 보면 그녀 역시 자신의 진정한 관심을 억제하고 있다. 마치 화살을 집어디 주는 하녀인 양 그녀는 벌뚱벌눙 부관심한 태도이다. 안쪽으로 숙인 듯한 그녀의 어깨선이 그런 느낌을 더욱 강조해준다. 그러나 그녀의 태도 역시 트릭이다. 그녀는 연모하는 남자 앞에서 시치미를 뚝 떼고 자신의 일에 몰두하는 척하고 있을 뿐이다.

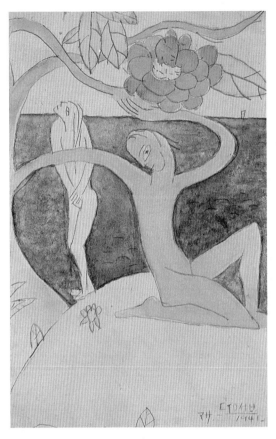

(그림-19) 엽서그림 「**두 사람과 나무**」

요컨대, 이들은 새 사냥을 하러 나온 사람들이 아니라 쑥스러운 데이트를 하고 있는 중이다. 그리고 「두 사슴」은 「새 사냥」의 주인공만 사슴으로 바꾸어놓은 것 같은 그림이다. 숫사슴이 고개를 돌리고 있는 자세에서 그 점을 엿볼 수 있다. 다만 암사슴이 「새 사냥」의 여자보다 명랑하게 상대를 바라보고 있다는 차이가 있을 뿐이다.

「새 사냥」의 두 사람은 새를 잡아도 좋고 잡지 않아도 상관없다. 사냥은 그들의 목적이 아니기 때문이다. 그들은 육체와 마음의 옷을 벗고 서로에 대한 무한한 관심, 그러나 억제된 관심을 표현하고 있다. 그리고 무한한 관심과 억제된 관심 사이에 진한 에로티시즘이 흐르고 있다.

위의 두 작품에 나타난 특징의 관점에서 보면 「두 사람과 나무」(그림-19)는 재미있는 그림이다. 이 작품에도 두 사람만이 등장한다. 그러나 그들 또한 가까이하려는 욕망이 넘쳐나지만 더 이상 가까이하지 못한다. 화면 전체에는 아련한 그리움이 가득한데, 남자의 오른팔이 어느새 나뭇가지로 변해 있다. 그런데 그 나뭇가지는 또 어느새 남자의 손이 되어 꽃봉오리를 받치고 있다.

꽃은 여자를 상징한다. 그런 의미에서 두 손이 맞닿아 받치고 있는 것은 여자이거나 여자를 사랑하는 마음이다. 그런데 정작 여자는 저 멀리 서 있다. 즉 남자의 손은 여자에게로 직접 다가가고 싶지만 옆에 있는 나무만 만지고 있는 셈이다. 이처럼 이중섭의 엽서그림에는 여자와 하나가 되고 싶은 마음이 흘러넘치지만 차마 그렇게 하지 못하는 마음이 드러나 있다.

「두 사람과 나무」의 이 같은 특성은 「새 사냥」「두 사슴」에 나타나는 엇갈린 시선과 같다. 또한 엇갈린 시선과 외면의 틈 사이로 에로티시즘이 흐른다는 점에서도 비슷하다. 이 같은 사실은 엽서그림이 이중섭의 연애 감정을 충실하게 반영하고 있음을 분명하게 보여준다.[2]

닭그림과 만남의 환희

「새 사냥」과 「두 사슴」에 두 주인공이 등장한다는 점은 중요하다. 그것은 닭그림에서도 마찬가지이기 때문이다. 그리하여 엽서그림과 닭그림은 모두 두 주인공이 등장한다는 점에서 같은 구도하에 놓인다. 그러나 두 유형의 그림 역시 동일한 화가의 작품이라고 여겨지지 않을 정도로 대조적이다.

대조적 특성은 여러 측면에서 포착되지만, 논점을 명확히 하기 위해 다시 한번 두 주인공들의 시선 및 자세의 방향에 초점을 맞추는 것이 좋을 듯하다. 엽서그림과 비교할 때, 닭그림의 가장 큰 특징은 두 주인공이 명백하게 서로를 향하고 있다는 것이다.

2 엽서그림들은 이중섭 예술의 작은 대조란 관점에서 조명해야 할 뿐만 아니라, '에로티시즘의 관점'에서도 살펴보아야 한다. 이중섭의 작품에는 성적 표현을 주제로 한 영역의 그림들이 있는데, 엽서그림은 그 같은 관점에서 보아야 그 성격이 보다 분명하게 드러난다. 이에 대해서는 6장에서 다룰 것이다. 여기서는 엽서그림과 닭그림의 대조성이란 측면에서 '엇갈린 시선'이 중요하다는 사실만 강조해두겠다.

(그림-20) 「부부」

　부부의 사랑을 주제로 한 「부부」의 경우에는 입맞춤과 포옹으로 나타나고(그림-20, 그림-21), 부부 싸움을 주제로 한 「투계」(그림-22)의 경우에는 표독스러운 노려봄과 격렬한 전투

자세로 나타난다. 그러나 어떤 경우이든 두 마리의 닭은 정면으로 마주하며 결합한다. 싸움과 사랑이야말로 만남의 서로 다른 격렬한 표현인 셈이다.

다시 말해, 「새 사냥」과 「두 사슴」에 나타났던 엇갈린 시선, 외면, 억제된 욕망이 닭그림에서는 완전하게 해소된다. 따라서 닭그림은 엽서그림의 수줍고 억제된 연애 감정을 넘어 결혼을 통해 남녀가 완벽하게 결합했다는 환희의 감정을 표현한다. 이것이 「새 사냥」 또는 「두 사슴」과의 명백한 차이요, 대조적인 변화다.

이중섭은 만남의 환희를 강조하기 위해, 「부부」에서 한 마리의 닭이 공중에서 급하게 강하(降下)하며 다른 닭을 만나는 형태를 취했다. 같은 상하 구도는 「두 아이와 물고기와 게」(그림-4)에서 보았던 것인데 화면의 역동성을 강조하고 만남의 극적 성격을 강화한다.

닭그림의 묘미는 부리가 맞닿는 지점에 형성된 강한 집중력과 긴장감이다. 그 집중력이 너무 강해서 두 마리 닭은 거의 한 일자(一)로 자지러질 듯하고, 그에 따라 화면은 금세라도 좌우 두 쪽으로 찢어질 것만 같다. 그리하여 처절하게 싸우고 있는 「투계」조차 이중섭의 작품에서는 그렇게 비극적이지 않다.

결론적으로 말해, 엽서그림과 닭그림은 안타까운 연애와 행복한 결혼이란 계기적 발전 과정을 담고 있다. 닭그림은 「새 사냥」과 「두 사슴」의 발전된 세계이며, 의심할 여지 없이 대조적 세계인 것이다. 한 사건의 진정한 의미는 뒤에 일어난

(그림-21) 「부부」

사건을 통해 더욱 분명하게 밝혀지기도 하는데, 엽서그림과
닭그림의 묘미는 소그림과 군동화의 경우처럼 서로 다른 쪽을
볼 때 더욱 분명해진다.

　그리고 닭그림 감상에 있어서 꼭 지적해두어야 할 것이 있다. 그것은 두 닭의 마주침이 거의 원형을 이루고 있다는 것이다. 잠시 후 보겠지만, 이중섭의 원형적 미의식은 군동화와 가족도에서 본격적으로 모습을 드러내는데 이미 닭그림에서 그 맹아적 형태가 나티니고 있는 것이다. 이는 이중섭에게 있어 만남이란 그 같은 원형적 이미지란 뜻이리라.

이중섭 예술의 전체 구조

　이상으로 1장에서는 이중섭 예술의 큰 대조와 2장에서는

작은 대조에 대해 살펴보았다. 그 같은 분석을 통해 이중섭의 예술 세계에는 거의 체계적이라고 할 정도로 일관된 전개 과정이 있다는 것을 알 수 있었다. 즉 소그림과 군동화의 큰 대조, 엽서그림과 닭그림의 작은 대조가 그 전개 과정의 큰 틀을 형성하고 있는 것이다.

그것은 하나의 세계에서 여럿의 세계로 나아가는 증식 과정이요, 거대한 실체인 소의 해체 과정이라고 말할 수 있다. 그 과정에서 만남은 필수적인데, 엽서그림과 닭그림이 그 매개물의 역할을 한다. 또 그 매개적 과정은 사랑 이야기인 엽서그림에서 시작되어 부부 이야기인 닭그림에서 완성된다. 그리하여 이중섭 예술의 몇 가지 주제군들은 모두 필연적이라고 할 만큼 각각의 중요한 영역을 차지한다. 이중섭 예술의 전체적 구조를 도해로 표현하면 다음과 같다.

1	소그림(하나의 논리)		
2	엽서그림	둘의 논리: 작은 대조	큰 대조
3	닭그림		
4	군동화와 가족도(여럿의 논리)		

이 도해에 따르면, 이중섭 예술의 전체적 구조는 소→(엽서그림)→닭→어린아이와 가족, 즉 하나→(엇갈린 시선)→둘→여럿의 계기적 발전 과정을 거친다.

또 이중섭은 엄마, 아빠, 두 아들이 등장하는 곧 자신의 가족을 소재로 한 가족도를 많이 그렸다. 가족도는 위와 같은 도해 속에서 군동화와 비슷한 의미가 있다. 이렇게 볼 때, 이중섭 예술의 전체적 구조는 어이없다 싶을 정도로 단순한 구조를 지니고 있다.

이중섭 예술의 이 같은 구조 파악은 그의 예술이 연애, 결혼, 자녀의 죽음 같은 개인적 체험과 정확하게 조응한다는 점에서도 설득력을 갖는다. 또한 위와 같은 구조의 존재는 이중섭 예술이 일관된 내면적 논리의 표현 과정임을 추측게 하며, 그의 예술에 강한 영향을 미치고 있는 모종의 심리 문제가 있음을 말해준다.

위와 같이 이중섭 예술의 전체 구조를 파악하는 것은 이중섭 이해의 새로운 패러다임을 제공한다는 점에서 커다란 의미가 있다. 특히 소그림 위주의 감상에서 벗어나 그의 예술 전반에 대한 종합적 이해를 가져올 수 있다. 그리하여 닭그림과 군동화도 소그림에 버금가는 중요한 의미를 획득하게 한다. 그것은 또한 소그림에 대해서도 새롭고 다양한 관점을 제공하며, 그외 세부적 쟁점들에 대해서도 새로운 이해의 문을 열어 놓는다.

예를 들어, 위와 같은 도해 속에서 엽서그림은 처음으로 새로운 의미를 부여받게 되었다. 위에서 보았듯이 엽서그림은 이중섭 예술의 본류 안에 정확하게 포섭된다. 이중섭 예술의 자기 표현적 특성은 사신(私信)과 본격적 작품의 구분을 무색

하게 만들었던 것이다. 이렇듯 이중섭 예술은 하나의 일관된 구조를 가지고 있으며, 그 같은 구조를 제대로 파악해야만 그의 예술을 제대로 이해할 수 있다.

원형의 미의식과 가족도

이중섭의 작품 감상에서 결코 빼놓을 수 없는 것이 있다. 그것은 이중섭 예술이 궁극적으로는 원형(圓形)의 미의식을 지향한다는 것이다. 이 같은 원형은 「애들과 끈」(그림-23), 닭 그림에서 이미 암묵적으로 나타났던 것이기도 하다.

이중섭은 원형 그 자체를 선호하여 달 · 호박 · 꽃 · 천도복숭아 같은 둥근 물상을 화면의 중심에 배치하곤 했다(그림-24 「천도화와 노란 어린이」). 또한 화면 전체가 원형을 이루는 경우가 많다. 그 같은 예는 「제주도 풍경」(그림-11), 거의 모든 가족도(그림-25, 그림-34, 그림-35)와 군동화(그림-3)에서 찾아볼 수 있다. 이들 그림에서는 끈이나 어깨동무, 또는 서로의 만짐과 접촉이 궁극적으로 하나의 원형을 이룬다.

또한 이중섭은 말년에 이른바 원형 광태(圓形狂態)란 특이한 증세를 드러낸 것으로 유명하다. 여기서 말하는 원형 광태란 단추 · 접시 · 도넛 · 문의 손잡이와 같은 둥근 물체를 보면, 극도의 아름다움과 동시에 두려움을 느끼고, 그렇게 상반되는 감정을 동시에 갖는 심리 상태ambivalence가 이중섭을 극도의 흥분 상태로 몰아넣곤 했던 증세이다. 이 같은 증세가 정신병학 교과서에 등장하는 것인지는 알 수 없지만, 이중섭이 원

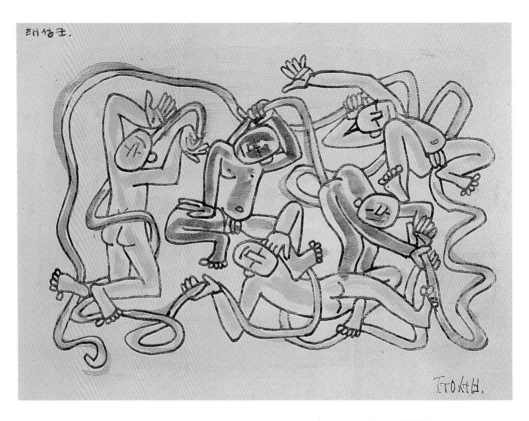

태성군.

(그림-23)「애들과 끈」

형에 대해 특별한 감정을 가졌던 것은 의심의 여지가 없다.

　이중섭은 1954년 여름 명동에서 열렬한 팬으로 보이는 오지옥이란 여자를 만났다. 두 사람은 함께 여관으로 향했다. 그런데 이중섭은 여관방의 손잡이를 돌리다가 그대로 달아나버렸다. 방문의 손잡이가 둥근 모양이었기 때문이다. 그런가 하면 이중섭은 쇼윈도에 놓여진 찐빵이나 도넛을 보고도 왈칵 놀라 도망치기도 했다.

　친구들이 나중에 "그때 왜 그랬냐?"고 물어보면, "둥근 것

리자야ㅂ. 1955.

이 참 좋단 말이야" 하고 모호하게 대답했다고 한다. 또한 이
중섭은 여자의 둥근 눈동자에 매료되는가 하면, 술을 마시다
가도 안주 접시에 특이한 반응을 보이기도 했다. 원형 광태란
용어는 이중섭의 위와 같은 증상을 듣고 시인 고은이 명명했
던 것이다. 그 당시 그의 특이한 행태를 직접 목격했던 김종문
의 이야기를 들어보자.

중섭은 이상했어요. 여관의 손잡이뿐만 아니라, 빵 그리고 둥근 손목시계만 봐도 금방 좋아하면서 도망치기 일쑤였으니까요. 한번은 술집에서 술을 마시다가 안주 접시의 둥근 것, 술잔의 둥근 것을 보더니, "이것 봐! 이것 봐! 이거야! 바로 이거야!"라고 외치면서 기가 막힌 듯 환장하다가 달아나고 말았습니다. 이 사건은 끝내 풀 수 없는 수수께끼입니다. 그는 그런 것을 보았을 때 마치 살아 있는 것처럼 보였으니까요. 나는 중섭에 대해 좀 안다고 할 수 있어요. 그러나 이 둥근 것에 대한 발광만은 알 수가 없어요.

이중섭의 원형 광태(?)는 천재의 광기나 병리적 차원에서만 관심을 끌었던 것 같다. 김종문 역시 이중섭에 대해 좀 아는 편이라고 자부하지만 원형 광태만은 알 수 없다는 '이중섭 불가지론'으로 빠진다. 그러나 원형에 대한 이중섭의 특이한 태도는 그의 예술 전체를 지배하는 중요한 경향이다. 따라서 '원형에 대한 이중섭의 태도가 무엇을 의미하는가'라는 차원에서 규명해보아야 할 것이다.

이중섭의 작품 중에는 김종문이 지적한 원형에 대한 그의 미묘한 감정이 그대로 표현된 작품도 있다(그림-26). 이 그림은 이중섭이 남긴 유일한 판화그림인데, 1945~1950년 사이에 제작된 것으로 보인다.

이 작품이 주는 재미는 이중적이다. 우선, 이 그림은 매우

(그림-25) 「가족」

유머러스하다. 큰아이(형)가 작은아이(동생)의 발가락을 간질
이는가 하면, 아버지는 큰아이의 겨드랑 사이에 발을 대고 있
다. 그런가 하면 작은 아이는 콧물을 닦아내느라 정신이 없다.

그런데 이 작품에는 모종의 긴장감이 흐르고 있다. 그 긴장

(그림-26) 「동그라미」

감은 원을 만들어야 한다는 것이다. 즉 아버지와 두 아들은 서로 연결되면서 하나의 원을 만드는데, 세 사람은 그 원 안으로 들어가서는 안 될 것 같은 긴장된 자세를 취하고 있다. 그런 점에서 이 작품은 "원형이 너무도 아름다운 것이며, 다른 한편 원형을 침범해서는 안 된다"는 이중적 감정을 가장 직접적으로 표현한 그림이 된다. 놀라운 것은 작품의 제작 연대인데, 이중섭은 이미 1940년대에도 원형의 미의식에 깊이 빠져 있었다고 추측해볼 수 있다.

또한 이중섭 예술 전체가 하나의 원형을 지향한다고 볼 수 있다. 즉 소에서 시작된 이중섭 예술은 하나→둘→여럿으로 나가는 전개 과정 자체가 하나의 원형을 지향한다. 따라서 이중섭 예술은 소의 해체 과정이요, 해체의 궁극적 모습은 원형이란 구조를 띤다고 말할 수 있다. 이 같은 이해 방식으로 보자면, 그의 소 역시 분화(分化)되기 이전의 원이란 해석이 가능할 것이다.

이상으로 1장과 2장을 통해 이중섭 예술의 전체적인 구조에 대해 살펴보았다. 그 과정에서 우리가 분명히 느낄 수 있었던 것은 이중섭 예술에 어떤 내면적 논리 체계가 있으며, 그것이 하나의 원형을 지향한다는 것이었다. 또한 이 같은 현상은 이중섭 예술을 지배하는 모종의 강력한 심리 문제가 있다는 의문을 강화시켜준다. 다음 장에서는 이중섭의 생애와 예술의 관계에 대해 살펴보겠다.

제3장 이중섭의 생애와 예술 1

이중섭의 탄생 배경

1, 2장의 논의에서도 느낄 수 있었지만, 이중섭의 예술과 생애는 매우 밀접한 관계를 맺고 있다. 그의 절친했던 친구이자 후원자였던 시인 구상도 "중섭처럼 그림과 인간, 예술과 진실이 일치한 예술가를 이 시대에서 모릅니다"라고 말했다. 따라서 그의 생애와 예술의 관계를 잘 이해하는 것은 매우 중요하다.

3장에서는 1950년말 이중섭이 가족과 함께 원산항에서 배를 타고 부산으로 피난을 오기까지의 생애를 다루겠다. 또한 이중섭 예술과 생애의 전반적인 관계에 대해서도 상당 부분 언급할 것이다. 1951년 이후의 생애와 그의 비극적 종말에 대해서는 각각 9장과 10장에서 다루겠다.

이중섭은 1916년 9월 16일 평안남도 평원군 조운면 송천리 742번지에서 2남 1녀 중 막내로 태어났다. 형은 11살, 누나는

이중섭의 형, 이중석

10살 위였다. 그의 집안은 할아버지 때부터 크게 번성한 지주 가문이었다. 천석지기에 약간 못 미치는 정도였던 것 같다.

이중섭의 할아버지는 활달한 성격의 소유자로 야심가였으며 집안의 재산을 크게 늘려놓은 장본인이었다. 그러나 그의 아버지 이희주는 문약하고 심한 우울증에 시달렸으며, 일설에는 모종의 정신분열 증세를 나타내다가 마흔 살이 되기 전에 사망하였다고 한다. 이러한 점 때문에 이중섭이 요절한 것도 유전적인 면이 있다고 주장하는 사람들도 있다.

안악 이씨(安岳 李氏)로만 알려진 어머니는 부유한 집안 출신이었다. 그녀의 아버지이자 이중섭의 외할아버지 이진태는 구한말 평안도 일대를 주름잡던 실업가였다. 그는 상투를 튼 채 일본으로 건너가 무역을 했으며, 서남전기 사장, 평양농공은행 사장, 초대 평안도상공회의소 회장을 역임했다. 서남전기란 오늘날로 치면 '한국전력 평안도 지사' 쯤 되는 회사다.

이중섭의 어머니는 여장부 기질과 예술적 재능을 함께 타고났던 것 같다. 과장된 얘기인지 모르겠지만, 그녀는 밥을 지을 줄도 몰랐고 짓지도 않았다고 한다. 그 대신 강정이나 깨엿 같은 재래식 과자 만들기와 바느질과 수놓기 같은 공예적 재능은 전문적인 경지에 이르렀다. 또한 주판도 잘 놓았고 짐승들을 아주 잘 다루었다. 또한 꽃나무를 키우는 데에도 소질이 있어 마당에는 그녀가 가꾼 꽃과 나무들이 철을 따라 다투듯 피어났다.

이렇게 보면 이중섭의 우울한 기질은 아버지로부터, 예술

적 재능은 어머니로부터 물려받은 것 같다. 이중섭은 새 옷을 사면 자신의 몸에 맞게 스스로 길이를 잘라 입기도 했으며, 산에서 나무를 꺾어다 자신이 사용할 담배 파이프를 만들고 거기에 문양을 새겨 넣기도 했다. 심지어 나무 펜대를 사도 그것을 사포로 문질러 자신에게 맞는 굵기로 만들어서 사용했다. 어머니와 같은 손재주가 있었던 것이다. 소와 닭 같은 가축을 좋아한 것도 어머니와 닮은 점이었다.

고구려 고분 벽화

이중섭은 6세경부터 동네의 글방에서 한문을 배우다, 9세 때부터는 어머니를 떠나 평양 외가에서 '평양보통학교'를 다녔다. 초등학교 저학년 시절 외할머니가 사과를 주면 사과를 그린 다음 먹었으며, 새가 나뭇가지에 앉아 있으면 그 새가 날아갈 때까지 바라보았다고 한다. 4학년 때에는 학교에서 그림 하면 이중섭을 떠올릴 정도가 되었다. 보통학교 동창이며 훗날 화가가 된 김병기는 다음과 같은 증언도 남기고 있다.

초등학교 4학년 때로 여겨진다. 이중섭은 나에게 닳은 몽당 수채붓 하나를 보여준 일이 있었다. 물감이 너무 많이 묻었을 때 몽당붓을 대면 쪽 빨아먹는다는 것이었다. 이러한 기억으로 미루어 어린 시절이지만 그의 기법상 숙련도가 나보다 앞서 있었던 것으로 기억된다.

이중섭이 평원군 송천리에서 태어나고 평양에서 초등학교를 다녔다는 것은 중요한 의미를 지닌다. 왜냐하면 그의 예술은 고구려 고분 벽화로부터 강력한 영향을 받고 있으며, 그의 예술은 선묘 위주의 북방 기질을 보여주기 때문이다.

일부 자료에 의하면 이중섭이 고분 안에서 친구들과 놀았고 심지어 낮잠을 자기도 했다는 설이 있는데, 이는 과장된 이야기인 것 같다. 당시 일본 식민 당국은 고분을 발굴하고, 일본으로 가져갔으며 그 같은 사실을 공공연히 보도·선전하기도 했는데, 그것이 조선 사람들에게는 민족혼을 뒤돌아보는 계기가 되었던 것 같다.

(그림-27) 「청룡도 강서대묘 현실 동벽」

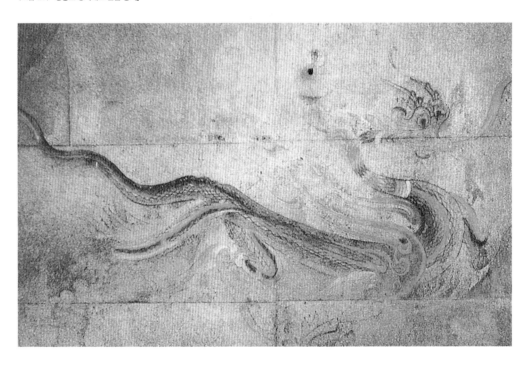

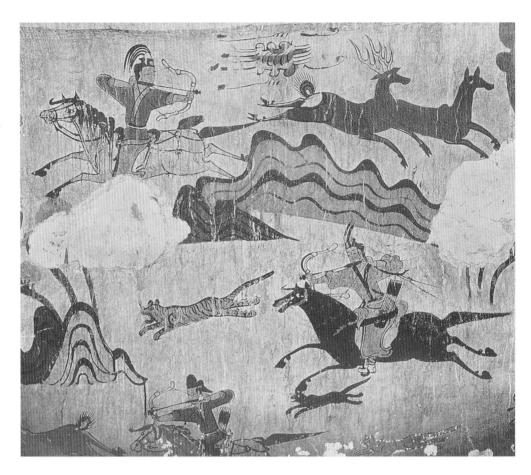

(그림-28) 「무용총 수렵도」

그리하여 평양의 각급 학교에서는 소풍이나 수학 여행을
고분이나 사찰로 가는 경우가 많았으며, 민족 문제에 눈뜬 선
생님들이 학생들에게 우리의 문화 유산을 강조해서 가르쳤다
고 한다. 그 같은 분위기 때문에 당시의 평양 출신 화가들은
대부분 고구려 고분 벽화에 큰 자부심을 갖고 있었고, 이중섭
역시 그런 분위기에 영향을 입었다.

한 예로, 이중섭은 남한으로 피난을 온 후, 시인 김종문과 경주를 여행하며 석굴암을 관람한 적이 있었는데, 김종문이 "참 좋지 않느냐?"고 동의를 구해도 꾸물거리며 대답을 하지 않다가, 한참 후에 "우리 평양에는 더 좋은 것이 있다"는 반응을 보였다고 한다.

그러나 이중섭의 경우, 고구려 고분 벽화는 단순히 고향에 대한 자부심 차원에 머무르는 것이 아니었다. 즉 소의 꼬리를 그릴 때는 언제나 강렬한 선을 강조했는데, 이는 명백하게 고구려 고분 벽화의 영향을 입은 것이다(그림-8, 그림-27, 그림-98). 이에 대해서는 이중섭 자신도 그렇다고 증언한 바 있다.

닭그림 「부부」(그림-20, 그림-21)에서 닭의 모양이 마치 봉황처럼 변한 것은 고분 벽화에 나오는 주작이나 신화적인 새에서 영향을 받은 것으로 보인다. 더욱 본질적인 것은 이중섭 예술 전체가 벽화를 지향한다는 것이다. 나중에 논의하겠지만, 「무용총 수렵도」(그림-28)에 나타나는 산의 모양은 「도원」(그림-61)에 그대로 나타나는 등 고구려의 영향은 실로 막대하다.

오산학교와 임용련

이중섭은 1931년 4월, 나이 15세 때 평안북도 정주군 고읍에 있는 오산학교에 입학했다. 그는 본래 평양 제일의 명문인 '평양고보'에 응시했으나 낙방했다. 김병기는 그가 편협하리만치 그림에 열중한 탓으로 중학교 입시에서 고배를 마셨다고 한다.

오산학교는 기독교 민족주의자 남강 이승훈이 설립한 학교로, 당대 최고의 교사진과 최상의 교육 환경을 자랑하고 있었다. 또한 춘원 이광수와 소설가 김안서가 교사로 재직했고, 이중섭은 함석헌의 역사 강의와 김기석의 철학 강의를 직접 들을 수 있었다. 또 평양고보의 학풍이 관학파적 경향이었다면 오산은 대단히 민족주의적이었는데, 이중섭은 오산의 민족주의적 학풍으로부터 결정적 영향을 받았다.

임용련 부부 사진

오산학교 시절, 이중섭은 임용련(1901~?)과 백남순 부부 교사로부터 그림 수업을 받았다. 임용련은 당대 최고의 미술 교사였다. 그는 배재중학교에 다니던 중 3·1 운동에 연루되어 중국으로 망명하였다가 이후 미국으로 건너가 예일대학 미술학부를 1등으로 졸업하였다. 또 3년 동안 파리에 머물면서 파리 화단에 데뷔했고, 때마침 그곳에서 그림 공부를 하고 있던 백남순을 만나 결혼했다.

그 후 임용련은 아내와 함께 귀국하여 오산학교에 부임했는데, 그림과 영어를 가르쳤다. 식민지 시대 전기간을 통해 임용련처럼 미국에서 그림 공부를 한 사람은 서울미대 초대 학장을 지낸 장발 등 두 사람뿐이었는데, 이중섭은 이미 1920년대에 서양 예술을 충분히 경험한 두 명의 스승으로부터 그림과 외국어를 직접 공부할 수 있었으니 큰 행운을 누린 것이다.

특히 임용련은 일찌감치 이중섭의 재능을 알아보고, 그가 그린 그림을 들고 다니며 '예약된 천재'라는 격찬을 아끼지 않았다. 또한 이중섭을 집에까지 초대하여 특별 지도를 하기

도 했다. 이중섭이 일본 유학을 떠난 것도 임용련의 영향하에
이루어진 것이었다.

　임용련은 주말에 학생들을 모이게 하여 작품 품평회를 가
지거나, 한글 자모를 이용한 문자 추상을 권하기도 했다. 한글
자모를 이용한 추상화가 어떤 내용이었는지 현재로선 알 수
없지만, 이응노의 「문자 추상」(그림-29)을 생각해보면, 민족
주의적인 내용이었으리라 짐작해볼 수 있다. 임용련은 해방
후 납북된 관계로 명성만 자자할 뿐 많은 것들이 미스터리로
남아 있는 인물인데, 동양화에 많은 관심을 가진 민족주의적

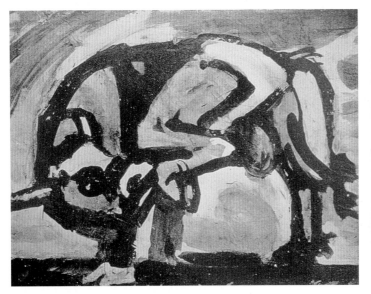

성향의 열성파 교사였던 점만은 분명하다.

소그림

소그림은 오산학교 시절부터 시작되었다. 그 당시, 이중섭은 날마다 들에 나가 소 데생을 했다. 이것이 임용련의 영향하에 이루어진 것인지는 알 수 없다. 그러나 그는 소 데생에 너무 열심이었기 때문에 친구들 사이에서 "중섭이는 소하고 함께 산다"거나 "중섭이가 소하고 입을 맞추는 것을 보았다"는 소문이 나돌기도 했다.

또 소그림은 그의 일생에 걸쳐 한번도 중단된 적이 없는 주제였다. 소는 동경 유학 시절에도 중요한 주제였다. 이 점에 대해서는 마사코 여사도 증언한 적이 있다. 그러나 일본 소는

그리지 않았다. 그 시절, 뼈가 가죽을 비집고 튀어나올 정도로 뼈만 앙상하게 남은 소를 그리기도 했다고 알려져 있다. 꼭 한국 소를 그려야 한다고 생각했던 이중섭은 일본에서 한국 소를 볼 수 없었기 때문에 머리로만 한국소를 골똘히 생각하다가 그렇게 비쩍 마른 소를 그렸을 것으로 여겨진다.

도쿄 시절의 소그림으로는 사진으로 전해져오는 것들이 있다. 그 중 두 작품만 감상해보겠다. 먼저 「작품」(그림-30)을 감상해보자. 「작품」은 소가 고개를 돌려 앞으로 쳐든 뒷다리를 핥으려는 움직임을 포착하고 있다. 전체적으로 이 그림은 먹으로 그린 듯한 굵고 부드러운 선이 특징이다. 그런데 바로 이 동양적 붓질과 굵은 먹선은 조르주 루오(1871~1958)의 화풍을 빼어닮았다는 점에서 특기할 만하다(그림-31).

이중섭은 일본 유학 시절 학생들과 교수들로부터 루오란 별명을 얻었던 것으로 알려져 있다. 그는 "어느 날 루오가 나타났다" "루오처럼 시커멓게 칠하는 학생이 나타났다"는 평가를 받으며 화제의 대상이 되었다. 이 작품은 그런 소문이 사실임을 확인시켜준다. 여러 정황으로 미루어보아 이중섭은 당시 유행하던 피카소, 고갱, 마티스, 샤갈 등의 그림에 공감하고, 그런 풍의 그림을 자기 방식대로 소화해서 그려보았던 흔적이 역력하다.

그러나 그런 기간은 오래 계속되지 않았다. 그 이유는 「서 있는 소」(그림-32)에서 찾을 수 있다. 이 작품은 우리가 익히 보아온 소그림과 다를 것이 없으며, 어떤 점에서는 그것들보

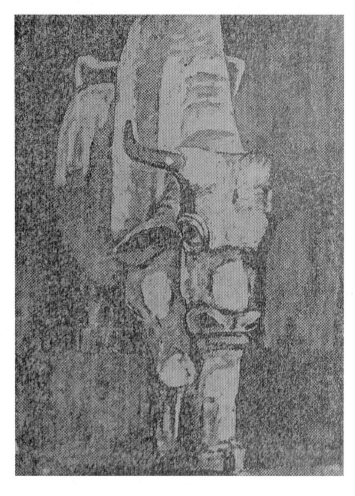

(그림-32) 「서 있는 소」

다 더 강렬하다. 이 그림의 소는 제목처럼 서 있는 소가 아니
다. 금방이라도 화면 밖으로 걸어나올 것만 같다. 그런가 하면
엉덩이 쪽을 일정 부분 생략하여 화면이 좁다는 느낌이 들 정
도로 절대적 위용을 자랑한다.

　이 그림에서 주목할 만한 것은 소의 눈이다. 이 소는 고개

3 사실 이중섭의 소그림은 소의 양쪽 눈을 다 보여주는 경우가 없다. 「서 있는 소」의 경우처럼 나머지 한쪽 눈은 약 20~40%만 보여줄 뿐이다. 이것은 이중섭 소그림의 중요한 미학적 전략으로 여겨진다. 「서 있는 소」의 경우에도 소 자체는 정면을 향하고 있는데, 고개를 살짝 돌려 한쪽 눈은 거의 보이지 않게 하였다. 그리고 소의 외눈박이(?) 눈은 이중섭의 소가 강렬한 이미지를 갖는 중요한 이유다.

를 약간 돌려 한쪽 눈은 거의 보이지 않고, 나머지 한 눈만이 섬뜩하게 빛난다. 그리하여 한쪽 눈의 강렬한 빛은 박차고 나올 듯한 태도, 화면이 좁은 듯한 위용과 어우러져 강렬한 인상을 준다.[3] 만약 이 그림이 오늘날까지 남아 있었다면 틀림없이 걸작의 반열에 올랐을 것이다.

또한 소는 1951년 피난 이후에도 계속되었다. 소는 이중섭 예술의 원형이요, 세상을 관찰하는 방식이었다. 그는 피난 시절, "이즈음의 소는 옛날 유학 시절 부산을 거쳐 원산으로 가면서 보던 소하고는 달라. 그때 소는 평화로웠는데, 요즘 소의 눈은 그 옛날 소의 눈이 아니야"라는 식으로 소를 통해 세상 인심을 가늠할 정도였다. 아마도 전쟁 속에서 소들도 고통을 당했을 터이다. 이중섭은 소의 표정에서 그것을 분명하게 인식할 수 있었고 한탄했던 것이리라.

일본에서의 대활약

오산학교를 마친 이중섭은 유학의 최종 목적지를 프랑스로 정하고, 일단 일본으로 갔다. 처음에는 일류 학교로 알려진 동경제국미술학교 서양화과에 입학하였으나, 일 년 후인 1936년(20세)에 보다 자유롭고 개방적인 문화학원에 다시 입학했다.

문화학원은 모든 실기 교수가 프랑스에서 공부한 경력을 가진 화가들로 이루어져 좀더 자유로웠으며, 프랑스로 유학하는 데 더 많은 도움을 받을 수 있는 학교였다. 또한 문화학원

에는 문학수·김병기 등 평양 출신 선배와 동기, 그리고 유영
국·안기풍·이정규 등이 선배 또는 동기생으로 있었다.

3학년 때부터 그는 '자유미술가협회'가 주최한 공모전에
출품하면서 촉망받는 화가로서 인정받는다. 이 협회는 그 이
름에서 알 수 있듯이 1937년 군국주의로 치닫고 있던 일본에
서 자유로운 예술을 추구하는 화가들이 모여 결성한 단체다.
여기에는 문화학원 교수로 이중섭에게 큰 영향을 미친 쓰다
세이슈(津田正周)가 주도적으로 참여하고 있었으며, 이중섭은
학생 신분임에도 불구하고 쓰다 교수의 지원 아래 '자유미술
가협회' 공모전에 참여할 수 있었던 것 같다.

이중섭은 1938년 두번째 자유미술가협회 공모전부터 출품
하였는데, 첫번째 출품작으로 협회상(일설에 따르면 이것이 최
고상이었다고 한다)을 수상하였다. 이 작품의 내용이 어떤 것
이었는지는 알려진 바 없다. 다만 이 작품에 대해 상상을 초월
하는 극찬이 쏟아졌는데, 그런 찬사를 통해 이 작품의 내용을
추측해볼 수 있을 뿐이다.

약간의 지식과 이해로도 문학수나 이중섭의 작업이 이 민족
의 특성을 훌륭히 발휘하고 있다고 생각한다. 그래서 서구 근
대 미술 양식에 의해 자라나고 겨우 여기까지의 미로에 도착
한 일본 작가들에게는 역으로 문학수나 이중섭의 작업 성격이
하나의 큰 반성의 쐐기가 되지 않을까 생각한다. (이마이 한자
부로: 화가 겸 문필가)

젊은 시절의 이중섭

환각적인 신화를 묘사하고 있다. 소품이지만 큰 배경을 느끼게 한다. 옛 신비 속에서 생생한 악마가 꿈틀거리고 있다. (다끼구찌 슈죠: 시인 겸 미술평론가)

대단히 작은 화면에 가득 찬 영웅적이고 모뉴멘털한 구도는 대개의 전람회가 대작주의인 데 대한 당당한 항의이다. (하세가와 사브로: 자유미술가협회의 지도적 화가로 미술사 전공)

이 같은 비평으로 보아 1938년 출품작은 규모가 작았다는 것, 그러나 영웅적이며 기념비적monumental이었다는 것, 민족색이 강렬했다는 것, 신비로운 느낌을 준다는 것 등을 알 수 있다. 이런 특징들은 위에서 본 두 점의 소그림과도 관련이 있어 보이며, 마치 어떤 벽화를 보고 평가한 것 같은 느낌을 준다는 점에서 주목을 요한다.

동급생보다 한두 살 나이는 더 먹었지만 대학 3학년생의 첫 출품작이 이처럼 극단적인 찬사를 받았다는 것은 이례적이었다. 또 협회상 수상은 요미우리 신문이 크게 기사화할 정도로 권위가 있었다. 당시에는 학생의 작품을 요미우리 신문이 기사화하는 것도 드문 일이었다고 한다.

이후 이중섭은 자유미술가협회 공모전에 매년 출품하는 등 이 협회를 중심으로 활동한다. 1940년에 졸업한 이중섭은 1941년 이 협회의 회우(會友: 준회원)가 되었고, 1943년에는 「망월(望月)」을 출품하여 특별상인 태양상을 수상한 후 회원이 된다.

운명의 여인, 마사코

　문화학원 시절, 이중섭은 운명의 여인 마사코를 만난다. 나중에 보다 분명히 드러나겠지만, 마사코는 이중섭 예술의 직접적인 원동력이었으며, 어떤 의미에서는 그의 생과 사를 좌우한 운명의 여인이었다. 마사코 여사는 1986년 그들의 만남에 대해 이렇게 술회했다.

　저는 주인보다 2년 후배였습니다(나이는 네 살 차이). 38년인가 39년으로 기억됩니다만, 어느 날 쉬는 시간에 남학생들이 학교 가운데 뜰에서 배구 경기를 하고 있었는데, 그 가운데 마음에 드는 학생이 있었습니다. 키가 훤칠하고 잘생긴 청년이었죠. 그때는 그가 조선 사람이란 것도 몰랐어요. 그는 못하는 운동이 없었어요. 권투도 잘했고, 철봉·뜀박질 등을 멋있게 해냈죠. 그뿐 아니라, 노래도 잘 불렀죠. 가창력이 뛰어났고 제법 정통적으로 노래를 불렀습니다. 아마 저뿐이 아니라, 다른 여학생들도 그에게 관심이 많은 눈치였습니다. 그러던 이느 날 실기 수업이 끝난 후 붓을 빨고 있었는데 옆에서 그도 붓을 빨고 있었죠. 그때 그곳에는 단둘뿐이었습니다. 그가 자연스럽게 말을 걸어왔어요. 그때부터 다방 같은 데서 자주 만나기 시작했습니다.

　그들의 만남에 특별한 요소가 있지는 않았다. 마사코는 이중섭의 178cm 정도의 키에 각종 운동으로 다져진 날씬한 몸

이중섭의 결혼식 사진

매의 잘생긴 외모와 다재다능한 남성미에 반했던 것 같다. 또한 이중섭에게 호감을 느낀 다른 여학생들과의 경쟁 심리도 그녀를 자극했던 것 같다.

이중섭과 마사코는 사랑을 나누었다. 그리고 이중섭이 1940년말 잠시 한국에 머물게 된 것을 계기로 엽서그림이 시작되었다.

잠시 그들의 사랑에도 위기가 찾아왔다. 1943년경 이중섭이 일시 귀국해 있을 동안 태평양 전쟁이 발발하면서 조선과 일본 사이에 편지 왕래가 끊겼다. 연락 두절 상태가 오랫동안 계속되자 주변에서는 "일본 여자는 잊어버리고 빨리 결혼하라"는 독촉을 해댔다. 실제로 이런저런 혼담이 오고 가기도 했다.

그러나 1945년 4월, 미군의 일본 본토 공습이 시작되자 마사코 집안은 안전한 시골을 찾아 피난을 떠났다. 그 마지막 순간, 마사코는 가족과의 이별을 결심하고 사랑을 찾아 조선으로 온다. 그녀는 시모노세키에서 임시 연락선을 타고 부산에 도착했는데, 그 여객선이 일본과 조선을 연결하는 마지막 여객선이었다고 한다. 이렇게 해서 한 달 후, 두 사람은 사모관대와 족두리를 쓰고 결혼식을 올릴 수 있었다.

그로부터 약 6년 동안 이중섭은 가장 행복한 시절을 보낸다. 이중섭 부부는 원산시 광석동 산중턱에 세를 얻어 신혼 살림을 차렸다. 방이 셋이 있었고 넓은 마당이 있었다. 그곳에서 마사코는 닭을 길렀다. 부부 생활을 주제로 한 닭그림은 이것

이 계기가 되었다. 이중섭은 공산 치하에서 전시회에 닭그림을 출품한 적이 있었는데, 부부 싸움을 주제로 한 투계가 투쟁성이 돋보인다는 이유로 찬사를 받기도 했다.

첫아들의 죽음과 군동화의 탄생

이중섭 부부에게도 큰 슬픔이 생겼다. 1946년 이중섭이 서울에 다녀오는 사이 첫아들이 태어나자마자 디프테리아로 사망한 것이다. 그런데 첫아들의 죽음은 이중섭 예술의 새로운 장르인 군동화를 탄생시켰다. 물론 이중섭은 그전에도 어린이를 좋아했고 때때로 어린이를 그리기도 했다. 그러나 현재와 같은 어린이 모습을 한 군동화가 본격화된 것은 첫아들의 사망 직후부터다.

또 군동화가 탄생하게 된 데에는 여러 가지 설이 있다. 그중 이중섭이 고미술품에 나오는 동자상(童子像)에서 힌트를 얻었다는 주장은 설득력이 있다(그림-33 참조). 김병기는 그가 고미술품과 박물관에 심취했었다고 하면서 이렇게 말한다.

그의 민예적 취미는 곧 회화에도 옮겨져 그림의 일부가 되고 있다. 가령 동자상도 그런 것의 하나다. 그가 박물관에 붙박여 스케치를 계속한 것은 1940년대 초기로 알려지거니와, 발가벗은 동자가 희희낙락한 얼굴로 그림 속에 등장한 것은 바로 그 직후의 일로 추정되고 있다. 포류수금당아(蒲柳水禽唐兒) 대접에 나오는 동자상이라든가 진사당아포도문병(辰砂

唐兒葡萄文甁) 등에 나오는 동자상들은 리얼한 것이라기보다
는 데포르메(변형)된 점에서 보는 이로 하여금 미소를 자아내
게 하거니와 그러한 느낌을 그의 많은 동자상에서도 받게 되
는 것이다.

그러나 군동화가 이중섭 예술에서 소그림과 쌍벽을 이룰
정도로 중요한 자리를 차지하게 된 것은 역시 1946년 이후의
일로 여겨진다. 이중섭은 아들의 관에 "우리 새끼 심심하지
말라고……" 하면서 여러 가지 어린이 그림을 그려 넣었다고
알려져 있다.

또 그 일이 있은 후, 이중섭은 하루에도 수십 장씩 어린이
그림을 그렸다. 또한 이중섭은 1947년 8월 평양에서 열린
8·15 전람회에 「하얀 별을 안고 하늘을 나는 어린이」란 작품
을 출품했는데, 소련 평론가의 호의 어린 평가를 받았다. 이
작품 역시 첫아이를 생각하며 그린 그림으로 생각된다.

한번 시작된 소재는 끝까지 간다

우리는 여기서 이중섭 예술의 중요한 특징을 발견할 수 있
다. 그것은 그의 주요 작품이 그의 생애와 깊은 관계가 있으
며, "한번 획득한 소재와 방법을 죽을 때까지 버리지 않는다"
는 것이다. 그리하여 전기적 자료와 작품이 탄생한 시기를 맞
추어보면, 이중섭 예술의 시기 구분은 다음과 같이 나타난다.

(그림-33) 청자상감진채포도동자문표형주자와 부분도

1) 소그림(오산중학교 이후~1956년 사망까지)

2) 엽서그림(1940년~ 1943년)

3) 닭그림과 음담패설(1945년 결혼~사망까지)

4) 군동화(1946년 첫아들의 죽음~1956년 사망까지)

물론 "한번 획득한 소재와 방법을 죽을 때까지 버리지 않는다"는 원칙에도 예외는 있다. 연애 시절의 엽서그림에 나타났던 주제들은 결혼 후 더 이상 그리지 않았다. 그 이유는 엽서그림에서 제기된 주제가 닭그림으로 흡수되었기 때문이다.

그외의 모든 소재들은 이중섭이 사망할 때까지 그의 예술 속에 남아 있었다. 또 가족도는 두 아들의 탄생과 더불어 시작되었다가 아내와 두 아들이 일본으로 건너간 후 더욱 본격화되었다.

또 이중섭은 새로운 소재가 탄생하면 그 소재에 맞는 새로운 방법을 구사했다. 즉 소그림은 표현주의적 방법으로, 엽서그림은 상징주의적으로, 닭그림은 낭만주의적으로, 군동화는 민화적으로 그렸다. 물론 이런 분류에 속하지 않는 풍경화 등의 작품이 얼마간 있지만 그것들은 이중섭 예술에서 그렇게 중요한 위치를 차지하지 않는다.

이렇게 볼 때, 이중섭 예술의 중요한 영역은 자신의 성장과 자아의 발견→연애→결혼→자녀의 사망→가족의 형성과 이별 등 자신의 인생 행로와 정확하게 조응하면서 탄생했다. 바로 이런 이유 때문에 그의 예술은 신변잡기적이란 평가를

받기도 했다. 아무튼 이것은 중요한 특징이며, 그의 예술에는 어떤 보이지 않는 내면적 논리가 있음을 암시한다.

이렇게 하여 1950년까지의 생애와 이중섭 예술과 생애의 관계에 대해 개략적으로 서술하였다. 피난 이후의 생애와 비극적 종말은 9장과 10장에서 다루기로 하겠다.

제4장 편지 분석과 완벽한 결합에의 열망

이중섭 서간집의 의미

이중섭의 생애와 예술은 서로 깊은 관련을 맺고 있으며, 그의 작품 세계는 체계적인 전개 과정을 보여주었다. 그런데 이중섭의 생애와 예술을 정확하게 이해하기 위해서는 꼭 살펴보아야 할 자료가 있다. 그것은 이중섭이 1952년부터 1956년까지 일본에 있는 아내에게 보낸 편지들이다. 이 편지들은 『그릴 수 없는 사랑의 빛깔까지도』(한국문학사, 1980)란 서간집으로 출간된 바 있다.

이중섭의 편지는 1952년 7월 아내와 두 아들이 일본으로 떠나면서 시작되었다. 이들 편지는 이중섭 연구를 위해 귀중한 자료다. 그에 관한 자료들은 천재 화가라는 이유로 왜곡되거나 과장된 것이 많다. 또한 이중섭은 눌변은 아니었지만 말수가 적었다. 직관과 직정으로 사물을 파악하고 작품으로 옮겼을 뿐이다. 설사 어떤 말을 남겼다고 해도 그는 두루뭉실한 은

유적 표현을 즐겼기 때문에 그 의미를 정확하게 이해하기가 쉽지 않다.

이런 상황에서 이중섭 자신의 언어로 된 편지가 남아 있다는 것은 참으로 다행한 일이다. 더구나 이 편지들은 이중섭의 생애와 작품을 올바로 해석할 수 있는 단서를 많이 남기고 있다. 여기서는 그의 생애와 예술이 어떤 보이지 않는 체계에 의해 움직여질 수밖에 없는 이유와 관련하여 이중섭과 아내의 관계에 주목해보려고 한다. 우선 서간집에 나오는 「어떤 편지」 하나를 보기로 하자.

어떤 편지

나의 살뜰한 사람이여. 나 혼자만의 기차게 어여쁜 남덕군 (南德君)! 그뒤 어떻게 지냈소. 어머님을 비롯해서 여러분들에게 안부 전해주시오. 덕분에 무사하게 부산으로 돌아왔소. 당신과 함께 보낸 6일 간이 너무나 빨리 지나버려서 정말 꿈을 꾸다 온 것만 같소. 당신과 하고 싶었던 가지가지 얘기…… 한 가지도 못 하고 돌아온 것만 같아서 한이 되오.

당신은 역시 둘도 없는 내 귀중한 보배요. 이상하리만큼 나의 모든 점에 들어맞는 훌륭한 미(美)와 진(眞)을 간직한 천사요. 당신의 모든 좋은 점이 나의 모든 것에 깊이 스며들어 내가 얼마나 생생하게 사는 보람을 강하게 느꼈는지 모르오.

나는 지금 당신을 얼마나 격렬하게 사랑하고 있는가……,

당신과 헤어진 이후 날이면 날마다 공허해서 견딜 수가 없소. 다음에 가면 남덕의 모든 것을 두 팔에 꽉 껴안고 내 곁에서 언제까지나 결코 놓지 않을 결심이오.

대향은 정성을 다해서 남덕군의 모든 것을 굳세게 사랑하고 있소. 나의 호흡 하나하나는 귀여운 아내, 남덕의 진심에 바치는 열렬한 사랑의 언어라오. 다정하고 따뜻하며 살뜰한 당신의 모든 것만을 나는 생각하고 있을 뿐이오. 하루빨리 알뜰하고 살뜰한 당신과 하나가 되어 작품 표현을 하고 싶은 소망만으로 가슴이 가득하오.

그럼 착하고 귀여운 소중한 나만의 남덕군, 힘을 내어 진심으로 당신의 대향을 기다려주오. 가까운 곳에 정규형 부부가 이사를 와서 식사는 정형 집에서 꼬박꼬박 하고 있으니 안심하시오. 돈 문제는 곧 알아보고 2, 3일 후에 알리겠소. 걱정 말고 기운을 내어 길고 긴 편지를 고대하오. ㄷㅐㅎㅑㅇ.

이중섭의 편지 작성 태도

이 편지에 나오는 남덕이란 이름은 이중섭이 아내에게 붙여준 한국식 이름인데, 이 이름에 대해 그는 이렇게 말했다. "남남북녀라는 속담이 있다. 그런데 난 남녀북남으로 생각하고 있었다. 그리고 덕은 더덕더덕 아들딸 많이 낳아서 그 놈들과 대향(大鄕)촌을 만들어 한 오백 년 후엔 대향남덕국이 되어 그림만 그리고 살고 지고 하는 그런 세상이 된다는 뜻일세." 대향은 이중섭의 호다.

4 이광수를 비롯한 그 당시 작가들은 이런 표현을 잘 썼다. 요즘 젊은 여성들이 남자 선배나 남편을 형이라고 부르는 경우와 마찬가지다. 이처럼 자신의 성을 상대의 성에 일치시키는 어법은 성 역할의 수행에 따르는 불안감을 해소해보려는 작용으로 해석된다. 이렇게 볼 때, 이중섭에게도 성적 정체감sexual identity에 대한 불안이 있었던 것으로 보인다. 또 아내를 남덕군이라 부르는 어법은 형식적 차원에서는 평등한 관계와 성적 중립성을 강조하는 것처럼 보이지만, 내용적 차원에서는 '제군들!'의 경우와 같이 아내를 아랫사람처럼 다루는 뉘앙스가 있다. 그런 점에서 이중섭의 아내관은 그 시대의 사람답게 권위주의적인 측면과 그것을 넘어서려는 진보적 측면을 동시에 가지고 있었다고 여겨진다.

그런데 이 '남덕'이란 이름에는 이중섭의 사상이 압축적으로 들어 있다. 즉 「소의 말」이란 시에 나오는 "두북두북 쌓이고/철철 넘치소서"라는 구절도, 바로 그것과 같은 의미다. 그런 의미에서 풍성함을 기원하고 찬양하는 것은 이중섭 사상의 핵심이다. 그리고 이러한 사상은 군동화와 가족도에 잘 나타나고, 「도원」(그림-61)에서 그 종합된 미의식을 보여준다.

또한 남덕이란 이름에는 마사코가 이중섭을 찾아 시모노세키―부산―서울, 즉 원산에서 보면 남쪽 지방을 거쳐왔다는 의미도 담고 있다. 아내에게 이런 식의 이름을 붙여주는 것을 보아도 마사코에 대한 감정은 질박한 동양풍이었다. 아내에게 남덕군(君)이라고 부르는 것도 재미있는데, 일제 시대에는 그런 표현이 많았다.[4]

그의 편지는 언제나 일정한 톤을 유지한다. 위의 편지에서도 느낄 수 있지만 거의 모든 편지에서 시종일관 장중하면서 진지한 태도로 아내에 대한 애정을 표현한다. 이런 특징은 그가 작품을 제작할 때 연작으로 제작한 것과 일치하는 버릇이다.

그는 편지 쓰기에 온갖 정성을 기울였다. 우선 글씨체가 마음에 들어야 했고, 편지지의 구도가 균형이 잡혀야 했다. 어떤 편지에 "너무 바빠 다른 종이에 옮겨 적지 못해서 미안하다"는 구절이 나오는 것으로 보아, 일단 아무 종이에다 편지를 쓴 후 다른 종이에 깨끗하게 옮겨 적는 방법도 썼던 것 같다.

그의 편지에는 컬러풀한 그림이 많이 등장한다. 아내에 대한 애정의 표시로, 아직 어려서 글을 읽지 못하는 두 아들이

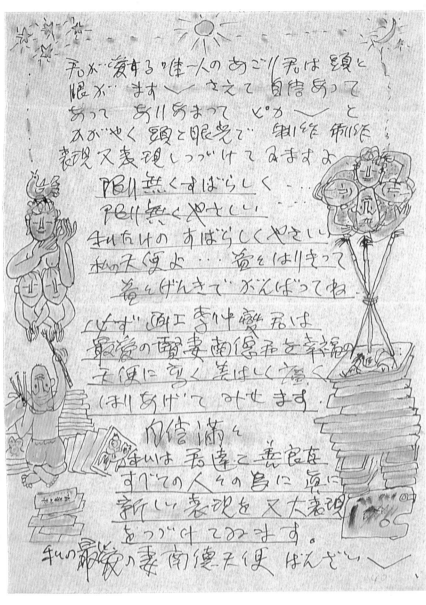

FROM…愛する唯一人のあごり君は 頭と
眼が ます～ さえて 自信あって
あって ありあまって ピカ～ と
かがやく頭と眼光で 制作 制作
表現又表現 しつづけて みますよ

РВ11無くすばらしく…
РВ11無くやさしい
ありたけの すばらしくやさしい
私の天使よ… 首をはりきって
首々げんきで がんばってね

必ず 画工 李仲燮 君は
最愛の賢妻 南德氏を 幸福の
天使に 高く美しく遠く
はりあげて みせます。

内信満々
私は 君達と 善宿者
すべての人々の為に 真に
新しい表現を 又大表現
をつづけてみます。

私の最愛の妻 南德天使 ばんざい～

이중섭이 쓴 편지봉투

편지를 이해할 수 있도록 많은 그림을 그려 넣었다. 또한 색연필로 중요한 문장에 밑줄을 긋거나, 여백에 만화 같은 장식을 많이 했다. 그리하여 그의 편지는 그것 자체가 미술 작품 같은 아름다움을 자아낸다.

이중섭은 봉투를 쓸 때도 온갖 정성을 기울였다. 그는 주소와 이름을 쓴 글씨체와 구도가 마음에 들지 않으면 삼십 분이고 한 시간이고 여러 장의 봉투를 낭비하며 새로 썼다. 이것은 오래된 버릇으로, 원산 시절에도 봉투를 낭비한다고 형의 꾸중을 들은 적이 있다. 이중섭의 봉투 글씨는 장중한 전서체(篆書體)로 독특한 아름다움이 있다. 또한 펜촉을 무디게 만들어 큼직큼직하게 글씨를 써서 봉투 면을 꽉 채웠다. 그런가 하면, '山本方子 앞'이라고 하여 일본인 편지 배달부가 읽을 수 없는 한글을 첨가하기도 했다.

그가 편지를 작성하는 버릇은 그의 작품 제작 태도를 추측게 한다. 그는 하나의 작품을 완성하는 데 시간이 많이 걸리는 유형의 화가였다. 조카 이영진씨의 증언에 따르면, 원산 시절에 한 작품을 6개월, 1년씩 만

지기도 했다고 한다. 그러나 1951년 피난 이후 동가식서가숙하는 상황에서는 그 같은 원칙이 무너질 수밖에 없었다. 그래서 그의 작품 중에는 매우 빠른 시간 안에 그려진 것 같은 느낌을 주는 작품이 꽤 있다. 그러나 모든 작품이 그런 것은 아니다.

이중섭 편지의 특징

그의 서간집에는 모두 38통의 편지가 들어 있다. 이들 편지를 읽다 보면 계속해서 반복적으로 등장하는 몇 가지 특징이 있는데, 이런 특징은 이중섭의 정신 세계를 보여주는 단서가 된다. 여기서는 세 가지 특징에 주목해보겠다.

첫째, 사랑의 호칭이 많고 현란하다. 그의 편지는 언제나 사랑이 듬뿍 실린 수식어를 곁들인 호칭으로부터 시작된다. 앞에 인용한 편지도 "나의 살뜰한 사람이여. 나 혼자만의 기차게 어여쁜 남덕군"이라고 부르며 시작한다. 조금 뒤에서는 "당신은 역시 둘도 없는 내 귀중한 보배요. 이상하리만큼 나의 모든 점에 들어맞는 훌륭한 미와 진을 간직한 천사요"라고 말한다.

그외에도 이중섭은 편지 곳곳에서 자신의 아내를 "나의 귀엽고, 나의 소중하고, 나의 가장 크고 유일한 기쁨" "나의 거짓 없는 희망의 봉오리" "나의 귀여운 즐거움이며, 오직 한 사람 나만의 남덕" "최애의 사람, 내 마음을 끝없이 행복으로 채워주는 오직 하나의 천사, 내가 최고로 사랑하는 남덕군!"

이남덕 여사

"나의 소중한 특등으로 귀여운 남덕이고, 나의 생명이요, 힘의 원샘, 기쁨의 샘인 더없이 아름다운 남덕군" "세상에서 제일로 상냥하고 나의 소중한 사람, 나만의 멋진 기쁨이며 한없이 귀여운 나의 남덕군"이라고 부른다.

이 같은 표현 중에서 가장 자주 나타나는 표현은 '귀엽고 소중하다'는 것이다. 마사코는 키가 작고 아름다운 여인이었는데, 이중섭은 그녀를 귀엽다고 느꼈던 모양이다. 또 '나의'라는 소유격을 자주 사용하는 것도 중요한 특징이다. 소중하다거나 귀엽다는 표현은 독립적으로 쓰이지 않고, 언제나 '나의 귀여운, 나의 소중한 남덕'이란 말로 사용되었다.

둘째, 이중섭의 서간집에는 사랑의 굳건함을 확인하는 표현도 반복적으로 등장한다. 예컨대, "우리들 부부보다 강하고, 참으로 건강한 부부는 달리 또 없을 거요. 대향은 남덕이를 믿고, 남덕이는 대향을 믿고 있지 않소? 세상에 이처럼 분명한 사실이 또 어디 있겠소," 또 "어떠한 부부가 서로 사랑한다고 해도 어떠한 젊은 사람들이 서로 사랑한다고 하더라도 내가 현재 당신을 사랑하고 소중하게 여기고 있는 격렬한 애정만한 애정은 또 없을 거요. 일찍이 역사상에 나타나 있는 애정에 전부를 합치더라도 대향과 남덕이 서로 열렬하게 사랑하는 참된 애정에는 비교가 되지 않을 게

요. 그것은 확실하오"와 같이 보기에 따라서는 상당히 과장된 사랑의 표현들이 자주 등장한다.

이처럼 사랑의 호칭이 많고, 사랑의 굳건함을 자꾸 확인하는 표현이 많이 등장하는 것은 부부의 애정 전선에 불안한 요소가 있었다는 추측을 낳을 수 있다. 아무튼 그 당시 이중섭의 나이는 37세요, 결혼 8년째였다. 그 정도 나이의 부부라면 "태성이 엄마 보시오!" 또는 "사랑하는 아내에게!"와 같은 점잖은 표현으로 시작했다가 애정 표현을 하는 것이 보통일 것이다. 그런데 이중섭은 시종일관 20대 청년처럼 열렬한 사랑 표현을 고수한다.

셋째, 그의 편지에는 창작에 대한 욕구와 아내에 대한 사랑을 동시에 표현하는 문구가 많다. 한 예로 "당신을 이렇게 사랑하기 때문에 자꾸만 걷잡지 못할 제작욕에 불타고 있는 자신을 발견하오"라는 문구와 위의 편지에서도 나타나듯이 "하루빨리 알뜰하고 살뜰한 당신과 하나가 되어 작품 표현을 하고 싶은 소망만으로 가득하오"라는 문구를 들 수 있다.

여기서 주목할 것은 "당신과 하나가 되어 작품 표현을……"이라는 부분이다. 그는 또 "당신과 한 덩어리가 되어……"라는 표현도 자주 사용했다. 예를 들어, "당신과 같은 사랑스런 애처와 오직 하나로 일치해서 서로 사랑하고, 둘이 한 덩어리가 되어 참인간이 되고, 차례차례로 훌륭한 일을 하는 것이 염원이오"라는 표현이 그런 경우에 속한다.

물론 이런 표현은 단순한 애정 표현으로 볼 수도 있다. 또 보통 사람의 경우에도 일(작품)과 사랑은 밀접한 관계가 있다. "사랑받는 남편이 성공하며, 성공하는 남자 뒤에는 여인이 있다"는 이야기가 전혀 근거 없는 것은 아니다. 따라서 이중섭의 애정 표현도 그렇게 특별한 것이 아닐 수 있다. 그러나 문제는 이중섭은 실제로 아내와 한 덩어리가 되는 상황을 열렬히 갈망했다는 사실이다.

가족도의 특성; 결합에의 열망

이중섭의 그 같은 열망은 그의 예술 전편에 걸쳐 나타나는 완벽한 결합에의 열망과 동일한 것이다. 그 같은 열망이 가장 잘 나타난 작품은 일련의 가족도이다. 이중섭은 가족도를 그리되 거의 대부분 아내와 두 아들이 함께 등장하는 자신의 가족을 그렸다.

그 중에서도 「가족과 비둘기」(그림-34)를 보면, 가족과 '한 덩어리'가 되려는 열망이 얼마나 강했던지를 알 수 있다. 여기에는 네 명의 가족이 등장하는데, 그 사이에 꽃·비둘기·닭 등을 배치하여 네 가족이 사실상 '한 덩어리'로 결합되게 하였다.

좀더 자세하게 들여다보면, 왼쪽의 동생은 무언가를 들고 형의 발바닥에 갖다 대고 있으며, 그 형은 손을 뻗쳐 아버지의 발을 만지고 있다. 그리고 아버지는 비둘기를 날리는데, 아내는 남편을 도와 그 비둘기를 떠받치는 자세를 취한다. 아무튼

(그림-34) 「가족과 비둘기」

네 가족은 서로 접촉하면서 무언가 관계를 맺으며 '한 덩어리'를 이룬다. 이 같은 상황은 거의 모든 가족도에서 비슷하게 전개된다(그림-25 참조).

또한 결합에 대한 이중섭의 열망은 독특한 가족 삽화를 탄생시켰다. 그것은 가족에게 보내는 편지와 은지화에 자주 나타났던 것인데, 네 명의 가족이 턱을 맞대고 각자 자신의 오른쪽 팔로 옆에 있는 가족의 목을 감싸면서 카메라(?)가 있는 천장을 바라보는 그림이다(그림-35). 그 결과, 이 가족 삽화에

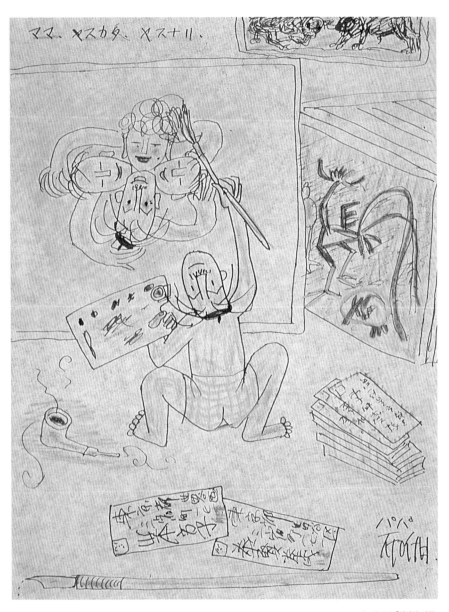

(그림-35)「화가와 가족」

제4장 편지 분석과 완벽한 결합에의 열망 95

(그림-36) 「물고기와 노는 아이들」

(그림-37) 「물고기와 아이」

서도 네 가족은 '한 덩어리'가 되고, 가족 전체는 하나의 원형 안에 거주하게 된다.

또한 이 같은 결합에 대한 열망은 군동화의 어떤 표정을 탄생시켰다. 군동화에는 물고기를 껴안고 있는 아이들이 가끔 등장하는데, 물고기를 껴안고 있는 아이의 표정은 물고기와 하나가 되려는 열망으로 가득하다(그림-36, 그림-37 참조). 이때 아이들은 눈을 감고 있는데, 눈을 감은 아이들의 특유한 표정이 결합에 대한 열망의 정도를 느끼게 한다(현실 세계에서도 행복한 만남은 눈을 감게 만든다).

특이한 사랑 고백

이렇게 볼 때, "사랑스런 애처와 오직 하나로 일치해서 서로 사랑하고, 둘이 한 덩어리가 되어 참인간이 되고, 차례차례로 훌륭한 일을 하는 것이 염원이오"라는 표현이 결코 과장된

것이 아니라, 이중섭이 실제로 그런 상태를 염원했음을 보여준다. 더구나 그는 아내와 한 덩어리가 되는 것이 참인간이 되는 길이라고 생각한다.

또 "자기가 가장 사랑하는 소중한 애처를, 진심으로 모든 걸 바쳐 사랑할 수 없는 사람은 결코 훌륭한 일을 할 수 없소"라고 말한다. 즉 아내를 사랑하지 않는 사람은 참인간이 아니란 뜻이다. 그리하여 위에 인용한 편지에서도 "다음에 가면 남덕의 모든 것을 두 팔에 꽉 껴안고 내 곁에서 언제까지나 결코 놓지 않을 결심이오"라고 말한다.

이렇게 보면, 현란한 수식어를 곁들여 아내를 애타게 불렀던 것도, 끊임없이 "우리들 부부보다 강하고, 참으로 건강한 부부는 달리 또 없을 게요. 대향은 남덕이를 믿고, 남덕이는 대향을 믿고 있지 않소?"라고 사랑을 확인하려 들었던 것도 이해가 가는 일이다. 왜냐하면 그에게 있어 작품 활동은 그 개인의 활동이 아니라 아내에 의해 정신적으로 뒷받침되어야만 했던, 정신적으로는 아내와의 공동 작업 같은 성격을 띠었기 때문이다.

그리하여 그는 "그대들만 있다면, 굉장한 대작이라도 척척 그려내겠소"라거나 "빨리 도쿄로 가서 당신의 곁에서 대작을 그리고 싶어 못 견디겠소"라고 말한다. 또한 "그대들 곁에서 마음껏 제작하고 싶은 열망뿐이다"거나, "멀리 떨어져 있어도 [……] 내 마음의 아내, 다정한 남덕군, 오직 하나인 천사, 그대와 함께 있어야 [……] 나의 생활은 눈을 뜰 것"이라고 말

한다. 즉 그는 아내가 없다면 아무것도 할 수 없었다.

이중섭은 매우 특이한 사랑도 고백한다. 예를 들어, "지금 나는 당신을 얼마만큼 정신없이 사랑하고 있는가, 어떻게 글로 쓰면 나의 마음을 당신께 전할 수 있을까, 내가 훌륭한 그림을 그려야만 내 마음을 전할 수 있을까요?"라고 자문하다가, "나의 귀엽고 너무나도 귀여운 선생님, 제발 지도해주시오"라고 말한다. 또한 "나의 소중한, 끝없이 살뜰한 나만의 천사여! 아무리 작은 일이라도 나에게 있어 제작하는 데 도움이 되는 하찮은 일도 당신에게 알리지 않고는 못 배기오"라고 말한다.

닭그림과 소그림의 정신적 배경

여기서 엽서그림에서 닭그림으로 넘어가는 이행 과정을 다시 한번 생각해볼 필요가 있다. 「새 사냥」과 「두 사슴」에 나타났던 서먹서먹함을 생각해보라. 그리고 두 마리 닭이 격렬하게 입을 맞추는 「부부」를 생각해보라. 이 그림에서 보이는 환희는 단순한 재회의 기쁨만으로는 잘 설명이 되지 않는다. 그것은 완벽한 결합에 대한 열망을 전제할 때만 설명이 가능하다.

또한 소그림에도 그 같은 결합에의 열망이 나타나 있다고 할 수 있다. 소는 대개 한 마리만 등장하는데, 여기에서는 무엇과 무엇의 결합이 나타나 있는 것일까? 우선, 그것은 이중섭과 소의 결합이다. 실제로 이중섭은 "소는 나요, 나는 소

다"라고 말했던 것으로 알려져 있다.

또한 소그림에는 어머니와 완벽하게 결합하려는 열망도 들어 있다. 소는 세계 공통으로 여성을 상징한다. 소는 새끼를 많이 낳는 동물은 아니지만, 일을 많이 하기 때문에 다산을 상징한다. 다산은 바로 어머니의 이미지와 오버랩된다. 실제로 이중섭은 초등학교 시절, "어머니처럼 좋은 여자와 결혼하겠다"고 하였다.

그런데 이중섭은 소를 철저하게 남성화시킨다. 소를 그리되 암소는 그리지 않고 황소만 그렸으며, 황소를 그려도 강렬한 색상과 힘찬 자세를 비롯하여 쇠불알을 강조하는 등 철저하게 남성화시켰다. 그것은 바로 상대의 성조차도 무화시켜버리는, 아내와 한 덩어리가 되어야만 했던 강렬한 결합에의 열망에 다름아니다.

종합해서 말하면, 이중섭의 마음속에는 어머니와 결합하고 싶은 강력한 마음이 있었다. 실제로 초등학교 시절, 그가 평양 외가댁에서 학교를 다니다 어머니를 만나면 어머니의 품속에서 떨어지려 하지 않았다고 한다. 그 같은 열망은 결혼 이후 아내에게로 이전되었다. 그리하여 이중섭에게 있어 아내는 모든 것이었다. 아내는 작품에 대한 모든 것을 말해야 하는 상담자였으며, 자신을 지도해주는 교사였다.

두 사람의 관계를 볼 때, 실제의 관계에서 아내가 그런 상담과 지도를 했다고 보기는 어렵다. 그러나 아내에 대한 사랑의 느낌, 아내로부터 오는 사랑의 느낌이 그런 역할을 했던 것 같

다. 그 같은 느낌이 순간적으로나마 파괴되면 이중섭은 작품 활동을 거의 하지 못했다. 또 이처럼 강력하게 정신적으로 아내와 결합 또는 의존하고 있었기 때문에 그의 생애와 예술은 한 치의 오차도 없이 어떤 일관성과 체계성을 가지게 되었다.

제5장 공동체적 자아

이중섭의 자아

이중섭의 생애와 예술이 고도의 체계성을 가지고 있으며, 그의 마음속에는 그처럼 일관된 체계성을 가질 수밖에 없는 심리적 상태가 강력하게 자리잡고 있음을 보았다. 그런데 그 체계성은 자칫 잘못 생각하면 하찮은 것으로 보일 수도 있다. 왜냐하면 자아의 성장→연애→결혼→가족의 탄생 등 개인사를 바탕으로 한 것처럼 보이기 때문이다.

물론 모든 것을 가족 사랑이란 관점에서 생각하는 것도 훌륭하다. 그러나 이중섭이 오직 가족만을 사랑했던 사람이라면 그 예술의 가치는 반감될 것이다. 그러나 이중섭은 그런 화가가 아니다. 오히려 그는 이 세상 만물을 가족처럼 사랑했고, 그런 마음이 있었기 때문에 가족도 그처럼 사랑할 수 있었다.

5장에서는, 이중섭 예술에 나타난 그의 자아관(自我觀)에 대해 살펴보려고 한다. 어떤 사람이 모든 면에서 일관된 체계

성을 갖추고 있다면, 그 사람이 자기 자신을 어떻게 생각했는가를 알아보는 것이 그 체계성의 본질을 가장 잘 이해할 수 있는 것이기 때문이다. 그런 관점에서 보면, 이중섭은 한마디로 뿌리깊은 공동체적 자아를 가지고 있다고 말할 수 있다.

예를 들어, 그의 작품 속에는 이중섭 자신이라고 여겨지는 주인공이 자주 등장한다. 거의 모든 작품이 그렇다고 해도 과언이 아니다. 약 90% 이상이 그렇다. 소그림이 그렇고 닭그림이 그러하며 가족도는 말할 것도 없다. 이중섭도 "그림은 내게 있어서는 나를 말하는 수단밖에는 다른 것이 못 된다"고 말했다.

그런데 이중섭이 말하는 '나'는 좀 다른 의미를 지니고 있다. 왜냐하면 그가 말하는 '나'는 이중섭 개인을 지칭하는 것이 아니기 때문이다. 이 같은 사실은 우선 그의 작품 속에 이중섭이 홀로 등장하는 경우가 사실상 없다는 데서 추정할 수 있다.

이중섭은 그의 작품 속에서 애인(엽서그림)→남편(닭그림)→아버지(가족도)라는 관계인a man of relations으로만 등장할 뿐이다. 더 정확하게 말하면 이중섭 예술은 '누군가의 누구'가 되어야만 삶의 의미가 있는 공동체적 자아관을 보여준다. 이런 점들은 이중섭 예술의 성격을 판단하는 데 있어서 매우 중요한 요소다.

물론 소그림의 경우, 한 마리 소가 웅장하게 등장하기 때문에 이중섭이 홀로 등장하는 경우라고 해석할 수도 있다. 그러

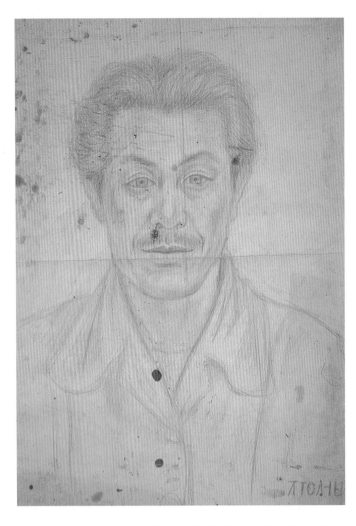

나 소그림은 소와 이중섭의 특수한 관계를 포함한다. 또한 소
그림은 어머니에 대한 결합의 열망을 품고 있으며, 이중섭 예
술의 모든 것을 함축하고 있는 이중섭 예술의 원천이다. 그런
의미에서 소는 결코 이중섭 자신만을 상징하는 존재로 볼 수

5 이중섭의 유일한 「자화상」은 다음과 같은 상황에서 그려진 것이다. 1955년 여름 대구 시절, '이중섭이 미쳤다'는 소문이 떠돌았다. 이중섭은 어디선가 이 말을 듣고, 친구 최태응을 만나자 "너도 내가 미쳤다고 생각하느냐? 내가 미치지 않았다는 것을 보여주겠다"며 거울을 가져다 놓고 즉석에서 이 「자화상」을 그렸다. 다시 말해, 이중섭의 유일한 「자화상」은 '자신이 미치지 않았다'는 것을 증명해야만 하는 상황에서 그려진 것이다. 그래서인지 이 「자화상」은 처참한 구석이 있는데, 39세 때 그린 「자화상」속의 이중섭은 거의 50세 이상으로 보인다. 이 「자화상」은 조카 이영진씨에게 전해졌다가, 1999년 1월 전시회 때 44년 만에 처음으로 공개되었다. 이영진씨 역시 이 「자화상」을 처음 보는 순간 '마치 삼촌의 유서를 보는 것 같았다'고 했으며, 처참한 마음이 들어 그 동안 공개를 꺼려왔다고 한다. 또한 평소 이중섭이 '나는 자화상을 그리지 않는다'고 말했음을 증언해주기도 했다. 이중섭은 그 후 정신병원에 입원했을 때에도 정신병자가 아니라는 것을 증명하기 위해 다른 환자의 얼굴을 '사진처럼' 그린 적이 있다. 다시 말해, 이중섭은 무언가를 '사진처럼' 그리면 정신 이상이 아니란 것을 증명하는 것으로 생각했기 때문에 유일한 「자화상」과 몇 점의 초상화를 그렸던 것이다. 제주 시대의 초상화는 사정이 다른데, 그것은 9장에서 다루겠다.

없다.

더 나아가 이중섭은 한 사람이 홀로 등장하는 자화상과 초상화란 양식을 거부하고 터부시했다. 심지어 그는 그토록 사랑했던 어머니가 "애, 나 좀 그려다오"라고 초상화를 부탁했을 때도 그 청을 거절했으며, 마찬가지로 아내와 두 아들이 모두 등장하는 가족도는 많이 그렸지만, 결코 그들 한사람 한사람을 모델로 하는 인물화는 따로 그리지 않았다.

물론 이중섭은 「자화상」(그림-38) 1점을 남기고 있다. 또한 제주도 주민 등을 그린 3점 이상의 연필 초상화도 남기고 있다. 그러나 이 「자화상」과 초상화들은 예외적인 상황에서 그려진 것으로, 오히려 그가 평소에는 자화상을 터부시했다는 증거가 되고 있다.[5] 그런 의미에서 그의 유일한 「자화상」은 이중섭의 독특한 미의식을 보여주는 귀중한 자료다. 그리고 이같은 특성들은 이중섭 예술의 기본 성격을 규정짓는 요소가 된다.

참다운 화공

이중섭은 현실 생활에서도 이중섭 개인으로 살았던 적이 없다. 그는 어머니의 아들·형의 동생·애인·남편·아버지·친구, 망국을 슬퍼하는 식민지 백성으로 존재했을 뿐이다. 그에 관한 무수한 증언들은 그가 얼마나 순수한 사람이었으며, 타인을 사랑하는 사람이었던가를 말해준다. 그런데 바로 그 같은 '인간 이중섭'을 가능케 했던 것 역시 그가 철저

하게 공동체적 관계 속에서 살았기 때문이었다.

놀랍게도 이중섭은 자기 자신을 화가라고 말하지 않았다. 그는 스스로를 화공(畵工), 그것도 참다운 화공, 정직한 화공이라고 했는데, 이것 역시 의미심장하다. 다시 말해, 그는 자기 자신을 독립된 예술가가 아니라, 중세 시대의 도공(陶工)들처럼 하나의 공동체에 봉사하는 성실한 일꾼으로 자기 자신을 정의내렸던 것이다.

이중섭과 관련하여 가장 잘못된 편견은 그가 예술지상주의자라는 것이다. 지금도 이중섭에게는 '처자식도 버리고 그림만 그리다가 미쳐 죽은 광기의 천재'란 이미지가 강하다. 그러나 사정은 정반대다. 혹시 그렇게 기대하는 사람이 있을지 모르겠지만, 그는 결코 예술만을 위해 살다 죽은 사람이 아니었다. 오히려 그는 예술이 인생에 봉사해야 한다고 믿는 편이었다. "그림은 나를 말하는 수단"이라고 할 때, 그 말은 인생(나)이 주인이요 그림은 수단이란 뜻이다.

무엇보다 이중섭은 인생으로부터 아름다움(美)을 분리하여 아름다움 자체를 즐기려는 유미주의자가 아니었다. 그는 많은 편지에서 '아름다운' '아름다움'이란 표현을 한번도 사용하지 않았다. 그는 인간의 삶과 예술이 구분되어 있는 듯한 표현을 사용하기 싫어했던 것이다. 반대로 그는 훌륭한 예술, 참다운 예술, 행동하는 회화라는 표현을 즐겨 사용했으며, '새로운 생명을 내포한, 믿을 수 있는 방향을 지시하는 회화'를 그려야 한다고 생각했다. 다시 말해, 그는 예술이 우리들의 생활

에 무언가 유익한 작용을 해야 한다고 생각했던 것이다. 그는 이런 편지를 쓰기도 했다.

아침, 저녁 언제나 집 뒤의 바위산, 풀 덤불이 있는 맑은 물에 몸을 씻고 마음을 밝고 강하게 하고 있소. 어제 저녁엔 하도 달이 밝기에 아홉시경에 몸을 씻고 바위산 마루에 혼자 올라가 밝은 달을 향해 당신과 아이들에 대한 끝없는 애정과 훌륭한 표현을 다짐했소.

우리는 여기서 진짜 제사장은 아니지만, '달을 향해 훌륭한 표현(=작품)을 다짐'하는 제사장 같은 화가를 만날 수 있다. 앞에서도 말했지만 이중섭은 자기 자신을 언제나 화공(畵工)이라고 불렀다. 또한 제사장처럼 목욕을 중시했다. 그는 동경 시절 한겨울에도 얼음을 깨고 들어가 몸을 정갈하게 했다.

몸찰: 이중섭 예술의 방법론

이중섭의 공동체적 자아는 몸찰이란 이중섭 특유의 방법론마저 탄생시켰다. 이중섭은 일단 좋아하는 소재가 생기면 그 소재를 눈으로만 관찰한 후 그렸던 것이 아니라, 소재와 친해지는 친교 과정을 먼저 시작했다. 예를 들어, 이중섭은 일단 소에 사로잡히면 제일 먼저 들에 나가 해가 지도록 소만 바라보았다. 그러나 그냥 바라보기만 했던 것이 아니라 소를 쓰다듬고 어루만지며 보고 또 보았다. 오산학교 친구들은 그에게

"중섭이는 소와 함께 산다"고 했을 정도였다.

　이 같은 과정은 눈으로 하는 관찰이 아닌 몸으로 하는 관찰이란 점에서 몸찰이라고 부를 수 있다. 이 몸찰이 이중섭 예술의 가장 중요한 방법론이었다. 이것은 그에게 있어 그림이란 대상과의 깊은 정신적 관계를 맺은 후에야 가능했다는 것을 의미한다. 반대로 이중섭은 "한두 번 본 것은 그릴 수 없다"는 말을 자주 했고, 실제로 그랬기 때문에 그릴 수 없는 그림이 많았다.

　또한 일단 이중섭의 그림 속으로 들어온 소재들은 그가 죽는 그날까지 함께했다. 이중섭 예술은 주제 선택이 선명한 대신, 같은 주제로 비슷한 그림을 그리는 연작(連作)의 형태를 취한다. 이 같은 현상도 이중섭이 정신적 차원에서는 자신의 소재들과 공동 생활을 했다는 증거가 된다.

　닭그림도 마찬가지다. 이중섭 부부는 신혼초에 닭을 길렀다. 그런데 이중섭은 닭을 그리기 전 닭을 방안에 들여다놓고 함께 놀면서 잠을 잤다. 그러나 그 정도가 너무 심해 몸에 닭이(蝨)가 옮아 고생을 하기도 했다. 또한 닭과의 이런 친교와는 반대로 닭을 잡아먹기도 했다. 그렇게 해서 '닭아, 참으로 미안하다'는 감정이 생기면 비로소 그림을 그리기 시작했다. 결국 닭은 이중섭의 영원한 소재가 되었다. 군동화의 탄생 경위도 이와 비슷하다. 이렇게 볼 때, 그의 소재들은 대부분 그와 같은 몸찰을 통해 얻어진 것이다.

죽음과 예술의 관계

이중섭의 공동체적 자아는 사랑하는 사람의 죽음을 대하고, 그 슬픈 감정을 예술로 승화시키는 과정에서 극명하게 드러났던 것 같다. 첫아들이 태어나자마자 디프테리아로 죽었을 때, 이중섭이 보인 반응은 주목할 만하다. 우선, 이 상황을 잘 이해하기 위해 사랑하는 사람이 죽은 뒤 그 모습을 그렸던 서양화가의 고백을 들어보기로 하자. 이것은 클로드 모네가 「카미유의 죽음」이란 작품을 그릴 때의 이야기인데, 모네가 친구 클레망소에게 털어놓은 것이다.

어느 날, 나는 나와 가장 가까웠고 지금도 내 마음속에 살아 있는 한 여인의 죽은 침상 곁에서, 나도 모르게 정신을 가다듬고 그녀의 창백한 이마에 시선을 던진 채, 딱딱하게 굳은 그녀의 얼굴에 나타나고 있는 색조의 단계적인 변화를 주시하고 있었다. 당신이 띠고 있는 색조가 파랑이냐 노랑이냐 흰색이냐? 이것이 내가 들여다보았던 요점이다. 영원히 사별한 여인의 마지막 모습을 그려야겠다는 생각을 갖기 전에 무의식적으로 일을 하면서 마치 동물이 먹이를 보고 달려들 듯이 나의 생리 기관은 색채의 자극에 자동적으로 반응했으며 반사적으로 정신이 번쩍 들곤 했다.

이 경우는 죽은 사람이 모네의 애인(사실상 아내)이었다는 점에서 이중섭의 경우와 다르다. 이번에는 에밀 졸라의 소설

「작품」[6] 속에서 클로드 랑티란 화가가 어린 아들의 죽음을 맞이하는 경우를 보기로 하자. 이 경우는 소설 속의 이야기지만 이중섭의 경우와 거의 유사하다는 점에서 흥미를 끈다.

처음 얼마 동안은 눈물이 흘러내려 시야가 안개처럼 뿌옇게 흐려졌으나 그는 눈물을 닦아가며 떨리는 손으로 계속해서 붓을 놀렸다. 그 일은 곧 그의 눈물을 마르게 했고, 그의 손에 힘이 들어가게 했으며, 아들의 시신은 그에게 하나의 단순한 모델, 즉 경이롭고 흥미있는 하나의 주제가 되었다.

두 사례에서 죽은 이가 애인이었느냐 아들이었느냐는 사실 별로 중요하지 않다. 중요한 것은 서양의 두 화가는 모두 가까운 사람의 죽음에 대해 사실상 동일한 태도를 취했다는 점이다. 그 동일함은 두 화가 모두 죽음의 슬픔을 극복(?)하고, 죽은 사람의 모습을 그리는 데 몰두하게 된다는 것이다.

죽은 사람을 그린다는 것은 화가에게 난처한 문제를 제기하는 것 같다. 그것은 의사에게 생체 실험이 절실한 것이지만, 반인륜적 경우를 제외하면, 자신의 몸을 실험 대상으로 할 수밖에 없는 것과 비슷한 상황을 만들어낸다. 화가는 죽은 사람을 그리기 위해서 가장 가까운 사람의 죽음을 기다려야 하는 것이다. 또는 가까운 사람이 죽자마자 자기도 모르는 사이에 손에 붓을 잡게 되어야만 그런 그림이 탄생할 것이다.

누가 죽자마자 모델이 될 것인가? 더구나 아무 연고 없이

6 이 「작품」은 에밀 졸라와 폴 세잔이 30년 우정을 결별하는 계기가 된 작품이란 점에서 유명하다. 두 사람은 1852년 그들의 고향 프랑스 엑상프로방스의 부르봉 중학교에 함께 입학하면서부터 절친한 친구가 되었다. 그런데 1886년 졸라가 클로드란 화가를 주인공으로 해서 발표한 소설 「작품」을 두고, 세잔이 이 소설에서 졸라가 자신을 무능한 화가의 모델로 묘사했다고 하여 결별을 선언하기에 이른다.

길거리에서 죽은 사람은 의과대학의 해부용으로는 적당할지 모르지만 화가의 모델로서는 가치가 적다. 따라서 죽은 사람을 그리는 것은 화가가 평소 알고 지내던 사람, 그것도 화가 자신이 거의 상주(喪主)의 자격이 있을 정도로 친한 사람이 아니면 안 된다. 또한 모델이 임종하는 순간을 지켜보아야 그림이 더 잘될 것이다. 그러나 우리나라 속담에도 있지만 임종을 지키는 것은 하늘이 내리는 기회일 정도로 쉽지 않다.

또한 죽은 사람을 그릴 때는 다른 어떤 그림보다 빨리 끝내야 한다는 조건이 붙는다. 곧 장례를 치러야 하기 때문이다. 그랬기 때문에 소설「작품」속의 주인공 클로드 랑티는 5시간의 연속 작업 끝에「아이의 죽음」이란 작품을 완성한다. 아무튼 죽은 사람을 그리는 화가는 이 모든 복잡함과 슬픔이 중첩된 상황 속에서 애도와 예술이란 작업을 동시에 수행해야 하는 어려움에 봉착한다.

그러나 그런 복잡함과 어려움 때문에 죽은 사람을 그리는 것은 화가에게 전인미답의 영역을 개척하는 것과 같은 유혹을 불러일으킬 수 있다. 아무튼 위의 두 화가는 예술과 애도 중에서 예술을 먼저 택했다. 그들은 어느덧 슬픔을 잊고 모든 집중력을 발휘하여 그림 그리기에 몰두했다. 화가의 손에는 힘이 들어가기 시작했고, 지금 "내가 보고 있는 죽은 이의 얼굴색이 파랑이냐 노랑이냐?"를 문제삼기 시작했다. 또한 그런 과정을 거쳐 탄생한 작품이라면, "죽은 사람을 어떻게 그려?"라는 당초의 우려와 달리, 그것은 그것대로 훌륭한, 아니 어쩌면

가장 극적인 애도의 표시가 될 수도 있을 것이다.

첫아들의 죽음

그러나 이중섭은 예술과 애도 중에서 애도를 먼저 택한 것
으로 알려져 있다. 1946년 첫아들이 죽었던 그날 저녁, 그 슬
픔을 달래기 위해 이중섭은 친구 구상과 함께 여자들이 있는
술집에 갔으며, 여자들의 옷을 벗기며 놀았다고 한다. 이 부분
은 고은에 의해 약간 각색되어 알려져 있지만, 어떤 점에서는
그 당시 이중섭의 심정을 더욱 잘 묘사하고 있으므로 그대로
인용해보자.

"돈 오 원 줄게 한번 만지자"라며 이중섭은 여인의 유방을 흥
정했다.

"그것 참 맛 좋다. 술안주로는 일등이다. 상아 안 그래?" 그
들은 유방 한번 만지는 것을 안주 삼아 크게 취했다.

"갑세…… 우리 아들하구 함께…… 잡세나 ……" 그들은 어
린 아들의 시신이 놓여 있는 방으로 갔다.

"남덕이는 슬퍼 마라. 나는 기쁘다." 중섭은 끝내 슬픔을 내
보이지 않고 다른 유희로 여과시켰다.

"남덕아, 너 홀랑 벗어라."

"벗어라. 입어서 뭘 하니?"

그녀는 남편의 분부대로 슬픔을 이기면서 전라가 되었다.

천 조각은 하나도 걸치지 않았다. 그 남편에 그 아내였다.

"상, 내 마누라 옆에 눕게. 잠이 잘 올 테니."

그리하여 그들은 벌거벗은 남덕을 사이에 두고서 잠을 잤다. 중섭은 곧 코를 드르렁드르렁 골았다. 그러나 구상은 잠이 올 리 만무했다. 구상도 그때 결혼한 지 1, 2년밖에 안 되었다. 이런 천진난만한 사건은 천주교도인 구상으로서는 상상도 할 수 없는 일이었다.

코를 골고 자던 중섭이 한밤중에 코고는 소리를 뚝 멈추고 도화지를 찾아내어 밤새 밝혀둔 불 밑에서 무엇인가 그리고 있었다. 그런 일은 새벽녘까지 계속되었다. 구상은 잠에서 깨어난 척하면서 물었다.

"섭아, 무얼 해?"

"으응 그림 그리구 있어."

"무슨 그림인데 밤중에……"

"응, 우리 새끼 천당 가면 심심하니까, 동무하라고 꼬마들을 그려넣었어. 천도복숭아 따먹으라고 천도도 그려넣었어."

구상은 그런 중섭의 웃음에서 귀기(鬼氣)를 느끼면서 섬뜩해했다. 그리고 공감했다. 다음날 중섭은 그 그림과 자기가 평소 가지고 다니던 불상, 동자상이 그려져 있는 자기들을 송판으로 만든 작은 관에 시신과 함께 넣어 공동묘지에 파묻었다.

바로 이중섭의 새로운 장르인 군동화가 본격적으로 탄생하는 장면이다. 우리는 여기서 서양화가의 경우와 확연하게 달리 행동하는 이중섭을 느낄 수 있다. 그 차이는 모네와 랑티가 사랑하는 이의 죽음으로부터 예술적 거리를 취하려 한 데서 생겨난다. 이것은 과학자가 대상을 파악할 때, 대상으로부터 과학적 거리를 취하는 것과 같다.

모네는 죽은 애인의 얼굴을 수면 위의 연꽃처럼 바라보며 얼굴빛의 색조를 문제삼는다. 이처럼 대상의 의미에서 색을 분리시키는 것이 인상파 화가들의 수법이었다. 물론 서양의 화가들도 중세 시대에는 죽음을 이런 방식으로 이해하지 않았다. 그들이 사랑하는 이의 죽음에 과학자처럼 다가갈 수 있는 힘을 갖게 된 것은 18, 9세기 이후의 일이다.

이중섭 예술과 주술

그러나 이중섭의 예술은 삶 속에서 우러나와 중간 과정 없이 삶 속으로 침투한다. 그는 그림을 그리기 위해 눈물을 그치지 않는다. 오히려 그는 아들의 죽음에 적극적으로 젖어든다. 여기서 이중섭 예술의 성격이 드러나는데, 그에게 그림이란 생명의 복원에 기여하는 행위요 그림을 그리는 것이 삶 자체였다. 이에 반해 모네와 랑티는 우선 슬픔이란 주관을 배제하고 객관적 대상을 향해 달려갔다는 차이가 있다.

술을 마시고 술집 여자와 아내에게 옷을 벗으라 했다는 것도 이해할 수 없는 것은 아니다. 그것은 죽은 자와 산 자를 가

리고 있는 옷이란 인공물을 차단함으로써 삶의 무의미함을 통렬한 방식으로 한탄하는 행위다. 죽음의 소식에 접한 사람이 이중섭처럼 옷을 부정하는 행위는 성경에도 무수하게 등장한다. 성경에서는 대개 자기가 입고 있던 옷을 찢는다. 다만 이중섭은 제 옷이 아니라, 술집 여자와 아내에게 옷을 벗으라고 했다는 점에서 가부장적인 측면이 있다.

그러면서 이중섭 예술은 "우리 새끼 천당 가면 심심하니까……"라는 하나의 소박한 기원과 주술(呪術)로 나아간다. 첫아들의 죽음에 접한 이중섭의 예술 행위는 서구적 · 근대적 의미의 창작이 아니라 고대인의 부장품에 더 가깝다. 더구나 이중섭은 아들의 죽음에 대해서만 이런 태도를 취하는 것이 아니라, 이 세상의 모든 살아 있는 것들에 대해서도 같은 태도를 취한다. 그의 예술이 상당 부분 이 같은 정신에 의해 창작되고 있다는 점에서 이 장면은 큰 의미를 갖는다.

결론적으로 이중섭은 공동체적 자아를 갖고 있었는데, 그것은 자신을 화가가 아니라 공동체에 기여하는, 훌륭한 일을 해야 하는 화공으로 이중섭을 정의하도록 했다. 또한 화가가 그림의 대상과 동일시 · 자기화personalization를 통해 사물을 파악하도록 만들었으며, 그렇게 동일시하는 최초의 방법론이 몸찰이었다. 또한 그것은 생명의 사멸을 부정하는 주술의 세계에 문을 열어놓는다.

제6장 억제된 에로티시즘과 음담패설

이중섭 예술의 제3대조

6장에서는 이중섭의 에로티시즘에 대해 살펴보겠다. 이중섭은 에로티시즘이 물씬 풍기는 그림을 많이 그렸다. 아마 우리나라 화가 중에서 그처럼 성적 표현을 많이 한 화가도 드물 것이다. 이들 작품이 그의 예술에서 핵심 영역을 차지하는 것은 아니다. 그러나 이중섭에게서 에로티시즘을 제외한다면, 그것 역시 온당치 않다. 왜냐하면 이것 역시 그의 예술을 이해하는 데 매우 중요하기 때문이다.

이중섭의 에로티시즘은 두 가지로 나눌 수 있다. 첫번째 유형은 결혼 전 엽서그림에 연애 감정을 표현한 에로티시즘이고, 두번째 유형은 결혼한 부부의 사랑 행위를 담은 에로티시즘이다. 그런 의미에서 두 유형의 에로티시즘은 2장에서 다룬 엽서그림과 닭그림의 작은 대조와 대응한다.[7] 또한 두 유형의 에로티시즘은 매우 대조적이며, 그런 의미에서 이중섭 예술의

7 보기에 따라서는 닭그림도 상당히 에로틱한 그림이다. 「부부」에서는 두 마리 닭이 입을 맞출 뿐만 아니라 혀를 내밀어 접촉하는가 하면, 위쪽의 닭은 두 다리를 뻗쳐 아래쪽 닭의 몸에 갖다 댄다. 이 같은 요소들은 두 마리 닭으로 변한 남녀의 성행위를 암시한다. 그리하여 두 닭의 몸은 극도로 긴장되어 한 일(一)자를 이루고 있다. 그러나 우리는 「부부」에서 에로틱하다기보다는 따뜻한 부부애를 느끼게 되는데, 그 이유는 행위의 당사자가 닭으로 변해 있기 때문이다. 이처럼 이중섭 예술은 동물의 의인화를 통한 탁월한 변용 transformation이 중요한 특징을 이룬다.

제3대조라고 할 수 있다.

먼저 엽서그림의 에로티시즘을 감상해보자. 나는 2장에서 「새 사냥」(그림-17)과 「두 사슴」(그림-18)을 감상하며, 두 주인공 사이에 진한 에로티시즘이 흐르고 있다고 하였다. 그러나 이중섭의 엽서그림은 「새 사냥」처럼 고도로 승화된 연애 감정을 넘어, 때때로 격렬하고 솔직한 성적 표현을 엽서그림에 담았다. 그리고 이것들을 유일한 관객이었던 야마모토 마사코에게 보냈다.

예를 들어, 엽서그림인 「두 사람과 나무」(그림-19), 「아이와 여인과 물고기」(그림-39), 「삼두일체의 동물을 탄 여인」(그림-40), 「물고기와 여인」(그림-47), 「물고기와 여인들」(그림-48) 등의 작품을 보자. 다양한 해석의 여지는 남아 있지만, 이 그림들은 명백한 성적 표현들로 가득 차 있다. 옷 벗은 여인이 등장하고, 그 여인들의 자태와 표정은 대단히 농염하다. 정신분석학에서 이른바 성적 상징으로 알려진 동물이 등장한다는 것도 주목할 만하다.

예를 들면, (그림-39) (그림-47) (그림-48)에서는 물고기, (그림-40)에서는 몸 하나에 세 개의 머리통이 달린 이상한 동물이 나타난다. 여기에 소개하지 않은 다른 엽서 그림에서는 소와 말, 머리는 소나 말처럼 보이는데 꼬리 부분은 물고기의 형상을 한 짐승도 나타난다. 이런 유의 그림들은 성적 의미가 명백하면서도 무언가 목마름과 갈증을 자아낸다는 면에서 「새 사냥」「두 사슴」과 일맥상통한다.

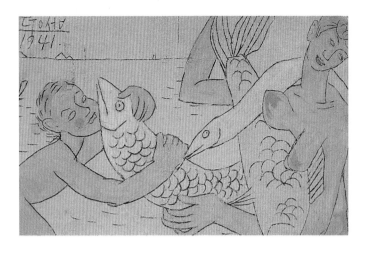

　또 이중섭은 결혼 이후, 특히 아내와 두 아들을 일본에 보내고 난 후 때로는 장난기가 서려 있고 때로는 처절한 외로움을 연상시키는 성적 표현도 즐겼다. 예를 들면, 그는 "이건 내 그거야!" 하며 원산 후배 김광림에게 자신의 성기(性器)를 그려서 주기도 했다. 실제로 그의 그림에는 남자의 성기가 그대로 나오는 것이 있다. 은지화 「애정」(그림-56)의 위쪽 네모칸 안에는 분명 남자의 성기와 손가락이 나타나 있다.

　그런가 하면 "이건 너고, 이건 니 애인이다. 형아!" 하면서 소설가 최태응에게 남녀의 성행위를 묘사한 그림을 그려주기도 했다. 그 그림이 최태응의 어린 딸에게 들켜 "중섭이 아저씨는 그렇게 안 보았는데 이런 것도 다 그린다"고 해서 그녀의 눈밖에 나기도 했었다.

　결혼 후의 에로티시즘에서는 엽서그림의 목마름과 갈증 및 일체의 상징들이 사라지고, 성 그 자체가 질박하게 등장한다는

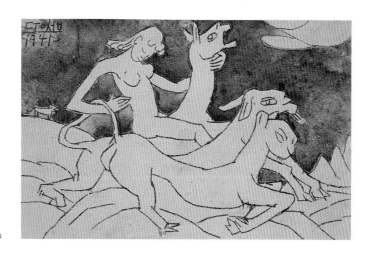

(그림-40) 엽서그림 「삼두일체의 동물을 탄 여인」

특징이 있다. 이는 엽서그림에 나타났던 시선의 외면과 엇갈림
이 닭그림에서는 사라지는 것과 대응 관계에 있는 현상이다.

억제된 에로티시즘

그러면 엽서그림의 에로티시즘은 어떤 내용을 담고 있는
것일까? 나는 2장에서 「새 사냥」(그림-17)과 「두 사슴」(그림-
18)에서 엇갈린 시선과 억제된 욕망에 주목했었다. 그런데 앞
에 소개한 엽서그림들은 격렬한 성적 표현을 하고 있어 「새
사냥」「두 사슴」과 다른 느낌을 주는 듯하지만, 이것들도 결국
같은 내용을 담고 있다. 이 같은 사실을 엽서그림 「큰 말과 작
은 사람들」(그림-43)에 대한 감상을 통해 살펴보자.

이 엽서그림에는 무엇인지 알 수 없는 동물이 나온다. 괴물
같기도 하고 상상의 동물 같기도 하다. 말이라고 해도 상관없
을 것 같다. 이 그림의 두드러진 특징은 특유한 동작과 자세

다. 이중섭은 표정 묘사를 즐기는 화가다. 그것은 소 얼굴 그림인 「황소」(그림-9)와 군동화에 등장하는 아이들의 행복한 표정을 생각하면 될 것이다.

그러나 「큰 말과 작은 사람들」에서는 일체의 표정이 사라진 채, 『백설공주』에 나오는 일곱 난쟁이를 연상시키는 무수한 (실제로는 11명) 꼬마 인간들의 다양한 자세와 동작만이 두드러지게 나타난다. 꼬마 인간들은 너무 작아서 표정을 읽을 수 없고, 모두 서로 다른 동작을 취하고 있다. 어떤 놈——아주 작은 사람들이니까 놈이라고 하자——은 말 등에 올라앉아 있고, 어떤 놈은 이제 막 말 위로 기어오르려고 한다. 그런가 하면 어떤 놈은 말 앞다리를 밀기도 하고, 어떤 놈은 말 아래턱에 매달리기도 하고, 어떤 놈은 뒷다리를 의자 삼아 걸터앉는 등 인간이 취할 수 있는 여러 가지 동작이 이 그림에 등장한다.

그런데 왜 이처럼 수많은 자세와 동작들이 나타나는 것일까? 내가 보기에 이 난쟁이들의 동작은 연애에 대한 모호한 감정을 표현하고 있다. 여기에 나오는 사람들이 난쟁이처럼 작은 것도 우연이 아니다. 처음으로 대상을 탐색하려는 자의 마음은 콩알처럼 작아지게 마련이기 때문이다. 백설공주를 처음 본 일곱 난쟁이들, 걸리버를 처음 본 소인국 사람들, 눈에 번쩍 띄는 아름다운 아가씨를 사랑하게 된 총각의 마음도 이처럼 작아지는 것이 아닐까?

처음으로 대상을 탐색하려는 자들은 처음에는 쿡쿡 찔러보고 건드려보기도 하고 냄새를 맡아보다가 자신이 생기면 만

(그림-41) 엽서그림 「큰 말과 작은 사람들」

져보고 쓰다듬고 싶어한다. 사랑도 마찬가지다. 사랑은 궁금한 것들로 가득 차 있기 때문이다. 그러나 아무리 건드려보고 찔러보아도 알 수 없는 것이 사랑이다. 아마 이중섭의 사랑도 그런 것이었으리라.

이렇게 볼 때, 건드림과 끊임없는 관심에도 불구하고 알 수 없다는 것은 관능적 아름다움이 포착되는 일차적인 계기인 것 같다. 수없는 탐색과 탐색할수록 모호해지는 사랑의 감정은 「엽서그림 42」에서도 그대로 재현된다. 다만 이 그림에서는 화면을 가로지르는 여러 개의 직선이 위에 나타났던 상상의 동물을 대신한다. 난쟁이들은 그 직선의 끝이나 교차 지점, 그

리고 그 중간중간에서 「엽서그림 41」에 나타났던 동작과 자세를 취한다.

그러나 어떤 놈은 이제 탐색보다는 사색에 가까운 동작들을 취하고 있다. 이중섭의 연애가 좀더 안정기에 들어선 때문인지도 모른다. 「엽서그림 41」에서는 가운데 있는 동물이 붉은 계통의 색을 띠어 불안과 탐색의 의미가 강조되었다면, 「엽서그림 42」에서는 푸른 계통의 색이 사용되어 차분한 사색의 느낌이 난다. 이렇게 보면 두 그림은 약간의 변형이 있지만 동일한 내용을 담고 있으며, 「엽서그림 42」는 「엽서그림 41」의 발전한 형태라고 할 수 있다.

그런가 하면 두 그림에 나타났던 내용은 「엽서그림 43」처럼 추상화되기도 한다. 이런 추상화는 몇 개 더 있다. 이렇게 볼 때, 「엽서그림 41」은 사랑과 여성에 대한 탐색과 아무리 탐색해도 알 수 없는 모호함의 표현이며, 그 나름의 발전 과정을 담고 있다. 그리고 그 같은 모호함과 탐색은 「새 사냥」과 「두 사슴」에 등장했던 엇갈린 시선의 또 다른 표현이라고 할 수 있다.

억제된 에로티시즘의 다섯 가지 유형

엽서그림의 억제된 에로티시즘은 몇 가지 방향성을 가지고 전개되었다. 그것은 다섯 가지로 나누어볼 수 있다.

첫째, 여성적 연애 감정을 강조하는 에로티시즘이다. 이것은 「두 사슴」에서 이미 드러났던 것으로 「엽서그림 44」 「엽서

(그림-42) 엽서그림 「교차하는 직선과 작은 사람들」
(그림-43) 엽서그림 「사랑에 관한 추상」

8 이처럼 순박한 에로티시즘은 한국 사람들에게 그렇게 낯선 장면이 아니다. 우리나라 말에는 신혼 부부와 관련된 특유한 용어들이 발달되어 있다. 예를 들면, 원앙금침, 비둘기 한 쌍, 잉꼬 부부 같은 것들로 모두 새에 비유되고 있다. 우리나라 사람들은 오래 전부터 신혼 부부의 이미지를 이들 그림처럼 여성적 관점에서 포착했던 것이다. 그 이유는 그 같은 표현을 통해 부부 관계의 성적 의미를 축소해보려고 했기 때문일 것이다.

그림 45」「엽서그림 46」에서도 재현된다. 이들 그림에는 풀밭 위의 수줍은 데이트, 연못과 풀잎 사이를 노니는 물새, 나무 뒤에 숨고 싶은 부끄러운 마음 같은 여성적 연애 감정이 잘 나타나 있다.[8]

둘째, 농염한 에로티시즘이다. 이것은 「새 사냥」에 나타났으며 「엽서그림 19」「엽서그림 39」「엽서그림 40」「엽서그림 47」「엽서그림 48」 등에서도 그러한 예를 찾을 수 있다. 이 그림들에서는 성숙한 여인이, 가냘픈 어깨를 드러내놓고, 해변을 배경으로, 옷을 벗고, 눈을 감고, 흐느적거리는 자태로, 물

왼쪽 위: (그림-45) 엽서그림 **「클로버와 아이」**

왼쪽 아래: (그림-46) 엽서그림 **「해변과 클로버와 오리」**

오른쪽: (그림-44) 엽서그림 **「두 오리와 아이」**

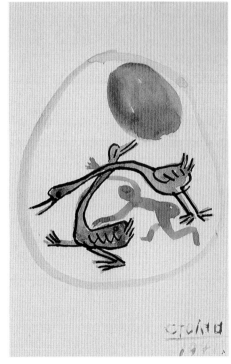

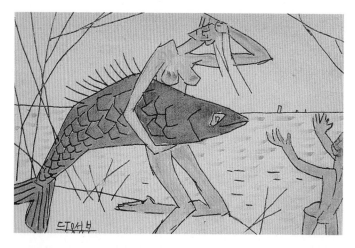

(그림-47) 엽서그림 「물고기와 여인」

(그림-48) 엽서그림 「물고기와 여인들」

고기처럼 미끄러지듯, 헤엄을 친다. 이 같은 관능적인 에로티
시즘은 엽서그림 중에서 가장 예술성이 높은 에로티시즘으로
평가할 수 있다.

　또 이런 유의 에로티시즘에서는 성숙한 여인과 나이 어린
소년이라는 대비 속에 그들을 이어주는 또 다른 매개물과 더

(그림-49) 엽서그림 「세 개의 동그라미와 아이」
오른쪽: (그림-50) 엽서그림 「두 사람」

붙어 놀이가 강조된다는 특징이 있다. 가령 「새 사냥」 같은 경우가 이에 속한다. 나는 「애마 부인」이란 영화를 본 적은 없지만, 만약 그 영화 제목이 얼마간의 에로틱한 느낌을 준다면, 그 이유는 말=성적 상징이란 이유도 있겠지만, 말이란 동물을 매개시켜 성의 의미를 간접화하고, 승마란 놀이가 성적 시간을 적절하게 연장시키는 효과를 내기 때문일 것이다. 바로이 같은 요소가 「새 사냥」이 「두 사슴」보다 훨씬 에로틱한 이유이다. 「새 사냥」에는 사냥이란 놀이가 있지만 「두 사슴」에는 그런 놀이가 없기 때문이다.

셋째, 숨바꼭질과 같은 장난이 등장하는 에로티시즘이다. 이런 형태의 에로티시즘은 「엽서그림 49」「엽서그림 50」 등에

나타난다. 숨바꼭질이 연애 감정의 중요한 표현 방식이라는 점을 생각할 때, 이 같은 감정 상태는 위의 두 가지 에로티시즘의 사이에 있는 것 같기도 하고, 순박한 여성적 에로티시즘 이전 상태를 보여주는 것 같기도 하다. 이중섭은 그처럼 부끄러운 연애 감정에 빠지기도 했던 모양이다.

넷째, 광포한 에로티시즘이다. 그 예는 「엽서그림 51」「엽서그림 52」 등에서 볼 수 있다. 이들 그림에서는 에로티시즘을 넘어 육욕을 느낄 수 있다. 특히 「엽서그림 51」을 보면, 황소처럼 생긴 이상한 동물이 여인의 종아리를 깨물어 먹으려고 한다. 이런 그림에 대해서는 더 이상 구체적인 설명을 피하겠다.

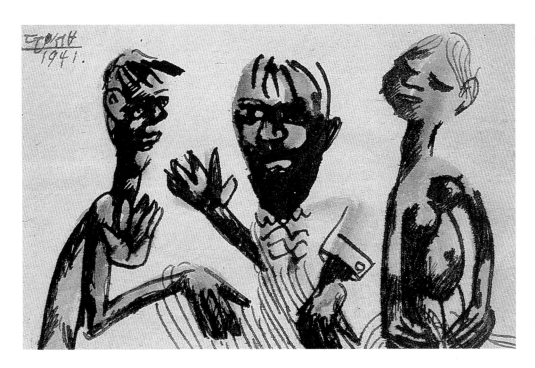

(그림-53) 엽서그림 「세 사람」

9 이 제3의 인물은 다른 남자일 수도 있지만, 의외로 여자의 오빠나 아버지인 경우가 많다. 과거에는 10대나 20대 초반의 여자가 연애를 하면 집안의 남자들이 그 꼴을 못 보고 여자의 머리를 깎아 밖으로 나가지 못하게 하는 일도 많았다.

다섯째, 연애의 위기에 관한 것이다. 「엽서그림 53」이 대표적인 경우인데, 이 그림에서는 두 남녀 사이에 제3의 인물이 끼여들어 심각하게 이야기를 하고 있다.[9] 그 심각성은 검은 계통의 색감에서 잘 드러나며, 고개를 들고 눈을 감은 여자의 표정이 애인의 편을 드는 것이 아니라 엄정 중립을 지키는 데서 더욱 강화된다. 남자는 자못 위기에 빠진 표정이다. 「엽서그림 54」도 같은 범주에 포함시킬 수 있다.

그런데 이들 다섯 가지 유형의 에로티시즘에 공통적으로 등장하는 것은 역시 엇갈린 시선과 방황, 모호함과 탐색, 그리고 알 수 없음이다. 이것이 바로 이중섭이 느낀 연애 기간 중

의 에로티시즘이며, 닭그림의 완벽하고 영원한 만남을 기다리
는 에로티시즘이다. 그런 의미에서 「새 사냥」과 「두 사슴」은
엽서그림 전체를 대표하는 그림이라고 할 수 있다.

음담패설류의 에로티시즘

"너 이게 무슨 짓이가?"

"응……"

"중섭아! 말 좀 하려마! 무슨 미친 짓이가?"

"응…… 하도 쓰지 않아서…… 썩어버리면 어쩌나 하구……
이렇게 소금으로 절여두면 썩지 않을 거야."

이 장면은 부산 피난 시절, 친구 김이석이 불쑥 이중섭을
찾아갔을 때 목격한 장면이다. 쉽게 말해, 이중섭은 따뜻한 봄
날 양지 쪽에 앉아 자신의 고추를 꺼내놓고 거기에 소금을 뿌
리고 있었다. 행위 예술을 연상시키는 이 같은 장면은 그 후에
도 여러 친구들이 목격한 것으로 보아 일회적인 사건은 아니
었던 듯하다. 이런 이야기도 전해져온다.

소리없이 대문 안으로 들어가서 장지틈으로 들여다보았더
니 네 식구 모두 나체가 되어 이불 위에서 뒹굴고 있지 않겠는
가. 엄마 아빠의 이불을 아이들이 마구 잡아당긴다. 그럴라치
면 아빠는 '요놈' 하면서 소처럼 엉금엉금 기어 좁은 방을 돌

(그림-54) 엽서그림 「얼굴」

고 돈다. 아이들은 깔깔대었고 중섭의 불알이 덜렁덜렁하는 것을 볼 수 있었다. 우리들은 킥킥거리다 억제할 수 없어 후닥 투닥 도망쳐나왔다.

이 장면은 재불(在佛) 화가 한묵이 원산 시절, 이른 아침 그의 집을 방문하였다가 우연히 목격한 장면이다. 쉽게 말해, 이중섭, 그의 아내, 어린 두 아들, 이렇게 네 식구가 모두 벌거벗고 방안을 기어다니며 말타기 놀이를 하고 있었던 것이다. 이런 장면을 목격한 친구도 하나둘이 아니었다. 실제로 어떤 그림과 몇 편의 은지화 중에는 이 같은 장면을 연상케 한다(그림-55, 그림-57 참조).

이중섭의 인생에는 이처럼 성과 관련된 이야기나 여성을 둘러싼 에피소드가 많다. 대표적으로 1955년 열린 '미도파 전시회'도 외설 시비로 얼룩졌다. 경찰들이 난입하여 50여 점의 그림을 철거하는 소동까지 벌어졌으니, 당시 그의 작품에 대한 사회적 인식이 어떠했는지는 가히 미루어 짐작할 수 있다. 그만큼 그의 그림에는 당시로서는 허용하기 어려운 성적 표현을 풍부하게 담고 있었던 것이다.

그 대표적인 사례가 은지화다. 그 중에서 「애정」(그림-56)이란 제목의 그림을 보자. 이 그림은 부부가 벌거벗은 채 성행위를 하고 있는 장면을 묘사한 것으로서 최소한 2차원으로 되어 있다. 이 그림에서 여자 위에 남자가 올라탄 상황을 머리쪽에서 포착한 것이 주(主)차원이라면, 그림의 아래쪽에는 엉

(그림-55) 「사나이와 두 아이」

덩이와 성기가 부(副)차원에서 포착되고 있다.

　이처럼 부부의 두 얼굴만을 클로즈업시켜 성행위를 묘사
한 작품이 몇 점 전해져오는데, 적절한 방식으로 이해된다.
그것은 부끄러움과 외설성을 은폐하면서 성을 암시적으로
다루기 때문이다. 그리하여 관객들은 「애정」에서 저급한 성
적 충동이나 부끄러움을 느끼기보다는 남녀의 의미를 생각
하게 된다.

(그림-56) 은지화 「애정」

음담패설의 의미

그렇다면 이중섭 예술에서 에로티시즘은 왜 이렇게 노골적으로 나타나며 어떤 의미를 지니는 것일까?

우선, 이에 대한 일차적인 해답은 음담패설의 그림 속에 어린애, 그것도 그의 두 자녀가 자주 등장한다는 데서 찾을 수 있다. 즉 이중섭의 성은 아이들과 더불어 존재하며, 어른들끼리만 심심풀이로 즐기는 음담패설은 아니었다(그런 의미에서 이런 그림에 음담패설이란 용어를 붙이는 것은 적절치 않은 측면이 있다).

이 같은 상황은 「가족」(그림-57)에 잘 나타나 있다. 뒤쪽에 나오는 콧수염을 단 사람이 이 그림 속의 아버지요, 이중섭 자신이다. 그는 양팔을 벌려 나머지 세 사람을 껴안고 있다. 앞에서 「애들과 끈」을 보았지만, 아버지의 팔이 끈처럼 길어지는 것도 이색적이다.

화면 아래쪽에는 긴 머리를 풀어 늘어뜨린 채 고개를 젖힌 아내가 등장한다. 아내의 몸체는 2차원으로 되어 있다. 즉 왼쪽 몸이 무릎을 꿇은 등 쪽 자세를 포착한 것이라면, 오른쪽 몸은 무릎을 세운 채 엉덩이를 바닥에 붙이고 앉는 자세를 취하고 있다. 그리고 아내의 유방은 측면에서 포착되고 있다. 여자의 이런 자세는 성행위와 무관치 않아 보인다. 아무튼 이 두 차원의 나뉨을 여자의 긴 머리카락이 카무플라지camouflage하고 있다.

그런데 두 남녀 사이에서 큰아이는 아버지의 왼쪽 어깨 위

〔그림-57〕「가족」

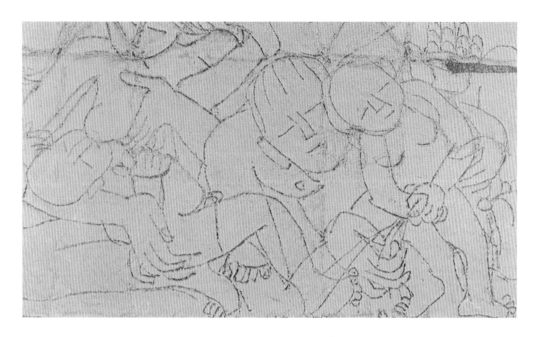

(그림-58) 은지화 「가족」

에, 작은아이는 엄마의 왼쪽 어깨 위에서 장난을 치고 있다. 앞에서 이중섭 가족이 벌거벗은 채 말타기 놀이를 즐겼다고 했는데, 바로 이런 장면이었을 것이다. 그런데 여기에 나오는 아이들은 단순히 장난만 하는 것이 아니라 이른바 성적 행위와 비슷한 행동도 하는 것 같다. 작은아이가 큰아이의 사타구니 밑으로 발가락을 뻗쳐 긁고 있으며, 어머니의 어깨 위에 양다리를 벌리고 앉은 작은아이의 자세도 일상적으로 보이지 않는다. 두 어린이의 성감대(?)도 적극적으로 자극되고 있는 셈이다. 아무튼 네 사람은 긴밀하게 밀착되어 있으며, 더욱 밀착하기 위해 아버지와 엄마의 팔이 끈처럼 길어져 있는 것도 흥미롭다.

아래쪽 장면도 흥미롭다. 언뜻 보면 무슨 그림인지 알기 어

렵지만, 자세히 보면 엄마가 아이를 뒤쪽에서 안고 양다리를 벌려 오줌이나 똥을 누이고 있는 중이다. 그런데 그 앞에는 게가 집게다리를 뻗치며 접근하고 있다. 지금은 이런 장면을 보기 힘들지만 2, 30년 전까지만 해도 이런 자세로 아이들 용변을 보게 하는 경우가 많았다.

음담패설의 성적 표현은 대체로 이런 범위 안에 있다. 그것은 가족 안에서 존재하며 밥 먹고 배설하고 껴안고 사랑하는 가족사의 일부로 자리매김된다. 이 같은 상황은 은박지에 그린 가족도(그림-58)에서도 여실히 드러난다. 즉 그에게 성은 저급한 감정이나 쾌락을 위한 것이 아니다. 그의 성은 가족 안의 성이란 점에서 오히려 성(聖)스럽다.

이중섭의 성=생명

또한 이중섭의 성은 생명 그 자체이기도 하다. 성의 이 같은 의미는 6·25 직후 친구 구상이 왜관에서 병석에 누워 있을 때, "이 천도복숭아를 따먹고 빨리 나으라고 그린 거야"라며 내놓은 「천도복숭아」(그림-59)에 잘 나타나 있다. 구상에게 주었다는 「천도복숭아」 그림은 이상하게도 성적인 상징을 담고 있다.

이 복숭아의 꼭지를 보라. 복숭아의 꼭지는 어느덧 작대기 또는 나무말뚝과 같은 형상을 하고 있다. 다시 말해, 복숭아가 여자의 성기라면, 작대기는 남자의 성기인 것이다. 확실히 여기서 나타난 이중섭의 성은 생명을 간직한 성이요, 사람의 쾌

10 보기에 따라서 이 그림은 친구에 대한 장난으로 해석할 수도 있다. 즉 병석에 있는 친구에게 한번 웃고 즐거운 시간을 가지라는 뜻으로 그렸을 수도 있다. 그러나 이 그림은 장난과 거리가 먼 그림이다. 구상은 폐결핵에 걸려 피를 토하는 등 어려운 고비를 넘기고 있었다. 설사 여기에 장난기가 어려 있다고 하더라도 이중섭은 그 같은 장난마저 진지하게 생각했던 사람이다.

유를 비는 성스러운 성이다. 그리고 바로 이것이 음담패설적 에로티시즘의 밑바닥에 깔려 있는 성의 의미다.[10]

이중섭은 주변 사람들의 쾌유를 비는 의미에서 천도복숭아를 자주 그려주었는데, 일본에 있는 아이가 감기에 걸렸다는 소식을 들었을 때에도 천도복숭아를 그려주었다. 구상에게는 복숭아를 한 개 그려주었지만, 아들에게는 두 개를 그려주었다. 아무래도 아들이 더 귀한 존재였던 것 같다. 그때 아들에게 어떤 그림을 보내주었는지는 분명치 않으나 「두 개의 복숭아」(그림-60)처럼 성적 요소를 첨가했을 것으로 생각된다. 왜냐하면 이 그림에는 아이가 나오기 때문이다.

이중섭은 여기에서 두 개의 복숭아에 재미있는 성적 상상력을 부여하고 있다. 이 그림을 보면, 커다란 복숭아 열매 두 개가 그려져 있다. 그런데 각각의 복숭아 표면에는 마치 무늬가 새겨진 것처럼, 나무 잎사귀, 꽃봉오리, 어린애의 상체와 벌[蜂], 그리고 조그만 개구리가 함께 그려져 있다(이처럼 어린이[童子]와 개구리가 함께 등장하는 것은 옛날 도자기 표면에 자주 나타나는 것인데, 이런 것을 보면 이중섭이 고미술을 많이 참조했다는 설은 의심의 여지가 있다).

하지만 이 그림을 자세히 살펴보면 어린애의 두 손이 여자의 성기처럼 생긴 부분에 접근해 있는데, 오른쪽 손은 음순에 해당되는 부분을 살짝 젖히고 왼쪽 손은 그 부분을 긁고 있는 것만 같다. 그런가 하면 벌이 그곳에 접근하고 있다. 아마도 벌이 복숭아꽃 향기를 맡았던 모양이다. 그는 이런 그림을 약

(그림-60) 「두 개의 복숭아」

6~7세의 어린 아들에게 보내주었던 것이다. 이것을 어떻게 해석해야 할까?

우선, 아들의 나이가 어렸기 때문에 보낼 수 있었을 것이다. 어차피 그들은 위의 내용을 모를 것이기 때문이다. 만약 아들의 나이가 15~16세 정도만 되었다 해도 보내기 어려웠을 것이다. 문제는 복숭아의 의미다. 전통적으로 동양에서는 복숭아가 여성 또는 여자의 성기를 의미하기도 했지만, 천도복숭아는 장수를 상징하는 과일이기도 했다.

무릉도원은 천도복숭아나무가 우거진 언덕인데, 그 복숭아 한 개를 따먹으면 삼천 년을 더 산다고 알려져 있다. 두 개를 따먹으면 육천 년을 사는 것이다. 다시 말해, 여기서도 복숭아＝에로티시즘＝쾌유와 장수의 의미를 지니고 있었던 것이

다. 현대를 사는 우리는 이런 관념이 잘 와 닿지 않을 수도 있지만, 이중섭은 그런 관념에 매우 익숙했던 것임에 틀림없다. 그래서 나이 어린 아들의 쾌유를 간절히 바라며 이런 그림을 그렸을 것이다.

「두 개의 복숭아」의 재미는 3차원성에 있다. 이 그림을 전체적으로 언뜻 보면 두 개의 복숭아 그림이다. 이중섭의 아이들은 여기까지만 보고 "야, 아빠가 복숭아 그림을 그려서 보내주었다"고 손뼉을 치며 좋아했을 것이다. 그러나 각각의 복숭아를 들여다보면, 여자의 성기와 같은 모양을 하고 있다. 그런데 더욱 세밀하게 관찰하면, 위에서 언급한 것처럼 여자의 성기를 만지는 것이다. 요컨대, 이중섭은 복숭아를 핑계삼아 성적 표현을 교묘하게 내재화시키고 있다. 그러나 이때의 성은 생명=성, 또는 생명과 성이 융합된 도교적 태도를 반영한 것이다.

범신론적 간통

이중섭의 성은 사람에게만 국한된 성도 아니다. 그의 성은 동식물과 무기물에까지 확대된다. 이런 차원에 이르면 이중섭의 성은 오늘날 현대인이 생각하는 의미의 성이란 범주를 완전히 벗어난다. 그의 성적 관념이 동식물로 확대되는 것은 성=생=복숭아란 형태로 나타난 도교적 의미의 성관념이 매우 뿌리가 깊은 것임을 보여준다. 그의 친구 구상은 음담패설류의 에로티시즘에 대해 이렇게 회고했다.

그는 그가 접한 모든 인간에게 무구(無垢)하고 훈훈한 애정을 분배해주었을 뿐만 아니라, 그 맑고도 뜨거운 애정을 금수(禽獸)나 어개(魚介)나 초목(草木)에 이르기까지 쏟아서 그들 존재들의 생동하고 어울리는 모습을 그의 불령(不逞)하리만큼 힘찬 화력(畵力)으로 재생시켜놓았던 것이다. 역시 대구 시절 하루는 중섭이 빙글빙글 웃으며 예의 양담뱃갑 은박지에다 파조(爬彫)한 그림 한 장을 내보이며,

"음화를 보여줄게."

하였다. 참으로 음화라면 거창한 음화였다. 그 화면에 전개되고 있는 것은 위에서 말한 산천초목과 금수어개와 인간이, 아니 모든 생물이 혼음교접하고 있는 광경이었다. 이는 구태여 범신론적 만유(萬有)나 창조주의 절대 사랑과 같은 인식의 세계가 아니라 그 자신이 만물을 사랑의 교향악으로 보는 사상의 실체였다. (『한국문학』, 1976년 9월호, p. 333)

구상에게 보여주었던 그림이 어떤 것이었는지는 분명치 않으나, 이 같은 광경이 가장 잘 드러난 작품은 「도원」(그림-61)이다. 이 그림은 인간과 자연이 무념무상의 세계에서 함께 어울리는 광경을 보여주는데, 무위 자연의 도교적 세계를 상징한다. 아무튼 이중섭이 두보(杜甫)의 시를 좋아했으며 도교에 심취해 있었다는 많은 증언을 들을 수 있는데 이것은 전적으로 옳은 말이다. 사실 군동화도 도교의 관점에서 이상화된 어린이의 모습을 표현한 그림으로 볼 수 있다. 박용숙은

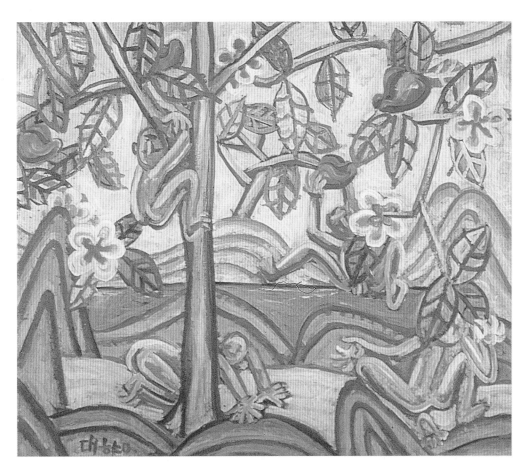

〔그림-61〕「도원」

이중섭의 도교적 세계에 대해 다음과 같이 해석한 바 있다.

그의 에로티시즘은 고대 인도의 에로티시즘처럼 에로티시즘 그 자체를 조명하기 위해서가 아니라, 어디까지나 존재 일반의 타성otherness, 정확하게 말해서 인간 존재의 타성을 시각적 소여로부터 해방함으로써 세계의 내부적 모델과 그 볼륨

을 근육 감각의 도움 없이 드러내보이기 위한 방법에 불과하다. 그러므로 그의 에로티시즘은 간통의 형식을 빌리며, 그 간통은 범신론적(汎神論的) 간통으로서, 원리적으로 그의 예술에 있어서는 인간 · 동물 · 식물 · 무기물 등이 동일한 차원에서 자기의 성감대(性感帶)를 개방함으로써 엄폐된 타성을 돋보이고자 하는 것이다.

박용숙의 설명은 용어가 어려워 무슨 말인지 이해하기 어렵지만, 대체로 이중섭의 에로티시즘에는 인간 · 동식물 · 무기물까지 차별 없이 함께 어울리고 있다는 뜻으로 해석할 수 있을 것이다. 범신론적 간통이란 재미있는 표현에서도 알 수 있듯이 이중섭의 성은 다분히 성(聖)스러운 의미이며, 결코 성행위라는 좁은 의미의 성이 아니다. 그런 점에서 엽서그림의 에로티시즘도 단순한 연애 이야기로 보아서는 안 될 것이다.

이중섭의 성은 인간과 인간, 자연과 자연, 인간과 자연이 관계를 맺고 접촉하는 방식이다. 어쩌면 이중섭은 기존의 인간 관계를 너무 맨송맨송하고 이기적인 것이라고 보고, 그 같은 세태를 반전시키거나 풍자하기 위해 성적 표현에 천착했는지도 모른다. 그의 작품 세계에 엽서그림과 음담패설을 통해 그처럼 성적 표현이 일관되게 나타나는 것도 성을 우리 인생의 의미심장한 매개 수단으로 보았던 탓일 것이다.

「도원」: 이중섭 예술의 최종 형태

그런 의미에서 앞에서 본 「도원」이 이중섭 예술의 최종적인 형태란 사실을 지적하는 것은 의미가 깊다. 이 작품은 인간과 자연, 천하만물의 영원한 상생(相生)을 이중섭식으로 표현하고 있다. 이 작품이 이중섭 예술의 최종 형태란 사실은 여러 방향에서 알 수 있다.

첫째, 이중섭 예술의 내적 논리의 최종점에 위치한다. 이중섭 예술은 소→엽서그림→닭그림→군동화 및 가족도란 소의 해체 과정으로 이해할 수 있는데, 「도원」은 이 모든 것들이 의미심장하고 성스러운 세계에서 살아가는 모습을 그린 이중섭의 이상향이다.

둘째, 이중섭 미의식의 가장 저변에 깔려 있는 도교적 세계관을 가장 극명하게 표출한다. 이 작품이 도교적 세계관을 표현한다는 것은 설명을 요하지 않는다. 이 작품에서는 그야말로 산천초목(山川草木)과 인간이 무위의 자연(無爲自然) 속에서 어울리고 있다. 더구나 이 작품은 언뜻 보아도 전통 민화에 나오는 「일월도(日月圖)」(그림-62)나 「십장생도(十長生圖)」(그림-63)와 그 분위기가 매우 흡사하다. 그런 점에서 이중섭은 「일월도」나 「십장생도」로 압축되는 도교적 정신의 핵심을 자신의 미의식 안에 대단히 세련된 방식으로 포섭해놓고 있어 놀라움을 준다.[11]

셋째, 「도원」은 이중섭 예술에서 벽화적 지향을 가장 노골적으로 드러낸 작품이다. 작품의 주제, 주제의 스케일, 평소

11 이중섭 예술의 최종적 형태가 「도원」과 같은 형태로 나타나고, 「도원」이 전통 민화의 대표격인 「일월도」나 「십장생도」와 닮았다는 것은 이중섭 예술이 한국의 전통 사상을 온몸으로 체화하고 있음을 보여준다. 어디를 보나 「도원」은 「일월도」나 「십장생도」를 모방한 작품이 아니다. 모방이란 이중섭의 예술 방법론과 거리가 멀 뿐더러 구체적인 내용으로 들어가면 「도원」과 두 작품은 매우 다르다. 그 차이를 지적하면, 「일월도」와 「십장생도」가 그야말로 전통 민화인 반면, 「도원」은 해와 달 또는 사슴과 학이 꼭 나와야 한다는 식의 도식적인 규정들을 완전히 생략하고 있다는 점에서 다르다. 아마 이중섭 자신도 「도원」이 「일월도」나 「십장생도」와 닮았다는 사실을 꿈에도 의식하지 못했을 것이다. 그런 의미에서 「도원」은 어디까지나 소그림-닭그림-군동화-가족도라는 전개 과정의 연장선에 있으며, 이중섭이 창조한 무릉도원으로 전통 민화보다 사람의 역할이 현저하게 강조되고 있다는 특징을 갖는다. 이처럼 이중섭은 이중섭식으로 그렸을 뿐인데, 40년이 지난 다음에 보니까, 그것이 「일월도」와 「십장생도」와 유사한 세계관을 가진 것으로 판명난다는 것은 이중섭이 뼛속까지 한국적인 세계관의 소유자임을 보여주는 것이다. 참으로 이중섭은 한국적인 정신의 소유자였다.

이중섭이 했던 말을 종합하면, 그의 벽화는 거의 「도원」과 같은 양상을 띠었을 것이다. 설사 다른 소재를 벽화로 제작하고 싶은 마음이 있었다 해도, 「도원」처럼 종합적인 주제는 이중섭 예술에 있을 수 없었다.

이중섭은 평소 벽화를 그리고 싶어했다. 은지화를 그리면서도 "이것은 벽화의 밑그림이 될 것"이라고 말했다. 평소 자신의 집을 갖게 되면 그 중 한 면을 커다란 벽화로 채우고 싶다는 소망도 갖고 있었다. 또한 아내에게 보내는 편지에서 "당신과 아이들을 만나면 진지한 제작, 대작이 시작될 것이오" 또

(그림-63) 「십장생도」

는 "빨리 당신 곁에서 대작을 그리고 싶어 못 견디겠소"라고 말했던 것처럼 주변 사람들에게 대표현, 대작을 해보고 싶다는 얘기를 자주 했다. 여기서 대작이란 크기가 큰 그림이란 뜻도 되지만, 크기가 큰 벽화였다는 것이 더 정확한 해석이다.

이런 세 가지 사실만 고려해도 「도원」이 이중섭 예술의 최종 형태라는 것은 의심할 여지가 없다.[12]

그런 의미에서 이 작품은 대단히 중요한 의미를 갖는다. 사실 「도원」을 자세히 들여다보면, 이중섭 예술의 모든 특징이 종합적으로 내재되어 있으며, 벽화에 어울리는 형태를 하고

12 그러나 다음과 같은 세 가지 이유 때문에 이 작품을 이중섭 예술의 최종 형태라고 주장하는 견해는 사람들의 반발을 불러일으킬 것만 같다. 첫째, 「도원」과 유사한 유화 작품이 없다. 둘째, 만약 이중섭의 최대 걸작을 선정한다면 그것은 아무래도 소그림에서 선정될 수밖에 없다. 셋째, 「도원」은 전통 민화의 기법을 채택하면서 주술적 또는 도교적 내용을 담고 있어 오늘날 젊은이들의 미적 감각과 거리가 있다. 그러나 「도원」

있다. 산이나 구릉을 표현한 고구려 고분 벽화적 요소, 벽화에 적당한 갈색 계통의 색상, 군동화의 어울림이 산천초목과 금수어개로 확대되어 장엄하게 펼쳐지는 도교적 주제 등이 그것이다. 거기에 이중섭의 어린이가 무념무상의 상태에서 함께 어울리고 있다.

아쉬운 것은 이렇게 펼쳐진 「도원」의 세계가 유화로는 단 한 점에 그치고 있다는 것이다. 이런 각도에서 보면, 「서귀포 환상」(그림-64)이 유사한 내용을 보여주는데, 바다를 배경으로 하고 있기 때문에 도교적 분위기가 떨어진다. 아무튼 발상

이 이중섭 예술의 최종 형태란 사실을 제대로 이해하는 것이야말로 이중섭 예술의 한국적 성격을 정확히 이해하는 데 중요하다는 것을 강조해 두고 싶다.

(그림-64) 「서귀포 환상」

왼쪽: (그림-65) 은지화 「**도원**」
오른쪽: (그림-66) 은지화 「**도원**」

자체는 「도원」과 유사하다고 평가할 수 있다.

또한 「도원」과 유사한 작품으로는 미국의 현대미술관 Museum of Modern Art에 영구 보관된 두 점이 있다(그림-65, 그림-66). 현재 현대미술관에는 이중섭의 은지화가 세 점 보관되어 있는데, 맥타카트란 미국 대사관 직원이 구입하여 제공한 것이다.

맥타카트는 "당신의 소그림은 스페인의 투우 같다"는 평을 해서 이중섭의 눈 밖에 나고 말았다. 그는 「달과 까마귀」(그림-106) 또는 소그림을 사고 싶어했으나, 이중섭이 거절하는 바람에 간접적인 경로로 은지화를 구입했던 것으로 알려져 있다.[13]

그러나 「도원」과 같은 거창한 주제를 대작 또는 벽화로 표현하기 위해서는 주거와 마음의 안정, 그리고 커다란 작업실을 필요로 한다. 이중섭처럼 동가식서가숙하는 상황에서는 어림도 없는 것이다. 또한 크기가 큰 벽화를 그리려면 관공서·박물관 같은 커다란 건물이 있어야 한다. 그런데 당시 한국에

13 맥타카트는 한국과 좋은 인연이 많은 분이다. 50년대부터 미 대사관에서 문화원 관계의 일을 하다, 나중에는 아예 영남대학교 영문과 교수로 지내며 40년 이상 한국에 살았다. 결혼도 하지 않고 검약한 생활을 하면서 모은 돈을 매년 영남대학교 제자들에게 장학금으로 지급하곤 했다. 대사관 직원 시절부터 한국의 예술품을 꽤 모았는데, 최근에는 미국에 가져갔던 작품들까지 다시 한국으로 가져와서 일부는 기증을 하고 일부는 매각하여 그 돈으로 장학금을 지급했다. 정년 퇴직 후에도 대구에서 여생을 보내고 있다. 이중섭 예술에 대한 평론을 쓴 적도 있다.

는 그 같은 벽화를 그릴 만한 건물이나 시설물이 없었다. 이중
섭은 그런 상황 속에서 은지화를 통해 대작 또는 벽화를 구상
만 하다가 그 꿈을 이루지 못한 채 요절하고 말았다.

제7장 이중섭 예술의 정신적 배경
── 생명에 대한 찬양과 종족적 미의식

중층적 미의식

에로티시즘까지 논의하고 나니 이중섭의 작품 세계도 드러날 만큼 드러난 것 같다. 여기 7장에서는 지금까지의 논의를 종합하여 이중섭 예술의 본질적 성격과 정신적 배경을 규명하고, 그가 궁극적으로 지향한 것에 대한 논의를 해야겠다.

사실, 이중섭 예술의 성격에 대해서는 제대로 논의된 적이 없다. 지금까지의 이중섭 연구사는 몇몇 국지적인 현상, 예컨대 표현주의적 소그림을 그렸다거나, 매우 한국적인 화가라거나, 고구려적인 요소를 갖고 있다거나, 색채보다는 형태와 선묘를 추구했다는 점들에 어느 정도 합의를 보고 있지만, 이중섭 예술 전체를 두고 그 성격과 정신적 배경을 규명해보려는 노력은 미흡했다.

이것은 어느 점에선 불가피한 일이었는지도 모른다. 왜냐하면 이중섭 예술은 매우 다면적인 성격을 갖고 있기 때문이

다. 이중섭 예술을 공부하는 중에 이것이다 싶어 관심을 집중하면, 이중섭 예술은 그런 요소로 가득 차 있는 것처럼 보인다. 그러나 시간이 지나면 그것만은 아니고 또 다른 요소로 가득 찬 예술처럼 보인다. 이중섭 안에는 그런 요소가 최소한 대여섯 가지는 된다. 바로 이런 점이 이중섭 예술의 해석을 어렵게 만드는 요소였다.

이중섭은 공동체적 자아를 가지고 있으며, 바로 그것 때문에 고도의 체계성을 갖춘 예술을 창작할 수 있었다. 그런데 이 사실을 뒤집어놓으면 개인적 자아는 없다는 것이며, 중층적 또는 다층적 자아multiple identity를 가졌다는 의미도 된다. 왜냐하면 여기서 말하는 공동체는 엄격히 말해 고정된 공동체가 아니기 때문이다.

이 점을 좀더 자세히 설명하면 이렇다. 이중섭 예술은 철저하게 가족사를 반영한다. 연애→결혼→자녀의 사망과 또 다른 자녀의 탄생→가족간의 이별이란 가족사는 그때마다 이중섭 예술의 새로운 주제를 탄생시킨다. 그러나 이중섭 예술은 거기에서 그치지 않는다.

이중섭 예술에서 큰 역할을 하는 것은 이중섭 자신이다. 그의 예술은 "그림은 나를 말하는 수단일 뿐"이란 그의 말처럼 철저하게 자기 진술적인 측면이 있다. 그 때문에 그에게서 가족이란 나이기도 하다. 왜냐하면 가족이란 언제나 '나와 한 덩어리가 되는 대상'이기 때문이다. 따라서 공동체적 자아라고 할 때, 그 공동체는 나 없이는 존재하지 않는 그런 공동체

〈그림-67〉 「세 사람」

14 이 작품은 이중섭 예술의 몇 가지 특징에 대해 증언한다. 가장 뚜렷한 사실은 사람과 사람이 연결되어 원형 구도를 이루는 구도가 이미 해방 전에도 시도되었다는 사실이다. 그리고 사람과 사람의 접촉이 나타나고 있는데, 그 접촉은 군동화의 경우처럼 은밀하게 자제되고 있다. 아무튼 이 그림은 맨 아래쪽 사람에서 가장 강조되고 있는 것처럼 각자 독특한 포즈로 현실을 외면하고 있는 식민지 사람들을 잘 묘사하고 있다.

인 셈이다. 그리하여 이중섭 예술은 모두 자기 자신을 표현한 예술이 된다.

그런가 하면 그의 예술은 이웃에 대한 따뜻한 시선을 놓지 않는다. 그것은 「세 사람」(그림-67)이란 단 하나의 작품만으로도 여실히 알 수 있다. 이 그림은 1940년대의 작품으로 그 당시 우리 민족이 겪었던 슬픔을 함축적으로 전해준다. 유난히 커 보이는 코와 옷 밖으로 드러난 종아리·발·손·머리 등이 침묵 속에서 그들의 슬픔과 분노를 전해준다.**14**

군동화의 출발은 자신의 아이가 죽은 후에 본격화되었지

만, 그의 시선은 이 세상의 모든 아이들에게 쏠려 있었다. 역시 식민지 시대에 그려진 것으로 보이는 「소년」(그림-68)을 보면 그것을 알 수 있다. 옹색하게 앉아 있는 아이, 잘려진 나

무, 황량한 풍경, 잎 없는 나무가 이웃에 대한 따뜻한 시선을 말한다.

종족적 미의식

또한 이중섭 예술은 대단히 민족적이다. 그의 예술은 그가 식민지 시대에 태어나고 활동했다는 것과 불가분의 관계를 맺는다. 그의 소가 언제나 폭발적이며 공격적인 자세를 취한다는 것도 이와 무관할 수 없다. 확실히 소는 우리 민족의 모든 것을 대표하는 동물이다. 다시 말해, 이중섭은 식민지 시대에 부정당하고 쓰러져가는 민족의 정체성을 소에서 찾았던 것이다.

이중섭은 오만할 정도의 민족적 애정을 갖고 있었다. 일본에 있을 때도 일본 소는 그리지 않고 한국 소만 그렸다. 또한 자신의 그림에 언제나 한글로 사인을 했으며, 일본 사람들 앞에서도 조선 노래를 불렀다. 일본인 아내에게 남덕이란 한국 이름을 붙여준 것도 우연이 아니다. 그는 그의 소가 "스페인 투우 같다"는 소리를 듣고 "내 그림이 그렇게 보인다면, 나의 예술은 실패한 것"이라며 울부짖었다. 그는 분명 민족적이란 각도에서 보면 민족적으로 보이는 화가다.

그러나 그는 자신의 가족애와 민족애를 금수어개와 산천초목에까지 확대한다. 그리하여 언제나 소 · 닭 · 동네 아이들 · 게 · 물고기 · 새 같은 대상들을 동일시와 자기화personalization를 통해 표현한다. 이중섭이 하찮은 미물조차 사랑했던 마음은 그 어떤 것과도 비교하기 어렵다. 그런 점에서 그의 예

술은 실제의 가족을 넘어 금수어개와 산천초목으로 구성된 또 하나의 확대된 가족, 확대된 종족을 건설한다.

이처럼 이중섭에게는 자기애—가족애—(향토애)—민족애—범신론적 사랑 등이 절묘한 균형을 이루며 공존한다. 그러나 그 어떤 것도 배타적으로 추구하지 않았다. 이 모든 것을 고려할 때, 이중섭 예술은 확고한 종족적 미의식에 기초한다고 말할 수 있다.

그러나 그는 종족미조차도 의식적으로 추구하지 않았다. 어떤 의미에서 종족미를 의식적으로 추구하는 것은 이미 종족미라고 할 수 없다. 종족미는 종족 안에서 절대적 의미를 갖는, 닫힌 세계의 성스러운 미의식이기 때문이다. 따라서 이중섭의 미의식을 종족주의라고 해서도 안 된다.

성스럽고 의미심장한 세계

종족적 미의식이란 자신의 예술 체계 속에 들어와 있는 모든 것들은 성스럽고sacred 의미심장한 것들로 이해한다. 그의 소재들은 탁자 위에 놓인 사과처럼 객관적 미의 대상이 아니다. 그것들은 이중섭과 특별한 관계를 맺고 있다는 점에서 그의 소재가 되지 않은 것들과 구분되는 성스럽고 거룩한 존재들이다. 이것을 이해하는 데 실패하면 그의 예술은 제대로 이해될 수 없다.

그런 의미에서 이중섭 예술은 우리에게 친근한 것들을 묘사한 근대 이후의 세속화(世俗畵)처럼 보이지만, 사실은 종교

적 의미를 갖는 성화(聖畵)와 유사한 데가 있다. 그렇다면 "이중섭 예술은 무엇을 신앙 대상으로 하느냐?"는 의문이 제기될 수 있다. 이것을 딱 집어서 말로 표현하기 어렵지만, 굳이 말한다면 샤머니즘적인 신앙 대상, 생명 그 자체의 찬양, 가족의 안녕과 민족 공동체의 번영과 같은 것을 들 수 있다.

예를 들어, 이중섭 예술에서 소는 거룩한 존재다. 이중섭은 소를 보되 밭을 가는 소를 본 것이 아니라, 소가 지닌 영성(靈性)을 보며 소를 신앙심으로 대했다. 고은도 이중섭 예술을 가리켜 "소의 종교"라고 불렀다. 참으로 적절한 지적이다. 그러나 나는 소가 이중섭 예술의 토템이라고 부르고 싶다. 실제로 이중섭의 예술 체계 안에서 소는 어린이·가족·닭·게·물고기·나무 등으로 구성된 '가상 종족의 신앙 대상'이었다. 또한 이중섭에게 있어 소는 자기 자신이며 동시에 신앙 대상이었다. 소와 이중섭의 이 같은 관계는 원시 부족과 그 부족이 섬기는 토템의 관계와 유사하다. 그만큼 이중섭의 미의식은 원시적이고 원초적인 구석이 있다.

이중섭은 가족 역시 성스럽고 의미심장한 세계로 보았다. 그는 자신의 가족에 대해 "우리 성가족(聖家族) 넷이서 단란하게 손을 잡고 [……] 눈, 눈, 눈, 눈으로 모든 것을 분명하게 응시합시다"라거나,[15] "선량한 우리들 네 가족이 살아가기 위해서 필요하다면 남 한둘쯤 죽여서라도 살아가야 하지 않겠소"라고 말했다. 여기서 "남 한둘쯤 죽여서"와 같은 표현을 액면 그대로 받아들일 필요는 없지만, 그는 분명 자신의 가족

15 이 같은 문장은 이중섭의 공동체적 자아를 다시 한번 극명하게 보여주는 것이다. 근대 이후 '본다'는 것은 전적으로 개인적 행위로 인식되어왔다. 그러나 이중섭은 마치 네 식구의 눈이 함께 보아야 한다는 듯 눈, 눈, 눈, 눈이라고 눈을 네 번이나 강조했다. 이처럼 그는 작품, 편지, 생각을 통해 일관되게 공동체적 자아를 보여주고 있다.

을 성가족으로 이해했다.

이중섭은 아내 마사코에게 남덕이란 한국식 이름을 붙여주면서 "더덕더덕 아들딸 많이 낳아서 그놈들과 대향(大鄕)촌을 만들어 한 오백 년 후엔 대향남덕국(大鄕南德國)이 되어 그림만 그리고 살고지고 하는 그런 세상이 된다는 뜻일세"라고 말했다. 이 작명에서 가장 주목해야 할 대목은 '더덕더덕'이란 표현이다. 또한 그 성스럽고 의미심장한 이상촌의 국가명은 대향남덕국이다. 그에게 풍성한 것은 생명 그 자체요 좋은 것이다. 또 생명은 풍성해져야 하는 것이다. 그리고 풍성함은 원시 부족민들의 신앙이었다. 이러한 사상은 군동화와 가족도에 잘 나타나고, 「도원」(그림-61)에서 그 종합된 미의식을 보여준다.

이중섭의 작품 세계가 성스럽고 의미심장한 세계에 대한 염원이란 것은 그에게 터부가 많았다는 것에 의해서도 설명될 수 있다. 이중섭은 아무것이나 그리지 않았고, 한두 번 본 것도 그리지 않았다. 그리고 매우 제한된 소재만을 다루었다. 그리하여 이중섭은 그릴 수 있는 그림보다 그릴 수 없는 그림이 훨씬 많았던 화가다. 그는 결코 아무것이나 그리는 화가는 아니었다. 이 경우, 이 제한된 소재들은 모두 이중섭에게 의미심장하고 성스러운 존재들이었다.

소박한 주술과 「돌아오지 않는 강」

그리하여 그의 예술은 두 가지 경향을 갖는다. 첫째는 소박

(그림-69) 「돌아오지 않는 강」

한 주술(呪術)이요, 둘째는 장엄한 제사와 관련이 있는 벽화
지향이다. 빨리 병에서 완쾌하라고 친구 구상에게 그려준 「천
도복숭아」(그림-59)를 보았지만, 그런 소박한 형태의 주술적
염원은 이중섭 예술의 밑바닥에 흐르는 중요한 경향이다. 소
설가이자 친구였던 오장환이 죽었다는 소식을 들었을 때도,

"이 꽃구름 말이야, 장환이 좋은 데 가서 살라고 그랬지!"라며 꽃그림을 내놓은 적도 있었다.

소박한 주술과 관련하여 꼭 기억해야 할 작품은 「돌아오지 않는 강」(그림-69)이다. 엽서 크기의 이 조그만 작품은 1955년말~1956년초 정릉 시대에 그린 것이다. 이중섭은 어느 날 시내에 나갔다가 마릴린 몬로가 주연했던 「돌아오지 않는 강」이란 영화 포스터를 보았다. 그리고 그 제목을 보고 돌아오지 않는 아내를 생각했던 것 같다.

그런데 정작 이중섭 자신은 창가에 턱을 괴고 앉아 어머니를 기다리는 어린애로 변해 있다. 반면, 아내는 떡을 팔러 시장에 나갔다가 돌아오는 어머니 같은 모습을 하고 있다. 다시 말해, 이중섭은 이런 작품을 그려놓으면, 아침에 집을 나선 떡장수 어머니가 저녁만 되면 집으로 돌아오듯이, 일본에 있는 아내가 금방이라도 자신에게 돌아올 것 같은 기대를 가졌던 것이다. 물론 아내는 돌아오지 않았고 이중섭은 아내를 영원히 보지 못했다. 그 후 「돌아오지 않는 강」 연작은 더 어두워졌고, 아이의 모습이 사라지는 작품도 그렸다. 그런 의미에서 이 작품은 슬픈 사연을 간직한 작품이요, 이중섭의 사실상 마지막 작품이란 의미가 있다.

군동화의 소박한 기원

가만히 생각해보면, 군동화 역시 소박한 기원의 경향을 지닌다. 군동화의 경우에는 주술이라고 할 것까지는 없고, 아이

들이 무탈하고 무럭무럭 자라기를 바라는 소박한 기원을 담고 있다고 하면 될 것이다. 왜냐하면 이 아이들도 성스러운 존재들이기 때문이다. 군동화의 출발이 "우리 새끼 천당 가면 심심하니까, 우리 새끼 동무하라고 꼬마들을 그렸어"인 것을 생각하면 더 그렇다.

또한 시대 상황이 그 같은 의미를 부추겼다. 보통의 경우에도 그렇지만 식민지나 정치 · 경제적 위기 상황에서 어린이는 특별한 의미를 갖는 것 같다. 그런 상황에서 아이들은 양면적 느낌을 자아낸다. 한편에서 그들은 아무런 잘못 없이 고통을 당하는 안타까운 존재이며, 다른 한편으로 그런 상황일수록 공동체의 미래를 담보하는 희망의 주체로 떠오른다. 일제 시대, 방정환 선생님이 어린이 운동을 제창할 때의 배경을 생각해보면 그 의미는 분명해진다.

사실, 어린이는 그 자체로 고도로 윤리적이다. 아무것도 모른다는 절대적 순수는 그 자체로 민족의 수난을 가장 극명하게 드러내는 존재가 된다. 소처럼 순박한 동물이 절대적인 민족 윤리를 내포하는 것과 같은 이치다. 그들은 결코 그 공동체의 윤리를 모른다. 그러나 그들이 공동체의 일원으로 태어났다는 사실 때문에 그들의 손짓 · 웃음 · 배고픔 · 놀이는 어느덧 그 공동체의 모든 것을 흉내내고 있다. 바로 이 사실이 어른들의 심금을 울린다. 이중섭 역시 어린이들 속에서 식민지와 전쟁을 겪은 우리 민족의 슬픔과 희망을 보았다. 그리고 그들의 무탈을 기원하였다.

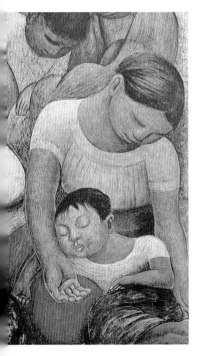

(그림-70) 「가난한 사람들의 꿈」(디에고 리베라)

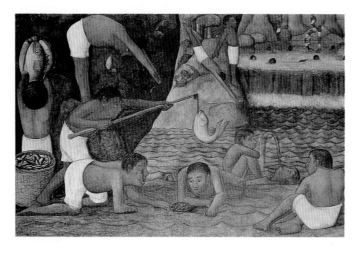

（그림-71）「**우이차판의 저수지**」(막시모 파체코)

　어린이가 이렇게 이해되는 것은 식민지나 억압받는 민족에게 공통적으로 나타나는 현상이었던 것 같다. 그 같은 예를 멕시코 미술에서 볼 수 있다. 먼저 디에고 리베라의「가난한 사람들의 꿈」(그림-70)이란 작품을 보자(내가 본 자료에서는 이 작품의 정확한 크기를 알 수 없었는데, 이 작품은 벽화의 부분도로 최소한 2m×2m 이상은 될 것으로 추측된다).

　이 작품에는 파란 포대기에 갓난아이를 안은 젊은 어머니 ——여기서는 어머니의 얼굴이 잘 보이지 않는다—— 와 올망졸망하게 서로 몸을 기댄 채 있는 세 아이가 나온다. 이 그림의 분위기는「세 사람」(그림-67)과 어쩌면 그렇게도 유사할까? 이 작품에 나오는 아이들은 남미 계통의 인디언으로, 표정이 낯설지 않을 뿐더러 서로가 서로를 기대어 눈을 감은 표정이 「세 사람」의 청년들이 짓고 있는 절망적인 표정과 유사하다. 바로 이런 모습이 나라를 잃고 자라나는 아이들의 표정이 아

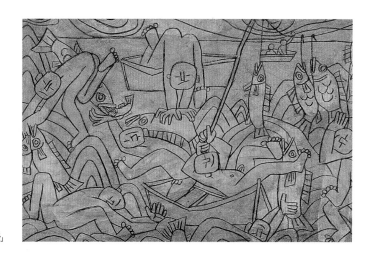

(그림-72) 「해변의 아이들」

닐까?

반면 막시모 파체코의 「우이차판의 저수지」(그림-71)를 보면 상황은 완전히 달라진다. 아이들은 참혹한 상황에서도 활기 찬 장면을 연출한다. 그들은 매일 새로운 것들에 흥미를 느끼며, 남자 아이들은 하루하루 성장하는 그들의 몸과 힘을 과시하기에 골몰한다. 자라나 거북이처럼 조금 신기한 것만 있으면 즐거운 놀이를 창조할 수도 있다. 그리고 좀더 높은 곳, 좀더 강한 것과의 대결을 통해 자신의 능력을 시험해본다. 이 그림 속의 아이들도 높은 곳에 올라가 사진에서 본 듯한 멋진 수영 선수를 모방하며 물 속에 들어간다.[16] 그런데 이 그림은 이중섭의 「해변의 아이들」(그림-72)과 매우 닮았다. 심지어 작품 전체에 흐르는 갈색 계통의 색조마저 닮았다. 사실 이중섭은 '해변(또는 강)―어린이―물고기,' 이 세 주제를 연결시킨 그림을 많이 그렸다(그림-73 참조). 「해변의 아이들」도 그

16 나는 서울대학교 국제지역원 이성형 교수의 도움으로 두 작품을 감상할 수 있었다. 이교수에게 감사의 마음을 전한다.

(그림-73) 「물고기와 노는 두 어린이」

런 그림 중의 하나이다. 그리고 멕시코의 두 어린이 그림도 군 동화가 갖고 있는 소박한 기원의 의미가 있다는 점에서 놀라운 유사성을 발견할 수 있다. 이들 작품은 멕시코의 벽화 운동[17] 중에 탄생한 것으로, 급격한 사회 변동기에 위험에 처한 아이들의 안녕을 벽화 양식을 통해 표현했다는 점에서 이중섭

17 멕시코 벽화 운동은 세계 미술사상 독특한 위치를 차지한다. 멕시코는 1521년 스페인 사람 코르테스에 의해 점령된 이후 꼭 300년 간 식민 통치를 경험한다. 또한 1810년부터 시작된 독립 전쟁 후 1821년 독립을 쟁취했지만, 혼란과 변화, 독재, 그리고 1910년 혁명의 성공과 그 이후 다시 10년 간 혼란을 경험한다. 멕시코 벽화 운동은 혁명 정부가 문교부 장관에 호세 바

스콘셀라스를 임명하고, 정부에서 관리하는 공공 건물(관청·교회·학교·공장 등)의 벽을 화가들에게 제공하면서 본격화되었다. 혁명 정부는 문맹률이 높은 상태에서 벽화야말로 그들의 혁명적 이상과 의미를 전달하기에 가장 적절한 매체로 보았던 것이다. 이 운동의 지도자로 흔히 리베라, 오로츠코, 시케로이스를 꼽는데, 리베라의 영향이 단연 압도적이다. 그리고 이 벽화 운동은 록펠러 미술재단의 지원 대상이 되는 등 미국에 역수입되어 큰 영향을 미치기도 했다. 이에 대한 개략적인 소개는 윤범모 편, 『제3세계의 미술 문화』(과학과 사상, 1990)를 참고하라.

의 작품 동기와 완벽하게 일치한다.

벽화 지향

이중섭 예술이 생명 그 자체에 대한 찬양이요, 성스럽고 의미심장한 공동체를 옹호한다고 할 때, 그것은 그의 예술 전체가 벽화를 지향하도록 만들었던 것 같다. 주지하다시피 벽화란 인류의 가장 오래된 예술 양식이며, 주술과 기원 또는 종교적 기념과 장엄한 형태의 제사와 관련이 있다.

그런데 1999년 2월, 나는 이중섭 예술의 벽화적 성격과 관련하여 새로운 견해를 접하고 놀란 적이 있다. 그때 나는 '갤러리 현대'에서 은사이신 서울대 정치학과 황수익 교수를 비롯하여 몇몇 젊은 정치학자들과 함께 '이중섭 전시회'를 관람했다. 그날의 만남은 13년 만에 열린 전시회를 맞이하여 내가 먼저 이중섭 작품들을 설명하고, 나머지 사람들이 각자의 감상을 말하는 식으로 진행되었다.

우리 일행이 「도원」(그림-61) 앞에 이르렀을 때, 나는 "이 작품이 이중섭 예술의 최종적 형태이며, 벽화의 성격을 갖고 있으며, 이중섭 예술 전체가 벽화를 지향하는 경향이 있다"는 취지의 설명을 하였다. 그리고 이 작품은 언뜻 보아도 전통 민화에 나오는 「일월도」(그림-62)나 「십장생도」(그림-63)와 그 분위기가 유사하며, 이런 그림들은 수복강령(壽福康寧)을 비는 주술적 행위와 깊은 관련이 있으며, 「도원」 역시 그렇다는 설명도 곁들였다.

그러나 당시 나는 '이중섭 예술 전체가 벽화를 지향한다'는 확신과 이에 대한 몇 가지 증거를 확보하고 있었지만, 내가 가진 증거만으로는 그것을 객관적으로 설명하기에 부족했다. 요컨대, 심증은 있었지만 물증이 적었다. 그런데 황수익 교수는 나의 설명을 듣고 한참 생각에 잠기시더니, "이중섭의 닭 그림과 가족도 그리고 소그림, 사실상 그의 예술 전체가 벽화의 한부분 한부분 같다"는 견해를 피력하셨다. 그것은 이중섭 예술의 기본적 속성을 단 한 문장으로 지적한 참으로 탁월한 견해였다.

그러면 이중섭 예술의 여러 주제군이 벽화의 부분도라는 관점에서 살펴보자. 확실히 소그림은 원초적인 신앙의 의미를 가득 담은 벽화와 비슷한 모양을 하고 있었다. 특히, 알타미라나 라스코 동굴의 벽화에 등장했던 소그림을 생각하면 더욱 그렇다. 또한 닭그림 역시 벽화에 등장하기 좋은 서사적 특성을 갖고 있다. 또한 이중섭은 「부부」(그림-20), 「투계」(그림-22), 「봄의 어린이」(그림-2)의 경우, 화면에 물감을 덧칠한 후 금속성 도구로 다시 화면을 긁어낸 것 같은 독특한 마티에르를 즐겼는데, 이 같은 기법은 벽화를 그리는 프레스코 기법과 유사한 것이다.[18] 또한 가족도는 대부분 갈색 계통의 색조를 띠며, 화면 전체에 루오처럼 네모난 테두리를 하는 경우가 많은데, 이런 요소들도 벽화를 연상시킨다. 그가 가족도를 많이 그렸다는 것과 그것이 벽화적 경향을 가졌다는 것은 이렇게 설명될 수 있다. 우리 인생에서 남녀의 만남과 사랑, 가족의

18 이렇게 화면에 물감을 덧칠한 후 금속성 도구로 다시 화면을 긁어내는 방법은 나름대로 일관성을 지닌 이중섭의 중요한 기법이었다. 이중섭은 색채의 화가라기보다는 선의 화가다. 그런데 이중섭의 선은 많은 경우 마치 벽면에 상처를 내듯이 힘을 주어 처리되었다. 데생 작품을 보아도 연필을 곧게 세워 다섯손가락으로 감싸쥐고 힘을 들여 선을 그은 것 같은 흔적이 보인다. 그래서 그는 캔버스보다 종이나 마분지를 책상이나 방바닥처럼 딱딱한 평면에 놓고 작업하는 것을 선호한 측면이 있다. 유화 작품이지만 「봄의 어린이」도 그런 특성을 보이고 있으며, 이 같은 경향은 그의 벽화 지향과 무관치 않아 보인다.

형성처럼 신화적인 이야기도 많지 않다. 사람들은 어린 시절, 부모로부터 그들 부모가 맨 처음 어떻게 만났는가에 대한 이야기를 반복해서 듣게 된다. 그런데 그 이야기는 자신들의 탄생과 관련된 이야기로 아이들에게 굉장한 신화적 영감을 제공하는 경향이 있다. 마찬가지로 자신의 가족을 성가족이라고 이해했던 이중섭에게 가족도를 성스럽게 표현하는 일은 이상한 것이 아니다. 이중섭의 가족도는 때때로 '어두운 느낌을 준다'는 평을 듣는데, 그 이유 역시 갈색 계통의 벽화를 지향하는 것과 관련이 있는 것으로 보인다.

지금까지 이중섭 예술은 「도원」과 은지화만이 벽화와 관련이 있다고 알려져왔지만, 위와 같이 보면 이중섭 예술의 대부분이 벽화의 부분도란 성격을 갖는다고 해도 틀린 이야기가 아니다. 물론 이중섭이 모든 작품을 벽화의 부분도란 생각을 하며 창작에 임했던 것 같지는 않다. 그러나 그가 궁극적으로 '벽화를 그려야 한다'는 생각을 가졌기에 그의 예술 전체가 자기도 모르게 벽화와 같은 특성을 갖게 된 것으로 보인다.

또 이중섭 예술의 벽화적 성격은 매우 일찍부터 나타났던 것이 분명하다. 그는 1938년 일본에서 자유미술가협회 공모전에 처음 출품한 후 상상을 초월하는 격찬을 받은 적이 있다. 그 당시 이중섭의 작품은 "크기는 작지만 그 내용은 영웅적이고 기념비적이며 신비롭다"는 평가를 받은 바 있다. 그 같은 평가들은 소그림에 대한 평가였을 것으로 여겨지는데, 모두 벽화와 관련이 있는 특징들이다.

또한 확인할 길은 없지만 일본인 스승 쓰다 교수도 "이중섭의 작품들이 벽화로 발전할 소질을 갖고 있다"고 평가했던 것으로 알려져 있다. 이렇게 보면, 그의 예술이 벽화를 지향한다는 것과 벽화가 지니고 있는 주술적 목적은 이중섭 예술의 본질적인 특징이라고 말할 수 있다.

이중섭의 표현 양식

이중섭 예술이 공동체의 성스러움을 찬양하는 예술이라는 사실은 그의 표현의 양식에도 결정적 영향을 미쳤다. 이중섭 연구사에서 표현 양식은 중요한 문제였다. 많은 평론가들이 "이중섭의 표현 양식이 어디에 속하느냐?"는 문제로 많은 논란을 벌였다. 김광균은 "아무 유파에도 속하지 않는 독도 같은 존재"라는 의견을 제시했고, 유준상은 "완벽한 표현주의 정형"이라고 했으며, 유홍준은 "낭만적 표현주의," 원동석은 "야수파적 표현주의"라고 했다. 그외에도 "상징주의를 차용했다"거나 "큐비즘의 경향도 있다"는 식으로 약간씩 표현을 달리한 견해가 무척 많다.

그러나 내가 보기에는 "이중섭의 표현 양식이 어디에 속하느냐?"는 질문 자체가 일종의 난센스인 듯하다. 왜냐하면 이중섭 자신에게는 그 같은 문제가 별로 중요하지 않았고, 어떤 표현 양식도 배타적으로 추구하지 않았기 때문이다. 이는 이중섭 예술이 공동체의 성스러움을 찬양하는 예술이란 데서 오는 필연적 결과로 보인다. 실제로 이중섭 자신은 표현 양식에

대해 언급한 적이 없다.

물론 소그림에는 뚜렷한 표현주의가 나타난다. 그러나 완전한 사랑을 주제로 한 닭그림은 낭만주의적 경향이 강하고, 군동화에서는 한국 전래의 민화적 기법이 강하게 나타난다. 엽서그림을 그릴 때는 상징주의를 차용하고, 음담패설류의 그림을 그릴 때는 선묘 기법을 사용하면서 다시점(多視點)의 큐비즘도 도입했다. 즉 이중섭은 상황과 소재에 맞추어 표현 양식을 달리했던 것이다.

그리하여 이중섭 예술 전체로 보면, 근대 이후 서양 미술에 전형적으로 나타나는 고전주의 · 낭만주의 · 인상주의 · 표현주의와 같은 분류를 적용하기 어렵다. 그에게 중요한 것은 인생에 대한 예술의 의미였을 뿐이다. 사실 이것이야말로 이중섭적인 특징이다. 따지고 보면 이중섭의 표현 양식이 무엇이냐는 질문 자체가 대단히 서구적인 질문 방식이다. 기존의 틀에 맞추어 "표현주의냐? 아니냐?"는 식으로 한정하여 보았기 때문에 이중섭 예술이 난해하게만 보였던 것이다.

그러나 군이 이중섭 예술의 표현 양식을 규정해본다면, '백화점식 종합주의'라고 할 수밖에 없다. 그것도 의식적으로 추구한 것이 아니라, 결과적으로 그런 특징이 나타난 것이기 때문에 '주의ism; doctrine'라고 말하기는 어려운 것 같다. 다만 "그의 표현 양식이 무엇이냐?"는 질문을 한다면, 이렇게 답할 수밖에 없다는 것이다. 물론 백화점식 종합주의란 표현 자체가 너무 거칠 뿐만 아니라, 자칫하면 '이중섭 예술은 잡

탕'이란 오해를 낳을 가능성도 있어 사용에 주의를 요한다.

그러나 이중섭 예술은 비빔밥으로 대표되는 한국 문화의 어떤 속성을 담고 있으며, 그 점을 강조하자면 이 표현을 그대로 고수하는 것이 좋을 듯하다. 또한 백화점식 종합주의란 그가 표현 양식보다는 작품의 효용과 기능에 더 많은 신경을 썼다는 의미가 된다. 이중섭이 언제나 훌륭한 예술, 참다운 예술이란 표현을 썼다는 사실을 상기하면 이 점은 금방 수긍할 수 있는 것이다.

또한 그가 훌륭하다고 하는 것은 이 땅에 존재하는 모든 생명이 위협받던 식민지와 전쟁의 시대에, 소·닭·어린이·물고기·게·새·까마귀 등으로 구성된 '가상의 종족'을 통해, 모든 생명의 성스러움과 의미심장함을 옹호하고, 그것들의 안녕과 번영을 비는 것이었다. 물론 그는 현대 미술의 체계 속에서 수업 받고, 그런 미술 체계 속에서 작품 활동을 했던 관계로 구시대적 발상으로 보이는 이런 특성이 작품 전면에 드러나지 않았다고도 할 수 있다. 그러나 생명에 대한 찬양과 종족적 미의식은 이중섭 예술을 규정짓는 가장 근본적인 특징이다.

한국적인 너무나 한국적인

이상의 모든 논의를 종합할 때, 이중섭은 철저하게 한국적이며 공동체적 정신의 화가였다는 사실이 드러난다. 그런데 그가 추구한 세계는 자칫 전통적이며 봉건적인 것으로 해석될

수도 있다. 왜냐하면 그는 여자 어른은 물론 그렇게 많은 아이를 그리면서도 여자 아이를 그리지 않았기 때문이다.[19] 또한 암소는 그리지 않고 일부러 황소를 강조해서 그렸다. 그리고 자기 자신을 화가가 아니라 화공이라고 생각했다.

이런 요소들은 여자를 정당한 사회 구성원으로 인정하지 않는 남성 중심의 세계관과 개인의 인권보다 민족과 같은 공동체를 우선시하는 집단주의적 윤리관을 암시하는 것들이다. 그러나 이중섭은 그 같은 봉건성을 옹호하기 위해서가 아니라, 일본 식민지와 전쟁에 의해 파괴된 민족적인 것을 복원하는 데 모든 관심을 집중했다. 그런 점에서 그는 철저하게 한국적인 작가 정신을 가진 채 서양화 기법을 소화하여 자유 자재로 구사한 1세대 화가란 평가를 내릴 수 있다.

그리고 이 같은 특징들은 이중섭이 '천재 화가'란 찬사로 상징되는 난해한 화가가 아니라 우리와 매우 가까운 곳에 있는 친구였음을 의미한다. 특히, 그는 신화적 삶과 요절 때문에 유명하기는 하지만 보통 사람과 친해지기 어려운 속성을 갖고 있었던 것도 사실이다. 그러나 그는 우리의 삶과 생활 방식을 죽음에 이르기까지 옹호하려 했던, 한국적인 너무나 한국적인 우리의 화가이다. 이 점에 대해서는 다음 장에서 보다 상세히 살펴보겠다.

제8장 한국적인, 너무나 한국적인

이중섭의 한국적 특성

나는 이 책의 서문에서 "이중섭은 뼛속까지 한국적인 화가"라는 말을 하였지만, 그가 어떻게 한국적인지에 대해서는 그렇게 많이 논의하지 않았다. 그러나 가만히 생각해보면, 지금까지 논의한 그 모든 것이 한국적인 것과 관련이 있다. 소그림과 군동화처럼 극단적으로 대조적인 세계가 한 사람의 예술 체계 안에 공존한다는 것, 타인과 '한 덩어리'가 되고 싶을 정도로 공동체적 자아를 가진 것, 원형을 지향한다는 것은 그 대표적인 예들이다.

이중섭 예술은 생명을 가진 모든 것, 아니 이 땅 위에 존재하는 모든 것에 대한 찬양을 기본 정신으로 한다. 그 토대 위에서 그와 인연을 맺었던 소·어린이·닭·가족·게·까마귀·산·바다·나무·물고기·조그만 개구리로 구성된 아름답고 성스러운 종족을 구성한다. 또한 이 종족의 번영과 번성

을 기원하며, 시시각각 파괴와 사멸의 위험에 직면할 수밖에 없는 이 종족의 생명체들을 중세적 정신으로 보호하려고 한다.

그는 아름다운 작품을 창작하려는 화가가 아니라 순수의 극단을 얻으려는 화공이었으며, 예술가가 아니라 마지막 순간까지 이 땅의 모든 것들을 지켜내려 했던 순교자였다. 그의 예술이 한편에서는 보기에도 안타까울 정도로의 소박한 기원, 어린애 같은 열망을 담은 주술의 형태를 띠며, 다른 한편에선 소그림이나 벽화의 추구에서 보는 것처럼 장엄한 제의(祭儀)의 형식을 취하는 이유가 여기에 있다. 그런데 이중섭 예술의 이런 전개 방식은 일점 일획까지 한국적인 생활 양식과 사고 방식을 따르는 한국적인, 너무도 한국적인 것이었다.

그가 한국적이란 것은 많이 지적되어온 사실이다. 그러나 지금까지는 그가 소·닭·어린이 등 향토적 소재를 다루었다거나, 그가 한국적인 소재를 좋아했다는 식의 소재적 차원에 머무르는 경향이 있었다. 그것은 너무도 막연하고 포괄적인 얘기였다. 그러나 이중섭의 한국미는 그 정도에 머무르는 것이 아니다. 그는 '한국미의 화신 또는 한국미의 리트머스 시험지'라고 할 수 있다.

그의 한국미는 결코 소재의 향토성에서 오는 것도 아니다. 예컨대, 그의 소그림은 농촌을 연상시키는 것이 아니라, 그것보다는 훨씬 고차원적인 철학적 감정을 느끼게 한다. 닭그림 역시 향토성과는 거리가 멀다. 이중섭의 한국미는 소재 차원을 넘어서는 보다 스케일이 큰 정신적인 측면과 관련이 있다.

여기서는 이중섭의 그 같은 한국미가 어떤 방식으로 존재하는가를 첫째, 소그림 속에 있는 어머니의 이미지를 다른 예술에 나타난 어머니의 이미지와 비교하고, 둘째, 이중섭의 원형적 미의식을 다른 화가들의 원형적 미의식과 비교하고, 셋째, 이중섭의 소그림을 한국의 자화상과 비교하면서 알아보겠다.

얼굴 없는 어머니

이중섭의 소그림은 그 속에 어머니의 이미지를 내포한다. 이중섭이 소그림을 그릴 때 실제로 어머니를 생각하며 그렸느냐 여부는 그렇게 중요한 사항이 아니다. 우리는 소그림이 무의식 차원에서 어머니와 결합된 이중섭의 자아를 표현하고 있다는 점만 분명히하면 될 것이다.

그런데 소그림의 저 깊은 곳에 어머니의 이미지가 투영되어 있다는 것은 지극히 한국적인 현상이다. 왜냐하면 한국의 남성들에게 어머니는 친근한 존재로서 모두 그들의 정신 구조 속에 제 나름의 어머니를 깊이 간직하고 있기 때문이다. 물론 여성들에게도 어머니란 중요한 존재이지만 그 얘기는 미루어 두자. 그리하여 한국의 남성들은 어머니의 얼굴을 즐겨 떠올릴 것이라고 예상할 수 있다.

그러나 한국의 남성들은 오히려 어머니의 얼굴을 외면하려는 경향을 보인다. 대신, 어머니의 마음과 몸, 고향 등과 같은 이미지를 통해 어머니를 기억하려고 한다. 지금은 어떤지 모르겠지만, 최소한 30대 이상의 남성들은 나의 의견에 공감할

것이다. 여기서 곽재구의 「어머니」란 시 한 편을 보기로 하자.

풋콩 두 되 고사리 한 이엉
토란 몇 됫박을 내다 팔아도
자식놈 월사금은 거리가 멀어
저문 갈퀴날 비수 되어
창포물 먹인 봄햇살을 싹둑 자르셨네
잘난 자식 둔 죄로
약 한 첩 못 끓이고 서천 거지별로 떠돌더니
잘난 자식놈은
장안 제일 허름한 골목의 어둠에도 당황하는
팔푼 쇠비름풀이나 되었네

이 시에는 참 멋진 표현이 나온다. "창포물 먹인 봄햇살을 싹둑 자르셨네"라는 대목이다. 젊은 시절 어머니의 머리칼은 창포물 먹인 봄햇살과 다름이 없었으리라. 그런데 시인의 어머니는 삼단 같던 그 머리칼을 잘라 파셔야 했다. 아무튼 이 시에 나오는 어머니는 두 가지 이미지로 표현된다. 하나는 어머니가 자식들을 위해 많은 희생을 치렀다는 것이요, 다른 하나는 어머니의 사랑과 비교할 때 자기 자신은 하찮은 존재라는 것이다.

그런데 이 시에는 어머니의 얼굴이 없다. 어머니는 갈퀴가 된 손, 돈과 바꾸기 위해 자른 머리칼, 그리고 병든 몸이 되어

나타나고 있지만, 어머니의 얼굴은 등장하지 않는다. 그 이유는 아마도 갈퀴손, 흰 허리, 병든 몸 때문에 어머니 얼굴을 제대로 쳐다볼 수 없기 때문일 것이다.

그림 얘기를 하는데 시가 나와서 안됐지만, 여기서 시를 인용한 데는 그만한 이유가 있다. 그것은 한국의 화가들이 그린 어머니 얼굴 그림이 별로 없기 때문이다. 아니 그리지 못했다고 해야 할 것이다. 왜냐하면 우리에게는 '어머니의 얼굴을 똑바로 쳐다본다'는 관념이 없기 때문이다. 바로 곽재구의 시에는 어머니 앞에서 얼굴을 쳐들지 못하는 한국 남성의 모습이 잘 나타나 있다. 이중섭이 어머니를 소로 치환시켜야 했던 것도 이와 비슷한 이유 때문이 아니었을까?

　　나실 제 괴로움 다 잊으시고
　　기를 제 밤낮으로 애쓰는 마음
　　진자리 마른자리 갈아 뉘시며
　　손발이 다 닳도록 고생하시네
　　하늘 아래 그 무엇이 넓다 하리요
　　어머님의 희생은 가이 없어라

어머니 얼굴을 기억하지 않으려는 것은 곽재구만이 아니다. 무애(無涯) 양주동이 지은 「어머니 노래」에도 어머니의 얼굴은 나타나지 않는다. 어머니에 관한 수많은 문학 작품들과 그림들을 뒤져보라! 그 어디에서도 어머니 얼굴은 찾기 어려

(그림-74) 「노상의 여인」(박수근)

울 것이다. 이것은 예상치 못한, 약간은 놀라운 어머니에 대한 한국 남성들의 태도였다. 우리가 고통받을 때 어머니는 희망으로 나타나지만, 그 경우에도 우리가 기억하는 것은 그녀의 부드러운 손길과 따뜻한 품속일 뿐이다.

그리하여 한국의 화가들은 어머니의 얼굴을 그리지 못한

다. 한국의 화가들 중에서 어머니의 이미지를 탁월하게 묘사한 화가로는 박수근을 들 수 있다. 그런데 박수근의 경우에도 어머니의 개성은 사라진 채 '양식화된 동네 아낙네들'로 일반화되어 나타난다. 그리하여 그 여인들은 대개 뒷모습과 옆모습으로 나타나고, 앞모습이 나타날 때 여인의 얼굴은 검은 칠로 가려진다(그림-74 참조).

물론 한국의 화가들이 어머니 얼굴을 전혀 그리지 않았던 것은 아니다. 그러나 그 경우, 지나치게 감정을 노출하여 그림의 질을 떨어뜨리고 말았다. 따라서 이렇게 말할 수 있다. 누군가 어머니의 얼굴과 마음을 동시에 그릴 수 있다면 그는 대단히 뛰어난 한국 화가라고. 그렇다면 이중섭은 대단히 훌륭한 화가다. 그릴 수 없는 어머니의 이미지를 소를 빌려 에둘러서 탁월하게 묘사했기 때문이다.

김수근의 자궁 공간

한국의 남성들은 어머니의 얼굴을 잘 그리지 못했지만, 어머니의 몸에서는 강렬한 감동을 받곤 했다. 소그림 역시 이런 의미를 지니고 있다. 소는 어머니처럼 크고 우직한 몸을 갖고 있다. 우리나라 예술가 중에서 어머니의 이미지를 가장 의식적으로 추구한 사람은 건축가 김수근일 것이다.

그의 건축은 "절대 공간 또는 자궁 공간의 추구"라고 할 수 있다.[20] 그는 야트막하고 부드러운 선으로 이루어진 한국의 전통 초가집에서 최고의 건축미, 즉 자궁 공간을 발견한다. 초

20 김수근이 말하는 절대 공간은 "그 속에 들어가면 그 공간만이 독자적인 의미 세계를 이루는, 방해받지 않는 편안한 공간"을 말한다. 어렵게 생각할 것 없이 어머니의 품속 같은 공간을 말한다. 김수근은 그 같은 공간을 어머니의 자궁에서 찾았고, 그 공간을 "자궁 공간 또는 절대 공간"이라 명명하였다.

가집이 어머니의 자궁을 닮았다고 예술적 상상력을 발휘한다. 김수근은 어머니의 얼굴이 아니라, 몸 그것도 어머니의 몸 중에서 가장 내밀한 공간인 자궁에서 최고의 미를 발견한 것이다.[21] 김수근의 대표작은 서울 종로구 계동, 그러니까 현대그룹 본사 건물 옆에 붙어 있는 '공간'이란 제목이 붙은 작은 건물과 '88올림픽 주경기장'이라고 할 수 있다. 한국의 건축 평론가들은 '공간'을 한국 현대 건축의 최고 걸작이라고 입을 모은다. 그러나 여기서는 더 유명한 '88올림픽 주경기장'을 중심으로 논의해보자.

'88올림픽 주경기장'은 참으로 자궁 같은 곳이다. 그곳은 혈기 왕성한 젊은이들이 뛰고 달리고 고함치는 운동장답지 않은 편안함과 아늑함을 제공한다. 또한 거기에는 그 속에서 울려퍼질 것 같은 함성과 그것을 잠재우는 고요함이 공존한다.

그것은 하나의 역설이다. '88올림픽 주경기장'은 비록 스포츠이긴 하지만 젊은이들이 뛰고 달리는 전투의 공간이다. 그런데 그곳은 혈기 왕성한 아들들이 어머니의 넓고 넓은 품속에서 뛰어 논다는 이미지를 제공한다. 전사처럼 싸우는 청년들이 어머니의 품속에 있다는 발상! 그것은 추한 콘크리트 덩어리로 변해버리기 쉬운 거대 건축물을 아늑한 둥지로 변모시킨다.

'88올림픽 주경기장'의 그 같은 이미지를 가능하게 했던 것은 지붕의 모양이 안쪽으로 감싸안 듯 모아지는 '원형적 공간'이었고, 그 공간의 속뜻은 바로 어머니였다. 이중섭의 원

형에도 이 같은 모성의 이미지가 있다.[22] 또한 거기에는 아들을 담는 어머니의 몸, 하나의 용기(容器)로 변한 어머니의 몸이란 이미지가 있다.

그런데 어머니를 그릇으로 변모시킨다는 이 생각 속에는 어머니의 얼굴을 외면한다는 한국적 정신 세계가 내재되어 있는 것도 사실이다. 한석봉의 어머니는 떡을 써는 어머니요, 가람 이병기의 어머니는 바릿밥을 잡수시는 어머니다. 박목월의 어머니는 눈물을 흘리시고, 김수근의 어머니는 자신의 몸을 제공하는 그릇이다. 곽재구의 어머니는 시장에 나가셨고, 우리 모두의 어머니는 우리를 위해 희생하신 어머니이시다.

바로 여기에 어머니의 한국적 변용·transformation이 있다. 그것은 예술가들이 어머니 얼굴을 직접 바라볼 수 없을 때, 비유·돌아감·우상화 작업을 통해 어머니를 파악한다는 것을 의미한다. 이것은 한국 남성의 정신 세계가 안고 있는 중요한 특성이다. 이중섭 예술 역시 이 경우에 해당한다. 이중섭 예술 체계 안에서 소는 사실상 종교적 숭배의 대상으로까지 승화되는데, 이것 역시 어머니의 얼굴을 외면하는 한국적 정신 세계에서 기인한 것이라 하겠다.

원형적 미의식

한국적 특성은 이중섭 예술 전편에 흐르는 명백한 특징이다. 이 점과 관련하여 군동화의 어린이가 취하는 자태와 천진난만한 모습은 특별한 주목을 요한다. 그런데 이중섭의 한국

22 올림픽 개최는 많은 경우 정치적 수단으로 쓰인다. 대표적인 예는 베를린 올림픽이다. 88 올림픽도 전두환 대통령 때 유치되고 노태우 대통령 때 개최되면서 그 같은 정치적 수단의 역할을 한 측면이 있다. 일각에서는 올림픽 반대 운동이 일어났고, 올림픽이 아니라 내림픽이란 야유도 있었다. 그러나 반대는 반대고, 우리 국민들은 너나없이 올림픽을 좋아했고, 저마다 애국 사상에 도취하는 분위기도 넘쳐났다. 그 어수선한 분위기 속에서 올림픽 공간의 이미지를 차분하게 어머니의 품이란 그릇으로 바꾸어낸 것은 김수근이 진정한 예술가였음을 입증한다.

왼쪽: (그림-75) 「월매」(김환기)
오른쪽: (그림-76) 「까치」(장욱진)

미는 그의 예술이 원형적 미의식을 지향한다는 데서 절정에 이른다.

사실, 원형의 미의식은 이중섭만의 전유물이 아니다. '88 올림픽 주경기장'에서도 볼 수 있듯이 그것은 한국미의 궁극적 모습이라 할 수 있다. 그리하여 김환기에서 원형은 절제된 아름다움이며, 고려청자를 보는 듯한 고아함과 선비의 절도이다(그림-75 참조). 장욱진은 원형적 미의 축제라고 불러야 마땅하다. 그는 생활 주변의 모든 물상들을 원형으로 재처리한다. 그에게는 해와 달·앞마당·멍석·나무 등 모든 것이 둥

근 원으로 변모한다(그림-76 참조).

　김수근에게 이르러 원형은 모성의 이미지를 획득한다. 이
만익은 원형을 손쉽게, 어떤 의미에서는 통속적으로 묘사한
다. 그는 신화가 탄생하는 원초적 상황에서 강렬한 해와 달·
화합·구도(求道)의 이미지를 원형과 연결시킨다(그림-77 참
조). 요컨대, 한국적 아름다움에 정통한 예술가들은 예외 없
이 원형의 세계에 몰입했다. 그리고 우리의 주인공 이중섭 역
시 원형적 미의식을 추구했다.

　그러면 다른 화가들과 비교할 때, 이중섭의 원형은 어떤 차
이가 있는 것일까? 많은 경우 다른 예술가들은 원형을 적절하
게 차용하는가 하면, 원형이 한국미·동양미의 진수라는 사실
을 선험적으로 설정해놓고 애용하는 측면이 있다. 또는 김환
기처럼 원형과 곡선에 대한 철학적 이해를 바탕으로 추상적
아름다움을 다양한 방식으로 추구하기도 한다.

　또 많은 비평가들은 원형이 동양의 원융무극(圓隆無極) 사
상으로부터 나온 것이라는 식의 철학적 담론을 즐긴다. 이중
섭이 한국의 화가임을 강조하려는 경우에도 그런 얘기가 나온
다. 그래야만 철학을 갖춘 품격 있는 예술이 된다고 생각하기
때문일 것이다. 그러나 이중섭은 결코 원형을 의식적으로 추
구하지 않았다. 또한 그것을 철학화하여 애용하려 들지도 않
았다. 이중섭이 '특정 사상을 표현하기 위해 그림을 그렸다'
고 말하는 것처럼 그에게 어울리지 않는 평가도 없다.

　그의 예술은 가족사(家族史)를 반영하지만, 그에게 가족을

(그림-77) 「모자상」(이만익)

그려야 한다는 의식적 태도가 있었는지조차 의심스럽다. 추측건대, 그런 의식을 가지는 것 자체가 그에게는 예술에 대한 모독이었을 것이다. 이중섭은 오직 자신에게 다가온 참다운 세계를 표현할 뿐이었다. 그런데 그게 원형의 미였을 뿐이다. 여기서 원형에 대한 이중섭의 특이한 행태에 주목했던 김종문의 진술을 다시 한번 볼 필요가 있는 것 같다.

이중섭은 이상했어요. 여관의 손잡이뿐만 아니라, 빵 그리고 둥근 손목시계만 봐도 금방 좋아하면서 도망치기 일쑤였으니까요. 한번은 술집에서 술을 마시다가 안주 접시의 둥근 것, 술잔의 둥근 것을 보더니, "이것 봐! 이것 봐! 이거야! 바로 이거야!"라고 외치면서 기가 막힌 듯 환장하다가 달아나고 말

았습니다. 이 사건은 끝내 풀 수 없는 수수께끼입니다. 그는 그런 것을 보았을 때 마치 살아 있는 것처럼 보였으니까요. 나는 이중섭에 대해 좀 안다고 할 수 있어요. 그러나 이 둥근 것에 대한 발광만은 알 수가 없어요.

이중섭은 분명 원형을 선험적 진리 또는 반드시 추구해야 할 주제로 삼지 않았다. 그는 원형을 신기해하고 아름답게 느끼며, 심지어 그것으로부터 도망치려고까지 했다. 즉 김환기처럼 원형의 안과 밖을 넘나들며 원형을 음미했던 것이 아니라, 원형과 더불어 즐거워하고 기뻐하며 그 속에서 두려워하고 허우적댔다고 보아야 한다.

그는 자신의 예술을 도식화하거나 이론화하는 데 관심이 없었다. 그는 마치 리트머스 시험지처럼 느끼고 표현할 뿐이었다. 인생과 생명을 성스럽고 의미심장하게 바라볼 때에도 그는 철학적인 주의주장의 형태를 띠는 것이 아니라 제사장적인 태도로 나아갔다. 요컨대, 이중섭 예술은 그 깊은 곳에 원형을 배태하고 있었고, 그에 따라 시간이 지나면서 자연스럽게 원형을 지향했다. 그런 점에서 그의 예술은 원형적 미의식 그 자체였으며, 그것을 통해 한국미에 맞닿아 있었다.

원형과 가족

그런데 이중섭의 원형을 탐구하다 보면, 한국인이 공유하는 원형의 뿌리가 가족임을 알 수 있다.

그의 원형은 원융무극 사상 같은 철학에서 생겨난 것이 아니라, 아들—애인—남편—아버지 또는 애인—아내—두 아들로 나타나는 가족 생활이란 경험적 사실에 기초를 두고 있다. 이것은 동양 사람들이 좋아하는 원형과 곡선이란 논리가 아니라 인간적 유대에 바탕을 둔 것이요, 그 인간적 유대의 근본은 가족이라는 사실과 맥이 닿아 있다. 그런 의미에서 이중섭은 한국미의 진수인 원형의 근원에 접근했으며, 원형의 근본을 파헤친 화가였다. 더 나아가 '원형무극 사상조차도 가족에서 나온 것'이란 사실을 발견한 화가라고 말할 수 있다. 참으로 그는 너무나 한국적인 화가였다.

　　그리하여 이중섭의 원형은 그 가족들이 거주하는 집의 울타리enclosure에 가까운 형태를 띠게 된다. 그 같은 울타리의 이미지는 「애들과 끈」(그림-1, 그림-23), 「제주도 풍경」(그림-11), 「동그라미」(그림-26) 등에서 반복된다. 그런데 이중섭의 원형이 울타리와 같다는 것은 각별한 주의와 주목을 요한다. 이 '울타리 미의식'은 이중섭 미학에서 매우 결정적인 요소이기 때문이다.

　　주지하다시피, 울타리의 기본형은 싸리나무로 발을 엮어서 담장을 치는 것이다. 그런데 이중섭의 원형은 사람을 재료로 발을 엮어서 만든 울타리 같은 것이다. 그 같은 상황은 「춤추는 가족」(그림-78)에 가장 잘 드러난다. 그러나 이것 역시 결과적인 현상일 뿐, 그가 울타리 미의식을 의식적으로 추구했다고 보기는 어렵다. 그러면서도 울타리 미의식은 소—닭—군

(그림-78) 「춤추는 가족」

(그림-79) 「춤」(마티스)

동화―가족도로 이어지는 논리 구조 속에서는 철저하게 관철되고 있다. 그런데 그것이 바로 우리 민족의 가족적 유대를 상징하는 가장 소박하면서도 가장 친근한 울타리인 것이다!

사람들은 이중섭의 「춤추는 가족」을 앙리 마티스의 「춤」(그림-79)과 유사한 작품으로 보려고 한다. 있을 수 있는 일이다. 더구나 이중섭은 피카소보다도 마티스에게 더 끌린다고 했던 만큼 그로부터 조형적 힌트를 얻었을 가능성도 높다. 그러나 「춤추는 가족」과 마티스의 「춤」을 등치시키는 것은 이중섭의 원형에 대한 고려가 불충분한 데서 오는 해석으로 보인다. 이것은 이중섭과 서양의 예술가를 등치시키는 다른 모든 경우에도 해당된다.

마티스의 「춤」이 대등한 사람들의 즐거운 유희와 그들의 서로 다른 동작에 초점이 맞추어져 있다면, 「춤추는 가족」에서는 가족간의 유대가 더 중요한 역할을 한다. 또한 조금 시야를 넓혀보면 「춤추는 가족」은 강강수월래의 축소판이다. 다만 강강수월래가 마을 공동체에 관계된 춤이라면, 「춤추는 가족」은 가족애의 환희를 강조하며, 그렇기 때문에 훨씬 동적이며, 마치 뱅글뱅글 돌아가는 듯한 느낌을 주고 있다.

결국 이중섭의 원형적 미의식은 가족적 동질성을 전제로 하며, 잃어버린 가족(우리we=우리enclosure=울타리)에 대한 처절한 추구라고 말할 수 있다.[23] 군동화의 어린이가 젖먹이로 퇴행 현상을 보이는 이유 역시 그의 원형적 미의식이 모성의 품속에 대한 기억에 의해서만 회복될 수 있는 잃어버린

23 가족에 대한 추구는 우리we, 울타리 enclosure, 곧 원형에 대한 추구로 나갈 수밖에 없다. 한글에서 '울타리'와 '우리'가 같은 어원을 공유하는 것도 흥미로운 현상이다. 돼지우리라고 할 때, 그것은 그 안에 돼지가 사는 울타리란 뜻이다. 이렇게 보면 '우리we란 한 우리enclosure 안에 사는 사람들'이란 의미에서 우리we인 셈이다. 또 우리we와 우리(울타리enclosure)의 이미지는 둥근 원이다. 바로 이중섭은 이런 의미의 원형적 미의식을 추구했다. 반면 영어의 we는 '너와 나의 합'이란 집합적 의미가 강한 것 같다. 그리고 이런 의미의 we는 마티스의 「춤」에 흐르는 정신이기도 하다.

세계이기 때문이다. 그리하여 군동화에는 어머니가 나타나지 않지만, 그 화면 밖에는 분명 소 같은 어머니가 있다고 해도 좋다. 또는 끈이나 낚싯줄이 어머니의 역할을 대신한다고 해도 좋으리라.

100개의 자화상

이번에는 소그림의 자화상적 특성에 대해 논의해보자. 소그림은 이중섭 자신을 표상한다. 물론 소가 이중섭만을 상징하는 것은 아니지만, 이중섭은 "저 소는 나"이며 "나는 소다"고 말했다. 또한 소그림에서는 분명 자화상적인 요소를 느낄 수 있다. 특히 소머리를 그린 「황소」(그림-9)는 실제 자화상에 가깝다. 그가 평소 자화상을 터부시하며 그리지 않았던 점을 생각하면, 이들 소그림이 그의 진정한 자화상이란 가설은 더욱 그럴듯하다.

그런데 소그림이 자화상이란 이해에 도달하면, 이중섭 예술에 대한 재미있는 감상 포인트를 얻을 수 있다. 즉 소그림과 다른 화가들의 실제 자화상을 비교해보는 것이다. 1995년 나는 그런 경험을 한 적이 있다.

그 해 여름 '서울미술관'과 '국립청주박물관'에서는 한국을 대표하는 화가 72명의 자화상 100점을 초대하여, '한국, 100개의 자화상'이란 전시회를 개최했다. 나는 그 전시회를 통해 '한국적 자화상이란 이런 것이구나!' 하는 느낌과 함께 그 자화상들이 소그림과 유사하다는 것을 알게 되었다. 여기

서는 그 같은 비교를 통해 이중섭 예술이 얼마나 한국적인지를 느껴보자.

자화상은 두 가지 요소가 중요하다. 첫째, 사람의 얼굴을 기록하기 위한 초상화의 성격이다. 자화상의 이런 기능은 사진이 발달하지 않았던 시대에 매우 중요했다. 그래서 자화상 그리기에는 거울이 필수적인 도구다. 물론 20세기 이후, 자화상은 초상화의 성격을 벗어나 초현실적인 변형을 일으키는 경우가 많다. 사진술의 발달이 초상화의 의미를 크게 퇴색시켰기 때문이다. 그러나 그 경우에도 서양의 자화상은 자기 자신을 사실적으로 묘사해야 한다는 정신에서 완전히 벗어나지 않는다.

둘째, 자화상은 남의 얼굴을 그리는 초상화와 달리 화가 자신의 자의식이 중요한 역할을 한다. 따라서 언뜻 초상화 같아 보이는 그림 속에서 화가 자신이 강조하려고 하는 밝음·어두움·고통·강인함·따뜻함·투쟁·사랑·고통의 이미지를 읽어내는 것이 자화상을 감상하는 묘미이다. 그리하여 자화상은 화가 자신의 장점은 최대로 강조하고, 단점은 최대로 변호하지만, 결코 추하지 않은 방식으로 자기 자신을 표현하는, 비밀스러운 품격을 유지할 때 좋은 작품이 된다.

관객의 입장에서 보면, 자화상은 예술가와 관객 자신의 셀프 이미지를 비교하면서 인생을 돌아보는 기회를 제공한다. 그런 의미에서 자화상은 화가의 개인사를 하나의 얼굴 그림에 집약하면서, 관객에게 "너는 누구냐?"라는 존재론적 질문을

던지는 그림이다. 한마디로 자화상은 화가가 살았던 시대상, 화가가 처한 상황, 화가의 성격과 개성, 자화상을 그리던 무렵의 에피소드, 자화상을 그릴 때의 기분 등을 내밀하게 드러낼수록 재미있지만, 그 모든 것을 화가 자신의 얼굴에 집약해서 표현해내야 한다는 원칙을 지키면서 제작된다.

한국적 자화상의 특징

그러나 한국의 화가들은 자화상을 그릴 때 거울에 비친 자신의 얼굴을 그린다는 것과는 다른 생각을 갖고 그리는 것 같다. 이것은 전혀 거울을 보지 않는다는 뜻이 아니다. 거울을 보되 거울에 나타난 모습이 아니라, 거기서 얻어지는 종합적 이미지를 중요하게 생각한다는 것이다. 그리하여 한국의 자화상은 얼굴이 아니라 마음을 그린 심화(心畵)로 변형된다. 그 전람회에는 분명 그런 유의 자화상이 많았다.

몇 가지 증거를 들어보면 다음과 같다. 우선, 한국의 자화상 중에는 화가 자신이 「자화상」이란 제목을 붙여놓지 않으면 자화상인지조차를 알 수 없는 작품이 많다. 예컨대, 장욱진(그림-80) · 한묵(그림-81) · 방혜자(그림-82) · 오수환(그림83) 등의 자화상이 그런 경우에 속한다. 이들 자화상의 제작에는 필수 도구인 거울이나 사진도 사용되지 않았을 것이다.

장욱진은 사실상의 가족도를 자화상으로 내놓았으며, 한묵은 '달마의 콧수염'이란 부제가 붙은 추상적인 그림을 출품했다. 한묵의 자화상은 물음표와 순환의 논리가 겹쳐지고

(그림-80) 「자화상」(장욱진)

있는 듯하다. 즉 자기 자신은 쉽게 규정하기 어려운 존재인 것이다. 자기 자신의 존재에 대한 이 같은 의문은 방혜자·오수환에게서 추상화된 이미지로 나타난다.

방혜자의 자화상은 그림을 그리는 붓으로 대체되고 있고, 오수환의 자화상에는 선뜻 그 의미를 알기 어려운 굵은 붓 자국으로 된 선과 원형이 무질서하게 나타나 있다. 이렇듯 이들 자화상이 '거울에 비친 자신의 모습을 그린다'는 것과는 다른 의미를 지닌다는 것은 이중섭이 그토록 자화상을 기피했던 정신과 일맥상통한다.

왜냐하면 '자기 자신=자기 얼굴'이란 등식은 고도로 개인주의적인 사고 방식에서나 가능한 것이기 때문이다. 그리하여 한국의 화가들은 자신의 정체성을 얼굴이 아니라 다른 것에서

찾으려 하고, 그래도 편안하지 않아 자화상을 통해 "나는 누구인가?"라는 질문을 반복하게 된다. 이것은 5장에서 논의한 공동체적 자아와 깊은 관련이 있다.

　이런 경향이 왜 나타나는가에 대해 몇몇 화가의 자화상은 재미있는 해답을 준다. 1985년 45세의 나이로 요절한 최욱경의 자화상(그림-84)은 그 의미를 파악하기가 단순하면서도 재미있다. 그녀의 자화상은 소녀적인 감상을 드러내면서 어린 시절부터의 라이프 스토리를 진술하는 형태를 띤다. 또한 "I can't predict the future of tomorrows"로 시작되는 영문 일기 또는 편지를 배경으로 하고 있다. 다시 말해, 그녀의 '현재 자

(그림-83) **「자화상」**(오수환)

아'는 시간상으로 연결된 과거와 현재, 그리고 알 수 없는 미래를 포함하는 것이다.

임옥상의 자화상(그림-85)은 최욱경과 대조적인 분위기를 띠지만, 전적으로 동일한 내용이라 할 수 있다. 그의 자화상은 유화 그림이 아니고, 아크릴 상자에 종이를 물에 적셔 만든 부조(浮彫)인데, 자신의 이미지를 네 가지 신분으로 나타내고 있다. 즉 유신 독재와 산업화의 고통을 최첨단에서 맞이해야 했던 1950년생인 자신의 신분이 '삼등병—예비군—회사원—민방위 대원' 등 군사적으로 정의되는 상황을 자조적으로 묘사한 것이다.

최욱경이 소녀적인 감상을 담고 있는 것이라면, 임옥상은 군사 문화적(?) 현실을 풍자한다는 차이가 있지만, 자신을 역사적으로 이해한다는 점에서 양자는 동일한 태도를 보인다. 아무튼 두 사람은 자화상을 현재의 자신이 아니라 '시간적으로 달라지는 나' 또는 '관계 속에서 주어진 나'라는 방식으로 자신을 이해하고 있음을 보여준다. 이는 이중섭이 '누군가의 누구'일 때만 존재 의의를 느꼈던 것과 동일한데, 이중섭의 경우 그 같은 경향이 더욱 철저했다.

분열의 이유와 의미

이런 관점에서 보면, 김종학은 최욱경·임옥상과 다른 방향에서 흥미를 자아낸다. 그의 자화상은 55세 때 그린 것으로, 선글라스를 낀 세 분의 화려한 할아버지 모습으로 등장한다(그림-86). 그들의 얼굴은 55세보다 나이가 들어 보이고, 정신을 차릴 수 없을 정도로 알록달록하다. 여기서 재미있는 것은 최욱경·임옥상의 경우와 달리 시간은 고정되어 있는데, 그 모습은 셋으로 분열되어 있다는 것이다. 이는 그 셋이 합해져야 자기가 되는 것이며, 특정 시점에서도 자기 자신은 하나가 아니라는 의미일 것이다.

여기까지 놓고 볼 때, 한국적 자화상의 뚜렷한 특징은 분열, 더 정확하게 말하면 자아의 분열이다. 김종학에서

(그림-84) 「**자화상**」(최욱경)

(그림-85) 「**자화상**」(임옥상)

(그림-86) 「**자화상**」(김종학)

24 이렇게 '조화로운 자화상'을 생각해내는 것도 내가 보기에는 지극히 한국적인 현상이다. 김흥수는 필자와의 전화 인터뷰에서 왼쪽의 자화상은 70대 중반, 오른쪽 위의 자화상은 50대 중반, 오른쪽 아래의 자화상은 어린 시절의 모습을 생각하며 그린 것이라고 하였다. 조화로운 자화상이란 이처럼 서로 다른 연령대의 자화상을 하나의 화면에 조화롭게 보여준다는 뜻이다. 더불어 김화백은 왼쪽의 자화상은 거울을 보고 그린 것임을 분명히하였다. 그런데 이 같은 작품 의도야말로 최욱경·임옥상의 태도와 유사한 것이며, 그것을 통해 부지불식간에 한국적인 관념을 드러낸 것이다.

단순한 형태로 나타났던 분열은 다른 화가들에서도 비슷한 방식으로 반복된다. 앞에서 본 최욱경·임옥상의 자화상은 말할 것도 없고, 김흥수(그림-87)·강은엽(그림-88)·강명희(그림-89)의 경우도 그렇다.

　김흥수는 자신의 자화상을 스스로 "조화를 이룬 자화상"이라고 부르고 있는데,**24** 이 자화상 역시 세 가지의 얼굴로 나누어진다. 또 그는 네모난 캔버스와 물감만으로는 부족함을 느꼈는지 캔버스 위에 망(網)을 덧붙이고, 세 개의 자화상을 조합한 모양은 서로 어긋나게 만들었다. 쉽게 말해 자신의 모습

이 정확하게 네모난 캔버스에 들어가는 것이 싫었던 것이다.

　분열은 강은엽의 자화상에서 한층 고조된다. 그녀는 자신의 얼굴을 네 부분으로 나눈 다음 각 부분에 대해 집중적인 관심을 기울여 자아에 대한 긴장감을 고조시킨다. 그 같은 긴장감은 그 네 부분의 짝을 맞추어도 하나의 얼굴이 되지 않으며, 네번째 칸에서는 아무것도 표현하지 않음으로써 존재에 대한 불안을 더욱 고조시킨다. 강명희의 자화상은 하나의 화면 안에 두 사람의 모습으로 나누어지고, 그 나누어짐은 붉은색의 화면 속에서 불안감을 드러낸다.

　김종학의 경우, 분열은 선글라스를 끼고 소풍이라도 가려는 듯 즐거운 분열로 나타나 웃음을 자아내게 하는데, 대개의 여성 화가들은 그런 분열을 통해 깊고도 넓은 존재에 대한 불안감을 표현한다. 존재에 대한 불안은 노원희(그림-90)에게서

(그림-88) **「자화상」**(강은엽)

도 반복된다. 그녀는 두 개의 서로 독립적인 두 자화상을 하나로 합쳐놓고 자화상으로 이해하는데, 강명희와는 반대로 청색의 불안감이 주조를 이루고 있다. 그 불안은 왼쪽의 자화상은 아이스 바를 들고 있는 나가 등장하고, 오른쪽 자화상에는 캔버스를 들고 청색의 함지박 위에 선 내가 수많은 사람들과 유리된 채 불안한 자세로 서 있는 것의 대비 속에서 극명하게 드러난다.

이처럼 한국인의 자화상 속에 분열된 자아의 모습이 많이 나타나고, 특히 여성 화가들의 분열이 좀더 심각한 양상을 띠는 것은 왜일까? 그것은 한국의 화가들이 느끼는 '나'가 독립된 개인으로서의 근대적 나가 아니라, 공동체에 의해 규정되는 자아이기 때문일 것이다. 여성 화가에게서 자아의 분열이 더욱 심각한 것도, 한국 사회에서 여성이 남성보다 훨씬 종속적 관계에 처해 있다는 것으로 설명될 수 있다. 아무튼 한국인의 자화상이 공동체에 의해 규정되는 자아의 표현이라는 것은 가족도를 자화상이라고 생각하는 장욱진(그림-80)에게서 가장 전형적으로 드러나는데, 이것 역시 이중섭이 자기 자신을 이

(그림-89) 「자화상」(강명희)

해하는 방식과 완전히 동일한 방식이다.

　그런 의미에서 우리나라 화가들의 자기 이해 방식은 서양 회화의 자화상에서 입회 자화상 또는 참여 자화상 단계를 연상케 한다. 서양 미술사에서 자화상은 16세기 이후에 본격화 되는데, 그전에는 화가가 단독으로 나오지 않고 가족과 함께 등장하거나 어떤 장면에 자신을 슬쩍 집어넣는 식으로 자신을

(그림-90) **「자화상」**(노원희)

표현하였다. 예컨대, 아놀로 가디는 1380년경, 할아버지, 아버지와 함께 자신이 등장하는 「가디 가의 초상화」(그림-91) 속에 자신을 집어넣는 방식으로 자신을 표현하였다. 이 경우, 가디는 우리의 화가들과 마찬가지로 할아버지—아버지—자신으로 이어지는 가족 관계 속에서 자신의 존재를 파악했다고 볼 수 있다. 이 같은 사례는 근대 이전의 서양 미술사에 심심치 않게 등장한다.

100개의 자화상과 소그림

이렇게 볼 때 자화상 그리기는 한국의 화가들에게 상당히 난처한 문제였던 것 같다. 자화상의 기본적 개념은 '거울에 비친 현재의 내 얼굴'을 그리는 것인데, 한국인의 자기 이해 방식은 자기 자신의 얼굴이 아니라, 아들(딸)—애인—남편(아내)—아버지(어머니) 등의 역할에 의해서 규정되는 '공동체적 자아'이기 때문이다.

그리하여 자기 자신만을 묘사해야 하는 서양에서 도입된

(그림-91) 「가디 가의 초상화」(아뇰로 가디)

자화상은 애초부터 어려운 문제를 제기했던 것 같다. 유식한 말로 형식과 내용의 불일치란 문제에 부딪혀야 했다. 그리고 그러한 어려움 속에서 특정한 유형의 한국적인 자화상 패턴이 만들어졌던 것이 분명하다. 그 패턴은 자신의 얼굴을 일그러지게 또는 무엇인가 덧칠하는 식의 형태로 나타났다.

예컨대, 이준(그림-92)·변종하(그림-93), 앞에서 본 임옥상·김종학·오수환 등의 자화상이 그런 유형에 속한다. 여기에 인용하지는 않았지만 이런 유형의 자화상은 그외에도 꽤 많다. 이 자화상들은 하나같이 내면의 깊은 고통을 표출하려는 듯 자신의 이미지를 일그러진 모습 또는 변형으로 포착했다. 또한 무언가를 덧칠해 돌출, 즉 밖으로 향하는 감정을 표현했다. 이 같은 돌출은 김홍수의 자화상에서도 나타났던 것이다. 그는 화면에 망을 덧붙이거나 세 개의 독립된 자화상을

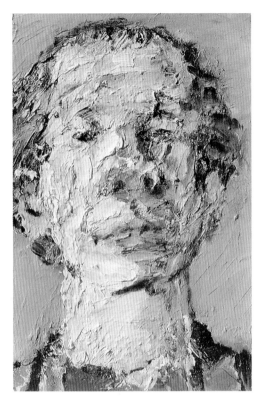

왼쪽: (그림-92) 「자화상」 (이준)
오른쪽: (그림-93) 「자화상」 (변종하)

붙여놓은 전체가 네모난 틀을 벗어나고 있다는 점에서 돌출의 의미를 담고 있다.

그런데 한국적 자화상의 이런 특징들은 이중섭의 소그림과 유사하다. 소그림, 특히 「황소」(그림-9)가 메시지를 전달하는 방식을 보면, 첫째, 거기에는 변신, 변형의 과정이 있다. 자기 자신을 표현하되 소라는 대리 동물을 내세워 표현한다. 이것은 얼굴을 일그러뜨리는 변형과 비슷한 의미를 지니며, 그 변형의 과정이 아름답고 절묘하다는 점에서 예술적으로 한층 승

화된 자화상이라고 할 수 있다.

둘째, 이중섭의 소그림 역시 밖으로 돌출한다. 아니, 돌출 정도가 아니라 「서 있는 소」(그림-32)의 경우처럼 아예 화면 밖으로 나오려고 한다. 또한 소그림은 콧김을 훅훅 내뿜으며 무언가 말을 할 듯 입을 벌린다. 그리고 「황소」의 노랑과 붉은 계통의 강렬한 붓질과 스트라이프도 밖으로 향하려는 돌출의 감정을 잘 표현한다.

사실, 한국인이라면 대부분 이들 자화상처럼 일그러진 감정 상태를 경험해보았을 것이다. 그 같은 감정 상태는 여러 가지 인간 관계에 의해 자신이 규정되는 한국적인 생활 양식의 필연적 산물이기 때문이다. 그런데 소그림의 탁월성은 그처럼 복잡한 인간 관계를 쓱쓱 뛰어넘어 하나의 절묘한 이미지로 자신을 표현한다는 데 있다. 아무튼 소그림은 한국적 자화상의 특성을 지닌다고 말할 수 있으며, 소그림의 위와 같은 특성들은 소그림의 자화상적 성격을 사후적으로 보여준다.

국민 화가 이중섭

앞에서 논의한 모든 것을 고려할 때, 이중섭은 국민 화가가 되기에 충분한 내용을 갖고 있다. 우선 이중섭의 그림은 누구나 이해하기 쉽다. 그의 소재는 소·닭·어린이·게·물고기 등 우리 주변에서 얻어진 것들이다. 그러나 이중섭 예술이 결코 쉽기만 한 것은 아니다. 그의 작품들은 고도로 복합적인 미의식의 집적물이다.

그러면서도 이중섭은 소그림과 군동화를 통해 식민지 시대와 전쟁을 통해 파괴된 민족의 정체성을 복원해내었다. 1955년 전쟁 직후의 척박한 상황에서 '미도파 전시회'에 그토록 많은 사람들이 그의 그림을 보기 위해 몰려들었다는 것은 재삼 음미해보아야 할 현상이다.

또한 그의 예술에는 시대의 아픔이 들어 있다. 무엇보다 그 자신이 시대의 희생물이었다. 그는 1950년말 남한으로 피난을 온 이후 새로운 조형 세계를 창작할 만한 여유를 가질 수가 없었다. 그러나 정처 없이 표랑전전해야 하는 상황에서도 붓을 놓지 않았다.

시인은 시대의 촉수와 같아서 불행한 시대에는 가장 먼저 희생된다는 말이 있다. 이중섭은 바로 그런 의미의 희생자였다. 나는 잠시 후 그의 종족적 미의식이 그를 죽음으로 몰고 갔다고 주장도 할 것이지만, 정확히 말하면 그는 민족의 약점을 안고 희생된 셈이다. 그런 의미에서 그는 우리 민족의 약점까지 수호한 민족미의 화신이었다.

이중섭의 조형 세계는 모두 1951년 이전의 어느 시점에선가 탄생한 것으로 이루어져 있다. 아니, 이중섭은 그 이전에 우리가 알고 있는 것보다 훨씬 풍부한 조형 세계를 가졌을 것으로 추측된다. 그런데 피난 생활은 그의 예술이 몇 가지 유형으로 고착되도록 만들었다. 그런 이유 때문에 그의 작품은 때때로 거친 형태가 되기도 했다. 그러나 이중섭은 그런 상황에서도 지금처럼 풍부한 세계를 남겼다.

결론적으로 말해, 이중섭은 기쁠 때나 슬플 때나 우리 곁에 머물 수 있는 우리의 화가다. 그는 무엇보다 우리의 아픔을 먼저 간직했다. 과문한 탓이겠지만, 이 점에 있어 이중섭에 버금갈 수 있는 화가는 거의 없는 것 같다. 또 여러 가지 환경적 요인 때문으로도 이중섭과 같은 화가는 이후에도 탄생하기 어렵다. 따라서 이중섭이야말로 우리가 아끼고 사랑해야 할 거의 유일한 국민 화가다.

제9장 이중섭의 생애와 예술 2

피난과 제주도 시대

이 장에서는 3장에 이어 이중섭이 1945~1950년 동안 북한 공산 치하에서 살다가 가족을 데리고 남쪽으로 피난 온 이후부터 1955년 '미도파 전시회'까지의 생애와 예술을 다루려고 한다.

이중섭은 중공군에 되밀려 국군과 유엔군이 후퇴를 거듭하던 1950년 12월 6일 해군 후생선 동방호를 타고 원산항을 탈출했다. 아내 마사코와 두 아들 태현, 태성, 조카 영진, 한상돈 가족 등 일행은 아홉 명이었다. 이중섭이 탄 배는 3일 만인 12월 9일 부산항에 도착했다. 부산항에서는 전시중이라 북쪽에서 내려온 사람들에 대한 엄격한 검열이 실시되었다. 이중섭 가족은 부산시 범일동에 있던 아카사키 피난민 수용소에 수용되었다. 훗날 마사코는 그때의 상황을 이렇게 회상했다.

우리 가족은 곧 마구간 같은 피난민 수용소에 수용되었습니다. 어떻게나 추웠던지 [……] 거기서 주인은 부두 노동자로 날품팔이를 했습니다. 가진 돈이라곤 없었죠. 저희들은 이북에서 내려올 때 입은 옷 외에는 아무것도 가진 게 없었습니다. 막내아이의 기저귀 한 장 없었으니까요. 내려올 때 유일한 재산이었던 그분의 작품들도 이북에 계신 어머니께 맡기고 왔어요. 곧 다시 돌아갈 수 있을 줄만 알고 왔었죠.

이중섭 가족은 약 한 달 반 정도 부산에 머문 후 곧 제주도로 떠났다. 아마도 장조카 이영진씨가 제주도에 있다는 사실이 그들 가족을 제주도로 인도한 가장 큰 이유였을 것이다. 조카 이영진씨는 이중섭 가족과 함께 동방호를 타고 부산으로 내려오던 중 선상에서 원산 기지 사령부 정훈국 문관으로 취

직이 된 후, 이 사령부가 제주도로 피난해 있던 터라 제주도에 머물고 있었다. 후일 마사코 여사는 제주도에 가는 과정과 그곳 생활에 대해 이렇게 증언했다.

저희들이 서귀포로 가게 된 것은 종교 단체를 따라갔기 때문입니다. 제주도 어딘가에 내려진 우리들은 여비가 없어서 3일 동안이나 눈 속을 걸어 가톨릭 교회에 도착했습니다. 〔······〕 종교 단체에서 지급되는 쌀을 팔아서 그 돈으로 보리나 찬거리를 사서 겨우 끼니를 이어가는 생활이 시작되었습니다. 해변가로 나가 게를 잡았지요. 주인의 그림 속에 게가 등장한 것도 이때의 일입니다.

이중섭 거리 사진

고은에 의하면, 이중섭의 제주도 시대는 "암습한 고흐에게 풍광이 수려한 아를르 시대가 있다는 것과 유사한 의미를 지닌다"고 했는데, 이는 참으로 적절한 표현이다. 피난 생활 6년이 시종일관 칙칙하고 피곤한 사건의 연속이었다면, 제주도 시대는 이중섭에게 '피난 생활로부터 피난을 가능케 한 시기'였다. 그는 이곳에서 10~11개월 동안 살았다.

마지막 행복

　이중섭 가족은 서귀포 서귀리 송태주·김순복씨 집의 부엌이 딸린 1.5평짜리 방을 얻었다. 이 집은 1996년 서귀포시가 새롭게 복원하여, 지금도 제주도에 가면 그의 가족이 살았던 집과 그가 거닐었던 거리를 돌아볼 수 있다. 그는 그 방의 한쪽 벽에 1장에서 인용했던 「소의 말」이란 시를 지어 붙여놓았다.

　제주도 시대는 이중섭이 마지막으로 행복을 느꼈던 시기이다. 그가 살았던 집은 작고 초라했으며, 먹을 것이 없어 고구마로 연명을 했고, 솥이나 냄비조차 없어 깡통에다 밥을 해야 했다. 그러나 살림살이의 그러한 힘겨움에 비해 그곳은 아름다웠다. 마당에 서면 저 멀리 문섬·섶섬·범섬·새섬 등 서귀포 앞 바다를 수놓은 작은 섬들이 이쪽을 향해 손짓하는 곳이다.

　그리고 아름다운 풍광과 더불어 좋은 사람들을 많이 만났다. 중문초등학교 교장 문성선, 서귀중학교 미술 교사 고성진, 과수원 주인 김창학, 마을 주민 강임룡 등이 그들로서, 이중섭은 그들과 교분을 나누었고 동네 주민들과도 허물없이 친하게 지냈다. 전쟁 탓이었을까, 이중섭은 이 시절, '초상화를 그리지 않는다'는 원칙을 깨고 전쟁 미망인들에게 그들 남편의 초상화를 많이 그려주었다. 초상화를 그리게 되기까지의 경위는 다음과 같다.

　당시 동네에 화가가 왔다는 소문을 듣고 쌀을 가져와 그림을 그려달라는 사람들이 있었는데 이중섭은 이 청을 모두 거절했다. 그러나 남편이 전쟁에 나갔다가 전사를 했는데, 제사

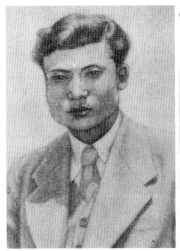

(그림-94) 제주도 주민의 초상화

를 지내려고 해도 마땅한 초상화가 없어 증명 사진을 들고 찾아와 남편의 초상화를 그려달라는 청을 거절할 수 없어 한장 두장 초상화를 그려주었다(그림-94 참조). 그리고 일단 초상화를 그려주자 자꾸자꾸 사람이 찾아왔고 그래서 초상화를 그리지 않는다는 원칙에도 불구하고 상당히 여러 장의 초상화를 그리게 되었다.

이 시기에는 예술적으로도 행복했다. 「섶섬이 보이는 풍경」(그림-95)이 제주도에 도착한 후 최초로 그린 그림이라면, 「서귀포 환상」(그림-64)은 서귀포의 정취에 반한 그림이다. 제주가 바닷가였기 때문에 원산 시대에 이미 싹트기 시작한 바다를 배경으로 한 주제들이 제주도의 풍물 위에 분방하게 펼쳐졌다. 이런 이유 때문인지 제주 시대를 배경으로 한 작품들은 그 이후의 어떤 것들보다 밝고 안정되어 있다. 마사코 여사도

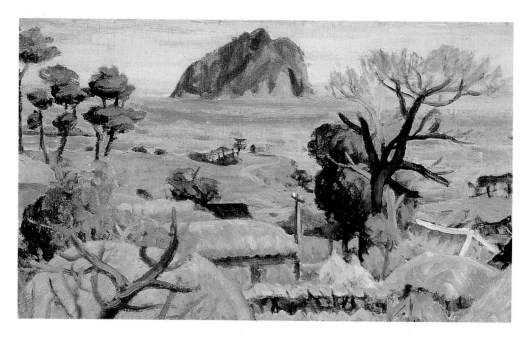

〔그림-95〕 「섶섬이 보이는 풍경」

후일 제주도 시대를 돌이켜보면서 "(시댁 식구들을 벗어나)
달랑 네 식구만 남고 보니 소꿉장난처럼 행복한 순간도 있었
다"고 회상했다. 그렇다. 제주도 시대는 이중섭에게는 마지막
안식의 시간이었다.[25]

피난 시절의 개요

이중섭 가족은 1951년 12월 다시 부산으로 나왔다. 제주도
를 나온 이후 마지막 4년 9개월 동안 이중섭은 동가식서가숙
하며 피난 생활에 시달린다. 그는 이 시기 동안 많은 에피소드
를 남기고 있는데, 그 이유도 따지고 보면 피난 생활로 인해
그의 생활이 낱낱이 노출된 탓이다. 그 유랑의 행적은 크게 네

[25] 나는 답사차 서귀포를 방문하였다가 재미
있는 이야기를 들었다. 서귀포시는 1996년 당
시 시장이던 오광협씨의 주도로 이중섭이 살았
던 집을 찾아 매입하여 '이중섭 기념관'을 짓고
'이중섭 거리'를 조성하는 등 기념 사업을 펼쳤
다. 그런데 일부 시민들과 지역 미술인들이 이중
섭은 서귀포 출신도 아니고, 살던 기간도 짧다
는 이유로 그 같은 사업에 반대했다고 한다. 지
금은 오해도 풀리고 현시장인 강상주씨도 이 사
업을 확대 추진하고 있다. 다 지난 이야기일 수
도 있지만, 나는 이 문제에 대해 세 가지만 말하
고 싶다. 첫째, 이중섭은 매우 훌륭한 화가다. 둘
째, 이중섭의 제주도 시대는 매우 중요한 시기

다. 이는 게그림과 「서귀포 환상」 등 제주도 시대의 작품들이 증언한다. 그리고 「달과 까마귀」도 제주도 시대와 깊은 관계가 있다. 셋째, 이중섭이 나그네로 살았건 주민으로 살았건 그곳에 살았다는 사실이 중요하다. 아무튼 이중섭이 현재와 같은 작품을 남길 수 있었던 것은 제주도 시절의 행복했던 시기가 있었기 때문이란 것도 부언해두고 싶다.

시기로 요약할 수 있다.

1) 1951년 12월~1953년 10월: 부산을 근거지로 생활하던 시기(주요 사건: 1952년 7월 아내와 두 아들은 일본으로 떠났다).

2) 1953년 10월~1954년 봄: 통영·진주 등을 근거지로 생활하던 시기(특기 사항: 통영 시기에 많은 걸작을 그렸다).

3) 1954년 봄~1955년 3월: 종로구 누상동과 신촌을 근거지로 생활하던 시기(주요 사건: 1955년 1월 미도파 전시회를 개최했다).

4) 1955년 3월~1956년 9월: '대구 전시회' 이후부터 사망까지(특기 사항: 멸망의 길로 들어섰다).

여기서 강조해둘 것은 그의 예술이 일종의 피난민 예술이라는 점이다. 사람들은 이것을 대단치 않게 여기는 경향이 있다. "한술 더 떠서 예술가는 가난해야 한다"고 말하는 사람도 있다. 물론 가난은 예술의 좋은 밑거름이 되기도 한다. 그러나 화가에게는 판잣집일망정 안정된 주거 공간이 필요하다. 그래야 캔버스도 놓고 생각도 할 수 있다. 제주도 시대가 상당한 의미를 갖는 것도 그 당시에는 안정된 주거 공간이 있었기 때문이었다.

예술혼과 은지화

그러나 이중섭은 피난 생활 중에도 그리고 또 그렸다. 구상의 표현을 빌리면, "판잣집 골방에 시루의 콩나물처럼 살면서도 그렸고, 부두 노동을 하다 쉬는 참에도 그렸고, 다방 한구석에 웅크리고 앉아서도 그렸고, 대폿집 목로판에서도 그렸다. 캔버스나 스케치북이 없으면 합판이나 맨종이, 담배종이에도 그렸고, 물감과 붓이 없으면 못이나 연필로도 그렸다. 잘 곳과 먹을 것이 없어도 그렸고, 외로워도 그렸고 슬퍼도 그렸고, 부산·제주·통영·진주·대구·서울 등을 표랑전전하면서도 그저 그리고 또 그렸다."

그 결과, 짧은 기간 동안 엄청난 양의 작품을 그렸다. 그가 남긴 작품은 유화 60여 점, 은지화 120점, 드로잉 150점, 엽서화 88점 등 모두 320여 점으로 추산된다. 그 중 1940~1943년에 그려진 엽서그림을 빼면, 나머지 230여 점은 모두 1951년 이후 그려진 것이다. 여러 가지 이유로 멸실된 것을 포함하면 이보다 훨씬 많은 그림을 그렸을 것으로 추측된다. 그런 상황에서 이중섭처럼 그림을 많이 그린 사람은 외국의 경우에도 흔치 않다.

은지화 역시 그 같은 예술혼의 소산물이다. 이중섭은 평소 시인을 부러워했다. 왜냐하면 시인은 다방이나 길거리에서도 작품을 만들 수 있는데 자신은 그럴 수가 없었기 때문이다. 은지화는 그 같은 소망이 빚어낸 결과물이다. 이중섭은 심지어 화장실에 앉아서도 담뱃갑을 뜯어 못으로 은지화를 그렸다.

그런 의미에서 은지화는 '이중섭 예술에 있어 시와 같은 존재'다.

은지화는 담배 종이에 철필같이 뾰족한 것으로 은박지가 긁혀나도록 그림을 그린 후, 그 안에 여러 가지 색료를 집어넣는 방식으로 제작된다. 고려 청자에 무늬를 새겨넣던 '상감 기법 또는 입사 기법'과 같은 방식으로 제작되는 것이다. 그 안에 들어가는 색료는 담배진·숯검정·물감 등이 알려져 있는데, 다른 것을 칠했을 가능성도 있다. 은지화의 매력은 물감을 칠하고 마른 수건으로 닦아낸 다음, 불빛 아래에서 이리저리 비쳐보는 것이다. 그러면 그림은 은박지의 질감과 어우러져 신비로운 느낌을 자아낸다. 독자 여러분도 한번 시도해보길 바란다.

가족과의 이별

부산 시절, 이중섭 가족의 생활은 말이 아니었다. 그들은 제주도를 떠나온 후 오산학교 동창 김종영의 도움으로 범일동에 판잣집을 얻었으나 그곳은 4인 가족이 살 만한 곳이 못 되었다. 그리하여 이중섭은 그곳에 아내와 두 아들을 남겨놓고 떠돌이 생활을 해야 했다. 화가 황염수의 소개로 영도에 있는 '대한경질도자기회사' 작업실에서 두세 달 동안 침식을 하기도 했다. 이때 그의 아내는 영양 실조로 인한 결핵으로 각혈을 했다.

그런 와중에 마사코는 뒤늦게 일본의 친정집과 연락이 닿

아 아버지가 돌아가셨다는 소식을 듣게 되었다. 그녀는 일단 일본으로 돌아가 생활을 재정비하고자 했다. 이중섭도 흔쾌히 허락했을 것이다. 왜냐하면 이중섭도 곧 가기로 되어 있었기 때문이다. 때마침 일본은 한국 전쟁 특수를 맞아 경기가 나아지고 있었다. 아내와 두 아들은 '일본인 피난민 수용소'에 잠시 수용되었다가 일본으로 떠났다. 그리고 이 사건은 이중섭의 생애와 예술에 결정적인 영향을 미치게 된다.

피난 생활 동안 이중섭은 크게 두 가지 어려움을 겪었다. 첫째는 가족과의 이별에 따른 고통이었다. 4장의 편지 분석에서도 보았지만, 그는 공동체적 자아를 가졌으며 가족과 하나가 되어 살아야 했던 인물이다. 그런 그가 1953년 일본을 방문하여 일주일 동안 가족을 만났을 뿐, 두번 다시 가족을 만나지 못했으니 그 고통이 얼마나 컸을까는 짐작할 수 있는 일이다. 사실, 이중섭이 요절한 것은 가족을 만나지 못한 이유가 가장 큰 원인이었다(그림-96 참조).

둘째는 경제적인 어려움이었다. 그는 돈 문제를 입에 올리거나 남과 다투는 것을 아주 싫어했다. 한 예로, 그는 30,000환에 예약된 그림 값을 받으러 갔다가, "서무과에 가서 영수증을 쓰고 받아가라"는 말을 듣고, 차마 30,000환짜리 영수증을 쓰지 못하여 0 하나를 빼고 3,000환짜리 영수증을 제시한 적도 있다. 또 이중섭은 이상하리만치 돈을 간수하지 못했다. 통영 시대의 후원자였던 유강렬은 이렇게 말했다.

(그림-96)「현해탄」

제9장 이중섭의 생애와 예술 2 **211**

이중섭씨는 누군가가 반드시 매니저로 붙어 있어야만 했습니다. 호주머니가 두둑할 때 맡아두었다가 유사시에 내줄 수 있어야만 했습니다. 통영에서도 전시회를 통해 적지 않은 돈이 생겼습니다만 내가 그것을 맡아두고 싶어도 애써서 그린 그림값이라고 생각하니 강제로 보관할 용기가 나지 않았습니다. 대구나 부산에 다녀오면 다 없어지고 말았습니다.

오죽하면 박용숙은 이중섭 예술을 '무소유의 철학'에서 나온 것이라고 규정했을까. 이중섭은 이 기간에, 마영일 사건으로 알려진 사기를 당한다. 이 사건은 "마영일이 이중섭을 죽였다"고 사람들이 말할 정도로 이중섭에게 큰 피해를 입혔다. 마사코는 이때 진 빚을 갚기 위해 20년 동안 삯바느질을 해야 했다.

일본 방문과 갑작스러운 귀국

1953년 8월 이중섭은 일본에 갈 수 있었다. 고대하고 고대하던 일이었다. 이중섭의 일본행은 비합법적인 경로를 통해 이루어졌다. 친구 구상이 국회의원 지삼만에게 부탁을 해서 선원증을 발급받도록 해주었다. 그러나 그는 불과 일주일 만에 부산 광복동 '금강다방'에 다시 나타났다. 그토록 가족과 함께 살기를 바랐던 그가 다시 돌아왔다는 것은 이상한 일이었다. 그 자신은 귀국의 경위에 대해 이렇다 할 설명을 하지 않았다. 그러다 보니 장모에게 문전박대를 당했다는 고은의

해석이 그럴듯한 정설로 굳어졌다. 이에 대해 마사코는 30년 이 지난 후 이렇게 증언했다.

아닙니다. 사실과 다릅니다. 〔……〕 저는 그이가 선원 자격으로 온다는 것도 알고 있었습니다. 선원은 원칙적으로 입항한 항구에만 잠정적인 상륙 허가가 나오기 때문에 저는 어머니께 부탁해서 당시 농무대신(장관)의 신원 보증서를 얻어 가지고 히로시마로 갔습니다. 그래야만 그이가 무사히 동경까지 올 수 있었으니까요. 〔……〕 남편을 일본에 눌러 있도록 할 형편은 아니었습니다. 〔……〕 그렇지만 먼 길을 찾아온 사위를 현관에서 쫓아낸다는 것은 말도 안 되지요. 〔……〕 주인의 신원을 보증한 히로까와 씨도 그랬고 어머니도 그랬습니다. 당신은 화가이고 어차피 세상에 알려지게 될 사람이니까, 그때 밀입국자라는 게 밝혀지는 건 좋지 않다. 더욱이 일이 잘못되면 신원 보증을 한 농무대신(당시 자민당 간사장)의 입장이 곤란해질 우려도 있다. 그러니까 이번에 일단 한국으로 돌아가는 게 좋겠다. 제대로 된 여권을 마련해서 〔……〕 정상적인 가정을 꾸며주었으면 한다고 어머니는 말했던 것이지요.

이중섭이 한국으로 돌아와야 했던 이유는 분명해 보인다. 신원 보증이 문제였던 것이다. 물론 그것은 마사코가 남편을 동경까지 합법적으로 데려가기 위한 선의의 조치였다. 그러나 이중섭이 비합법적인 체류를 기도하고 있는 상황에서 일주일

간의 신원 보증은 '일주일만 머물다가 가라'는 명령서와 다름이 없었을 것이다.

사태는 이상한 방식으로 꼬여들고 있었다. 만약 불법 체류가 발각될 경우, 그 책임은 신원 보증을 서준 농무대신에게 돌아갈 판이었다. 신원 보증을 주선한 장모도 책임을 면할 길은 없었다. 이런 사정 때문에 이중섭은 6일 간의 부부 상봉을 마치고, 자신이 타고 간 배가 있는 히로시마로 부랴부랴 돌아와 그 배를 타고 귀국해야만 했다.

그런데 일본 체류중 또 다른 문제가 제기되었던 것 같다. 증언의 마지막 부분에서 알 수 있듯이 마사코 어머니는 '제대로 된 여권과 정상적인 가정의 문제'를 제기했다. 여기서 정상적인 가정이란 경제적인 문제를 일컫는 것이리라. 이런 상황이라면 마영일 사건으로 야기된 빚 문제도 제기되었을 것이다. 마사코도 어머니의 생각과 같았던 것으로 보인다. 그리고 다음 장에서 보겠지만, 이 문제는 이중섭 부부 사이에 넓고 깊은 갈등의 골을 파놓고 있었다.

걸작의 통영 시대

부산으로 돌아온 이중섭은 공예가 유강렬을 만났다. 유강렬은 함경도 북청 사람으로 동경 유학과 원산 시절 가까이 지냈던 사람이다. 통영은 충무공 이순신 이래 군용 공예품의 중심지였으며, 목공예·죽공예·나전칠기로 이름난 고장이었다 (그림-97 참조). 또한 통영·진해 일대는 천연의 방위력을 갖

(그림-97) 「충렬사 풍경화」

춘 해상 요새지요, 풍광이 수려했다. 당시 유강렬은 '통영도
립공예학원' 주임으로 근무하고 있었다. 후일 그는 홍익대학
교 미대 교수가 된다.

유강렬은 떠돌이 생활을 하는 그를 자신이 근무하는 통영
으로 데리고 갔다. 이중섭은 공예학원에서 박생광·김경승·
남관·전혁림 등과 침식을 함께하며 그림을 그렸다. 통영 시
대는 현재 남아 있는 이중섭의 주요 걸작들 대부분이 탄생한
시기라는 점에서 특별한 의미가 있다.

예를 들어, 한국일보사는 1999년 1월 50명의 미술평론가에
게 의뢰하여 '21세기에 남을 한국의 그림'을 선정하였는데,
그때 「흰 소」(그림-8)는 28표를 얻어 1위에 뽑혔다. 다시 말
해, 「흰 소」는 이중섭의 최대 걸작일 뿐만 아니라, 20세기 한
국을 대표하는 최대 걸작이 된 셈이다. 「흰 소」는 이중섭 특유
의 강한 붓질이 특색이다. 특히 엉덩이뼈, 소의 꼬리 부분, 어
깨와 목 주변, 힘차게 내딛는 네 다리 등을 하나하나 따로 떼
어 감상해보면 '이중섭 소그림의 특징이 이런 것이구나!' 하
고 느낄 수 있다. 바로 이 작품이 통영 시대에 그려진 것이다.

걸작에 대한 사람들의 생각과 취향은 다르다. 많은 사람들
은 소 얼굴만 그린 「황소」(그림-9)를 좋아한다. 이중섭은 시간
으로 보면 저녁의 화가다. 아침이나 해가 쨍쨍 내리쬐는 한낮
은 그에게 어울리지 않는다. 그런데 붉은 노을을 배경으로 우
리 앞에 선 이 소는 타는 듯한 강렬함을 보여준다. 고개를 70
도 정도 돌려 무언가를 의미 깊게 바라보는가 하면, 입을 벌려

(그림-98) 「흰 소」

금방이라도 말을 할 것 같다. 그러면서도 이 작품 전체에는 깊은 우수와 고독, 달리 표현하면 진한 서정성이 있다. 그런데 이 작품 역시 통영 시대의 것이다.

군이 「흰 소」와 「황소」를 비교해보면, 「흰 소」는 화가나 평론가 등 미술 전문가들이 좋아하는 경향이 있다. 회화의 고전적 기량이 유감없이 발휘된 아카데믹한 작품이기 때문이다. 반면 「황소」는 낭만적이고 열정적이고 정감이 가는 작품이다. 이런 이유로 일반인들 사이에서 인기가 높다. 이 작품을 잠시라도 보고 있노라면 괜히 어루만지고 입이라도 맞춰주고 싶은 마음이 절로 든다.

또 다른 작품을 걸작이라고 하는 사람도 있다. 박고석은 또 다른 「흰 소」(그림-98)를 최대의 걸작이라고 격찬한다. 이중섭의 소그림에서는 강렬한 선이 중요한 역할을 하는데, 이 작품은 배 부분을 중심으로 넓고 둥글둥글한 면이 강조되어 있다. 그 결과, 소의 웅장하고 균형 잡힌 자태가 아름답게 묘사되어 있다. 그러면서도 앞다리와 어깨를 중심으로 몸의 중심이 앞으로 쏠리는 듯한 자태가 운동성을 강조한다.

이 작품을 감상할 때 유의할 점은 반드시 멀리 떨어져서 감상해야 한다는 것이다. 이것은 유홍준 교수의 탁월한 지적인데, 이 작품을 감상할 때는 반드시 4~5m 이상 뒤로 물러나 보아야 한다. 아니면 천천히 뒤로 물러나면서 감상하면 웅장하고 균형 잡힌 소의 몸매가 더욱더 웅장하게 변하는 것을 느낄 수 있다. 그런데 이 작품 역시 통영 시대의 것이다.

나는 개인적으로 이중섭의 3대 걸작을 정해놓고 즐긴다. 내가 선정한 이중섭의 3대 걸작은 「황소」(그림-9), 「봄의 어린이」(그림-2), 「달과 까마귀」(그림-106)다. 그런데 「달과 까마귀」 역시 통영 시대의 작품이요, 「봄의 어린이」는 정확한 제작 연도를 알 수 없다. 이 작품 역시 통영 시대의 것으로 추측된다.[26]

이중섭 부부의 돈 문제

위와 같은 시기에도 계속되는 이중섭의 희망은 아내를 만나는 것이었다. 그가 일본을 다녀온 직후 쓴 편지를 보면, "다

26 통영 시대에 이렇게 많은 걸작이 탄생한 이유는 가족과의 재회에 대한 열망과 관계가 있는 것으로 보인다. 이중섭은 일본에서 돌아온 후 새로운 의욕을 가졌던 것이 분명하다. 가족과의 재회는 경제적인 문제와 관련이 크다. 즉 마영일 사기 사건으로 진 빚을 해결하고 생활비를 마련해야 한다는 문제에 부딪혔다. 이 문제를 해결하기 위해 이중섭은 창작에 몰두했던 것 같다. 또 제주도-부산-가족과의 이별-재회 등 피난 생활이 장기화되면서, 이 시기에는 피난 생활이지만 상대적 안정기에 들어간 것으로 보인다. 비록 일주일이지만 아내를 만난 것도 새로운 힘을 주었을 것이다. 그런 의미에서 통영 시대는 피난 생활 전기간의 중간에 위치하면서, 새로운 희망을 내다보며 제작에 몰두했던 이중섭 예술의 전성기였다.

시 만나면 이번에는 절대로 헤어지지 않겠다"고 말하면서 다시 일본에 건너갈 계획을 세우고 있다. 어떤 문헌에서는 갑작스러운 귀국이 이중섭을 실의에 빠뜨린 것처럼 기록하고 있지만, 귀국 자체는 큰 충격이 아니었다. 그것은 다시 만나면 해결될 일이기 때문이다.

보다 큰 문제는 마사코 어머니가 제기한 돈 문제였다. 아내와 다시 만나는 문제도 돈과 연결되어 있었다. 1953년 8월 일본에서 돌아온 후부터 미도파 전시회가 있기까지 약 일 년 반 동안의 편지를 검토해보면, 이 점은 분명히 드러난다. 이중섭은 시간이 갈수록 아내와의 재회 또는 자신의 재출국 문제가 돈 문제로 귀결된다는 것을 절감해야 했다.

예를 들어, 이중섭은 일본에 다녀온 직후에 쓴 편지(1953년 9월로 추정됨)에서 "갑작스런 걸음걸이여서 한 푼도 못 가지고 갔기에 〔······〕 송구했을 뿐"이라고 하면서, "지금 우리 네 가족의 장래를 위해서 목돈을 마련키 위한 제작에 여념이 없소"라고 말하고 있다. 또 이중섭은 "대향이 얼마간의 생활비를 버는 데도 무능하다는 그런 생각으로 조금도 꿈에도 실망하지 말고 용기백배해서 기다리고 있어주기 바라오. 기다려주시겠지요?"라며 아내의 동의를 구한다.

이중섭은 분명 장모와 아내의 요구대로 '정상적인 가정'을 위해 열심히 돈을 모으려고 했다. 1955년 1월 이중섭 예술의 최대 기적인 '미도파 전시회'도 알고 보면 돈 문제와 관련이 있었다. 이중섭은 전시회 동안 쓴 것으로 보이는 편지에서 이

렇게 말하고 있다.

만사는 잘 되어가고 있소. 그저 기쁜 마음으로 기다려주시기 바라오. 〔……〕 이번 소품전이 끝나면 충분히 태현 태성이에게도 자전거를 사줄 수 있을 테니까 착하게 기다려달라고 전해주시오. 어머님과 당신 언니에게도 안부 전해주고 책방의 돈도 충분히 갚을 수 있게 될 테니 마음 놓고 기다려주시오. 작품전이 끝나면 곧 수금을 마치고 대구로 갈 작정이오. 그럼 바빠서 이쯤에서 나가봐야겠소. 만사가 이렇게 잘 되어가는 것은 다만 나의 남덕군 진심의 덕분이라고 믿고 힘껏 뛰겠소.

이 시기 동안 편지에서 이중섭은 "가족을 다시 만나면, 아이들의 자전거를 사주겠다"는 표현을 자주 했다. 아마도 아이들이 커가면서 자전거를 갖고 싶어했던 모양이다. 아이들의 자전거, 그것은 값비싼 물건은 아니지만 단란하고 행복한 가정의 상징이 아닌가. 그러나 이중섭은 결국 이 자전거를 사주지 못한 채 요절하고 만다.

기존의 평론가들은 천재 예술가를 돈 문제로 오염시키고 싶지 않았기 때문인지 미도파 전시회를 순수한 예술적 이벤트로 묘사하려고 했다. 그러나 그 행사를 치르는 이중섭의 최대 관심 사항은 돈이었다. 또 그는 이 전시회에 걸린 작품들이 속성으로 제작된 것이란 생각을 갖고 있었는데, 그렇게 작업을 서두른 것도 돈 때문이었다. 조카 이영진씨에게는 "네 작은

엄마 빚을 갚아야 한다"는 말을 자주 하기도 했다.

위의 편지에도 나타나고 있지만 미도파 전시회 기간중, 이중섭은 돈을 벌 수 있다는 희망에 들떠 있기도 했다. 전시회 직전에 쓴 또 다른 편지를 보면, "지금 기운이 넘쳐 자신만만이오. 친구들도 요즘 내 제작에는 놀라 눈을 동그랗게 뜨고 있소. 술도 안 마신다오"라는 표현들이 자주 등장하고, 아예 '자신만만(自信滿滿)'이란 한문 네 글자만을 여러 번 강조해서 쓴 편지도 있다. 또는 "팬티까지 벗어 던지고 일에 열중하고 있다"(이중섭은 완전 나체로 그림을 그리기도 했던 모양이다)거나, "나의 오직 하나의 소중한 당신만은 내 자신의 강력한 제작 의욕을 진심으로 확신하고 있겠지요?"라고 반문하기도 했다.

이렇게 보면, 미도파 전시회 직전의 누상동 시절은 그가 마지막 예술혼을 불태운 기간이다. 그는 이 시기에 자신이 "신세계의 신표현의 제일인자라는 것, 정직한 화공인 것"을 굳게 믿고 있었다. 또한 자신은 "세계의 사람들은 한국 사람들이 최악의 조건하에서 생활해온 표현, 올바른 방향의 외침을 보고 싶어하고, 듣고 싶어한다는 것을 알고 있다"고 하면서 자신의 예술이 한국 사람들에 대한 증언임을 분명히하였다. 그는 분명 이 시기까지 나름대로 힘에 넘쳐 있었다.

미도파 전시회

이 무렵에는 그의 자신감을 북돋워줄 일도 많이 생겼다. 이

중섭은 1954년 6월 25일부터 열린 국방부 주최 미전에 3점의 작품을 출품했는데 이 작품들은 하나같이 호평을 받았다. 한국·동아·조선 등 일간 신문에서 그의 작품이 최고라는 평가를 내렸고 그림들도 쉽게 팔렸다. 이때 예일 대학의 교수라는 사람이 뉴욕에서 작품전을 하자는 제안을 해오기도 했다. 그 제안이 무산되기는 했지만 그 당시 이중섭은 분명 한국 최고의 화가로 군림하고 있었다.

드디어 1955년 1월 18일부터 27일까지 10일 간의 '미도파 전시회'가 열렸다. 이 전시회에는 팸플릿에 제목이 실린 45점과 50여 점의 은지화가 따로 전시되었다.[27] 유강렬이 선전 포스터를 맡았고, 김환기가 안내장을 비롯하여 총괄 진행을 맡아주었다. 안내 목록 뒤표지에서 김환기는 이렇게 말하고 있다.

중섭형의 그림을 보면 예술이라는 것은 타고난 것이 없이 하기 힘들다는 것이 절실히 느껴진다. 중섭형은 참 용한 것을 가지고 있다. 어떻게 그러한 것을 생각해내고 또 그렇게 용한 표현을 하는지 그런 것이 정말 개성이요, 민족 예술인 것 같다. 중섭형은 내가 가장 존경하는 미술가의 한 사람이다.

또 김광균은 이렇게 말하고 있다.

이중섭의 예술이 어디다 뿌리를 박고 있는지는 아무도 모른

미도파 전시회 팸플릿 사진

27 이때 전시된 작품들은 다음과 같다. 1)「소묘 A」, 2)「소묘 B」, 3)「소묘 C」, 4)「무제 A」, 5)「닭 A」, 6)「가족과 호박」, 7)「고기잡이」, 8)「바닷가 A」, 9)「소 A」, 10)「가족과 비둘기」, 11)「달」, 12)「도화」, 13「새들」, 14)「우울」, 15)「해향」, 16)「바닷가 B」, 17)「달밤의 어린이」, 18)「욕지도 풍경」, 19)「봄의 어린이」, 20)「피난민과 첫눈」, 21)「무제 B」, 22)「새벽」, 23)「반달 이야기」, 24)「도화」, 25)「닭과 어린이」, 26)「애정」, 27)「황소」, 28)「그림조각」, 29)「실제 A」, 30)「가족」, 31)「무제 C」, 32)「흰 소」, 33)「옛이야기 A」, 34)「동심」, 35)「옛이야기 B」, 36)「두 마리 소」, 37)「실제 B」, 38)「아이들과 끈」, 39)「고기(古器)」, 40)「봄 A」, 41)「씨름하는 소」, 42)「소 B」, 43)「제주도에서」, 44)「길떠나는 가족」, 45)「봄 B」. 그런데 이 작품들 중에는 나중에 그 존재를 확인할 수 없는 작품도 있다. 멸실되었거나 소장자들이 공개하지 않은 탓으로 여겨진다.

다. 우리 눈을 가로막고 있는 것은 헐벗고 굶주린 한 그루 나무가지에 서린 그의 슬픔과 생장하는 자태뿐인데, 이 메마른 나무를 중심으로 그가 타고난 것을 잃지 않고 소중히 길러온 40년을 모두어 개인전을 가지는 것은 그로 보나 우리로 보나 뜻깊은 일이다. 앞으로 그의 예술의 생장과 방향은 그 자신의 일이나 모진 전란 속에서 어떻게 용히 죽지 않고 살아 이런 일을 했나 하고 등이라도 한번 두드려주고 싶다.

전시회 초반 은지화 50여 점이 철거되는 사건이 벌어졌다. 문제의 가족도가 춘화로 오해를 받은 것이다. 한묵은 이 사건으로 "이중섭이 제정신을 가누지 못하고 완전히 케이오가 돼버렸다"고 증언하고 있지만, 전시회는 대성공이었다. 당시의 신문은 이 전시회를 보려는 사람들로 명동이 인산인해(人山人海)를 이루었다고 전하고 있으며, 이 전시회는 우리나라 예술사에서 그 유례를 찾기 어려운 일대 사건이 되었다.

1955년 1월, 그림에 대한 이해가 지금보다 훨씬 낮던 시절, 그토록 많은 사람이 이중섭의 전시회를 찾았다는 것은 무엇을 의미할까? 도대체 그런 일이 어떻게 가능한 것인가? 그만큼 이중섭의 소그림은 일제 식민지와 전쟁으로 상처를 입은 한국인의 마음에 강렬한 메시지를 전달한 것으로 풀이된다. 아무튼 '미도파 전시회'는 폐허로 변해버린 전후의 서울에서 있을 수 없는 기적을 탄생시키고 있었다.

잘했어, 잘했어, 또 한 사람을 업어넘겼어!

이것은 그림이 한 장씩 팔릴 때마다 이중섭이 옆에 있던 구상에게 귓속말로 속삭이던 말이었다. '업어넘겼다'는 말은 '사람을 속였다'는 평안도식 사투리였다. 이 말에는 두 가지 의미가 함축적으로 표현되어 있었다. 첫째는 이중섭답지 않게 너무 속성으로 그린 것에 대한 자책감이요, 둘째는 그림 판매에 대한 관심이었다.

그리하여 이중섭은 그림을 사는 사람에게 다가가 "이거 아직 공부가 덜 된 것입니다. 앞으로 진짜 좋은 작품을 만들어 선생님이 지금 가지신 것과 바꾸어드리겠습니다"라고 약속을 하기도 했다. 물론 그런 약속은 지켜지지 못했다. 그리고 얼마간의 돈을 마련해보겠다는 소망도 이루어지지 않았다.

그림이 팔리지 않았던 것은 아니다. 상당히 많은 그림이 당시의 가격으로는 고가에 팔렸다. 사실 이중섭의 그림은 누구에게나 인기가 있었다. 그래서 그의 그림은 좋아하는 사람이 늘 있었고 그의 그림을 사려는 사람도 늘 많았다. 심지어 통영 시대에는 "내가 집도 사주고 먹을 것도 대줄 테니 그림만 그려달라"고 제안했던 갑부도 있었다. 그러나 이중섭은 오직 판매의 방식으로만 돈을 마련하려고 했고 많은 그림이 팔렸다. 그러나 문제는 수금이었다. 전시회에 와서 그림을 예약하고 그림을 가져간 사람들이 제때 돈을 주지 않았다. 이중섭에게는 그런 돈을 받아내는 기술도 없었다. 또 얼마간 받은 돈은

동료 예술가들을 위한 술값으로 탕진되어버리고 말았다.

'미도파 전시회'는 이중섭에게 상당한 실망을 안겨주었다. 그리고 이 전시회 이후 서서히 멸망의 길에 들어서게 된다. 이중섭이 관객을 업어넘긴 것이 아니라, '미도파 전시회'가 이중섭을 업어넘겼던 것인지도 모른다. 그의 멸망 과정을 이해하는 것은 그의 예술을 이해하는 데 있어 매우 중요한 문제다. 그 과정은 그가 안고 있던 여러 가지 정신적 모순을 남김없이 보여주기 때문이다. 이에 대해서는 다음 장에서 살펴보겠다.

제10장 비극적 종말과 폐쇄적 미의식

비극의 원인들

이중섭이 비극적으로 요절한 것에 대해서는 많은 이야기가 있다. 특히 마영일이 돈을 떼어먹은 것이 이중섭 부부를 파멸로 몰고 갔다는 주장이 가장 많다. 말년에 술을 많이 마셔서 간이 상했다는 이야기도 있다. 또한 많은 사람들은 그 비극을 천재성과 관련시키고 싶어했다. 고은은 『이중섭 평전』의 서문에서 이렇게 말했다.

> 예술가는 자신이 감당해야 할 비극을 어느 만큼 예술에 관련시키느냐에 의해서 그 진면목이 드러난다. 예술가가 비극의 용도를 모르는 경우만큼 비참한 일은 없다. 나는 〔……〕 행복의 개념을 거의 생득적으로 버린 예술가 이중섭의 작품이 남겨져 있다는 사실을 오래 전부터 감탄해왔다.

이것도 틀린 진단은 아니다. 그의 비극은 상당 부분 천재성

에 기인한다. 특히 이중섭에게는 치열한 예술적 비타협성이 있었다. 그러나 내가 보기에 그의 최대 비극은 아내를 만나지 못한 것이었다. 더 정확히 말하면, 혼자서는 존재할 수 없는 정신 구조를 가진 사람이었는데, 혼자 살아야 했던 것이 비극의 원인이었다.

그런 면에서 보면 비극의 보다 본질적인 원인은 아내와 잠시 떨어져 있는 것을 견딜 수 없어했던 이중섭 자신에게 있었다. 이 장에서는 비극적 종말을 초래한 그의 정신 구조와 폐쇄성에 초점을 맞추어보려고 한다. 아무튼 그는 계속해서 가족과의 재회를 열망했다. 그 열망이 얼마나 강렬한 것인지는 아래에 인용한 편지에 잘 나타나 있다. 본래 이 편지는 매우 길지만, 여기서는 지면 관계상 반 이상을 생략했다.

만남에 대한 애원의 편지

나의 귀엽고 소중한 남덕군! 새해 복 많이 받았소. 〔……〕 날마다 마음이 무거워서 오늘까지 답장을 쓰지 못했소. 올해도 또 쓸쓸하게 새해를 맞아 매일같이 어둡고 공허한 기분이오. 〔……〕

나에게 중요한 것은 당신들 곁에서 일사불란하게 제작하는 그 일뿐이오. 내가 가는 일에 대해서 너무 어렵게 여러 가지 일과 결부시켜 마음 약하게 생각하지 말아주오. 아고리도 사나이요. 일할 때에는 노동이라도 사양하지 않고 열심히 일할

거요. 처음은 페인트집의 심부름꾼이라도 괜찮소. 예술과 우리의 아름다운 생활 때문이라면 무엇이든지 할 작정이오. 처음 반년쯤은 하루 한 끼를 먹어도 좋으니, 나 혼자 어디다 방한 칸 빌려, 일하고, 먹고, 제작할 생각이오.

일주일에 한 번쯤 당신들 곁에 가서 만나고 돌아오면 그것으로 흡족하오. 이번에 가더라도 당신들과 같이 있을 생각은 없소. 아무래도 반년이나 일 년쯤은 혼자 있으면서 거칠어진 기분을 조용히 정리해야겠소. 〔……〕 어머님께도 모든 것을 통사정하고 이번에도 안 된다면 두번 다시 안 간다고 말씀해주시오.

당신들이 수속을 해서 이쪽으로 오든지, 〔……〕 그것도 안 되거나 그러기 싫다면 〔……〕 불가불 피차에 헤어질 수밖에 없다고 각오하시오. 이런 사정쯤으로 2년 가까이나 연기에 연기를 거듭해서 결국 이겨내지 못한다면 우리 서로가 어떻게 행복해질 수 있겠소. 〔……〕 어째서 그쪽 가족들의 눈치만 살피면서 미안하다는 쩨쩨한 생각으로, 소중한 남덕과 대향, 태현, 태성과 아름다운 생활을 뒤로 미루면서 망치려고 듭니까? 그렇게 마음을 약하게 가지면 남덕의 병도 낫지 않을 뿐더러 서로가 불행해질 뿐이오. 죽음이 있을 뿐이라오. 〔……〕 선량한 우리들 네 가족이 살아가기 위해서 필요하다면 남 한둘쯤 죽여서라도 살아가야 하지 않겠소. 〔……〕 당신들과 함께 살아가기 위해서라면 제주도의 돼지 이상으로 무엇이건 먹고 버틸 각오가 되어 있소. 〔……〕 배짱을 제주도 돼지 이상으로 두둑하게 가지고 하루빨리 기운을 차리지 않으면 태현이 태성이

대향이가 가엾지 않소?

아고리의 생명이요, 오직 하나의 기쁨인 남덕군! 어서어서
건강을 되찾아서 우리들 네 가족의 아름다운 생활을 시작하기
위해 〔……〕 들소처럼 억세게 전진 또 전진합시다. 〔……〕 발
레리 시의 한 구절처럼 "지금이야말로 굳세게 강하게 살아가
지 않으면 안 될 때요." 나의 남덕군만은 아고리가 피투성이가
되어 부르짖는 이 마음의 소리를 진심으로 들어주겠지요.

1954년 1월 7일

재회에 대한 열망

이 편지는 1954년초에 씌어졌는데 새해를 맞이하는 인사로
시작된다. 그러나 결국 편지 전체가 아내와의 재회 문제로 채
워진다. 그만큼 아내를 만나는 것은 그에게 중요한 일이었다.
어느 정도였냐 하면, "피투성이가 되어 부르짖는 이 마음의
소리"였다. 그의 유일한 목적은 "당신들 곁에서 일사불란하
게 제작하는 그 일"뿐이었다. 아니, "일주일에 한 번쯤 당신
들 곁에 가서 만나고 돌아오면" 흡족할 수 있다고 한다.

이중섭의 애원은 너무나 처절하다. 아내 쪽의 사정을 고려
하여 "가더라도 당신들과 같이 있을 생각은 없고, 조금치도
방해하지 않을 것"이며, "처음은 페인트집의 심부름꾼—용하
게도 화가에게 어울리는 직업을 선택했다!——이라도 괜찮소"
라고 말했다. "어머님께도 모든 것을 통사정하고 이번에도 안

된다면 두번 다시 안 간다고 말씀해"달라고 애원 또는 협박에
덧붙여 최후의 통첩을 한다. 아마도 마사코의 어머니가 딸을
고생시킨다고 무언가 반대를 했던 모양이다.

이중섭은 다시 애원하고 설득한다. "선량한 우리들 네 가족
이 살아가기 위해서 필요하다면 남 한둘쯤 죽여서라도 살아가
야 하지 않겠소"라며 아내의 의지를 북돋우려 한다. 뿐만 아
니라, 제주도에서 함께 고생하며 행복했던 기억을 되살리려고
사람의 똥을 먹으면서도 씩씩하게 산다는 제주도 돼지 이야기
도 꺼낸다.

그러다가 이중섭은 죽음에 대해 말한다. 처음에는 "그렇게
마음을 약하게 가지면 남덕의 병도 낫지 않고 서로가 불행해
질 뿐"이라고 말하다가, 급기야는 "죽음이 있을 뿐이라오"라
고 스쳐 지나가듯 말한다. 이중섭은 분명 아내와의 만남이 없
는 생활은 죽음뿐이란 것을 느꼈던 것 같다. 이 같은 진술을
죽음에 대한 예언이라고 할 수는 없겠지만, 이중섭은 분명 자
신의 비극이 어디서 생겨날 것인지를 알고 있었다.

대구 전시회와 거식증

서간집에서 위의 편지 이후의 진행 과정을 자세하게 검토
해 보면, 이중섭의 최후 통첩은 별로 효과를 보지 못했다. 대
신 마사코의 어머니가 제기했던 '제대로 된 여권과 정상적인
가정' 문제가 이중섭이 풀어야 할 문제로 대두되었다. 그에
따라 이중섭은 돈을 모으고 가족을 만나기 위해 무척이나 애

대구 시절의 이중섭 모습

를 썼다. 미도파 전시회도 그 같은 노력의 결과였다.

그러나 미도파 전시회가 경제적 혜택을 가져다주지 못하자 이중섭은 크게 실의에 빠졌다. 침통해 있는 친구를 보다 못해 구상은 '대구 전시회'를 제안했다. 여기저기 발이 넓은 구상의 주선으로 '대구 전시회'는 1955년 5월 미국 문화원 강당에서 개최되었다. 모두 32점의 소품이 걸렸다. 이 전시회에서도 얼마간의 작품이 팔리고 약간의 돈이 생겼지만 그 돈도 흐지부지되고 말았다.

또한 전시회 직전 맥타카트가 "당신의 소그림은 스페인의 투우 같다"는 촌평을 해서 그를 섭섭하게 만들었다. 그날 밤 이중섭은 "내 그림이 그렇게 보인다면, 나는 실패한 것"이라며 울부짖으며 괴로워했다. 그는 이 시기에 생면부지의 한 외국인이 내린 촌평에도 눈물을 흘릴 정도로 모든 것에 자신감을 잃고 있었다.

1955년 초여름, 이중섭은 마지막 일본행을 시도했던 것이 분명하다. 구상에 따르면, 이중섭은 얼마간의 돈을 마련하여 "유강렬의 도움을 받아 선원으로 가장하고 일본행을 할 것"이란 말을 남기고 통영으로 내려갔다고 한다. 그 당시의 이중섭은 "남덕이가 나를 위해 방 한 칸을 준비해두었다"는 말도 했다고 한다. 따라서 이 시도는 성공의 가능성이 매우 높았다. 그런데 무슨 일 때문이었는지 이중섭은 약 2주 후에 다시 대구에 나타났고, 그때부터 완전히 딴사람이 되었다고 한다.

나는 쓰레기우다

나는 밥 먹을 자격이 없다

나는 화가라고 하면서 세상을 속였어

둘째 단추가 보이면 밥을 먹지 말라는 신호야

위의 마지막 시도 직후라고 여겨지는데, 이중섭은 이런 말을 지껄이며 밥 먹기를 거부하기 시작했다. 방에 있다가도 자동차 소리가 들리면 "사람들은 모두 저렇게 열심히 살고 있는데, 나는 혼자 그림을 신주단지 모시듯 했어. 놀면서 공밥만 얻어먹은 거야"라고 자책했다. 그래서 자신이 묵고 있는 경복여관의 복도를 청소했다. 그것도 초등학생처럼 반드시 무릎을 꿇고 정성스럽게 걸레질을 했다.

그런가 하면 동네 아이들을 데려다 벗겨서 목욕을 시켜주거나, 남의 집에 들어가 여자 고무신을 가져다가 깨끗이 빨아 햇빛에 널기도 했다. 얼마 후면 신발을 제자리에 갖다 놓을 것이었지만, 그 사이에 신발 주인에게 들켜 이상한 사람 취급을 받기도 했다.

이중섭은 '대구 전시회' 기간중에도 이상한 행동을 했다. 그림을 보러 온 관객에게 다가가 "내 그림은 가짜입니다"라고 말하곤 했다. '미도파 전시회' 때 "이거 아직 공부가 덜 된 것입니다. 나중에 좋은 작품으로 바꾸어드리겠습니다"라고 했던 여유와 겸손에서 자기 부정적 어법으로 돌아서버린 것이다. 그래서 최태응은 그를 가능한 한 전시회장에서 멀리 떨어

져 있게 하였다.

이중섭은 점점 더 깊은 회의에 빠져들고 있었다. 어느 날 밤 그는 "잘 타라, 잘 타라, 가짜 그림아!"라며 자신의 그림을 여관 아궁이에서 태우기도 했다. 또 어느 땐 그림을 우물에 처넣기도 했다. 최태응은 두레박에 소쿠리를 달아 그림을 건져야 했다.

좀더 시간이 지나자 이중섭은 "남덕이가 미워, 남덕이가 미워"라고 아내를 원망하거나 아내에게서 오는 편지조차 뜯어 보지 않게 되었다. 그러나 한동안 친하게 지낸 경복여관의 순자씨가 나타나 밥을 먹여주면 아이처럼 받아 먹기도 했다.

거식증의 커뮤니케이션

여기서 이중섭의 커뮤니케이션 방식을 살펴볼 필요가 있다. 원래 이중섭은 말이 없었다. 친구들이 작품에 대해 고민을 하고 있으면, "내가 대(=가르쳐)줄게" 해놓고는 말을 하는 게 아니라, 그냥 웃었다. 확실히 그는 자신의 의사를 명확히 전달하지 않는 습관이 있었다. 반대로 말하면 그에게는 모든 것이 확실해서 말할 필요가 없었는지도 모른다.

거식증도 마찬가지였다. 거식증을 하나의 의사 표현 방식으로 이해한다면 그것은 지극히 비효율적인 의사 표현 방식이었다. 거식은 단식의 또 다른 표현이다. 그런데 그의 거식증은 원망의 대상을 돈을 떼먹은 놈이면 돈을 떼먹은 놈, 아내면 아내를 지정해서 단식 투쟁을 하는 것이 아니라, 그냥 거식의 상태에 빠져드는 것이다.

그것은 참으로 이중섭적인 행동이었다. 그것은 타인을 자기처럼 생각하는 공동체적 자아 또는 종족적 미의식과 관련이 있다. 이중섭은 웃으면 그걸로 의사 표시를 했다고 생각했을 것이다. 그 자신이 그런 방식으로 사물을 파악했기 때문이다. 그로 인해 다른 사람들이 보기에는 불명확한 커뮤니케이션으로 일관했다. 아마도 '이 정도 했으면 너희들이 알아봐야지, 내가 그것을 어떻게 다 말로 할 수 있느냐?'는 것이었으리라.

사실, 이중섭에게 아내를 만나는 모든 통로가 차단된 것은 아니었다. 아내가 반대를 해도 일본으로 밀항을 하면 만남의 문제는 해결될 수 있었다. 또한 그는 이미 그와 같은 방법으로 일본에 다녀오기도 했었다. 그의 표현대로 일본에 가서 페인트공이 되거나, 제주도 돼지가 되어 하급 생활을 하면서 생활을 복구해볼 수도 있었다. 그러나 이중섭은 오직 아내의 환영 속에서 아내를 만나려고만 했다.

사랑이 필요했다면 주변의 권유처럼 애인을 구해볼 수도 있었을 것이다. 실제로 몇몇 여자와 어울린 흔적이 있다. 그러나 그런 것은 아무 도움이 되지 못했다. 그의 자아는 너무도 확고하게 아내와 가족에게로만 확대되어 있었다. 아마도 이중섭은 타인(아내)이 꼭 자기 생각처럼 움직여주기를 바랐던 것 같다. 그런 의미에서 그는 자기 중심적이었다.

그러나 아내는 이중섭의 의도와 다른 방향으로 나갔다. 이중섭은 이틀이나 사흘에 한 번씩 편지를 보내달라고 했는데, 우표 값이 없어서 편지를 보내지 않았다고 변명한 아내에게

"그 소원하는 바를 이행하지 못하는 여자를 [……] 어떻게 믿으라는 건가요?"라고 말한 적이 있다. 이 정도 일에 대해 이렇게 말한다면, 아내가 만남의 요구를 거절한 것에 대해서는 엄청난 타격을 입었을 것이다.

이중섭은 거듭되는 요구가 번번이 좌절되자 거식증과 같은 증상을 앓으며 돌아누워버렸던 것이다. 사랑에 극단적으로 능동적이었던 그는, 사랑이 장애에 부딪히자 극단적으로 수동적 자세를 취했다. 아내로부터 오는 편지조차 뜯어보지 않았다. 이것이 이중섭의 커뮤니케이션 방식이었다.

적색 공포와 스탈린 초상화

이중섭의 상태를 악화시킨 데에는 적색 공포도 큰 역할을 했다. 그는 1945~1950년 동안 북한의 공산주의 체제에서 살 때 '원산미술가동맹'에 가입했으며 부민관에서 개최된 동맹전에도 참여했다. 그런데 전쟁중의 부산에서는 북쪽에서 내려온 사람들에 대해 엄격한 검열이 실시되었다. 이 과정에서 '원산미술가동맹'에 가입했다는 것이 문제가 되어 피난선에서 가장 늦게 하선해야 했으며, 하선한 후에도 신분증 발급 과정에서 얼마간 마음의 고통을 겪어야 했다.

사실, 그것은 아이러니컬하다. 이중섭은 어느 모로 보나 북한보다는 대한민국에 가까운 사람이었다. 그는 부유한 지주 집안의 아들로 태어나 어렵지 않게 일본 유학을 다녀왔다. 그의 형은 평양고보과 일본척식대학을 졸업하고 원산에서 '백

두백화점'을 경영하는 등 승승장구하는 청년 실업가였다. 그러나 어느 날 저녁, 형은 '일단의 사람들에게 끌려간 후' 집에 돌아오지 않았다. 아마도 처형당한 것으로 보여진다. 당시 북한에서는 그런 일이 비일비재했다. 그러나 이중섭은 피난 생활 초기 동안 얼마간 의심의 대상이었으며, 나중에는 상당히 심한 공포에 시달려야 했다.

아마도 그것은 '스탈린 초상화' 때문이었을 것으로 추측된다. 1945~1950년 당시 북한 당국에서는 이중섭에게 스탈린 초상화를 그려달라고 했던 모양이다. 자신들이 숭배하는 지도자의 초상화를 최고의 화가에게 부탁한다는 것은 있을 수 있는 일이다. 그러나 만약 이것이 사실이었다면, 그에게는 너무도 가혹한 요구였을 것이다. 그의 예술 체계 안에 초상화는 처음부터 존재하지 않는 것이기 때문이다.

그러나 이중섭 관련 문헌에는 "구렛나루가 없는 스탈린의 초상화를 그렸다"는 얘기가 전후 맥락 없이 전해져온다. 그리고 "김일성 초상화를 그리라는 얘기가 있었지만 그것만은 그리지 않았다"는 이야기도 있다. 사정이 이렇다면, 그것은 이중섭에게 말못할 고민거리였을 것이다. 만약 '스탈린의 초상화'를 그려야 했다면, 김일성 초상화를 그렸을 가능성도 높다. 그 당시 공산화된 국가의 정치 행사에는 한쪽에 스탈린 초상화, 다른 한쪽에 그 나라의 공산 지도자의 사진이 나란히 걸리는 것이 보통이었기 때문이다.

그런데 정작 문제는 초상화를 그렸느냐 그리지 않았느냐는

것이 아니었을 것이다. 당시의 남북 전쟁 상황에서는 그 누구든 '스탈린 초상화를 그렸다'는 소문만으로도 적을 이롭게 한 부역자(附逆者)로 낙인이 찍힐 수 있었다. 그는 이미 혼란스러운 정치 상황으로 인해 북한에서 아버지와 같았던 형을 잃은 바 있다. 이처럼 험악한 분위기는 이중섭의 피난 생활에 어두운 그림자를 드리웠다.

이중섭의 적색 공포를 악화시키는 데에는 이기련 대령이 결정적 역할을 했다. 그는 이중섭을 좋아했고, 후원자 역할을 자처하기도 했다. 그러나 술만 마시면, "너의 사상은 의심스러워. 네 그림에는 유난히 붉은색이 많아, 쇠불알도 빨갛잖아?"라며 놀리곤 했다. 그런 일이 있었던 어느 날, 이중섭은 경찰에 출두하여 "나는 빨갱이가 아니다"고 자수를 하기도 했다. 아무래도 이중섭은 너무 피해 의식에 사로잡혀 있었다. 또 이중섭은 1955년 대구 시절 이후 '누군가 나를 미행하고 있다'는 환상에 시달리며, 사람들을 기피하고, 심지어 현직 판사로 있던 이종사촌까지 자기를 체포하러 온 악당으로 여기기까지 했다.

종족미의 종말

이중섭 예술, 특히 그의 종족적 미의식은 그 안에 죽음의 논리, 멸망의 논리를 내장했던 것으로 보인다. 이중섭 자신이 의식하였든 의식하지 못했든 너무도 깊은 폐쇄성에 사로잡혀 있었다. 이 같은 사정은 그 자신의 진술이나 그 당시 그린 작

품들을 보면 어느 정도 짐작할 수 있다. 이중섭은 이렇게 말한 적이 있다.

> 새롭다는 그림이나 신기하다는 그림을 보아도 나는 그것이 왜 그런 형태나 색채로 나타나 있어야 하는지 그 이유나 원인을 모릅니다. 그림이 내게 있어서는 나를 말하는 수단밖에 다른 것이 못 되는 것입니다.

이중섭의 예술 논리는 매우 간명하다. "그림이 내게 있어서는 나를 말하는 수단"이다. 그런데 그처럼 간명하고 단호한 논리는 새로운 것에 대한 부정과 연결되어 있다. 아니, '예술=자기 표현'이란 간명하고도 확신에 찬 태도는 역으로 새로운 것에 대한 거부로 나타나고 있다.

이중섭은 극단적으로 자기 중심적이었다. 그리하여 그의 생애에 위기가 다가오는데도 폐쇄적인 사고에 묻혀 새로운 세계로 진입할 수는 없었다. 그는 정신이 취약해진 마지막 순간 '결

238

왼쪽: (그림-101) 은지화 「**손발이 묶인 사람들**」
오른쪽: (그림-102) 「**묶인 새**」

박된 자' 또는 '갇힌 자'를 표현하는 그런 그림을 많이 그렸다.

「새장 속에 갇힌 새」(그림-99), 「결박」(그림-100), 은지화 「손발이 묶인 사람들」(그림-101), 「묶인 새」(그림-102) 등이 그것이다. 이들 그림은 주로 마지막 기간의 병원 생활중에 그려진 것으로 사실상 이중섭의 그림 유서라고 볼 수 있는데, 자기 자신을 갇히거나 묶여 있는 존재로 파악했다는 점에서 공통점이 있다. 또 이들 그림은 밥 먹기를 거부하거나 아내의 편지를 뜯어보지 않았던 것과 같은 의사 소통 단절 등 그 당시 이중섭이 보인 심리적 태도와 고도의 일치성을 보인다.

이제 그의 정신은 극도로 이완되어 습관처럼 아내와 가까운 친지들을 주제로 한 에로티시즘과 가족도를 그렸다. 그는 앞으로 나가지 못하고 과거로 퇴행하고 있었다. 그의 예술 세계 역

시 자기 자신—아내—가족—민족—원형적 미의식과 같은 논리 체계를 맴돌았다. 그의 예술은 아내가 없는 상태에서 새로운 창조력과 통로를 잃고 반복되는 패러다임으로 고착되어가고 있었던 것이다. 다른 측면에서 보면, 아내와의 현실적 만남이 불가능한 데서 오는 절망의 마지막 몸부림이었다.

병원에서 병원으로

1955년 늦여름, 그의 증상이 심해지자 최태응은 구상과 의논하여 이중섭을 대구 성가병원에 입원시켰다. 이번에는 친구들이 문병을 한답시고 몰려와 술을 마시고 자고 갔다. 병원 뜰에 열린 포도도 따 먹었다. 보다 못해 병원측에선 친구들을 쫓았지만, 그들은 얼마 후 다시 모여들었다. 천재는 괴롭힘을 당했다. 사람들은 그를 이해하려고 했던 것이 아니라, 어떤 식으로든 그와 관계를 맺고 싶어했고 그를 경험해보려고 했다.

"중섭은 천재야! 중섭은 천재야!"라는 찬양은 얼마나 공허한 것이었던가! 이중섭은 노골적으로 음식을 거절했다. 그는 날로 쇠약해져갔다. 침대에 누워 있다가 발소리나 자동차 소리가 나면, 벌떡 일어나 비를 들고 이층부터 아래층 화장실까지 청소를 했다.

이중섭이 병원에 입원했다는 소식을 듣고 서울에서 이종사촌 이광석과 김이석이 내려왔다. 그는 이들에 대해서도 자기를 잡으러 온 악당쯤으로 생각했는지, 구상에게 "새끼들이 나를 잡으러 왔지만 나는 서울에 안 가. 왜관쯤에서 몰래 내려서

다시 돌아올 거야. 서울은 싫어. 왜관 길도 잘 아니까 문제가 없어"라는 말을 했다. 이기련 대령으로 한층 심해진 사람에 대한 공포는 이런 부작용을 낳고 있었다. 이중섭은 그들과 함께 8월 25일 서울로 떠났다.

이중섭은 서울에 돌아온 후 신촌에 있는 이광석의 집에 머물렀다. 그러나 그의 정신은 황폐할 대로 황폐해져 있었다. 그는 머리를 박박 깎고 제 손등을 바닥에 문질러 피를 내는 동작을 반복했다. 누군가 말렸지만 더 이상 말릴 수 없었다. 거식증도 한층 심해졌다. 담배마저 피우지 않고 머리와 수염이 온통 얼굴을 덮어 초췌해 보였다. 김인호가 찾아갔을 때, 두 사람은 이런 대화를 나누었다.

"자네, 손등을 비벼서 피를 내나?"
"남덕이가 미워서……"

그는 자신의 처지가 아내를 만나지 못해 그렇게 된 것이라고 생각하고 있었다. 그리곤 다시 소격동 수도육군병원에 입원했다. 구상이 "이중섭은 종군 화가단의 화가이므로 육군 병원을 이용할 자격이 있다"는 논리를 만들어, 평소 알고 지내던 수도육군병원 정신과 과장이던 유석진 소령에게 도움을 청했던 것이다. 당시의 사정을 청년 시절의 친구였던 한묵은 이렇게 증언한다.

김이석이 둥섭(한묵은 평안도 사투리로 중섭을 이렇게 부른

다)이를 대구에서 서울로 데려왔을 때 친구들은 놀랐다. 둥섭이가 어떻게 저렇게 변했을까? 첫째로 곤란한 것은 먹지 않는 점이다. 무엇이고 음식을 손에 대지 않는다. 먹지 않으니 영양실조로 얼굴이 형편없으며 팔다리가 뼈만 남았다. 그렇다고 괴로운 표정을 짓는 것도 아니고, 말없이 무슨 생각에 잠겨 있었다. 어떻게 보면 단식 자살을 기도하고 있는 성싶기도 했다. 모인 친구들이 의논한 결과 결국 의사에게 보이는 수밖에 없지 않느냐고 해서 수도육군병원 정신과에 데리고 갔다.

그리곤 다시 삼선교에 있는 베드로 정신신경과 병원으로 옮겼다. 유석진 소령의 개인 병원이었다. 유소령은 이중섭을 특별히 배려했던 것 같다. 가끔 이중섭과 함께 명동에 나가 술을 마시며 이야기를 나누었다. 그러나 어느 날 아침 한묵이 면회를 갔더니 치료실에서 방금 나온 이중섭이 "묵아, 너에게 그 맛을 한번 보여주고 싶은데……"라고 하더란다. "무슨 맛인데?" 하니까, "전기로 지지는 맛 말이야" 하면서 "왜 그 사형대 말이야"라고 했다고 한다. 그 병원에서는 구시대적 전기요법을 사용했던 모양이다.

「성당 부근」

이중섭의 미의식은 1955년 봄 이후, 이중섭 자신에 의해서도 심각한 반성의 대상이 되었다. 그 무렵 이중섭은 친구 구상에게 "현실 세계의 무능을 예술로써 위장하고, 그림에 있어서도 사실성의 미숙을 추상화로써 호도했다"고 마치 신부(神父)

에게 고해성사를 하듯이 말했다고 한다. 또 그는 구상의 영향 아래서 가톨릭으로 개종하는 심경 변화를 일으켰다. 때마침 마사코 집안은 일본에서 드문 가톨릭이었다.

어느 날 구상이 문병을 갔더니, "제(弟)는 형을 따라 하나님을 믿으려고 결심했습니다. 가톨릭 성당에 나가 모든 잘못을 씻고 예수 그리스도의 성경을 배워 정성껏 맑고 바른 참사람이 되겠습니다"라고 적힌 쪽지를 건네주며, "집에 가서 펴보라"고 말했다.

그러나 이중섭의 개종은 철저한 것이 아니었다. 개종 선언이 쑥스러웠던지 자기 뜻을 종이에다 적어 건네주었다. 또 천주교인이 되기 위한 신앙적 의식을 치르지 않았고 성당에 나가는 등 종교 생활도 하지 않았다. 그러나 그는 때때로 성경을 읽었으며 수녀들이 준 성패(메달)를 임종 때까지 간직하고 있었다고 한다.

1955년 봄부터, 그의 예술에도 변화가 시작되고 있었다. 이중섭은 정신병이 본격적으로 발병하기 직전, 경상북도 왜관 근처에서 시인 구상의 보호 아래 살던 시절, 「성당 부근」(그림-103)이란 작품을 그렸다. 아마도 그의 개종과 관계가 있었을 것이다. 그는 이 그림에 대해 "눈에 비치는 대로 그리려 했다"고 말했다. 그리고 구상에게는 "아무리 사진처럼 똑같이 그리려 해도 내 눈이 무뎌지고 손이 굳어져 안 돼!"라며 이 그림의 부족함에 대해 말했다.

그 해 여름에 그린 그의 유일한 「자화상」(그림-38)도 이런

(그림-103) 「성당 부근」

분위기 속에서 탄생하였다. 그런데 그 자화상을 그린 방법도 '사진처럼 그리는 것'이었다. 그 후 정신병원에 입원했을 때에도 다른 환자의 얼굴을 '사진처럼' 그린 적이 있다. 이 시절, 그 경위야 어찌 되었든 그는 분명 인물화에 대한 금기 의식을 깨고 사실성을 개선해보려고 노력했다.

그의 작품 세계가 자신과 가족으로부터 벗어나 외부 세계로 향하기 시작했던 것이다. 구상과 함께했던 왜관 시절 이중섭은 「성당 부근」 외에도 「낙동강 풍경」 「우리집(구상) 가족

풍경」2점,「우리집(이중섭) 가족 풍경」5점의 풍경화 연작을 그렸다고 알려져 있다(이들 작품은 소장처 또는 소장자가 잘 밝혀지지 않고 있다).

분명 자신의 예술에 대한 반성은 치열해지고 있었다. 이중섭은 이 마지막 단계에서 계속 '사진처럼' 그리려 했고, 그게 잘 안 된다는 것을 사실성의 미숙 때문이라고 진단하고 있다. 이것은 자신의 그림을 전면적으로 부정하는 통렬한 반성이 아닐 수 없다. 왜냐하면 그의 예술은 사실성에 기초하는 것이 아니라, 대상과의 동일시를 통한 친숙성에 기초한 예술이며, 그런 의미에서 일종의 심화(心畵)이기 때문이다.

그러나 이중섭은 그 같은 반성이 이루어지는 순간에도 종족적 경향을 놓지 않았으며, 그 안에 갇혀 있었다. 이 시절 풍경화를 5점이나 그렸지만, 그 중 3점이 「우리집 풍경」이었다는 것은 역설적으로 그가 얼마나 집과 같이 친숙한 세계만을 고집했는가를 보여준다. 그리하여 그는 얼마간의 반성을 시도했지만 곧 병원 신세를 지게 된다. 그 후 그가 그린 작품들은 병리적 그림들이었다.

그러나 이 같은 사실이 "이중섭 예술은 신변 잡기에 머물렀다거나 가족사의 반영일 뿐"이란 견해를 정당화하는 것은 아니다. 그의 예술은 적어도 그처럼 지극히 사적인 범위는 벗어나 있다. 아무리 양보를 한다 해도 그의 예술은 최소한 종족이란 공동체를 지향하고 있다. 그리고 식민지와 전쟁으로 파괴된 민족의 정체성을 복원하려 한다. 그런 의미에서 그는 너무

도 초개인적이었다.

마지막 편지

베드로 정신병원에서는 절망과 새로운 가능성이 교차했던 것 같다. 유석진의 배려 속에 그는 잠정적으로 안정되기도 했다. 다시 그림을 그렸고 알 듯 모를 듯한 낙서를 하기도 했다. 그러나 이 시절의 그림은 예술가의 작품이라기보다는 정신적으로 취약해진 환자의 그림 또는 '모색' '사색'과 같은 낙서였다. 어느 날 조카 이영진이 이중섭을 찾아갔더니 그가 동료 환자의 초상화를 내보이며 이렇게 말했다.

"나더러 정신병자라고 하길래 내가 정신병자가 아니라는 것을 보여주기 위해서 이렇게 사진처럼 그렸어. 영진아 너는 나를 미친 놈으로…… 정신병자로 믿지 않지? 그렇지? 안 그러냐?"
"그래요 삼촌, 삼촌은 정신병자가 아니어요."

그러나 이중섭은 이미 자신이 정신병자가 아니라는 사실을 증명해야만 하는 상황에 빠져 있었다. 그 동안 물심양면으로 이중섭을 도왔던 친구들도 하나둘 멀어지기 시작했다. 친구들도 지쳤던 것이다. 그 무렵 이중섭은 아내에게 이런 편지를 썼다.

대구, 서울의 여러 친구들의 정성 어린 보살핌으로 이젠 완전히 건강을 되찾아, 일주일 뒤에는 베드로 정신병원에서 퇴원을 하게 되오. 안심하기 바라오. 너무나 그대들을 보고 싶어 무리를 한 탓이라고 생각하오. 당신 혼자 태현, 태성이를 데리

고 고생하게 해서 면목이 없구려. 내 불민함을 접어 용서하시오. 요즘은 그림도 그리며 건강하게 지내고 있으니 걱정하지 마시오. 4, 5일 후엔 하숙을 정해서, 당신에게와 아이들에게 그림을 그려 보낼 생각이오. 기대하고 기다려주시오. 건강에 주의하고 조금만 참고 기다려주시오. 동경에 가는 것은 병 때문에 어려워졌소. 동경에서 당신과 아이들이 이리로 올 수 있는 방법과, 내가 갈 수 있는 방법을 피차에 서로 모색해서 빠르고 완전한 방법을 취하기로 합시다. 이리저리 알아보고 다시 연락하겠소.

이 편지가 실제로 아내에게 보낸 마지막 편지인지는 알 수 없지만, 서간집에서는 마지막 편지다. 그런데 이 편지에서는 이중섭 특유의 표현들을 찾아볼 수 없다. 예컨대, 그는 "대향은 게으른 사내 같지만 유유히 강해가고 있소" "대향은 반드시 남덕을 행복하게 해보이겠소" "3, 4일 전에 찍은 사진이오. 보고 있으면 조용하고 여유 있고 자신에 넘치는 모습이라고 생각하지 않소? 이 사진에 몇 번이고 입맞추어주오"라며 자신을 남성적인 사람으로 표현하기를 좋아했었다.

그 현란했던 사랑의 표현도 찾아볼 수 없다. 확실히 이중섭은 풀이 죽어 있었다. 이중섭 특유의 격렬함을 눈을 씻고 찾으려 해도 찾아볼 수가 없다. 다만 아내를 안심시키려는 듯 "이젠 완전히 건강을 되찾아, 일주일 뒤에는 베드로 정신병원에서 퇴원을 하게 되오. 안심하기 바라오"라고 말한다. 또 "너

무나 그대들을 보고 싶어 무리를 한 탓"이라고 자신의 병이 아내와 가족으로 인한 것이란 진단을 내리고 있다. 또 "동경에 가는 것은 어려워졌다"고 말하지만, 다시 만나는 방법을 모색해보자고 힘없이 말한다. 이 단계에서 재회의 문제는 마사코에게로 넘어갔다. 그러나 그녀는 그녀대로 사정이 있어 오지 못했다.

비극적 죽음

이중섭은 병원에서 퇴원한 후 약 3~4개월 동안 한묵과 함께 정릉에서 하숙 생활을 했다. 건강이 좋아져 산책도 하고 스케치도 했다(그림-104 참조). 그러나 그림이 잘 되지는 않았다. 이중섭은 한묵에게 "아무래도 나는 이제 그림을 못 그릴 것 같애"라고 말하고, 후배에게는 "고석아, 좋은 그림 많이 그려. 내가 어디서나 보아줄게"라고 했다. 명백하게 자신의 죽음을 예감하는 말이었다. 그리고 밤이 찾아오면 "남덕이 미워, 남덕이 미워"라는 단말마를 토해내곤 했다.

이중섭은 마지막 겨울과 마지막 봄을 정릉에서 지냈다. 그는 이 기간 동안 거식증을 보이지 않은 대신 술을 많이 마셨다. 간이 나빠져 얼굴에는 황달 증세가 나타났다. 그리고 「돌아오지 않는 강」(그림-69)을 연작으로 몇 장 그렸다.

여름이 시작될 무렵 이중섭은 청량리 뇌병원에 입원했다. 몇 번의 발작이 있었지만 그는 평범한 환자였다. 담당 의사 전동린은 "이 사람은 말짱합니다. 정신이상이 아니라 내과 대상

248

(그림-104) 「정릉 풍경」

입니다"라고 말했다. 그래서 유호영 소령이란 군의관의 도움
을 받아 이중섭은 서대문에 있는 적십자 병원으로 옮겨졌다.
그곳에서 두 달 정도 살았다. 이제는 찾아오는 사람도 별로 없
었다. 이중섭은 식사도 거부하고 링거도 거부했다.

그러다 몇 번 병원의 시멘트 바닥에 주먹을 비비며 "남덕이 미워, 남덕이 미워"라는 비명을 질렀는데, 바닥에는 시뻘건 피가 흘렀다. 조카 이영진이 찾아갔을 때는, "너 올 줄 알았지. 이제는 누가 오기 전에 몇 시에 오는 것을 알 수 있어. 죽으려나봐"라고 했다. 그리고 이중섭은 1956년 9월 6일 11시 40분 사망했다. 병원 기록에는 사망 원인이 간장염이라고 적혀 있었다.

그의 임종을 지켜본 사람은 없었다. 2~3일 동안 무연고자로 처리되어 영안실에 누워 있었다. 그것이 이중섭의 최후였다. 그의 사망 소식을 접한 친구와 예술가들이 힘을 합해 홍제동 화장터에서 장례를 치렀다. 이중섭의 뼈는 망우리 공동 묘지에 묻혔고, 그의 영혼은 신촌에 있는 봉원사(奉元寺)에 안장되었다. 이중섭이 마지막을 보낸 적십자 병원 병실에는 친구 구상의 「세월」이란 시가 적혀 있었다.

세월은 우리의 연륜을
묵혀가고
철 따라 잎새마다 꿈을 익혔다
뿌리건만
오직 너와 나와의
열매와 더불어
종신토록 이렇게
마주 서 있노라

글을 맺으며 아름다운 사람 이중섭

순수한 사람

책을 마치자니 여러 가지 생각이 떠오른다. 그래도 맨 마지막에 남는 것은 '사람 이중섭'이다. 그는 소처럼 우직했고 어린애처럼 순수했으며 그림밖에 몰랐다. 그는 그와 사귄 모든 사람들에게 티없이 따뜻한 인정을 베풀었다. 거기에 그치지 않고 소·물고기·게·나무·무생물에 이르기까지 맑고도 그윽한 애정을 나누어주었다. 그의 순수와 천진(天眞)에 대하여 구상은 이렇게 말했다.

이중섭의 인품을 말한다면 천진 바로 그것이었다. 그러나 이 낱말을 형용사로 받아들여 유치하고 바보스러운 것을 떠올려서는 그에게 합당치 않고 〔……〕 일반적 의미의 선량성을 떠올려서도 그의 사람됨과는 거리가 멀다. 〔……〕 구태여 비교한다면 우리가 성자(聖者)라 부르는 인물들에게서 그의 지혜가

후천적 수양에서 이루어졌다고 생각하지 않듯이, 또 그들의 선량을 성격적 온순으로 보지 않듯이 그의 인품도 그런 범주의 것이었다. 오직 저 성자들과 이중섭이 다른 것은 진선의 수행자들이 경건하고 스토이크stoic한 데 비해, 미의 수행자인 그는 유머러스하기까지 하였다.

구상은 이중섭을 두고 "일반적 의미의 선량성"을 떠올려서는 안 되고 성자들의 성품을 떠올려야 그의 사람됨이 올바로 이해된다고 말한다. 그렇다. 그는 달라면 군말없이 주면서도 남이 주겠다면 한사코 받지 못하는 사람이었다. 이중섭을 천재 예술가요 기인으로 보고자 했던 문헌에서는 그가 술이라도 마시고 예술적 상상력이 발동되면 무척 호방하게 굴었던 것으로 묘사하는 경향이 있다. 그러나 그는 언제나 점잖게 행동했으며 마음이 크고 넓었다. 1986년 그의 아내 마사코는 이중섭에 대해 이렇게 말했다.

글쎄요…… 인품이 좋았다고 할까요. 아주 품성이 높았다고 생각합니다. 어떻든 천한 느낌을 주는 데가 하나도 없었어요. 그것은 피난지에서도 그랬어요. 학교 시절에는 일본 친구들이 그의 하숙방을 찾아가 보면, 방이 재떨이 속처럼 어지럽혀져 있는데도 그 한가운데 난초가 자라나고 있었다고 하더군요. 방 주인은 외출중이었고…… 그래서 친구들이 돌아오면서 역시 아고리상은 아고리상다운 데가 있다고 애길 했대요.

마사코의 진술은 이중섭에 대한 나의 느낌과 완벽하게 일치한다. 그는 어떤 상황에서도 천하게 굴지 않았다. 특히 돈과 이익에 대해서는 더욱 그랬다. 오죽하면 박용숙은 그를 무소유의 철학자라고 했을까. 그는 돈을 필요로 했고 돈을 추구했다는 점에서 무소유의 철학자는 아니었다. 그러나 너무 고결해서 돈을 가질 수 없었다.

예수와 같았던 사람

정말 놀라운 사실은 이중섭을 좋아하는 남자들이 매우 많았다는 것이다. 남자가 여자의 사랑을 받기는 그렇게 어렵지 않다. 여자와 남자는 사랑을 하도록 되어 있기 때문이다. 물론 이중섭을 좋아하는 여자들도 많았다. 그녀들은 한결같이 그가 "여자를 아는 사람이었다"고 증언한다.

그러나 그를 좋아하는 남자가 그렇게 많았다는 것이야말로 그가 고결한 품성의 소유자임을 증명하는 것이다. 그냥 좋아했던 것이 아니라 마구 숭배하는 남자들이 퍽 많았다. 시인 구상과 조카 이영진이 그런 경우에 속한다. 화가 송혜수와 권옥연은 이중섭을 '세계 제일'이라고 말한다. 후배 박고석은 이렇게 말했다.

형은 말보다 그 말을 둘러싼 간절한 제스처가 더 이중섭적이에요. 말 한마디가 나오려면 그 말이 나오게 하기 위한 지극

한 제식(祭式)과 같은 제스처를 마쳐야 했지요. 참으로 신비스러운 표현이었습니다. 예수보다 더 훌륭했어요. 예수는 웅변가였지만 이중섭은 마음의 웅변가였던 셈이지요.

이것도 이상한 일이다. 이중섭을 예수에 비유하는 사람이 많았다. 시인 구상도 언제나 성자에 비유하곤 했다. 어떤 사람들은 순수한 어린애 같다고도 했다. 빈센트 반 고흐를 빗대어 "잠시 지상에 머물다 간 천사"라고 하는 사람도 많다. 대구 시절 소설가 최태응도 병원에서 이중섭을 간호했는데, 밥을 먹지 않아 "야위어가는 이중섭의 얼굴이 마치 예수와 같았다"고 했다. 확실히 이중섭에게는 그런 구석이 있었다.

이중섭의 말과 글

이렇게 얘기하면 "아, 이중섭이 좀 숙맥 같은 데가 있었던 모양이구나!" 하고 생각하는 사람이 있을지도 모르겠다. 사람 좋고 명석하지만 현실 생활에는 적응력이 없는 사람들도 많으니까 말이다. 실제로 이중섭을 그렇게 이해하는 평론가들은 그가 글도 잘 쓸 줄 몰랐고 그의 편지를 동어 반복이 계속되는 졸렬한 문장으로 이해한다.

그러나 이중섭은 다분히 시인 같은 데가 있었다. 실제로 그는 시집을 옆에 끼고 살 정도로 많은 시를 읽었으며, 폴 발레리는 거의 암송하고 있었다. 이 방면에서도 그의 주특기는 맑고, 깨끗하고, 순수한 마음으로 타인과 하나가 되려는 것이었

다. 그는 아내에게 보내는 편지 속에 이런 시를 남겼다.

나의 상냥한 사람이여
한가위 달을
홀로 쳐다보며
당신들을 하나 가득
품고 있소

그의 편지를 잘 검토해보면, 언어의 진실함이란 측면에서 일점일획도 틀림이 없었다. 그의 편지는 언뜻 보기에 공연히 멋을 부리거나 미사여구가 남발되는 것처럼 보인다. 그러나 그의 표현은 모두 진실한 것이며, 그것도 마음 저 깊은 곳에 묵직한 근거를 가진 것들이다. 다만 다른 사람들이 이중섭의 그 같은 감정 상태에 이르러보지 못했기 때문에 이상한 오해가 생겼던 것이다.

또 어떤 사람들은 그의 과묵을 말을 할 줄 모르는 것으로 생각한다. 그러나 이중섭은 한번 말이 터져나오면 입담도 대단했는데 이런 식이다. 한번은 그의 평안도 사투리를 듣고 사람들이 "니가 중섭이지 왜 둥섭이냐?"는 식으로 장난을 걸어왔다. 그랬더니 이중섭은 (일제 말기에 학도병에 나가라고 권유하던 소설가가 잘 쓰던) "쑥대머리 까까중이 되기 싫어 둥이 되었다, 왜 어쩔래!" 하며 너스레를 떨었다.

그래서 한동안 이중섭 주변에선 ㅈ자를 ㄷ자로 바꾸어 발

음하는 것이 유행했다. 서정주는 서덩두가 되고, 김영주는 김영두가 되고, 소주는 소두가 되었다고 한다. 그랬더니, 이중섭은 "아니, 소주는 다르지" 하면서, "이보우다, 술은 텬디창도 이래 님자(사람)들이 좋아했거든, 부처님도 곡주는 마시라고 했수다래, 그러니 술술 마시고 취하면 ㄹ자로 술술 가다가 술술 주무십시다래"라고 했다고 한다.

이런 것을 보면 그가 얼마나 언어에 천부적인 소질을 가졌는지 알 수 있다. 그림도 그림이지만 바로 이런 재치와 격조 높은 농담이 그의 주위에 사람이 끊이지 않도록 하였다. 물론 이중섭은 자기 주변에 사람이 많이 오는 것을 원치 않았지만 자기를 찾아오는 사람을 물리치는 법도 없었다. 그리하여 그가 저세상으로 가고 나자 명동 일대의 술집 분위기가 달라졌었다고 증언하는 사람도 있다.

「길떠나는 가족」

마지막으로 두 작품만 감상하고 이 책을 마치자. 먼저 「길떠나는 가족」(그림-105)을 감상해보자. 이중섭은 이와 유사한 작품을 최소 3점 이상 그린 것으로 보인다. 이것과 유사한 또 다른 「길떠나는 가족」 유화 1점이 있고, 아들에게 보내는 편지에 그려넣은 것도 있다.

그 편지에서 이중섭은 이 그림에 대해 아들에게 "아빠가 엄마, 태성이, 태현이를 소달구지에 태우고 황소를 끌고 따뜻한 남쪽 나라로 가는 그림을 그렸다. 황소 위에는 구름이다"라고

(그림-105) 「길떠나는 가족」

설명했다. 이와 비슷한 작품이 '미도파 전시회'에 출품된 것
으로 보아, 이 작품은 아마도 1954년에 제작된 것으로 보인
다. 만약 그렇다면 가족과의 재회를 열망하며 이 그림을 그렸
을 것이다.

실제로 이 그림을 보면, 농부인 아버지는 마차를 끌고 아내
와 아이들은 마차 위에서 즐거워한다. 마치 소풍을 떠나는 것
같다. 그리고 이중섭의 표현처럼 남쪽 나라로 이사를 가고 있
는 중이라면, 좋은 집을 구했거나 더 살기 좋은 곳으로 가는
것임에 틀림없다. 그리하여 어떤 평론가는 "부인과 아이가 꽃
과 비둘기를 희롱하고, 역시 꽃으로 장식된 금빛 소를 몰고 가
는 화가 자신의 모습은 행복과 평화를 열망하는 꿈을 그린
것"이라 평했다. 이 그림은 분명 그런 광경을 묘사하고 있다.

그런데 나는 이 그림을 처음 보았을 때 전후 맥락 없이

"아, 이중섭은 이때부터 죽음 저편으로 이사하고 있었구나!"
하는 느낌을 받았다. 마치 그가 1954년초에 쓴 편지에서 "만
나지 못하면 죽음이 있을 뿐"이라고 말했듯이 이 그림에서는
그런 의미의 죽음이 느껴졌다.

　그 이유는 무엇 때문이었을까? 그것은 일차적으로 이 작품
이 어딘가 꽃상여 같은 구석이 있기 때문이었다. 물론 이 그림
은 죽음을 표현하는 그림이 아니다. 그러나 지금 생각해보아
도 이 그림엔 죽음의 그림자가 드리워져 있다. 그래서 행복하
면서도 슬픈 그림이다.

　그 다음으로 심상치 않은 것은 소의 색깔이다. 금빛이라고
하고 있지만, 소의 색은 연노랑이다. 그런데 정신분석학에서
도 연노랑은 상황에 따라 죽음을 상징하는 색이다. 물론 내일
모레 죽는 죽음을 말하는 것이 아니다. 이 연노랑에는 전체적
으로 삶에의 욕망이 제거되는 과정, 힘이 빠지는 것 같은 느
낌, 죽음으로 가는 과정이 있다.

　또 소의 모습도 심상치 않다. 마차를 끄는 소는 이중섭의
예술 안에서 예외적인 것이다. 그의 소는 절대적 위용을 자랑
하거나, 그렇지 않으면 기력을 다하여 넘어질 뿐이다. 또 다른
유형의 소그림은 애인의 사랑을 받는 그런 소다. 그런데 이 소
는 너무도 평화롭다. 바로 이 점이 심상치 않은 것이다. 이것
은 가족을 만날 수 없다면, 그 같은 열망을 포기해야 한다면,
그림 속에서나마 천국을 꿈꾸어야 하는 상황이라면, 이런 분
위기의 소가 될 것 같은 느낌을 준다. 이는 곧 "가족과의 만남

이 불가능해지면 곧 죽음"이란 그의 논리 구조를 보여주는 것 같기도 하다.

그 다음으로 이 그림이 죽음과 관련이 있는 이유는 떠난다는 것이다. 내가 느끼기에 이중섭의 작품 세계에는 떠난다는 개념이 없다. 그는 "그림이란 한곳에 진득이 눌러붙어 그려야 한다"고 말했던 농경 문화적 예술가다. 떠난다면 어디로 떠난단 말인가? 따뜻한 남쪽 나라는 또 어디란 말인가? 그곳은 아무래도 죽음 저편이었던 것 같다.

그러나 이 그림은 평화로운 그림이다. 무의식적으로 예감한 죽음의 그림자가 있다. 그런데 이중섭은 그 같은 죽음의 예감조차도 꿈꾸는 듯한 아름다움으로 표현한 것이다. 그는 바로 이런 방식으로 슬픔을 감추고 평화를 기원한다. 그것은 「돌아오지 않는 강」(그림-69)에서도 나타났던 것이다. 사물의 이치를 이해할 때, 맨 먼저 그는 어린이처럼 생각했던 것이다.

「달과 까마귀」

「달과 까마귀」(그림-106)는 통영 시절에 그려졌으며, 그 모티프는 제주도 시절부터 왔다고 보아야 한다. 이중섭은 가끔 한라산 중산간 마을 쪽으로 올라갔다. 대추나무를 베어 담배 파이프를 만들고 거기서 까마귀를 보았다. 제주는 까마귀의 섬이었던 것이다.

까마귀는 기분 나쁜 새로 알려져 있다. 까치는 좋은 소식을 알려준다는 길조다. 장욱진은 '까치의 화가'인데, 그의 그림

에는 설날 아침과도 같은 명랑함이 넘쳐난다. 그런데 이중섭은 까치보다 까마귀, 해보다 달, 한낮보다 저녁이 어울리는 화가다. 저 넓고 깊게 드리워진 짙푸른 하늘은 도대체 어디에서 온 것일까.

　그런 관점에서 보면, 「달과 까마귀」는 참으로 이중섭적인 그림이다. 그의 작품들은 때때로 감정 노출이 심해 부담스러울 때가 있다. 어떤 소그림은 너무 격정적이고, 닭그림의 「투계」(그림-22)는 싸움이란 주제 표현이 너무 명백하며, 어떤 군동화는 평화스럽지만 연약한 마음이 드러난다. 그러나 「달과

까마귀」는 그런 모든 인간의 마음을 뛰어넘어 그저 그림 하나로 평화스러운 세계를 만들어낸다.

「달과 까마귀」는 이제 막 어둠이 깃들일 무렵, 둥지도 없는 까마귀들이 전깃줄을 집 삼아 옹기종기 모여드는 광경을 포착하고 있다. 혹은 까마귀들이 더 좋은 자리를 차지하려고 보기 싫지 않은 다툼을 벌이는 것 같기도 하다. 검은 하늘은 달빛을 받아 푸른색으로 처리되어 아직은 깊은 밤이 아님을 알려준다. 그리고 화면을 가로지른 세 가닥 선이 이 그림의 지주(支柱)가 되어 안정감을 제공한다.

또한 까마귀들의 노란 눈동자는 얼마나 재미있는 착상인가? 달빛을 받아 노랗게 빛나는 눈동자는 버림받기 쉬운 새에게 명랑한 악센트를 부여한다. 까마귀가 이 그림에서처럼 정겨운 이웃으로 변모하는 포인트도 노란 눈동자에 있다. 까마귀들은 날개를 푸드덕거리며 서로 이야기를 나누고 있는데, 그것은 담담하면서도 아직 내일을 포기하지 않은, 우울한 새의 명랑한 몸놀림 같다. 그리하여 우리는 이 그림 저편에 정겨운 사람들이 살고 있는 평화로운 마을을 떠올리게 된다.

보론 황소그림의 의미와 모성 콤플렉스

이중섭의 소그림

이 책의 본론에서 의도적으로 논의를 회피한 문제가 있다. 그것은 바로 이중섭의 모성 콤플렉스다. 그의 모성 콤플렉스는 너무도 현저할 뿐만 아니라 이중섭의 모든 작품에 영향을 미치고 있으며 그의 생애에도 결정적 영향을 미쳤다. 또 이 문제는 한국 남성들의 정신 구조를 이해하기 위해서라도 반드시 해명되어야 할 문제다.

이중섭의 소그림 감상은 예술심리학 또는 정신분석학적으로 해명될 때만 완결된다고 할 수 있다. 왜냐하면 이중섭 예술의 다른 주제군 작품들도 마찬가지이지만, 소그림 역시 정신적·심리적 요소가 전면에 부각되어 있기 때문이다.

주지하다시피, 소그림은 이중섭 예술의 알파요 오메가이며, 이중섭 정신 세계의 모든 것을 담고 있다. 이중섭 예술은 궁극적으로 소그림의 해체·발전 과정이요, 하나의 논리를 지향하는 소그림에서 여럿의 논리를 지향하는 군동화·가족도·벽화로의 증식 과정이라고 말할 수 있다. 그는 청소년기인 오산학교 때부터 소그림을 그렸는데, 마지막 순간까지 소그림을 놓지 않았다.

이중섭의 소그림은 몇 가지 두드러진 특징을 갖고 있다. 우선, 그의 소그림은 철저하게 남성화되어 있다. 동서고금을 막론하고 소는 보통 여성을 상징한다. 그런데 이중섭은 절대로 암소를 그리지 않았고 황소만을 그렸으며, 그것

도 언제나 쇠불알을 강조해서 그렸다. 모양도 강조하고 색깔도 강조했다(그림-8, 그림-13, 그림-98 참조). 뿐만 아니라, 이중섭은 그렇게 남성화시킨 소에 자기 자신을 동일시한다.

이 정도의 설명만으로도 이중섭의 소그림은 만만치 않은 심리학적·정신분석학적 문제를 제기하고 있음을 알 수 있다. 또한 소그림은 그 외에도 많은 문제를 안고 있다. 따라서 이중섭 예술과 소그림에 대한 감상은 소그림이 예술심리학 또는 정신분석학적으로 해명될 때에 비로소 완결된다고 할 수 있다.

이중섭의 모성 콤플렉스

이중섭의 어머니 문제는 이전에도 이중섭 예술의 가장 중요한 문제라는 것이 감지되기는 했다. 시인 고은은 『한국문학』 1976년 9월호에서 "이중섭은 정신병자가 아니다"라고 하여 그의 정신을 문제삼은 적이 있고, 그의 어머니 문제는 대체로 오이디푸스 콤플렉스 이론의 관점에서 처리되어왔다. 『이중섭 평전』에 나오는 고은의 이야기를 들어보자.

이중섭은 아무리 깨끗하고 화사한 이부자리라도 잠자면서 오줌을 누는 어릴 때의 악습이 그대로 남아 있었다. 이를테면 다른 사람들은 2층에서 옥외로 방뇨하는 장쾌한 버릇이 남아 있지만 그는 그런 일은 하지 않는다. 다만 그는 잠자면서 자기도 모르게 배설하는 것이다. 〔……〕 이런 버릇에서도 그가 얼마나 모성 콤플렉스가 깊은 것인가를 알 수 있다. 그는 늙어가는 아이였던 것이다.

이중섭은 나이 서른이 넘어서도 잠을 자다가 이불에 오줌을 누는 버릇이 있었다. 얼마나 자주 그런 일이 벌어졌는지는 알 길이 없지만, 과음을 한 이튿날에는 가끔 그랬다. 친구 집에서 잠을 잘 때에도 그런 일이 벌어졌으며, 그런 날이면 결국 친구의 아내가 그 난처한 뒤처리를 감당해야 했다.

또한 그는 일생 동안 몇몇 여자들에게 극단적으로 의존했던 흔적이 엿보인다. 어릴 적에도 열두 살까지 어머니의 젖을 빨았고, 한번 어머니 품에 안기면 떨어질 줄을 몰랐다. 『이중섭 평전』의 다른 부분에는 이런 얘기가 나온다.

형 이중석은 이중섭보다 열한 살 위였다. 그러니만큼 형은 이중섭의 일생에서 아버지를 대신했다. 그는 누님 이중숙과 매우 친밀한 유년기를 보내고 그 누님의 조혼 때문에 누이에 대한 그리움으로 소년이 될 수 있었다. 그러므로

이중섭의 원초적 경험은 어머니와 누이라는 두 개의 외상(外傷) trauma을 휴대한다. 고전적 프로이트 학파가 말하는 콤플렉스는 그에게 있어 남근기 콤플렉스이며, 그것이 그의 양태로 드러날 때가 어머니 이씨에 대한 아들, 누이 이중숙에 대한 아우, 아내 남덕에 대한 취약성으로서의 남편이 되었던 것이다.

이처럼 이중섭의 모성 콤플렉스는 대체로 오이디푸스 콤플렉스로 해석되곤 했다. 고은은 오이디푸스 콤플렉스란 용어의 사용을 자제하고 있지만, '남근기 콤플렉스'라고 하여 그가 사용하는 모성 콤플렉스란 용어가 프로이트에 근거를 둔 것임을 분명히했다. 그러나 이 같은 견해는 고은 자신의 견해라기보다는 그 당시 이중섭에 대한 일반적 견해를 반영한 것이라고 보아야 할 것이다.

거세 공포증(?)

문제는 여기서 그치지 않았다. 서울의대 정신과의 이규동 교수는 이중섭이 거세 공포증을 겪고 있었다고 주장하였다. 황소와 쇠불알을 강조하는 이중섭의 증세(?)가 이교수에게는 프로이트가 말하는 거세 공포증처럼 보였던 모양이다. 무언가를 강조하는 것은 무언가를 두려워하는 것으로 해석될 수 있기 때문이다. 이규동 교수는 이렇게 말한다.

이중섭의 심층 심리에는 소와 자기와의 동일시로 인한 자기 연민이 스며들어 있는 것 같다. 또한 불알이 강조된 것은 유년기 막내둥이로서 거세 불안에 대한 남근의 강조가 깃들여 있는 것은 아닐까? 더욱 황소는 위에서도 말했지만, 어머니로서의 영상이 짙다. 그의 무의식계에 있는 모태로의 복귀 염원이 강하게 도사리고 있다고 볼 수도 있다.

이교수의 진술에는 이중섭의 심리 문제에 관한 중요한 쟁점이 모두 등장한다. 1) 소에 대한 동일시, 2) 거세 불안, 3) 모태로의 복귀 등이 그것이다. 이규동 교수도 이중섭이 모성 콤플렉스의 문제를 안고 있다고 보았던 것이다. 그런데 이규동 교수가 거세 공포증이란 진단을 내린 것도 무리는 아니었다. 왜냐하면 이중섭 자신이 그런 의심을 살 만한 결정적 증거를 제공하기 때문이다.

그 같은 증거는 일련의 게그림에 반복적으로 등장한다. 게그림은 대개 어린아이들과 게들이 바닷가에서 놀고 있는 광경을 담고 있다. 여기서도 아이들은 벌거벗은 채 앙증스러운 고추를

덜렁 드러내놓고 있다. 그런데 특이하게도 가위처럼 생긴 게의 집게발이 아이들의 고추나 쇠불알을 자르려고 하는 장면이 여러 그림에 등장한다(그림-4, 그림-5, 그림-107 참조).

이런 장면들은 말 그대로 거세castration의 광경을 보여주는 것처럼 보일 수 있다. 그리하여 이 같은 광경은 이중섭이 황소 불알을 강조했다는 사실과 더불어, 거세 공포를 겪고 있었다는 증거로 채택되었다. 더구나 거세 공포증은 오이디푸스 콤플렉스와 안성맞춤으로 조화를 이루었다. 그리하여 이중섭은 영락없이 프로이트의 포로가 되고 말았다.

그러나 내가 보기에 오이디푸스 이론이나 거세 공포증 이야기는 우리의 지적 허영심을 만족시켜주었는지 모르지만, 사태를 올바로 설명하지는 못하고 있었다. 왜냐하면 그 같은 용어를 통해 우리가 이중섭을 좀더 깊이 이해하게 된 것은 아니었기 때문이다.

다시 말해, 그런 용어들은 도대체 이중섭의 콤플렉스가 어떻게 형성된 것이며, 어떤 발전 과정을 거친 것이며, 이중섭 예술의 다른 부분에는 어떤 영향을 미쳤는지를 설명하지 못했다. 오히려 그 같은 규정은 가장 핵심적인 쟁점에 이르러 모든 쟁점을 프로이트라는 블랙박스에 쓸어담은 후 논의를 종결지어버리는 효과를

낳고 있었다. 그런데도 어머니 문제만 등장했다고 하면 기계적으로 프로이트를 떠올리는 것이 우리의 지적 풍토였다.

프로이트에 대한 오해

이 같은 현상이 벌어지는 이유는 명백하다. 그것은 우리나라에서 프로이트 이론 자체가 제대로 이해되지 못하고 있기 때문이다. 더 정확하게 말하면, 프로이트 이론을 한국적 상황에 맞게 이해하고 적용하지 못하고 있다는 것이다. 예컨대, 프로이트가 설정한 부자 관계·모자 관계는 한국의 부자 관계·모자 관계와 매우 다르다. 따라서 한국의 가족 관계를 잘 고려하면서 프로이트 이론을 독해해야 하고, 그 같은 해석을 바탕으로 소그림의 의미를 찾아야 할 것이다.

먼저 프로이트에 대한 오해의 이야기를 해보자. 내가 보기에 한국에서는 심리학자나 정신과 의사들조차 결정적인 대목에서 프로이트를 오해하고 있다. 이런 상태에서는 소그림에 대한 제대로 된 해석이 나올 수 없다. 그 같은 오해 중에서 가장 근본적인 오해는 '오이디푸스 콤플렉스는 어머니와 관련된 콤플렉스'라고 오해하는 것이다. 그러나 오이디푸스 이론은 압도적으로 아버지에 관련된 문제를 다루는 이론

이다.

한국 사람들이 오이디푸스 이론을 이렇게 오해하는 이유는 지식의 부족 때문이라기보다는 가정 내에서 차지하는 어머니의 위치에 대한 인식의 차이 또는 문화적 차이 때문에 생겨난다. 과거 한국의 가정에서 어머니는 성적인 역할을 상실하고 철저하게 중성화(中性化)되어 있었다. 어머니를 독립된 인간으로 보는 시각조차 봉쇄되어 있었다.

이것과 관련해서 나는 흥미로운 기억을 갖고 있다. 초등학교 시절, 나는 학교에 주민등록등본을 제출하다가 그곳에서 최희규란 어머니의 이름을 본 적이 있다. 그런데 주민등록등본에 적혀 있는 어머니의 이름이 그렇게 낯설 수가 없었다. "엄마는 엄만데, 최희규가 뭐냐……?"라는 생각이 들었다. 약간 과장해서 말하면 최희규란 이름은 어떤 요사스러운 여자가 나의 어머니라고 사칭하는 것처럼 느껴졌다. 그만큼 어머니는 하나의 독립된 인간으로 인식되지 못하고, 나와의 특별한 관계 속에서만 규정되던 것이다.

그런 상황에서 아들(나)이 어머니를 여성, 그것도 성적인 관점에서 사랑한다는 주장은 너무도 충격적이었다. 나는 중학교 시절 과학 선생님으로부터 프로이트 이야기를 처음 들었다.

그때 나는 그것이 말이 안 되는 이야기라고 생각했다. "아들이 어머니에 대해 성적 욕망을 품는다"는 가설을 만들어낸 프로이트는 사람 같지도 않았다. 도대체 인간의 탈을 쓰고, 어떻게 상상으로나마 그런 생각을 할 수 있단 말인가? 이것이 프로이트 이론에 대한 최초의 내 느낌이었으며, 모르긴 몰라도 성장 과정에서 나 같은 경험을 한 사람이 많을 것이다.

이처럼 프로이트가 던진 최초의 충격이 너무 크기 때문에 우리나라에서는 전문가들조차 프로이트는 "남자 아이가 자신의 어머니를 성적으로 사랑한다"는 것을 발견한 사람으로 오해한다. 물론 그런 발견도 프로이트가 한 것이요, 그것도 대단한 의미를 갖는 발견이다. 그러나 프로이트 이론을 자세히 들여다보면, 그것은 남자 아이가 어머니를 열망하는 상황에서 '아버지가 그 같은 열망을 차단하는 역할을 맡고 나설 때 벌어지는 일'을 다룬다.

'사내아이가 어머니를 성적으로 열망한다'는 것은 그렇게 기괴한 주장이 아니다. 그것은 인간 이전의 동물적 욕구다. 그러나 사내아이의 그 같은 욕구를 처리하는 방식은 나라와 시대마다 다르다. 프로이트 이론은 19세기말 유럽의 상황을 반영한 이론이다. 따라서 프로이트를 올바로 이해하기 위해서는 시대와 나라마

다 달라지는 아버지의 역할을 적절하게 고려하는 방식을 취해야 한다.

오이디푸스 콤플렉스의 내용

한마디로 말해, 사내아이가 어머니를 성적으로 열망한다는 것 자체는 오이디푸스 콤플렉스의 원인이 아니다. 그것은 문화의 차이를 불문하고 나타나는 생물학적 경향일 뿐이다. 그러나 사내아이의 성적 욕구를 처리하는 방식은 오이디푸스 콤플렉스를 일으키는 직접적 원인이 된다. 이른바 오이디푸스 콤플렉스는 다음과 같은 과정을 거쳐 발생한다.

프로이트에 따르면, 아버지와 아들의 관계는 무시무시한 관계이다. 두 사람은 한 여자를 사이에 둔 경쟁자요, 피차 욕망의 덩어리로 파악된다. 그 중 한 사람은 승리자가 되고, 나머지한 사람은 패배자가 된다. 한 여인을 사이에 둔 두 사람에게 공존의 영역은 사라진다. 그들은 결국 피를 흘리는 관계로 발전한다. 프로이트는 이 전쟁의 최종적 승리자는 언제나 아버지라고 이해한다.

거세 공포 역시 이처럼 한 여인을 사이에 둔 치열한 전쟁 속에서 탄생한다. 아들은 어머니를 열망하지만, 아버지도 어머니를 좋아하며 아버지가 자기보다 훨씬 강자라는 것을 알게 된다. 따라서 자기가 사랑하는 어머니를 자꾸 데려가는 아버지를 죽이고 싶도록 미워한 것처럼, 아버지도 자기를 죽이고 싶도록 미워할 것이라고 추측한다. 주인은 가만히 있는데 도둑이 제 발 저리는 격이다.

그런데 아들은 아버지가 자기를 미워하는 이유가 자신의 고추 때문이라고 판단하고, '아버지가 자신의 성기를 절단할 것이다'라는 공포에 휩싸인다. 이 최초의 공포는 대개 성장 과정을 거치면서 자연스럽게 극복되지만, 그렇지 못한 경우 어른이 된 다음 심리적 장애의 원인이 될 수 있다. 대체로 이 같은 과정이 프로이트가 말하는 거세 공포증이 발생하는 과정이다. 또 이 같은 과정은 오이디푸스 콤플렉스가 발생하는 상황과 불가분의 관계를 갖고 있다. 이에 대해 프로이트는 이렇게 말한다.

오이디푸스 왕의 운명이 우리를 감동시키는 이유는 그것이 우리의 운명이 될 수도 있기 때문이다. 오이디푸스에게 걸렸던 신탁의 저주가 태어나기도 전에 우리의 귓전에 똑같이 울린다. 어머니에게로 향한 첫번째 성적인 충동, 그리고 첫번째 분노와 아버지에 저항하는 강한 폭력에의 끌림, 이것들은 우리 모두에게 배분된 몫이다. 우리의 꿈이 그것에 대한 증거다. 아버지 라

이오스를 죽이고 어머니 요카스테와 결혼한 오이디푸스 왕은 우리 어린 시절의 꿈을 달성한 것일 뿐이다. (프로이트,『꿈의 해석』중에서)

위의 인용문에서는 아버지로 인해 어머니에게로 접근이 거의 운명적으로 차단된 유럽인의 비극을 느낄 수 있다. 거기에는 전쟁터를 방불케 하는 증오와 폭력이 넘쳐난다. 이 인용문에서 오이디푸스는 우연을 가장하고 '어머니에 대한 욕망을 달성한 인간'으로 묘사된다. 그의 주장이 맞느냐 틀리냐를 떠나 프로이트의 묘사에는 이미 오이디푸스의 비극이 흘러넘치고 있다.

프로이트는 이 같은 상황이 동서고금을 막론하고 인류에게 보편적인 것이라고 생각했다. 그리하여 어머니에게로 향한 첫번째 성적인 충동, 그리고 첫번째 분노와 아버지에 저항하는 강한 폭력에의 끌림, 이것들은 우리 모두에게 배분된 몫이라고 주장했다. 그러나 그것은 결코 모든 인류에게 공통된 것이 아니다. 프로이트의 학설이 19세기말 유럽, 중·상류층의 생활 방식을 반영한 이론일 뿐이란 주장은 정신분석학계에서 잘 알려진 정설이다.

볼프강 아마데우스 모차르트

아이의 성장 과정에서 아버지와의 대결이 중요한 의미를 갖는다는 것은 서양 문화에서 매우 익숙한 스토리다. 예컨대, 정신분석학자인 에릭슨은『청년 루터』란 책에서 종교 개혁가 마틴 루터의 심리 문제를 다루었는데, 그가 주목했던 것은 아들 루터와 권위적이었던 아버지의 관계였다. 그리고 루스벨트, 닉슨, 레닌, 히틀러 등 거의 모든 서양 정치가들에게 아버지 문제는 그들의 성장 과정에서 결정적인 문젯거리 또는 극복 대상으로 등장한다.

또 비슷한 사례를「볼프강 아마데우스 모차르트」란 영화에서도 찾아볼 수 있다. 이 영화의 재미는 모차르트 음악의 풍부함을 곁들여 그의 천재성을 보여주는 것이다. 이 영화는 그 같은 재미를 더욱 극적으로 만들기 위해 재미있는 픽션을 도입했다. 그 픽션은 모차르트가 궁정 악장 살리에리의 질투심 때문에 살해되었다는 상황 설정이다. 또한 모차르트의 아내를 남편의 살해 음모에 빠져들 정도로 백치였다고 설정함으로써 그 같은 재미를 한층 부각시켰다.

그런데 모차르트가 살리에리의 계략에 빠져드는 결정적인 계기는 그의 내면에 깊이 잠재해 있는 아버지에 대한 외경심과 두려움이었다. 살리에리는 가면 무도회에서 우연히 모차르트가 아버지에 대해 두려움을 갖고 있다는 것을 눈치챘다. 그리고 질투심 때문에 그를 살

해할 음모에 착수한다.

그는 중간에 사람을 넣어 모차르트에게 "많은 돈을 줄 테니 누구인지는 알려줄 수 없지만 매우 중요한 사람을 위한 장송곡을 작곡해달라"고 의뢰했다. 모차르트는 가난 때문에 이 제안을 받아들인다. 그런데 그는 장송곡을 작곡하며 끊임없이 아버지를 떠올려야 했다. 그에게 매우 중요한 사람이란 아버지밖에 없었기 때문이다. 그것은 바로 살리에리가 노리던 것이었다.

결국 그 장송곡은 모차르트의 아버지를 위한 장송곡이 될 수밖에 없었다. 마침 모차르트의 아버지는 얼마 전 사망한 터였다. 또 그 장송곡을 작곡하는 과정에서 아버지의 명령을 거역하고 엉뚱한 여자와 결혼을 하는 등 죄의식을 가지고 있던 모차르트는 마음의 시달림을 받는다. 그러나 장송곡의 작곡은 너무도 중요한 일이었기 때문에 모차르트는 한시도 쉬지 않고 일에 몰두한다. 그리하여 엄청난 몰두, 과로가 천재 모차르트를 죽음에 이르게 한다는 것이 이 영화의 스토리다.

실제의 모차르트가 그런 과정을 통해 죽었느냐의 여부는 중요하지 않다. 여기서 중요한 것은 그 영화를 만든 사람들과 관객의 상상력 속에 "모차르트는 아버지에 대한 외경심과 두려움을 가지고 있었다"는 가설이 그럴듯하게 다가갔다는 점이다. 이것은 주목할 만한 문화적 현상이다. 왜냐하면 한국 사람들, 그리고 아마도 대부분의 비서양인들은 아버지와 관련하여 그런 식의 스토리를 생각해내진 않을 것이기 때문이다.

어떤 사람들은 유교나 이슬람 문화권의 아버지가 서양의 경우보다 더 권위적이며, 더 큰 존경을 받기 때문에 오이디푸스 콤플렉스의 문제는 여전히 남는다는 주장을 할 수 있다. 그러나 이것은 좀 다른 차원의 문제인 것 같다. 그 이유는 아래 논의에서 자연스럽게 해명될 것이다. 아무튼 여기서는 영화 속의 모차르트가 처했던 상황은 오이디푸스 콤플렉스와 깊은 관계가 있으며, 영화 속의 모차르트가 처했던 문제는 어머니의 문제가 아니라 아버지의 문제였다는 것만 분명히해두자.[1]

[1] 아버지의 문제라고 해서 그것이 꼭 실제의 아버지를 통해서만 표현되는 것은 아니다. 실제로는 어머니가 그 역할을 담당할 수 있다. 기독교적인 사고 방식에는 인간을 '아담의 자손' 곧 죄의 원천으로, 어린이는 '악마의 씨앗'으로 이해하는 관념이 있다. 이런 관념은 육아에서 훈육discipline을 강조하는 것으로 나타난다. 엄격하게 다루지 않으면 어른이 되어 진짜 악마가 된다고 여기는 것이다. 그런데 서양에서는 아버지의 일인 훈육을 어머니가 담당하는 경우가 많다. 하버드 대학 장학생 출신이며 수학 박사였고 버클리 대학 조교수를 지냈지만, 나중에 유나버머Unnabomer로 알려진 폭탄 테러범이 된, 테드 카진스키는 어린 시절 엄격한 가정 교육을 강조한 어머니를 증오하였고, 이것이 원인이 되어 좋은 환경에도 불구하고 폭탄 테러범이 되었다. 이 경우는 어머니를 통해서 문제가 표출되고 있지만, 훈육이

동침권

이중섭을 포함하여 한국 남자들이 성장 과정에서 겪어야 하는 문제는 서양의 경우와 다르다. 가장 중요한 차이는 한국의 아이들은 서양의 경우처럼 체계적으로 어머니에 대한 접근이 차단되지 않는다는 것이다. 이에 대한 강력한 증거는 아이들의 어머니에 대한 동침권(同寢權)이다. 한국에서 여인에 대한 동침의 권리는 결코 남편에게 있지 않았다. 여인과 더불어 잠을 잘 수 있는 제1권리가 그 여인의 아이들, 특히 사내아이들에게 더 많이 있었다.

아이가 언제까지 어머니와 함께 자도록 허락되느냐의 여부는 각 가정의 사정에 따라 다르지만, 과거에는 3∼4세까지가 보통이었으며, 6∼7세까지 연장되는 경우도 흔히 있었다. 극단적인 경우에는 12세 정도까지 연장되었다. 이중섭이 그런 경우였던 것 같다. 그는 평양에서 초등학교를 다니던 시절, 한번 어머니의 품에 안기면 떨어질 줄 몰랐으며, 어머니 젖을 12세까지 먹었다고 전해진다.

요즘에는 분유의 등장으로 모유를 먹이지 않고 서양식 육아법을 따라하는 추세가 강하지만, 그래도 어머니에 대한 아이의 접근을 차단하지 않는다는 육아법은 쉽게 변하지 않는다. 예컨대, 우리나라 부모들은 "아이가 잠이 들 때 어머니가 함께 있어야 한다"는 원칙을 거의 고정관념처럼 갖고 있다. 이것이 한국적 육아 방식의 핵심이기 때문이다.

과거 한국 아이들은 어머니 옆에서 그냥 잠을 자기만 했던 것이 아니다. 잠이 들 때까지 어머니 젖을 만지고 빠는 것이 보통이었다. 특히 어머니들은 아들을 편애했기 때문에 사내아이라면 더 오랜 시간 동안 어머니 젖을 즐길 수 있었다. 프로이트식의 표현을 빌리면 대폭적인 구강 만족을 즐기며 잠이 들 수 있었다.

또한 우리의 육아 관습에는 '빈 젖 물리기'라는 것도 있었다. 이것은 동생이 태어나 더 이상 어머니의 젖을 차지할 수 없는 큰아이를 위한 것이다. 빈 젖을 제공하는 사람은 대개 할머니였다. 즉 어머니의 풍만한 젖은 동생에게 양보하고, 이제 서너 살이 된 형은 할머니의 쭈글쭈글해진 젖을 만지며 잠이 들곤 했던 것이다. '빈 젖'이란 젖이 나오지 않는 젖을 말하는 것일 테니, 이것은 그야말로 순수하게 성적 만족감을 제공하기 위한 젖이라고도 할 수 있다.

쉽게 말해, 우리의 육아 관습은 어머니가 아

란 부성적 주제와 관련된다. 한국에서도 어머니가 증오의 대상으로 등장하고 있는 것 같다. 끔찍한 연쇄 살인극을 펼쳤던 지존파의 한 범인은 "나는 어머니를 증오한다"고 말했는데, 그것은 자신의 어머니가 어머니 역할을 포기했다는 뜻이었다. 이 범인의 증오는 서양의 어머니가 과도하게 아버지 역할까지 떠맡은 것에 대한 증오와는 성격을 달리한다.

들을 상대할 수 없는 경우, 어머니 비슷한 사람이라도 만들어서 제공했던 것이다. 그만큼 우리의 육아 방식은 여성 또는 어머니에 대한 아들의 욕구를 철저하게 충족시켰다. 어디서건 아이가 울면 '배가 고파서 운다'며 어머니가 즉각적으로 젖을 물리는 것이 우리네 어머니였던 것이다.

그외에도 사내아이로부터 어머니를 차단하는 문화가 없었다는 사실은 여러 측면에서 관찰된다. 과거 한국의 가옥에서는 남성의 공간과 여성의 공간이 분리되어 있었다. 그러나 그 같은 분리가 어린아이에게는 적용되지 않았다. 남녀칠세부동석이라고 해서 남녀를 구분하는 것이 상류 사회의 관습이긴 했지만, 그 같은 구분이 아들과 어머니 사이에서는 적용되지 않았다. 어머니는 여자가 아니었기 때문이다. 따라서 아이들은 7세 이후에도 어머니를 만끽할 기회가 얼마든지 있었다.

설사 그렇지 못한 경우에도 아이들은 최소한 7세까지는 적극적으로 여성의 보호 아래 있을 수 있었다. 또 평민의 가정에서는 7세가 철저하게 지켜지지 않았다. 그리하여 아이들은 부엌·빨래터·텃밭, 심지어 여성용 뒷간과 같이, 성인 남자가 드나들 수 없는 이른바 여성 또는 모성적 공간에 자유롭게 출입할 수 있었다. 이처럼 한국 아이들에게는 어머니에로의 접근이 차단되는 것이 아니라, 적극 보호되었다.

만족한 오이디푸스

오이디푸스 콤플렉스가 발생하는 가장 중요한 이유가 어머니를 사이에 둔 아버지와의 경쟁이라고 할 때, 한국의 아들들은 완벽한 승리자였다. 오히려 아버지가 아들에게 일상적인 패배를 당해야 했다. 한국의 아버지들은 가장 나이 어린 아이에게 아내를 내주고, 사랑방이나 아내로부터 멀리 떨어진 곳에서 잠을 자야 했다. 만약 아버지가 잠자리를 두고 어린 아들과 경쟁하려 했다면, 세상의 웃음거리가 됐을 것이다.

물론 아이가 아버지에게 복종해야 하는 상황도 있다. 그러나 그것은 윤리·예절·사회적 규범에 관한 것이었지, 성적인 것은 아니었다. 오히려 엄부자모(嚴父慈母)라고 해서 아이가 아버지로부터 야단을 듣게 되면, 그것은 어머니로부터 더욱 달콤한 위로를 받을 수 있는 기회를 제공했다.

더구나 프로이트가 오이디푸스 콤플렉스의 발생 시기라고 보았던 3~4세의 아이에 대한 육아 방식은 서양의 경우처럼 훈육의 형태가 아니라, 거의 자연주의에 맡겨져 있었다. 대표

적인 사례는 화장실 훈련toilet discipline이다. 서양의 아이들은 똥오줌을 가리는 훈련을 받기 위해 지독한 고초를 겪는다. 그러나 우리의 배변 길들이기는 '때가 되면 스스로 가리는 것'이란 철학에 기초해 있었다.

그렇다면 한국적 상황에서 아버지가 아들에게 어떤 정신적 왜곡을 초래하는 경우는 없는가? 분명히 있다. 한국의 아버지는 가정 내에서 사회적 모범으로 간주되며 서양의 경우보다 엄청나게 큰 상징적 역할을 한다. 그리하여 한국의 아버지는 어린아이들에 대해 세상의 온갖 진리를 독점하는 경향이 있다.[2] "아이들은 몰라도 된다"는 말은 그 같은 상황을 조성하는 대표적인 숙어다. "엄마는 그런 것을 잘 모르니까 아버지에게 물어보라"고 말하거나, 아이가 버릇없는 짓을 했을 때 "아버지에게 일러바치겠다"고 협박하는 것은 가정 안에서 아버지를 우월한 존재로 부각시키는 기초적 과정이다.

2 한국처럼 아버지가 가족 내에서 모든 진리를 독점하는 나라는 많지 않았던 것 같다. 동양 3국 중에서도 일본의 경우에는 부권과 가장권이 분리되어, 나이든 아버지가 가장이 된 아들에게 정신적 차원에서도 복종해야 하는 상황이 벌어진다. 중국의 경우에는 아버지의 역할이 아버지 형제(＝숙부)들에게 분산되어 있다. 서양의 경우에는 아버지가 최소한 세 가지로 분리된다. 실제의 아버지, 하나님 아버지, 교회의 아버지(神父), 이 모두는 영어에서 그냥 '아버지 father'라고 부른다. 그리하여 아버지의 역할 역시 세 가지 권위가 분담한다. 그러나 한국의 아버지는 그 같은 분리를 허용하지 않는 그야말로 신격화된 권위를 가진다.

그런데 이처럼 아버지를 신처럼 우월한 존재로 부각시키는 것은 아이에게 정신적 열등감을 초래하고, 그것이 정신적 장애를 유발할 수 있다. 그러나 한국에서 아들과 아버지의 다툼은 프로이트가 상정한 성적 경쟁이 아니라, 도덕적·사회적·권력적 경쟁의 양상을 띠게 될 것이다. 이렇게 볼 때, 권력에 대한 욕망을 가장 주요한 심리적 기제로 보았던 아들러A. Adler가 한국인을 설명하는 데 더 알맞을 수 있고, 집단 무의식 등 정신적 요소를 강조한 융K. G. Jung은 아시아인들의 구미에 맞는 이론을 제공한다.

아무튼 한국의 남성들은 어린 시절 어머니에 대한 성적 욕망을 완벽하게 달성했다는 의미에서 만족한 오이디푸스satisfied oedipus였다. 따라서 한국인들에게 모성 콤플렉스 문제가 발생한다면, 그것은 오이디푸스 콤플렉스가 아니라, 지나치게 모성을 만끽한 데서 생겨난 문제일 가능성이 더 높다.

그런 의미에서 이중섭의 소그림은 어릴 적 어머니와 거의 '한 몸처럼' 살았던 기억을 품고 있는 것이다. 한 마리의 소가 절대적 위용을 자랑하는 것도 어머니와 결합된 이중섭 자신을 표현하기 때문이다. 따라서 이중섭이 오이디푸스 콤플렉스에 걸려 있었다는 것은 적당치 않

은 해석이다.

콤플렉스란 말 그대로 여러 가지 모순이 중첩되고 왜곡된 복합 상태complex를 지칭하는 것인데, 이중섭의 경우는 지나친 만족, 특히 구강 만족이 문제였던 것이다. 그런 점에서 신드롬syndrome에 더 가깝다고 할 수 있다. 증상이란 뜻을 가진 신드롬은 아무런 제약 없이 욕망을 과도하게 충족하고, 어른이 된 다음에도 그같은 상태를 열망하는 상황을 지칭하기 때문에 이중섭의 상태에 적당한 용어로 보인다.

모성 가족과 정신적 결혼

이중섭의 소그림에 대개 한 마리의 소만 등장하는 이유가 친밀한 모자 관계에 연유하는 것이란 해석을 뒷받침할 만한 증거는 많다. 소는 아무것도 요구하지 않고, 인내와 자기 희생으로 일생을 마치는 어머니의 이미지와 오버랩되어 있다. 또한 소는 새끼를 많이 낳지는 않지만, 몸집이 크고 일을 많이 하기 때문에 다산을 상징한다. 그리하여 소는 일 잘하고, 불평 없고, 많은 생산을 하는 좋은 여자에 비유된다.

실제로 이중섭은 초등학교 시절 "누구와 결혼을 하겠냐?"는 친구의 질문을 받고, "엄마처럼 좋은 여자와 결혼하겠다"고 말한 적이 있다고 한다. 그와 어머니의 친밀도를 말해주는 대

목이다. 이처럼 한국의 아이들은 어린 시절 '사실상의 정신적 결혼 상태'라고 부를 수 있을 정도로 어머니와 친밀한 모자 관계를 형성한다. 그렇다면 이중섭의 소는 어머니의 상징물이자, 자신의 표상이었다고 볼 수 있다.

그렇다고 할 때, 논의를 좀더 깊이 있게 전개하기 위해, 유교 사회에 보편적으로 나타나는 모성 가족mother family의 존재에 주목할 필요가 있다. 모성 가족이란 한국 가족의 이원적 특징을 지칭하기 위해 임시로 만들어 쓰는 용어다.

한국의 가족 제도 안에는 두 개의 가족이 존재한다. 하나는 아버지에 의해 주도되는 부성 가족father family이요, 다른 하나는 어머니에 의해 주도되는 모성 가족이다. 그런 점에서 한국의 가족은 두 개의 가족이 공존하는 이중 가족dual family이다.[3] 예컨대, 족보, 성(姓)을 따

3 '이중 가족 또는 어머니 중심 가족'에 대한 관심은 머저리 월프Margery Wolf란 인류학자에 의해 표면화되었다. 그녀는 대만의 가족 제도를 연구하면서 어머니에 의해 주도되는 하위 가족sub-family이 있다는 사실을 발견하고, 그것을 '자궁 가족uterine family'이라고 명명하였다. 여기서 말하는 모성 가족은 그녀의 자궁 가족을 대체한 용어다. 그런데 대만의 자궁 가족은 여기서 말하는 모성 가족과 차이가 있다. 대만에서는 장래 며느릿감을 6~7세의 어린 나이에 양녀로 받아들여 딸처럼 키우다가 며느리로 삼는 관습이 폭넓게 존재했다. 양녀가 시어머니의 말을 잘 듣도록 교육한 후에 아들에게 장가를 들인다면, 시어머니 중심의 자궁 가족이 훨씬 더 완벽하게 유지될 것은 뻔한 이치다. 반면 우리나라의 경우는, 옛날에도 어느 정도 자아가 형성된 14~15세의 며느리를 받아들이다 보니 고부 갈등이 일반화되

르는 방식, 호적 제도 등 법률적·형식적 차원에서 보면 전적으로 아버지 중심의 가족이다. 그러나 실제 운영 방식을 보면 어머니와 자식들이 주도하는 강력한 연결망이 존재한다. 이 경우 아버지는 모성 가족으로부터 배제된다. 과거에는 거의 모든 가족이 이런 형태였고, 근대화가 상당히 진행된 오늘날에도 상당수의 가족이 이런 형태로 운영된다.

어머니는 가사와 육아 및 교육을 사실상 독점하는 상황에서 독특한 정서적 사랑을 바탕으로 부성(=남편) 가족과 구분되는 상당히 독립적인 내부 가족internal family을 형성한다. 그런데 이 같은 모성 가족은 친밀한 모자 관계를 유발시키는 경향이 매우 강하다. 한국의 아이들이 이 같은 모성 가족 안에서 '어머니와 정신적 결혼 상태'에 이르게 되는데, 이에 대한 증거는 너무도 많다. 여기서는 그 중 세 가지만 들어보겠다.

첫째, 모성 가족은 사내아이들로 하여금 성적인 차원에서 완벽한 결혼 상태를 경험하도록 했다.[4] 이것은 재론할 필요가 없을 것이다. 그런데 주지하다시피 성적 만족은 결혼의 본질적 요소다. 반면, 실제 부부간의 성적 표현은 극도로 억제되어야 했다. 많은 경우 공개적인 부부애의 표현은 불륜(?)처럼 이해되는 것이 우리의 사정이었다.

둘째, 강력한 모성 가족의 존재는 아이들로 하여금 결혼의 또 다른 요소인 경제 생활마저 어머니와 공유하도록 했다. 예컨대, 한국의 아버지들은 돈을 벌어오기는 하지만, 가정의 소비 경제에는 간섭하지 않는 경향이 강했다. 가정 경제는 모두 어머니의 몫이었다. 결혼 생활의 경제적 측면은 소비다. 이 경우 소비란 단지 경제적 활동에 머물지 않고 부부간의 파트너십을 유지하는 활동이란 의미도 갖는다.

그런데 한국의 경우는 이 소비 활동이 실제의 부부보다 아이들과 어머니 사이에서 이루어지는 경향이 높았다. 가정의 소비 경제가 어른 남성으로부터 분리되는 현상은 모성 가족이 존재한다는 강력한 증거인데, 이것 역시 아이들에게 어머니와 긴밀한 파트너십을 유지하면서 정신적인 결혼 생활을 경험하게 만들었다.[5]

고, 시어머니 입장에서 보면 자신의 모성 가족을 아들이 장가든 이후까지 유지하기 어려운 경우가 빈발했다(Margery Wolf, *Women and the Family in Rural Taiwan*, Stanford University Press, 1972 참조).

4 이 같은 주장은 아들과 어머니 사이에 실제의 성행위가 없기 때문에 "충분한 성적 만족을 제공했다고 보기 어렵다"는 반대에 직면할 수 있다. 그러나 어린아이와 어른의 성을 구분해야 할 것이다. 어린아이에게 어른과 같은 성행위를 설정하는 것은 말이 안 된다고 생각한다. 따라서 한국의 아이들은 그 나이에 여성 또는 어머니에게 품을 수 있는 성적 욕망을 충분하게 충족시키며 자란다고 보면 될 것이다.

5 예컨대, 한국의 어머니들은 남편 모르게 딴 주머니를 차는 경향이 강하

모성 가족의 소비 경제

셋째, 모성 가족의 존재는 결혼의 또 다른 요소인 사회적 인정을 손쉽게 얻어낸다. 사회적 인정이 없는 결혼은 우울하고 생기가 없다. 그러나 예컨대, 백화점에 갈 때 중학생이나 고등학생쯤 되는 자식들과 함께 나온 30, 40대 여인들을 잘 관찰해보라! 그리고 아들과 단둘이 나온 여성과 딸이나 다른 가족과 나온 여성을 비교·관찰해보라. 그들 중 아들과 나온 어떤 커플은 마치 연인처럼 끊임없이 서로의 손을 잡고 어깨를 부비며, 아이스크림 같은 것을 먹으며 떠든다.

그런데 이 사회에는 그들의 관계를 이상한 눈으로 보는 사람은 없다. 나 역시 이상하게 보지 않는다. 그러나 이 같은 현상은 서양의 기준에서는 병적인 것으로 이해될 수도 있다. 그러나 우리 사회에서는 그처럼 다정한 모자 관계가 가장 아름다운 관계의 하나로 이해된다. 그만큼 그들의 관계는 사회적 인정이란 차원에서도 완벽하다. 또한 모자간의 정신적 결혼은 이혼과 이별의 가능성이 희박하다는 점에서도 그

들의 관계를 존재케 한 본래의 결혼보다 더 완벽한 결혼이라고 할 수 있다.

우리의 주인공 이중섭의 경우도 어머니와 그 같은 관계를 맺었던 것 같다. 아니 대개의 한국 남성들은 그렇다. 특히 이중섭은 5세 때 아버지가 돌아가셨기 때문에 부성 가족이 관념적으로만 존재하는 상황이었다. 따라서 보통의 아이들보다 훨씬 긴밀한 모성 가족을 경험했을 가능성이 높다. 그리고 이중섭의 소그림이 그처럼 한 마리의 절대적 위용을 자랑하는 것은 심리적으로 볼 때, 그처럼 긴밀했던 어머니와의 관계를 표현하거나 복원하려는 시도로 볼 수 있다. 특히 이중섭은 결혼을 한 후에도 술에 취해 있으면 그의 아내가 아니라, 어머니가 리어카를 끌고 가 집으로 싣고 올 정도였다. 그외에도 이중섭과 어머니의 관계가 친밀했다는 증거는 수없이 많다.

성기에 대한 한국인의 관념

이중섭이 거세 공포증을 겪고 있었다는 것도 난센스에 가까운 해석이다. 이 경우 역시, 한국적 현실을 전혀 고려하지 않고 프로이트 같은 대가의 이론을 기계적으로 적용한 데서 생겨난 오해일 뿐이다. 이중섭에게 거세 공포증을 적용할 수 없음은 물론, 그의 증상이 거세 공포증

다. 여성들만으로 이루어진 계(契)가 폭넓게 존재한다는 것은 오늘날에도 그 같은 경향이 계속되고 있음을 말해준다. 그런데 어머니의 딴 주머니의 존재를 알게 될 가능성은 남편보다 아이들에게 더 많았고, 그 경우 아이들은 아버지가 그것을 모르도록 어머니와 협조하고 비밀을 지켜주어야 하는 의무까지 갖고 있었다.

과 정반대의 증상인 성기 애호증에 가깝다는 것은 우리 주변에서 벌어지는 몇 가지 일들만 떠올려도 금방 알 수 있다.

지금도 그런 경향이 남아 있지만, 과거 한국 사람들은 남자를 여자보다 귀하게 여겼다. 또 남자 아이의 성기는 가계의 계승을 보장하는 축복이요, 그 같은 축복을 과시할 수 있는 증거물로 이해되었다. 그리하여 어른들은 자기 집 아이건 남의 집 아이건 가리지 않고 스스럼없이 아이들의 고추를 만지는 풍속이 있었다. 심지어 멀쩡하게 있는 아이의 바지 속으로 손을 집어넣어 고추를 만지기도 했다.

그 같은 행위는 아이가 남자로 태어난 것과 그 아이를 생산한 가문에 대한 우호적인 감정의 표시였다. 애정을 느끼지 않는 아이에게 그런 행위를 할 수는 없었다. 따라서 미국에 이민 간 한국 사람이 인형처럼 생긴 미국 아이의 고추를 만진다는 것은 우호적인 감정의 표시로 해석될 수 있다. 그것이 성추행으로 오해되는 것은 어쩔 수 없는 문화 차이 때문에 생겨나는 것인데, 이중섭의 거세 공포증도 서양인의 눈으로 이중섭의 그림을 평하려는 데서 온 오류적 발상이다.

한국 사람들이 남자 아이의 성기를 축복으로 이해한다는 것은 우리의 경우 프로이트가 말하는 소위 거세 공포를 일상적·공개적으로 거론하는 것만 보아도 알 수 있다. 예컨대, 우는 아이에게 "자꾸 울면 고추 떨어진다"고 경고를 했고, 자신의 성기에 의문을 표시하는 여자 아이에게 "네 고추는 쥐가 물어갔다"고 설명을 했으며, 못된 짓을 하는 아이에게도 "자꾸 그런 짓을 하면 망태 할아버지가 고추를 떼어간다"고 윽박질렀다. 고추라는 표현이 성기의 의미를 완화하고는 있지만, 이것들은 분명 거세의 의미를 담고 있는 표현이다.

'고추를 떼어간다'는 표현이 사용되는 상황도 주목할 만하다. 그것은 다분히 유희적·연극적 요소를 담고 있었다. 그것은 '어른:아이' 또는 '아버지:아들'처럼 긴장감을 유발할 수 있는 1:1 상황이라기보다는, 여러 사람이 모여 있는 경우에만 사용되었다. 예컨대, 한 어른이 "자꾸 울면 고추가 떨어진다"고 말하는 순간, 아이는 그것에 대해 반신반의하는 태도를 취하게 된다. 그러면 옆에 있던 다른 어른들이 "정말 그렇다"고 짐짓 맞장구를 쳐준다.

그러나 맞장구는 심각한 상태까지 강화되진 않았다. 아이가 그것을 조금이라도 심각하게 받아들일라치면, 어른들은 갑자기 합창 웃음을 터뜨리며 문제의 심각성을 희석시켰다. 재미있다는 표정을 지으며 "아니야, 아니야, 누가 우

리 왕자님 고추를 떼어간단 말이야?" 하면서 아이를 껴안고 위로를 했다. 결국 '고추가 떨어진다'는 표현은 아이에 대한 따뜻한 호의와 장난스러운 어감, 그리고 어른들의 웃음이 어우러지는 평화의 공간에서 사용되었다. 그런 의미에서 그것은 진정한 협박은 아니었다.

아니, 오히려 거세 문제를 그처럼 공개적으로 거론할 수 있었던 것은 성기에 대한 한국인의 태도를 보여주는데, 그것은 남자의 성기를 죄의 원천으로 보았던 서양의 경우와 다른 태도였다. '고추가 떨어진다'는 말이 그렇게 자주 사용되었던 이유는 남존여비 사회에서 아이에게 '너는 남자다'라는 성적 아이덴티티 identity를 확실히 인식시키기 위한 것이었다. 따라서 그 같은 어법은 공포심이 아니라, 성기에 대한 아이의 자부심을 한껏 키워주는 계기가 되었다.

위와 같은 이야기는 앞에서 논의한 프로이트에 대한 재해석과 더불어 한국인들이 거세 공포증에 걸릴 가능성이 적다는 근거로 삼아도 좋을 것이다. 이른바 '명백하게 거세를 연상시키는 군동화'도 이 같은 한국적 분위기를 표현한 것이다. 실제로 이중섭의 그림에 나타나는 거세를 연상시키는 장면들을 보면, 하나같이 장난스러운 구석이 있다. 게는 피를 흘리며 아

이의 고추를 자르겠다고 덤벼드는 것이 아니라, 아이에게 우정을 느끼며 집게발을 벌리고 고추를 향해 다가간다. 그것은 친교의 프로포즈이며 공포보다 유머가 넘쳐날 뿐이다.

이중섭의 버릇과 성기 애호증

고은은 보통 사람들이 2층에서 장쾌하게 오줌을 누는 버릇이 있는 대신, 이중섭이 이부자리에 실례를 했다는 사실을 대비시켰다. 그러나 두 가지 행동이 그렇게 다른 계열의 행동으로 보이지 않는다. 그것들은 모두 오줌을 눈다는 사실을 누군가에게 알리려 한다는 점에서 공통점을 가지고 있다. 물론 이중섭의 경우는 무의식적이란 차이가 있다.

술에 취했을 때이긴 하지만, 오줌을 누고 싶은 욕구를 통제하지 않으려는 정신 작용이 있었다는 것——이것은 일종의 망각 현상이다——은 2층에서 오줌을 싸는 경우와 마찬가지로 성기에 대한 자부심이 컸다는 증거가 된다. 2층에서 장쾌하게 오줌을 싸고 싶은 충동은 고추로 인해 얻었던 어릴 적 영광을 재현해보려는 것이다. 이불에 오줌을 누는 것 역시 어머니의 사랑을 재확인하려는 데서 생겨났을 가능성이 높다. 그렇게 이불에 오줌을 누는 순간, 이중섭은 무의식적으로 어머니를 찾았거나 심리적으로

어머니의 보호 아래 있었을 것이다.

아무튼 이중섭의 행동은 출처를 알 수 없는 천재의 이상한 버릇이 아니라, 성기에 대한 한국적 관념을 드러낸 것으로 보인다. 사실 한국 문화는 남자들이 아무데서나 오줌을 싸는 것에 대해 너그럽다. 물론 자기가 모르는 사람에 대해서까지 너그러운 것은 아니지만, 대개의 경우 지저분한 행동으로 받아들이지 않는다. 좀 더 적극적으로 말하면, 어른들이 그런 짓을 해도 어린애같이 귀엽다는 식으로 봐주는 경향마저 있다.

예컨대, 한국 영화에는 술에 취한 어른들이 길거리에서 방뇨를 하는 장면이 가끔 등장한다. 그런 장면들은 오줌을 눈다는 사실을 유난히 강조하는 경향이 있다. 영화 속의 배우들은 방뇨를 하면서, "세상은 모두 썩었어!" "짜식들 까불구 있어, 두고 보자고!"와 같은 막연한 분노와 원망을 토로하며 공연히 비틀거린다.

그 같은 장면은 관객에게 얼마간의 해방감과 공감sympathy을 자아낸다. 그것이 공감을 자아내는 이유는 그처럼 원초적인 행위(?)가 우리들로 하여금 일시적인 어머니로 돌아가도록 허용하기 때문이다. 실제로 나는 50대 중반인 숙모로부터 사업이 잘 안 되는 숙부가 술에 취해 집에 들어오다가 전봇대에서 오줌을 누는

장면을 우연히 목격하고 눈물이 핑 돌았다는 얘기를 들은 적이 있다. 왜 하필이면 이런 장면에서 눈물이 핑 도는 것일까?

이중섭 역시 그와 유사한 태도를 드러낸 적이 있다. 이것은 유명한 이야기인데, 통영 시절 청마(靑馬) 유치환이 교장 선생님의 위엄을 벗어제치고 음탕하게 웃으며, "이형은 쇠불알을 그리고 싶어 소를 그리지요?" 하고 물은 적이 있었다. 그러자 이중섭은 "그럼요, 쇠불알 덕분에 소가 좋지요. 그 주머니에는…… 만물…… 삼라만상이 다 들어 있쇠다!"라고 대답했다고 한다. 도대체 이 같은 진술 속에서 어떻게 거세 공포증을 겪고 있었다는 징후를 발견할 수 있단 말인가? 그것은 오히려 뿌리깊은 성기 애호증의 한 징후가 아닐까?

소그림의 다섯 가지 유형

이로써 우리는 소그림과 관련된 심리학적 문제들을 상세하게 논의했다. 이 같은 논의들은 비단 소그림에 한정되는 것이 아니라, 다른 주제군의 작품 해석에도 유용한 것이며, 이중섭 예술이 한국적 정신 세계와 맺고 있는 관계에 대해서도 풍부한 상상력을 제공한다. 아무튼 이중섭의 소그림은 밭을 가는 목가적인 소를 충실하게 묘사한다는 차원을 넘어 한국적 정신

을 깊이 있게 표현했다.

또 위와 같은 논의를 통해 우리는 이중섭의 소그림을 좀더 깊이 있게 이해할 수 있었다. 종합해서 말하면, 소그림은 오이디푸스 콤플렉스나 거세 공포증처럼 분열적으로 이해되어야 할 것이 아니라, 한국의 전통적인 관점에서 이해해야 하는 것이었다. 그런 의미에서 소그림은 정신적으로 자기 자신을 나타내며 어머니를 그 속에 품고 있다.

그런데 나는 이 책에서 "이중섭의 소는 대개 한 마리로 나타나며, 그 한 마리가 절대적 위용을 자랑한다"는 관점에서 작품 감상을 해왔다. 그러나 소그림에 언제나 한 마리의 소만 등장했던 것은 아니었다. 그렇다면 소수이긴 하지만, "한 마리 원칙에서 벗어나는 소그림들을 어떻게 이해해야 하는가"라는 문제가 대두된다. 이런 질문을 염두에 두면서 지금까지 나타난 모든 소그림을 분류해보면, 다섯 종류의 소그림으로 나누어볼 수 있다.

첫째, 한 마리의 소가 절대적 위용을 자랑하는 그런 소그림이다. 여기에 대해서는 달리 설명할 필요가 없을 것이다.

둘째, 한 마리의 소가 넘어지는 경우다. 여기에 속하는 경우는 두 작품이 있는데, 「소와 새와 게」(그림-107)와 「소와 아이」(그림-108)이

다. 먼저 「소와 새와 게」의 경우를 보자. 이 작품은 매우 해학적이다. 우선 소의 얼굴 표정이 그렇다. 이 작품의 스토리도 해학적이다. 여기에 나오는 소는 누워서 쉬려고 하는데, 게가 한쪽 집게발로 쇠불알을 받쳐들고 다른 집게발로는 쇠불알을 자르려고 한다. 그러니까 소는 제대로 눕지 못하고 뒷다리가 엉거주춤한 상태로 있다. 게가 불알을 만져서일까, 소의 얼굴이 웃는 것인지 우는 것인지, 아무튼 해학적인 표정을 짓고 있다. 또한 같은 이유로 쇠꼬리는 팔랑개비처럼 벌어져 있다. 이런 유머러움 때문에 이중섭 애호가 중에는 이 작품을 좋아하는 사람이 많다.

사정은 「소와 아이」의 경우도 마찬가지다. 아이가 소의 엉덩이 쪽으로 들어가 손을 벌려 두 손으로 소의 양다리를 붙잡고 있다. 아이는 무엇이 그렇게 재미있는지 관객을 향해 웃고 있다. 오른쪽 다리는 비상식적으로 길어져 소의 턱 밑에 와 있다. 모든 스토리가 「소와 새와 게」와 마찬가지다. 게가 아이로 변한 차이가 있을 뿐이다. 엉덩이를 땅에 붙이지 못하는 것도 마찬가지다.

그러나 화면 전체에는 피로감이 감돌고 있으며, 두 소는 몹시 지쳐 있는 듯하다. 이런 소그림들은 해학적으로 처리되기는 했지만, 넘어져

(그림-107) 「소와 새와 게」

야 할 만큼 어려운 처지에 있었던 이중섭의 생활을 반영하는 것 같다. 게와 아이는 그런 소에게 "한번 일어나봐"라고 말하며 용기를 북돋우고 있는지도 모르겠다. 그래도 일어나지 못하니까, 쇠뿔을 잡고 있는 새가 "에이, 바보" 또는 "용기를 내"라고 말하는 것 같다.

그런 의미에서 두 작품은 이중섭적이다. 왜냐하면 절대적 위용을 자랑하는 이중섭 소의 반대물이기 때문이다. 그렇게 절대적인 소도 가끔은 넘어질 수밖에 없을 테니까. 이중섭의

피난 생활을 생각해보면, 더욱더 그렇다. 그런 점에서 두 작품은 한 마리 소 원칙에 대한 본격적인 예외라고 보기 어렵다.

셋째, 「길떠나는 가족」(그림-105)처럼 매우 평범한 소로 등장하는 경우다. 사실 이중섭의 소가 이렇게 평범하게 나오는 경우는 3점으로 추산되는 「길떠나는 가족」뿐이다. 나는 이 작품이 표면적으로는 매우 행복한 가족을 그리고 있지만, 어딘가 꽃상여를 연상시킨다고 하였다.

슬픔을 행복으로 위장하는 논법은 두번째 항

목에 분류된 소그림에서 피로와 좌절을 해학으로 위장하는 것과 유사한 측면이 있다. 아무튼 이 작품은 이중섭의 소치고는 매우 예외적이며, 죽음의 이미지가 있다는 점에서 이중섭의 전형적인 소는 아니다. 또 죽음이란 예외적인 상황과 관련이 있다는 점에서 한 마리 소그림 원칙에 대한 본격적인 예외라고 보기도 어려울 것이다. 이 작품은 이중섭의 비극을 상징적으로 반영하는, 아름답고도 슬픈 소그림이다.

「소와 소녀」

넷째, 소와 소녀가 함께 등장하는 경우다. '소는 한 마리여야 한다'는 원칙에 대한 본격적인 예외는 일본 유학 시절에 그려졌다. 이중섭은 일본 유학 시절에도 소그림을 많이 그렸다. 그 당시 어떤 형태의 소를 그렸는지는 확실치 않다. 그러나 당시의 소그림은 '한 마리의 소가 절대적 위용'을 자랑하기만 했던 것은 아니다.

1940년대 소그림은 때로는 제목만, 때로는 사진과 제목이 함께 전해져온다. 「망월」「소의 머리」「소와 여인」「소와 아이」「목동」「소와 소녀」 등이 그런 것들이다. 그런데 이들 작품 중에는 제목만 보아도 이중섭의 소가 여인·아이·소녀와 함께 등장했음을 알 수 있다. 그러면 이들 그림은 어떤 유형의 소그림일까?

우선 이 시대의 소그림들은 '소와 여인' '소와 목동' '소와 소녀'와 같이 소와 어떤 다른 한 사람의 인물이 등장하는 형식을 취한다. 대

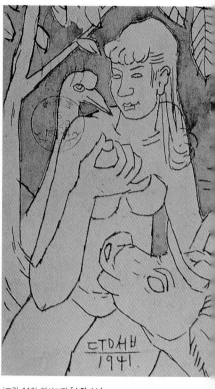

(그림-109) 「소와 소녀」

(그림-110) 엽서그림 「소와 소녀」

표적인 예는 잠시 후 보게 될 「망월」 연작이다. 이런 것으로 보아, 이 시대의 소그림은 연애 감정으로부터 큰 영향을 받은 것으로 보인다. 또 실제로 소가 등장하는 많은 작품들이 엽서그림과 유사한 분위기를 가지고 있다. 그 같은 사례는 「소와 소녀」(그림-109)인데, 엽서그림에는 이와 매우 유사한 작품이 있다(엽서그림-110).

이처럼 다른 사람과 등장하는 소그림은 '한

마리의 소 원칙'의 본격적인 예외라는 점에서 주목을 끈다. 그러나 여기서도 이중섭의 소는 여인·목동·소녀 등과 인격적 만남을 가진다는 점에서 개체성을 갖는 소라고 할 수 있을 것이다.

다섯째, '한 마리 소그림'에 대한 또 다른 본격적인 예외는 투우 그림(그림-111)에서도 나타난다. 투우 그림 중에는 종이를 두 장으로 잇

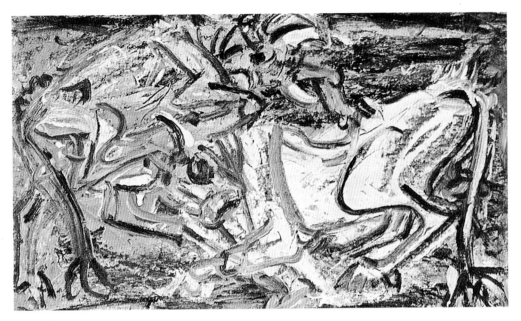

(그림-111) 「투우」

대어 붙인 것이 아니라, 두 마리 소가 뒤엉켜 싸우는 작품이 이 작품말고도 한 점이 더 있다. 여기서는 한 소가 다른 소의 밑으로 파고들어 뿔로 받자, 다른 소는 받친 데가 무척 아팠던지 크게 솟아오르며 혀를 내밀고 있다. 그런데 여기서도 소의 개체성 내지 인격성은 크게 강조된다. 즉 한 소가 다른 소를 심하게 공격하고 다른 소는 크게 상한다는 내용이다. 그런 점에서 이 작품은 '한 마리 소 원칙'에 대한 본격적인 예외이면서, 그 안에 소는 한 마리라는 관념을 품고 있다고 하겠다.

소의 성적 아이덴티티

재미있는 것은 이중섭 소그림의 성적 아이덴티티가 왔다갔다하기도 했다는 것이다. 이중섭의 소는 대부분 그 자신을 상징한다. 특히 1951년 이후에는 100% 이중섭 자신을 상징한다. 그런 의미에서 이중섭의 소는 수컷이다. 「망월」(그림-112)에서 보는 것처럼 소는 이중섭 자신을 상징하도록 하여 여인의 사랑을 받는 존재가 된다. 이렇게 보면, 이중섭의 소는 전적으로 남성인 것 같다.

그러나 또 다른 『망월』(그림-113)을 보면, 소

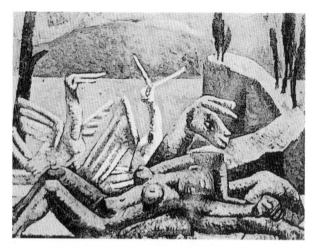

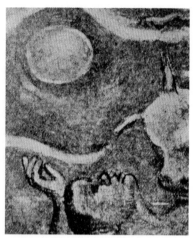

(그림-112) 「망월 1」 (그림-113) 「망월 2」

가 이중섭으로 보이는 사람(소년)과 함께 있다. 이 경우 소는 마사코를 상징하는 것으로 보인다. 또 엽서그림 「소를 치켜든 사람」(그림-114)을 보면, 이중섭이 소를 번쩍 들어올리기도 한다. 이 경우는 소가 분명히 마사코이다. 아마도 연애가 잘 풀렸던 모양이다. 일본 유학 시절에는 이중섭의 소가 가끔 여성을 상징하기도 했다는 것과 관련하여 화가 송혜수는 흥미로운 일화를 증언했다. 그 내용은 이렇다.

어느 해인가 '자유미술가협회' 공모전에 출품하기 하루 전날 밤, 송혜수는 자신의 출품작을 다 그려놓고 "중섭이는 어떻게 하고 있나" 보려고 이중섭을 만나러 갔다고 한다. 이중섭 역시 얼마 지나지 않아 출품작 「망월」을 완성했

는데, 아래쪽에 누워 있는 사람이 남자였다고 한다. 두 사람은 그렇게 출품작을 모두 완성해놓고 술을 마시러 갔다고 한다.

당시 일본에는 전시중이라 술을 파는 상점도 별로 없었고, 한 사람에게 조금씩밖에 술을 팔지 않아 줄을 서야 했다. 그런데 두 사람은 한 번에 사서 마신 술이 양에 차지 않자, 술이 떨어지면 다시 줄을 서서 사는 식으로 거나할 때까지 술을 마시고 헤어졌다고 한다. 줄 서는 것을 여러 번 반복했으니 늦은 밤에 헤어진 것이다. 그런데 나중에 전시회에 걸린 「망월」을 보니, 아래쪽에 누운 사람이 여자로 변해 있더라는 것이다. 이중섭은 그날 밤 집에 돌아가 밤을 새우면서 아래쪽에 누운 사람을 여자로 바꾸어

(그림-114) 엽서그림 「소를 치켜든 사람」

놓았던 것이다.

이런 것을 보아도 소가 암컷이냐 수컷이냐의 문제는 그 당시 이중섭에게 약간은 미묘한 문제였던 것 같다. 이 문제는 이렇게 해석할 수 있다. 소란 본래 여성적 동물이요, 이중섭의 경우도 어머니의 이미지를 함축하고 있다. 그런데 그는 자신을 소와 동일시했기 때문에 표면적으로는 수컷이 되었다. 그러나 내면적으로 보면 이중섭의 소에는 어머니와 같은 여성적 이미지가 없을 수 없었던 것이다. 청년 시대에

그렸던 몇몇 작품은 바로 이중섭의 소가 여성일 수도 있다는 것을 보여준 셈이다.

소그림의 역사적 전개 과정

청년 시절 소그림의 내력이 이렇다면, 소그림의 성격은 보다 분명해지는 것 같다. 이중섭은 본래부터 '소는 한 마리다'는 이미지(像)를 갖고 있었다. 그 경우 소는 어머니와 결합된 자기 자신이다. 그러나 이것이 처음부터 두드러지게 나타났던 것은 아니다. 이중섭은 자기 자

신만을 대표하는 또 다른 소의 이미지도 갖고 있었고, 여성을 상징하는 소의 이미지도 갖고 있었다.

또 1944~1950년 원산 시대 때 이중섭을 알았던 사람 중에는 "그때의 소그림이 더 좋았다"고 증언하는 사람도 있다. 원산 시대의 소가 어떤 형태였는지는 분명치 않다. 다만 오늘날의 소그림처럼 한 마리의 소가 절대적 위용을 자랑하는 그런 소가 아니었을 가능성은 충분히 있다.

그렇다면 이중섭의 소는 피난 생활의 고통이 깊어지면서 오늘날의 소그림처럼 한 마리의 소가 분노하며 무언가 강렬한 인상을 지니는 소로 남게 되었을 것이다. 또는 가족과의 이별이 깊어지면서 더욱 황소의 성격을 강조하는 방향으로 나아갔던 것 같다. 그리고 그 고통이 심해졌을 때는 가끔 넘어지기도 했던 것이다.

만약 우리 민족이 평화와 번영을 구가했다면, 이중섭의 소는 한 마리가 아닌 경우도 있었을 수 있고, 전혀 다른 형태를 띠었을 수도 있다. 「서 있는 소」와 「망월」의 경우를 생각해보면, 훨씬 로맨틱하면서도 신비롭거나 장엄한 형태를 띠었을 가능성이 높다. 그러나 이중섭의 소는 그 어떤 경우에도 인격성을 갖춘, 그런 의미의 소였다. 그런 점에서 앞으로 한 마리가 아닌 소그림이 많이 발견된다고 하여도 '이중섭의 소는 대개 한 마리'라는 감상법은 언제나 유효하다고 말할 수 있다.

이중섭 연보

1916년(0세) 4월 10일 평안남도 평원군 송천리에서 이희주와 안악 이씨 사이에서 2남 1녀 중 막내로 출생. 형 중석은 11살 위. 누나 중숙은 10살 위. 지주 집안으로 매우 부유했음.

1920년(4세) 아버지 사망. 그림 그리기에 몰두하여 사과를 주면 그린 후에 먹었다고 함.

1925년(9세) 서당에 다니다가 종로공립보통학교에 입학. 평양 외가에서 학교를 다님. 김병기와 같은 반이 됨. 초등학교 시절 고구려 고분 벽화를 관람하고 감명을 받음.

1930년(14세) 오산학교에 입학. 하숙 생활을 함. 임용련과 백남순 부부 교사의 지도를 받음.

1935년(19세) 오산학교를 졸업하고 일본 도쿄 제국미술학교에 입학.

1936년(20세) 보다 자유분방한 문화학원으로 학교를 옮김. 친구 김병기와 오산 선배 문학수가 상급 학년에 있었고, 강사로 나오던 쓰다 세이슈의 지도를 받았음.

1938년(22세) 1937년 결성된 '자유미술가협회' 2회 공모전에 출품하여 협회상을 수상하고 격찬을 받음. 야마모토 마사코를 만나 연애.

1940년(24세) 문화학원 졸업. 4번째 '자유미협' 공모전에 「서 있는 소」 「망월」을 출품. 연말 고국을 방문하였다가 마사코에게 엽서그림을 보내기 시작.

1941년(25세) 동경에서 일본 유학생 김종찬·김학준·이쾌대·진환·최재덕·문학수 등과 '조선미술가협회'를 결성하고 창립전 개최. 이 전시회에 「연못이 있는 풍경」 출품. 이어 똑같은 전시회를 서울에서 개최. 5번째 '자유미협' 공모전에 「망월」 「소와 여인」 출품. '자유미협'의 준회원 격인 회우(會友)로 추대됨.

1942년(26세) 6번째 '자유미협' 공모전에 「소와 아이」 「소묘」 「목동」 등을 출품. 일본 식민 당국의 강요에 의해 '조선미술가협회'가 '신미술가협회'로 개칭.

1943년(27세) 7번째 '자유미협' 공모전에 「소묘 1」「소묘 2」「소묘 3」「망월」「소와 소년」 「여인」 등을 출품. 특별상인 태양상을 수상. 회원(會員)으로 추대. '신미술가협회' 전람회에 참석하기 위해 귀국했다가 전쟁 상황으로 일본으로 돌아가기를 포기.

1945년(29세) 마사코가 한국으로 건너와 결혼. 10월 서울에서 열린 '해방기념문화대축전 미술전'에 출품하려 했으나 기한이 늦어져 실패. 대신 미도파 백화점 지하에 벽화를 그림. 이 벽화는 복숭아나무에 아이들이 매달린 그림이었다고 함(아마도 「도원」과 비슷한 작품이었을 것임). 연말에 평양에서 황염수 등과 6인전 개최.

1946년(30세) 북한 체제 아래 결성된 '조선예술동맹'의 회화부 부원이 됨. 원산사범학교 미술 교사가 되었으나 '무엇을 어떻게 가르칠지 몰라' 일주일 만에 사직. 닭을 키우다 닭 그림을 그리게 됨. 첫아들 사망. 이로 인해 군동화(群童畵) 연작이 시작됨. 일본인 아내를 두었다는 사실과 더불어 친일 부르주아지로 지목받는 등 창작의 고통을 겪음.

1947년(31세) 8·15 기념 전람회에 「하얀 별을 안고 하늘을 나는 어린이」를 출품하여 소련인 평론가의 호평을 받음. 아들 태현 출생.

1949년(33세) 아들 태성 출생. 강원도 금성군에 거주하던 화가 박수근과 교류.

1950년(34세) 형 이중석 행방불명. 원산 수복 후 대한민국 체제 아래에서 '신미술가협회'를 결성하고 회장이 됨. 12월초 피난길에 오름. 부산 범일동 창고에 마련된 피난민 수용소에 거처를 정함. 부두에서 막노동.

1951년(36세) 제주도로 피난. 서귀포 현치수·김순복 부부의 집에 거처를 정함. 고구마와 배급으로 받은 보리로 연명. 게를 잡아 반찬으로 하며 게그림을 그리게 됨. 장차 그리게 될 벽화를 위해 조개껍질을 수집. 부산으로 나와 다시 범일동에 거처를 정함.

1952년(37세) 대한민국 국방부 '종군 화가단'에 가입. 황염수의 소개로 부산 영도에 있는 '대한경질도기회사' 작업실에서 약 2~3개월 간 침식을 함. 이때 대학생이던 김서봉과 함께 지냄. '3·1절 기념 경축 미전'에 출품. 아내와 두 아들이 생활고로 일본으로 건너감. 아내에게 보내는 편지가 시작됨.

1953년(38세) 오산 후배 마영일에게 거액의 금전 사기를 당해 일본에 있던 아내에게 커다

란 빚을 지게 함. 7월말 아내와 가족을 만나기 위해 일본에 갔으나 일주일 만에 귀국. 유강렬의 호의로 통영에서 작품 생활. 이때 많은 걸작이 탄생함.

1954년(38세) 박생광의 주선으로 진주에 머물며 작품 활동. 서울로 상경. 경복궁 미술관에서 열린 대한미협전에「달과 까마귀」출품. 종로구 누상동 정치열의 집에 거주하며 작업에 몰두. 연말에 입원 치료를 받음.

1955년(38세) 1월 '미도파 전시회'를 개최하여 대단한 호평을 받음. 전시회 이후 수금이 안 되어 의기소침. 친구 구상의 권유로 5월 대구 미국 문화원에서 '대구 전시회' 개최. 이후 거식증과 정신분열 증세를 보이며 대구 성가병원에 한 달여 입원. 이종사촌 이광석과 함께 상경하여 그의 집에 머무름. 수도육군병원, 성베드로 병원을 전전하며 치료를 받음. 정릉 시절 사실상 마지막 작품인「돌아오지 않는 강」연작을 그림.

1956년(40세) 미국 '모던 아트 뮤지엄'에서 은지화 3점을 영구 보관. '청량리 병원'을 거쳐 9월 6일 '적십자 병원'에서 사망. 직접적 사인은 간장염. 홍제동 화장터에서 화장되고 유해의 일부가 망우리 공동 묘지에 묻힘. 또 다른 유해의 일부는 일본에 있던 아내에게 전달되어 야마모토(山本) 가문의 묘지에 묻힘.

1960년 부산 '로타리 다방'에서 최초의 유작전이 열림.

1972년 서울 '현대화랑'에서 15주기 기념 전람회 개최되고 유작 작품집이 마련됨.

1973년 시인 고은에 의해『이중섭 평전』이 출판됨.

1978년 문화훈장이 추서됨. 아내 마사코가 대신 수상.

1986년 30주기를 맞아 '호암 갤러리'에서 대규모 회고전이 열리고 작품집이 발간됨.

1996년 서귀포시가 이중섭 기념관을 개관하고 '이중섭 거리'를 제정함.

1999년 1월 문화관광부는 이중섭을 '이 달의 문화 인물'로 선정하고 이를 기념하여 '갤러리 현대'가 특별전 개최.

작품 목록

글을 시작하며

1)「애들과 끈」, 종이에 유채, 32.4×49.7cm.

2)「봄의 어린이」, 종이에 연필과 유채, 32.6×49cm.

3)「네 어린이와 비둘기」, 종이에 연필, 31.5×48.5cm.

4)「두 아이와 물고기와 게」, 종이에 먹과 수채, 25.8×19cm.

5)「두 어린이」, 종이에 먹물, 6.7×38.3cm.

6)「손」, 종이에 유채, 18.4×32.5cm.

7)「손과 비둘기」, 종이에 유채, 17×14cm.

제1장

8)「흰 소」, 종이에 유채, 34.5×53.5cm.

9)「황소」, 종이에 유채, 32.3×49.5cm.

10)「투우」, 종이에 유채, 17×39cm.

11)「제주도 풍경」, 종이에 잉크, 35×24.5cm.

12)「황소」, 종이에 유채, 26×36.5cm.

13)「황소」, 종이에 유채, 25×35cm.

14)「파란 게와 어린이」, 종이에 유채, 30.2×23.6cm.

15)「실에 매인 게를 끄는 아이」, 은지화의 부분도.

16) 군동화의 어린이 포즈들.

제2장

17) 엽서그림「새 사냥」, 엽서에 펜과 수채, 14×9cm.

18) 엽서그림「두 사슴」, 9×14cm.

19) 엽서그림「두 사람과 나무」, 14×9cm.

20) 「부부」, 종이에 유채, 51.5×35.5cm.

21) 「부부」, 종이에 유채, 51.5×35.5cm.

22) 「투계」, 종이에 유채, 29×42cm.

23) 「애들과 끈」, 종이에 유채, 19.2×26.4cm.

24) 「천도화와 노란 어린이」, 종이에 유채, 32×24cm.

25) 「가족」, 종이에 유채, 40×27.5cm.

26) 「동그라미」, 목판화에 도장밥, 14×9cm.

제3장

27) 「청룡도 강서대묘 현실 동벽」.

28) 「무용총 수렵도」.

29) 「문자 추상」(이응노), 캔버스에 유채, 130×131cm.

30) 「작품」, 사진으로만 남은 작품.

31) 「십자가 위의 순종」(루오), 에칭과 아콰틴트 부식 동판화, 58.7×42.8cm.

32) 「서 있는 소」, 사진으로만 남은 작품.

33) 청자상감진채포도동자문표형주자.

제4장

34) 「가족과 비둘기」, 종이에 유채, 29×40.3cm.

35) 「화가와 가족」, 종이에 잉크와 색연필, 편지에 동봉한 그림.

36) 「물고기와 노는 아이들」, 종이에 연필과 유채, 10.5×12.5cm.

37) 「물고기와 아이」, 종이에 연필과 수채, 13.2×17.2cm.

제5장

38) 「자화상」, 종이에 연필, 48.5×31cm.

제6장

39) 엽서그림「아이와 여인과 물고기」, 9×14cm.

40) 엽서그림「삼두일체의 동물을 탄 여인」, 9×14cm.

41) 엽서그림「큰 말과 작은 사람들」, 9×14cm.

42) 엽서그림「교차하는 직선과 작은 사람들」, 9×14cm.

43) 엽서그림「사랑에 관한 추상」, 14×9cm.

44) 엽서그림「두 오리와 아이」, 9×14cm.

45) 엽서그림「클로버와 아이」, 9×14cm.

46) 엽서그림「해변과 클로버와 오리」, 9×14cm.

47) 엽서그림「물고기와 여인」, 9×14cm.

48) 엽서그림「물고기와 여인들」, 9×14cm.

49) 엽서그림「세 개의 동그라미와 아이」, 14×9cm.

50) 엽서그림「두 사람」, 14×9cm.

51) 엽서그림「육욕」, 14×9cm.

52) 엽서그림「육욕과 네 사람」, 14×9cm.

53) 엽서그림「세 사람」, 9×14cm.

54) 엽서그림「얼굴」, 14×9cm.

55)「사나이와 두 아이」, 종이에 연필과 유채, 39.5×48cm.

56) 은지화「애정」.

57)「가족」, 종이에 연필, 15.7×11cm.

58) 은지화「가족」.

59)「천도복숭아」, 종이에 연필, 13×8cm.

60)「두 개의 복숭아」, 종이에 유채, 20.2×26.7cm.

61)「도원」, 종이에 유채, 65×76cm.

62)「일월도」.

63)「십장생도」.

64)「서귀포 환상」, 합판에 유채, 56×92cm.

65) 은지화「도원」, MoMa 소장품.

66) 은지화「도원」, MoMa 소장품.

제7장

67)「세 사람」, 종이에 연필. 18.2×28cm.

68)「소년」, 종이에 연필. 26.4×18.5cm.

69)「돌아오지 않는 강」, 종이에 연필과 유채, 32.6×49cm.

70)「가난한 사람들의 꿈」(디에고 리베라).

71)「우이차판의 저수지」(막시모 파체코).

72)「해변의 아이들」, 종이에 연필과 유채·수채, 32.5×49.8cm.

73)「물고기와 노는 두 어린이」, 종이에 유채, 41.8×30.5cm.

제8장

74)「노상의 여인」(박수근), 캔버스에 유채, 25×20cm.

75)「월매」(김환기), 유화, 100×72.7cm.

76)「까치」(장욱진), 캔버스에 유화, 41×32cm.

77)「모자상」(이만익), 캔버스에 유채, 45.2×60.8cm.

78)「춤추는 가족」, 종이에 유채, 22.7×30.4cm.

79)「춤」(마티스), 캔버스에 유채, 258.1×389.8cm.

80)「자화상」(장욱진), 캔버스에 유채, 27.2×22cm.

81)「자화상——달마의 콧수염」(한묵), 캔버스에 아크릴, 200×150cm.

82)「자화상」(방혜자), 55×46cm.

83)「자화상」(오수환), 캔버스에 유채, 63×33, 63×33, 63×33cm.

84)「자화상」(최욱경), 종이에 연필, 200×91cm.

85)「자화상」(임옥상), 종이 부조 아크릴, 67×120cm.

86)「자화상」(김종학), 아크릴, 33.5×73cm.

87)「자화상」(김흥수), 캔버스에 유채, 61×50, 33×24 25×33cm.

88)「자화상」(강은엽), 아크릴, 40×160cm.

89)「자화상」(강명희), 캔버스에 유채, 60.5×50cm.

90)「자화상」(노원희), 아크릴과 유채, 72×190cm.

91)「가디 가의 초상화」(아뇰로 가디), 판 템페라화, 47×89cm.

92)「자화상」(이준), 종이에 유채, 35×25cm.

93) 「자화상」(변종하), 캔버스에 유채, 16×11cm.

제9장

94) 제주도 주민의 초상화.

95) 「섶섬이 보이는 풍경」, 나무판에 유채, 41×71cm.

96) 「현해탄」, 종이에 유채, 21.6×14cm.

97) 「충렬사 풍경화」, 종이에 유채, 41×29cm.

98) 「흰 소」, 나무판에 유채, 30×41.7cm.

제10장

99) 「새장 속에 갇힌 새」, 종이에 유채, 26×35.5cm.

100) 「결박」, 종이에 유채, 12×15.5cm.

101) 은지화 「손발이 묶인 사람들」.

102) 「묶인 새」, 종이에 연필, 25×18cm.

103) 「성당 부근」, 종이에 유채, 34×46.5cm.

104) 「정릉 풍경」, 종이에 연필과 유채, 44×30cm.

글을 맺으며

105) 「길떠나는 가족」, 종이에 유채, 10.5×25.7cm.

106) 「달과 까마귀」, 종이에 유채, 29×41.5cm.

보론

107) 「소와 새와 게」, 종이에 유채와 연필, 32.5×49.8cm.

108) 「소와 아이」, 합판에 유채, 29.8×64.5cm.

109) 「소와 소녀」.

110) 엽서그림 「소와 소녀」, 14×9cm.

111) 「투우」.

112) 「망월 1」, 사진으로만 남은 작품.

113) 「망월 2」, 사진으로만 남은 작품.

114) 엽서그림 「소를 치켜든 사람」, 9×14cm.

참고 문헌

강원희, 『이중섭—난 정직한 화공이라 자처하오』(근대인물한국사 611), 동아일보사, 1992.

고 은, 『이중섭 평전』, 민음사, 1973.

―――, 「이중섭 정신 세계의 내면」, 『현대문학』, 1976년 9월호.

구 상, 「이중섭의 발병 전후: 「성당 부근」에 대하여」, 『한국문학』, 1976년 9월호.

―――, 「이중섭의 인간과 예술: 천진의 인품과 예술」, 『한국문학』, 1976년 9월호.

―――, 「내가 아는 이중섭」, 중앙일보, 1986. 7. 12.

구 상 · 김규동 · 김광림 · 이활, 『한국인물예술총서 1: 이중섭의 사랑과 예술』, 백미사, 1981.

계간미술 편집부, 「작가들을 재평가한다」, 『계간미술』, 1979년 여름호(10호).

곽영숙, 「이중섭 회화의 상징성」, 『한국임상미술학회보』, 창간호.

김광림, 「화가 이중섭을 그린다」, 『김광림 에세이: 사람을 그린다』, 문학예술, 1994.

김병기, 「화폭의 부조리」, 『한국의 인간상 5』, 신구문화사, 1965.

―――, 「내가 아는 이중섭 1」, 중앙일보, 1986. 6. 23.

김병종, 「지금도 살아 있는 바다 위에 그린 그림: 이중섭과 제주」, 『화첩기행』, 효형출판, 1999.

김순관, 「제주 근대 미술의 형성 배경 고찰」, 제주대학교 교육대학원 석사학위 논문, 1991.

김영나, 「멕시코의 벽화 운동」, 윤범모(편), 『제3세계의 미술 문화』, 과학과 사상, 1990.

김영주, 「이중섭 화백의 죽음: 그의 생애는 고독한 비극이었다」, 한국일보, 1956. 9. 22.

―――, 「이중섭과 박수근」, 『뿌리깊은 나무』, 1976년 6월호.

―――, 「이중섭 미공개 작품전을 보고」, 동아일보, 1985. 6. 7.

―――, 「이중섭을 회고하면서」, 『이중섭 미공개 유작전 도록』, 동숭미술관, 1985.

―――, 「내가 아는 이중섭」, 중앙일보, 1986. 7. 3.

김요섭, 「옛 시대의 등」, 문학과 비평 편집부, 『시집 이중섭』, 탑출판사, 1987.

김윤수, 「좌절과 극복의 논리」, 『창작과비평』, 1972년 가을호.

―――, 『한국현대회화사』, 춘추문고, 1975.

김인환, 「이중섭: 한국의 감성적 터전 위에 군림하는 영혼」, 『공간』, 1987년 9월호(135호).

김현숙, 「이중섭 예술의 양식 고찰」, 『한국근대미술사학』 제5집, 한국근대미술사학회, 1997.

문학과 비평 편집부, 『시집 이중섭』, 탑출판사, 1987.

박고석, 「죽어 마땅해: 이중섭 형을 보내며」, 서울신문, 1956. 9. 16.

박래경, 「이중섭 그림의 특성에 관한 고찰」, 『한국근대미술사학』 제5집, 한국근대미술사학회, 1997.

박용숙, 「한국화의 세계」, 일지사, 1975.

──, 「이중섭」, 『한국현대미술대표작가 100인선 44』, 금성출판사, 1976.

──, 「이중섭 예술의 경이」, 『현대문학』, 1976년 9월호.

──, 「민족적 리얼리즘은 가능한가」, 『공간』.

박희정, 「이중섭 소고」, 『현대미술관 연구』 5 , 국립현대미술관, 1994.

아더 맥타카드, 「이중섭의 회화 세계」, 『계간미술』, 1988년 여름호(47호).

안규철, 「어디까지가 이중섭인가」, 『계간미술』, 1986 가을호(통권 39호).

양명문, 「절망과 순수의 자화상」, 『바람도 별도 잊을 수 없는 사람들』, 풀빛, 1979.

오광수, 「사망 30년에 다시 본 그의 예술과 인생: 완성과 미완·걸작과 졸작, 이중섭은 재평가되어야 한다」, 『주간
　　　　조선』, 1986년 7월 6일.

──, 「표현주의와 표현주의 화가들: 구본웅·이중섭의 경우」, 『한국근대미술사상 노트』, 일지사, 1987.

──, 『이중섭』, 시공사, 2000.

오병욱, 『이중섭의 비평적 연구』, 서울대학교 대학원 서양사학과 석사학위 논문, 1987.

유준상, 「이젠 모두 지나가버린 얘기니까 괜찮습니다: 이남덕 여사 인터뷰」, 『계간미술』, 1986년 가을호.

유홍준, 「이중섭: 엽서그림과 은지화의 내력」, 『다시 현실과 전통의 지평에서』, 창작과비평사, 1996.

윤범모(편), 『제3세계의 미술 문화』, 과학과 사상, 1990.

이대원, 「내가 아는 이중섭 3」, 중앙일보, 1986. 7. 9.

이경성, 「자학의 예술: 이중섭 작품전을 보고」, 경향신문, 1955. 2. 30.

──, 「비극의 창조: 대향 이중섭」, 『이중섭 작품집』, 현대화랑, 1972(『근대미술사가논고』, 일지사, 1974 재
　　　　수록).

──, 「내가 아는 이중섭 2」, 중앙일보, 1986. 6. 30.

──, 「이중섭의 예술과 그 조명」, 『이중섭 1916~1956』, 중앙일보사, 1986.

──, 「한국 근대의 예술가상」, 『예술논문집』.

이구열, 「이중섭 또는 평화의 기도: 작품의 주제와 표현을 중심으로」, 『문학과지성』, 1972년 여름호.

──, 「미와 진실과 평화는 어디에 있는가?」, 『근대 한국 미술선 1: 이중섭』, 효문사, 1976.

──, 「이중섭의 한국 미술사적 위치: 조형 언어로 이룬 새 장」, 『한국문학』, 1976년 9월호.

──, 「마침내 발견된 임용련의 그림」, 『계간미술』.

이규동, 「정신분석학적으로 본 이중섭」, 『위대한 콤플렉스』, 금조출판사, 1987.

이중섭, 『이룰 수 없는 사랑의 빛깔까지도: 이중섭 서한집』, 한국문학사, 1980.

이 활, 『인간적인 너무나 인간적인: 이상─이중섭의 비어 있는 거리』, 명문당, 1989.

임영방, 「이중섭의 미학 분석」, 『한국문학』, 1976년 9월호.

전인권, 「불우한 천재가 토해낸 인간애」, 동아일보, 1999. 2. 12.

──, 「이중섭 예술의 구조와 종족적 미의식」, 『신동아』, 1999년 4월호.

──, 「국민 화가로 다시 선 이중섭」, 『가나아트』, 1999년 봄호.

──, 「이중섭의 군동화들」, 『미술세계』, 1999년 10월호.

──, 「궁핍의 시대 어루만진 황소 같은 화력」, 문화일보, 1999. 11. 8.

전혁림, 「내가 아는 이중섭」, 중앙일보, 1986. 7. 16.

정병관, 「한국 표현주의 회화」, 『이화대학교 논총』, 1984.

──, 「이중섭 작품 연구 서설: 낙천적 상징주의에서 비관적 표현주의로」, 『계간미술』, 1986년 가을호(39호).

정하은, 「탈 '이중섭 신화' 론」, 『계간미술』, 1987년 겨울호(44호).

조정자, 「이중섭의 생애와 예술」, 홍익대학교 대학원 석사학위 논문, 1971.

최석태, 「1월의 문화 인물 대향 이중섭」, 한국예술진흥원, 1999.

──, 「이중섭의 새로운 얼굴」, 『1999년 전시회 도록, 이중섭』, 갤러리 현대, 1999.

최하림, 「현대 미학의 진실한 순교: 이중섭」, 『한국 인물 오천년: 현대의 인물 2』, 일신각, 1978.

한 묵, 「벌거숭이 자연인을 묶어놓은 은지화 사건」, 『계간미술』, 1986년 가을호(39호).

홍선표, 「이중섭의 흰 소」, 『현대미술관 뉴스』 57, 1990. 9. 30.

『근대 한국 미술선 1: 이중섭』, 효문사, 1976.

『대향 이중섭 화집』, 한국문학사, 1979.

「미발표 이중섭 작품집」, 부산 국제화랑, 1972.

「이중섭」, 갤러리 현대, 1999.

「이중섭 미공개 작품전」, 동숭미술관, 1985.

「이중섭 작품집」, 현대화랑, 1972.

「이중섭」, 제주 신라호텔, 1997.

「이중섭 1916~1956」, 중앙일보사, 1986.

『이중섭: 한국현대미술대표작가 100인선 44』, 금성출판사, 1976

『한국 근대 회화 선집 양화 7: 이중섭』, 금성출판사, 1990.

찾아보기